設計素描 sketching

產品設計不可或缺的繪圖技術

庫斯·埃森　羅薩琳·史都爾　合著

龍溪圖書

Taiwanese edition first printing
Translation © 2008 Long Sea International Book Co., Ltd.
Produced and published in 2007 by BIS Publishers, Amsterdam, The Netherlands

作者：Koos Eissen and Roselien Steur
出版發行：龍溪國際圖書有限公司
地址：106台北市四維路204號1F
TEL：(02) 2706-6838
FAX：(02) 2706-6109
E-Mail：info@longsea.com.tw
http：//www.longsea.com.tw
郵政劃撥：1294942-3
出版企劃：徐小燕
美術編輯：不倒翁視覺創意工作室
出版日期：2008年
■本書如有裝訂破損、缺頁請寄回退換■
ISBN：978-986-7022-26-4
定價：NT$800

序

　　若是沒有他人的協助，欲動筆撰寫這樣的書籍可謂不可能的任務。我們聯絡的產品設計師，給予如此熱烈的回應，讓我們既高興又深感訝異。對於設計領域不僅提供寶貴的見解，以及相關的設計圖和素描草圖。有時候，從設計師的素描草圖，就能一窺最終設計的模樣。我們很榮幸能在書中展示這些設計師的作品，同時感謝允許我們使用圖片的攝影師。

　　德夫特工業設計學院與烏德勒支藝術學校的環境，讓我們得以熟悉此項產業並獲得鼓勵。在此非常感謝伊凡，她與我們在本書的第一階段合作，並協助進行研究以補強本書的內容。

　　我們為了本書的嚴謹要求，不得不以婉拒眾多私事。同時，我們很高興能完成這本著作，並將此成果獻給各位讀者。

庫斯‧埃森與羅薩琳‧史都爾
www.sketching.nl

　　庫斯‧埃森與羅薩琳‧史都爾都從事設計繪圖技術的教學工作。庫斯是德夫特科技大學（TU Delft）副教授，在工業設計工程學院教授手繪課程，羅薩琳為3D立體音效相關的專業設計師，亦在烏德勒支藝術學校平面藝術設計學院兼職授課。

目錄

Chapter 1

側視素描圖 9

側視素描能提供簡單的產品立體圖。
採此種角度來繪圖，
一般較透視圖簡單。
家用手提攪拌機的重新設計，
按步驟說明了繪製側視圖的基本方法。

Chapter 2

透視圖 27

繪製透視圖必須瞭解透視基本規則，
但這些規則亦可視為影響視覺資訊的工具。
本章顯示了不同的透視角度，
以及其對於繪圖的影響。

Chapter 3

簡化圖形 55

學習如何分析將有助於讀者將複雜情況
簡化成易於理解的簡單步驟。
有效的分析結果能進行有效繪圖。
本章比較了複雜與簡單繪圖，
瞭解何者是較為有效的繪圖法。
主要特色為方塊、橢圓形、圓柱體與平面。
下面幾章將依序介紹。

Chapter 4

基本幾何圖形 67

除了透視以外，
亦透過添加陰影來締造深度。
繪圖隨即帶來的空間衝擊，
多半由陰影對比及選用光線方向來決定。
本章解釋了光線對簡單幾何圖形的影響，
因為這些圖形構成了大多數繪圖的基礎。

Chapter 5

橢圓形的注意要點 81

許多人「自然而然」以畫方塊為
繪製物體的起點。
然而，
就大多數情況而言，
圓柱體或橢圓形才是最合適的繪圖起點。
橢圓形在此法之中扮演了重要角色，
並與其他圖形息息相關。

Chapter 6

圓化　　109

幾乎每件工作產品的形狀都有進行圓化。
細察工業產品下，
可看出產品形狀為圓柱體、球體和方塊零件的組合。
僅運用幾種基本圓化規則——再加上無限的變化。
瞭解這些形狀的結構，
能夠讓讀者透過估算而有效率地繪圖。

Chapter 7

剖面　　133

剖面可讓表面彎曲，
並協助「讀取」無從預測的圖形。
剖面在「建構」物體或決定轉換形狀時
亦有莫大用處。
在某些情況下，
物體無法從立體物開始描繪，
而是從平面開始。

Chapter 8

構思過程　　153

對大部分的設計師而言，
用手素描是最初（直覺性）偏好的設計步驟。
其他人則偏好以立體3D「素描」。
素描不是獨立階段，
而是與其他構思過程和呈現方法「融會貫通」，
像是模型製作或電腦彩現。
本章舉出了如何將素描運用在構思過程的各類範例。

Chapter 9

說明圖　　179

圖樣亦能用來向他人「說明」產品資訊。
比方說，產品的技術部分如何融入工程設計，
或是將產品製作情形傳達給最終使用者。
技術資訊的溝通，
隨著時間而導致各種具體圖樣的誕生，
如分解圖或說明手冊等等。

Chapter 10

表面與紋路　　　　　　197

如果能看到材質，
如透明度、光澤度或結構，
產品設計將變得更加逼真。
此處的用意不是為了畫得寫實，
而是為求一窺效果和屬性，
這樣才能「讓人聯想到」材質。
繪圖可以製作地「更具呈現性」，
再根據這些圖做出設計過程中的種種決定。

Chapter 11

發光　　　　　　221

物體發光時，
將形成特殊的繪圖情境。
本章討論了強烈與柔和的光線，
如背光或LED等。

Chapter 12

背景　　　　　　235

產品與人類、介面、互動性和人體工學息息相關。
有些產品若沒有從背景來看就變得不明顯，
對公司或設計領域以外的人（如行銷者或贊助者等）
而言更是如此。
人類或四周環境就能讓產品置身於背景下中，
甚至呈現出產品在現實生活中的含意，
同時賦予比例。

前言

所有設計師是否仍用雙手繪圖？置身於電腦時代，使用電腦不是更先進嗎？有些人或許認為素描是逐漸遭到淘汰的技術，不過，若有機會踏入設計師的工作室，您將發現事實並非如此。大多數的設計師還是以手繪素描。手繪圖是設計過程的必要一環，而且廣泛用於初期設計階段、腦力激盪、研究階段及概念探索、還有設計呈現作業。除了口頭說明以外，繪圖正是向同儕設計師、工程師或模型製作師、甚至是客戶、簽約商與公家機關傳遞概念的有力工具。

我們會著手撰寫一本與素描相關的書籍，旨在展現素描於設計過程之中，具有不可思議的力量。技術雖然甚為重要，不過，即使是隨手畫下的簡略素描，有些設計師便能從中透露出最後的成果。

我們首先分析素描和繪畫在設計師工作室的重要性。拜訪多家設計師工作室並發出問卷後，對於這些技術在荷蘭業界和其他設計實務中的運用，獲得了甚為重要的概念。分析設計素描圖時，不先瞭解設計圖的用意或所在背景，圖樣就沒有所謂的「好壞」之稱。相較之下，此處較適合提出的問題是：繪圖是否有效？設計過程開始時，一張非常逼真的圖或許「美麗」卻不具效率。繪圖如同語言一般，選用分解圖或側視圖來傳遞資訊給設計師，可謂是頗具效率的途徑，因為這種繪圖慣例正是設計師所用視覺語言的一環。

本書不僅展示了設計過程或最終成果的相關素描圖，還解釋了設計背景。這些設計企畫案亦可視為設計師工作室的代表，書中透過生動有趣的方式，大致介紹了不同設計背景下採用的各種素描方法和用途。本書不僅讓讀者得以一窺探索、選擇與溝通的世界，還能證明繪圖的重要性。

我們誠摯地邀請工業設計師和「3D立體設計師」（將設計視為應用藝術）共同參與本書。繪圖在各地扮演的角色都有所不同，繪圖風格亦然。所以，著重在這些差異上──當然還有類似處，可謂非常重要。繪圖能

這是吸塵器……！攪拌機……？車子？不對，這是烤麵包機……嗯嗯，夾紙器嗎？嗚嗚……機器人、戰鬥機、垃圾桶……咖啡機。啊！是高功率全自動自行充電型割草機……

IT'S A VACUUMCLEANER ...! A MIXER...? A CAR？NO.... A TOASTER ... UHHH A PAPERCLIP MACHINE..？ HMM..... A ROBOT, A STARFIGHTER, A TRASHCAN...A COFFEEMACHINE, A ... AH HIGH-POWERED, FULL AUTOMATIC, SELFSUSTAINABLE LAWN MOWER

不對……不對……再猜猜看。

還是不對……不對……
NO... NO... GUESS
AGAIN ...NO ...NO...

表達出願景、提議可能的解決方法、形成創意、具體呈現思考過程、或是做為「紙上思考」的方法。哪張素描圖對設計過程造成龐大衝擊？該素描圖與最終成品的相關性為何？

坊間有許多介紹繪圖技術的書籍，大多數都提出了一些繪圖原則、說明透視規則及繪圖材料的用法、並呈現繪圖的成果。為求獲得深入的瞭解，我們想將整個過程顛倒過來：與其寫下原則並呈現成果，不如鼓勵讀者化為主動、從設計師的作品尋找訊息、從中學習並尋求說明。

這是我們在相關繪圖項目與說明之間，放入設計師素描圖的原因。這也代表本書與其說是繪圖教科書，更可稱為參考指南，並以設計學校及大專院校的學生為讀者群。

我們打算讓「為什麼」這個問題更具深度，繪圖必然有其原因、方式及目標。學習如何繪圖非常類似學習書寫。某人的筆跡可能較其他人漂亮，但是兩人的筆跡都易於閱讀。筆跡最漂亮的人，不一定能寫出秀逸的故事。繪圖技術可以慢慢改善，逐漸學得有效的繪圖方法；但是繪圖的原因才是首要之務。

繪圖的目標隨著時間而異，視覺化內容亦然。電腦繪圖（rendering）起初鼓吹以手繪素描為設計過程的起點，僅用於初步的構思過程和腦力激盪等。如今，電腦已經融入設計，其優缺點也愈形清晰，此時正是重新評估之時。

時間是重要的課題。製作設計圖時必須加快腳步，更重要的是有效地視覺化。在許多情況下，迅速素描一張能引發聯想的圖，更勝於較為耗時的電腦繪圖（rendering）。電腦繪圖（rendering）看起來或許非常明確定型，然而在設計師仍與客戶溝通設計方向和可能性的意見時，可能不適當。有的方法是先畫出概念的素描圖，再改良成較具呈現性的圖案。如此一來能省下更多的時間，並激勵讀者在用手繪圖時，以直覺回應自己的素描圖，相對之下，電腦繪圖（rendering）在完成後卻無法提供回應的機會。

置身於競爭如此激烈的世界，設計必須較其他作品「突出」才能吸引目光。這些做法乃是以設計領域以外的人為目標，像是行銷業者或贊助商。設計不一定隨時涵蓋口頭說明，所以設計意象應讓人易於掌握、具啟發性且強而有力。如此一來，就得以充滿創意的方式來檢視視覺溝通方法。

目前的設計趨勢，是將設計或創意放在外人易於理解的背景下來傳達。此點可能浮現類似情境或背景所驅使的影像，傳達出設計對現實生活的影響、「感受」或「情緒」。信手畫出的素描亦讓人印象深刻。

前面提到的一切，都是許多設計師工作室重新考慮手繪的理由，進而讓手繪本身及搭配數位媒體的做法上，重新獲得了重視，得以善用兩種不同世界的優點。本書將紙上手繪視為同於在影像軟體（結合繪圖板與數位畫筆或噴槍）製作的手繪圖一般，因為兩者的繪圖方法非常類似。與其著重在使用哪種麥克筆，或是何種噴槍最好，我們偏好討論一般的色彩概念。本書採取前後連貫的一致形式，來探討適用於各種媒體的繪圖層面與技術。

此外，我們透過本書來呈現荷蘭的設計概觀。書中彙整了不同的設計態度，透露出一些設計奧秘，並展示一般掛於設計師工作室牆上的獨特設計圖——運用雙手素描的力量繪出的圖。

庫斯‧埃森與羅薩琳‧史都爾
2007年5月

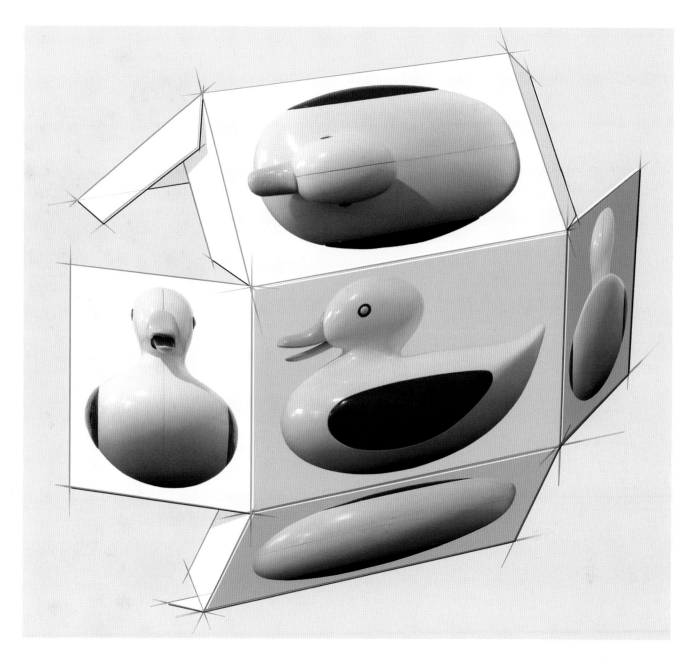

側視素描圖

　　側視或等距視角為理論上的物體呈現形式,其歷史背景源自工程學,工程學之中以側視與剖面來呈現圖形的技術性資訊。常用的是投射法,此法以具體方式安排不同視角。其中最為獨特的一種——側視,則置於中央,前面為俯視,左邊為左視等。大體上,側視素描圖基本上足以呈現產品概念。

　　側視素描是描繪產品立體圖的簡單方法,一般公認側視圖較透視圖來得簡單許多。所以,構思過程採用側視能加快素描作業。許多設計師在設計階段初期,偏好採取側視角度繪圖,畢竟以透視角度來素描,有時反而阻礙無意識的自發性思維。

如何起步

使用底圖為起點的優點不少，像是能加速繪圖過程，並提供逼真的比例、體積和尺寸感。利用現有產品的照片重新設計手提式家用食物攪拌機時，採用1:1比例最為方便，因為能實際比較把手尺寸和握柄。人體工學設計和逼真外觀，就能輕易融入其中。透過繪製攪拌機原型，設計提案就變得明確且具比例。

線條圖留下了許多詮釋空間，如此一來，添加陰影後就能呈現出體積。選擇適當的光源方向（來自左上角、稍微遠離作畫者並朝向物體照射），締造出易於辨識的質量和形狀轉換。為線條圖添加質量與顏色時，必須隨即決定出外觀和感觸。添加陰影顯然最為重要。光線與陰影的相關常識，正是貫穿本書的重要課題。

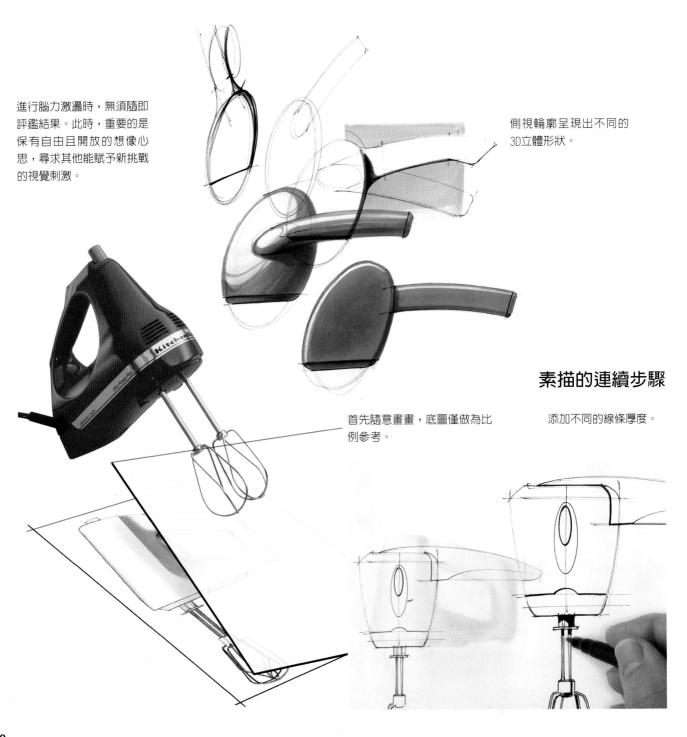

進行腦力激盪時，無須隨即評鑑結果。此時，重要的是保有自由且開放的想像心思，尋求其他能賦予新挑戰的視覺刺激。

側視輪廓呈現出不同的3D立體形狀。

素描的連續步驟

首先隨意畫畫，底圖僅做為比例參考。

添加不同的線條厚度。

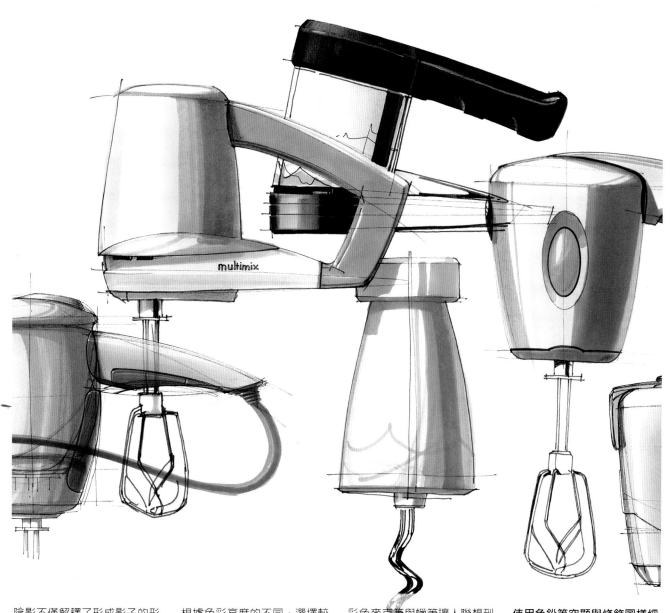

陰影不僅解釋了形成影子的形
狀,還說明了陰影投射出來的
形狀。

根據色彩亮度的不同,選擇較
淺或較深的麥克筆來上色。

彩色麥克筆與蠟筆讓人聯想到
顏色。

**使用色鉛筆突顯與修飾圖樣細
節。**

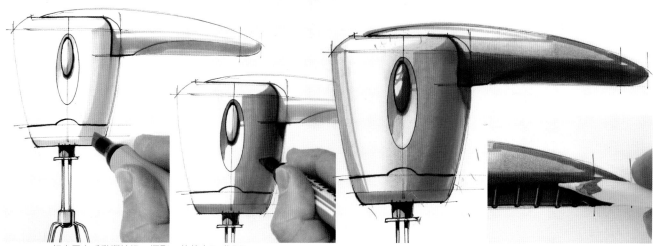

KitchenAid超高電力手動攪拌機。攝影:荷蘭惠而浦公司

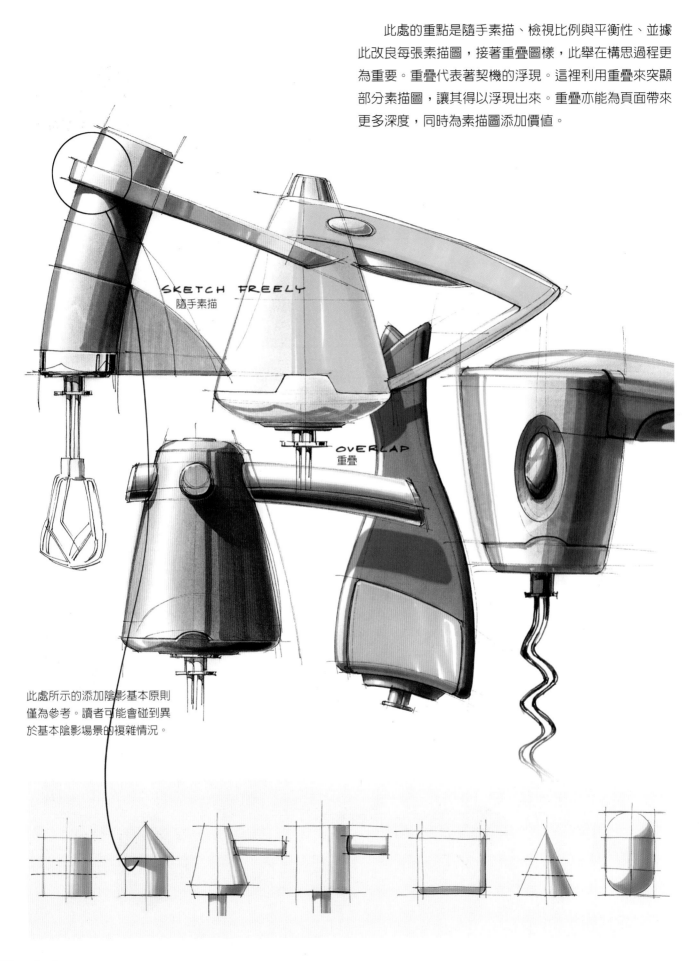

此處的重點是隨手素描、檢視比例與平衡性、並據此改良每張素描圖，接著重疊圖樣，此舉在構思過程更為重要。重疊代表著契機的浮現。這裡利用重疊來突顯部分素描圖，讓其得以浮現出來。重疊亦能為頁面帶來更多深度，同時為素描圖添加價值。

SKETCH FREELY
隨手素描

OVERLAP
重疊

此處所示的添加陰影基本原則僅為參考。讀者可能會碰到異於基本陰影場景的複雜情況。

尤其是使用底圖之時
——由於所有素描圖的大
小約略相同，重疊能為頁
面帶來更多變化。素描圖
看起來以往更具動態感，
而不是單純的一張圖。

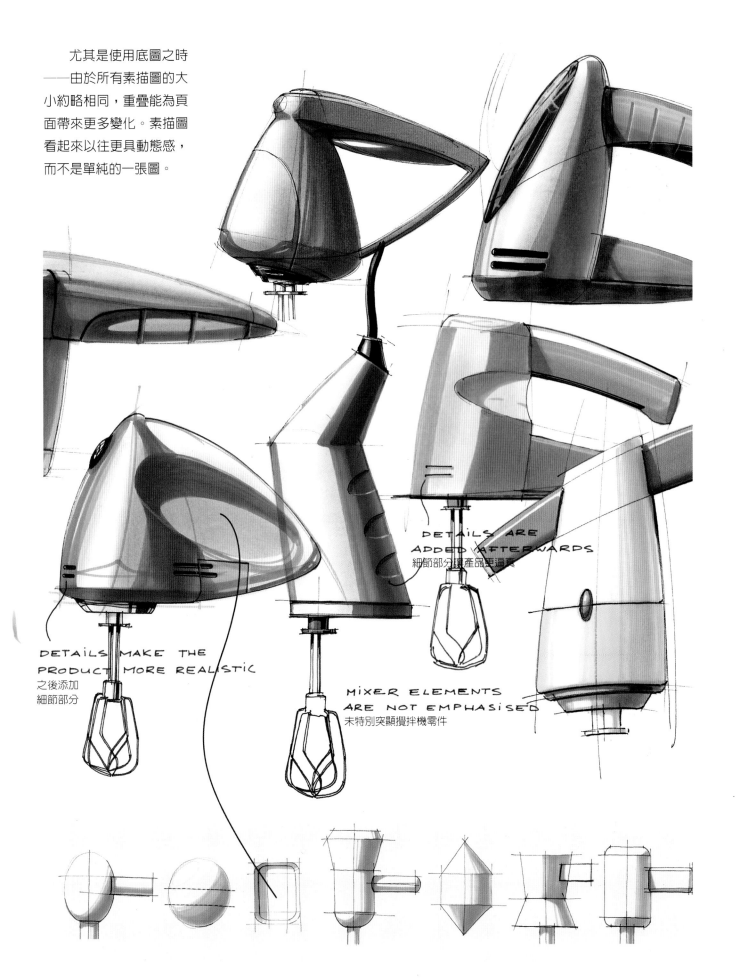

DETAILS MAKE THE
PRODUCT MORE REALISTIC
之後添加
細節部分

MIXER ELEMENTS
ARE NOT EMPHASISED
未特別突顯攪拌機零件

DETAILS ARE
ADDED AFTERWARDS
細節部分讓產品更逼真

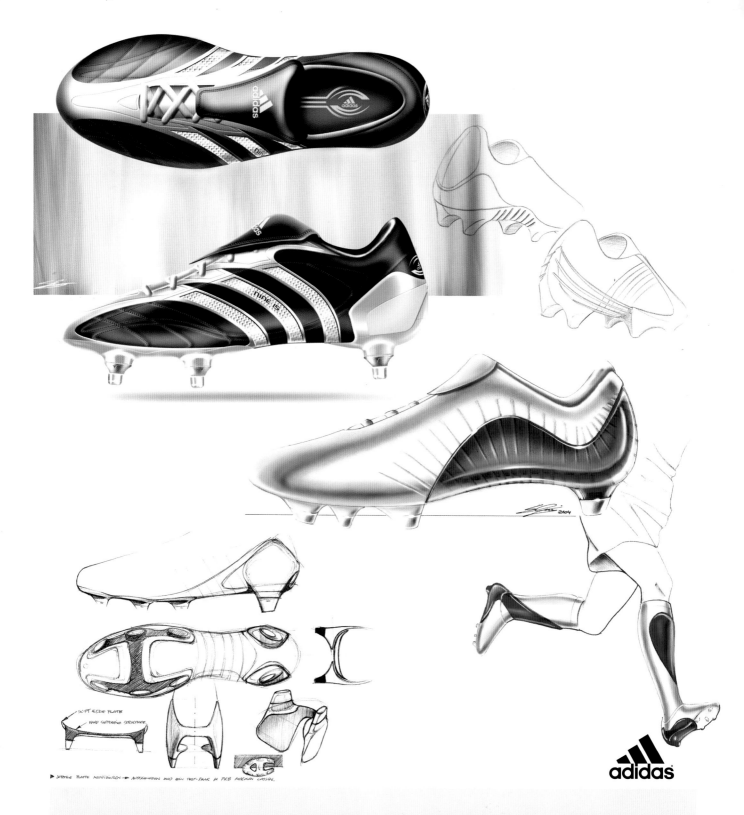

鞋類一般以側視角度擺設於店內,藉此捕捉消費者的目光,所以經常採用側視圖。此處所示的圖樣,涵蓋了初步設計過程,從概念素描圖至最後的rendering圖等。繪圖不僅用來探索設計方案,或是逼真呈現出產品,其情緒層面亦非常重要。這些圖樣讓員工對公司內部的企畫案深感雀躍。有些圖還提供給運動員及消費者觀看以尋求意見。

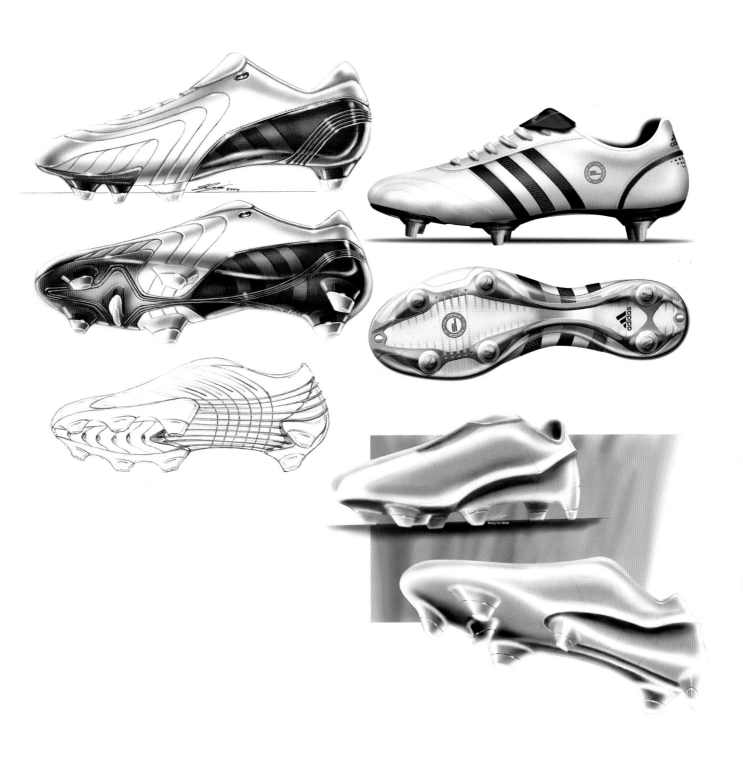

德國愛迪達公司——索尼林姆（Sonny Lim）

愛迪達公司的多名鞋類設計師，都接受過工業設計師的訓練。然而，公司內部還有不少交通運輸與媒體產業設計師。每名設計師的繪圖風格迴然不同，而且分別混用各項技術。如此一來則締造出能交流視覺化與素描技術的龐大跨功能環境。手繪的藍紅相間運動鞋素描圖，運用藍色鉛筆、麥克筆、描線筆與彩通（Pantone）上色噴槍繪製。這些圖樣掃描至電腦後，在Photoshop進行加工突顯。rendering完全以Photoshop和Painter繪製，手繪素描圖仍常做為底圖，以便取得適用的輪廓。商標和其他細節部分（如縫線），則是以Illustrator軟體繪製後，再次匯入Photoshop製作。

光與影

如同攝影一般，選擇最能傳達訊息的視點及合適的光線方向，正是製作優質3D立體圖的必備條件。藉由加添色調數值（光與影），就能呈現出物體質量。圓柱體看起來應該渾圓、平面則為平坦。分析物體與光線條件，非常有助於理解形狀與陰影的相關性，亦對在平面素描圖締造出深度所需的質量和組合，提供了基本的資訊。如鬧鐘收音機、微波爐與洗衣機一類的產品，顯然有一面含有最多的資訊。至於其他產品，設計師得決定哪一視點具有最多的產品（形狀）特質。

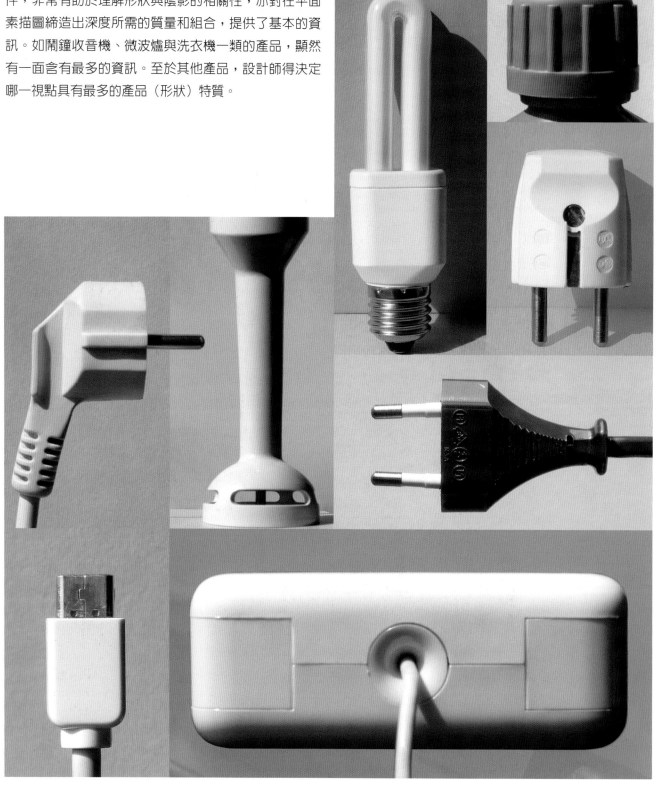

選擇小於45度、稍微遠離設計師的方向並照射至物體上的光源角度，不僅能在兩種形狀表面之間產生更明顯的分野（加以突顯），還能讓投射出來的陰影更加清晰。

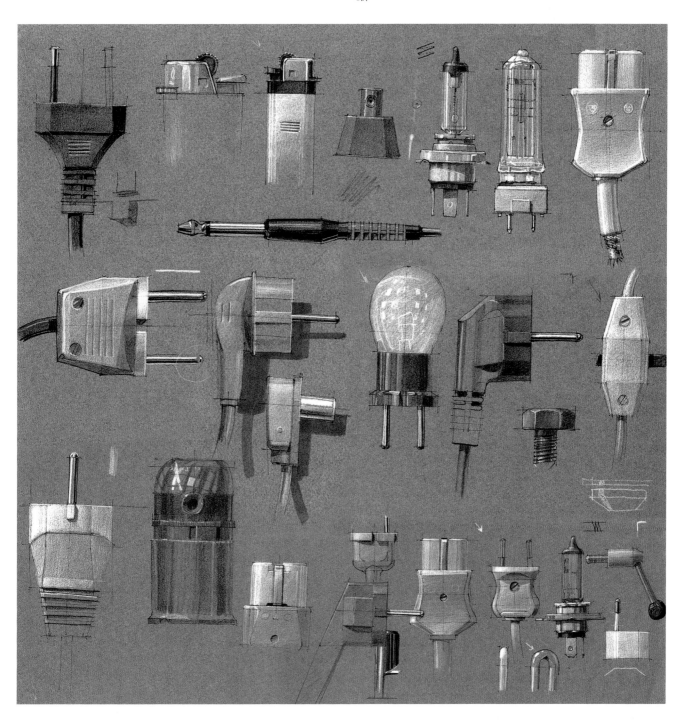

使用色紙而非白紙來作畫，正是單色素描的出色替代方案。將紙張顏色視為中色調，使用白色鉛筆來添加淺色調與強光處，黑色鉛筆則負責繪製暗色部分。

繪製大自然——換言之，即是將真實物體畫在紙上，正是製作陰影效果的有益練習。這項練習能激勵讀者製作出「各種陰影情境的視覺圖庫」，無須思考就隨即運用陰影效果。

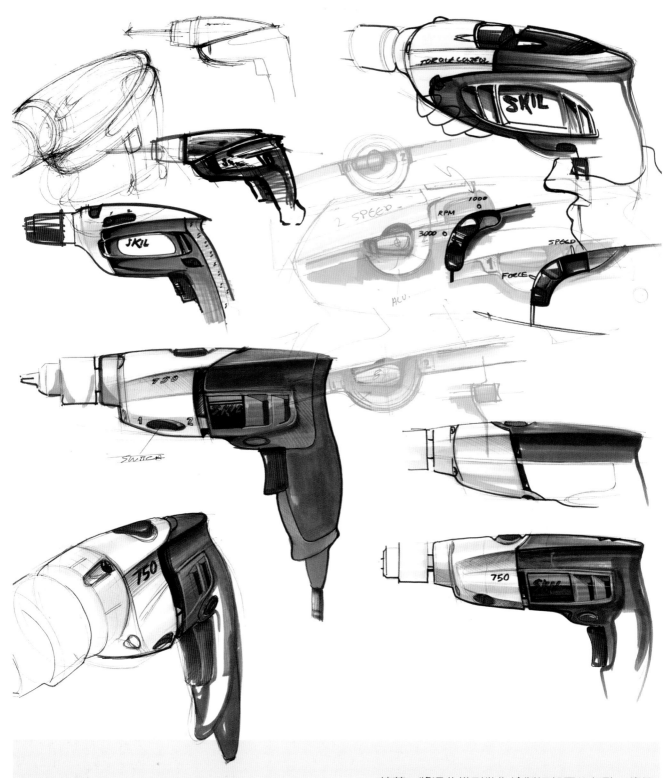

不同的設計師共同參與這項企畫案。視覺語言與手寫筆跡應類似。除了設計圖以外，可製作1:1比例的模型，來進行具體的人體工學研究。

接著，將這些模型做為繪製細部圖的起點。儘管大多數圖樣都採側視角度，此處也需要立體方法，來決定仍隱藏其中的形狀轉變和相關性。

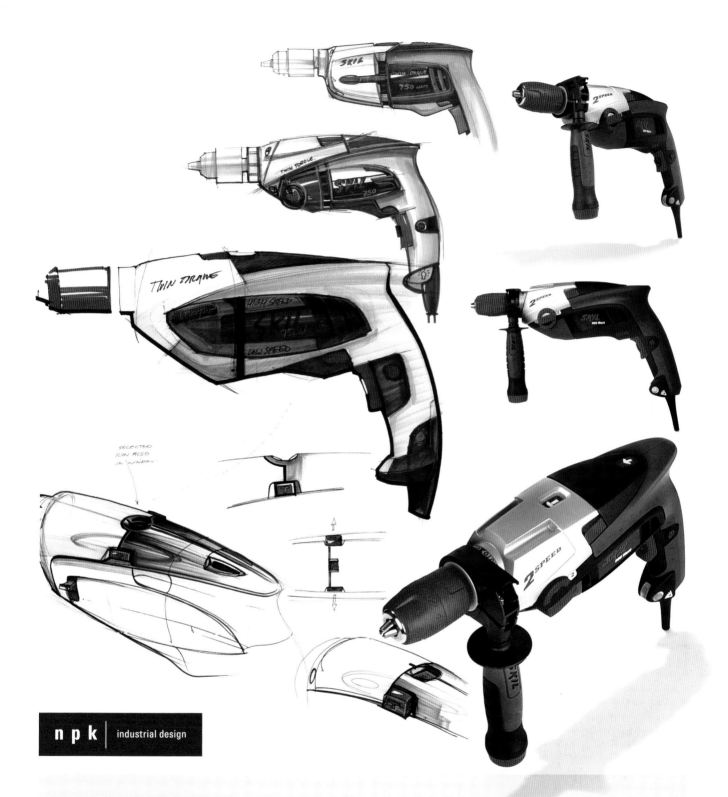

npk industrial design

這件為史基爾公司設計的兩段
速撞擊式穿孔機（2006年），
正是著重在人體工學與造型的
新產品線起點。構思造型對策

時，將史基爾公司的企業形
象，運用在強烈線條與柔軟握
柄的設計上。Npk規劃外殼、
實體模型和產品圖像。

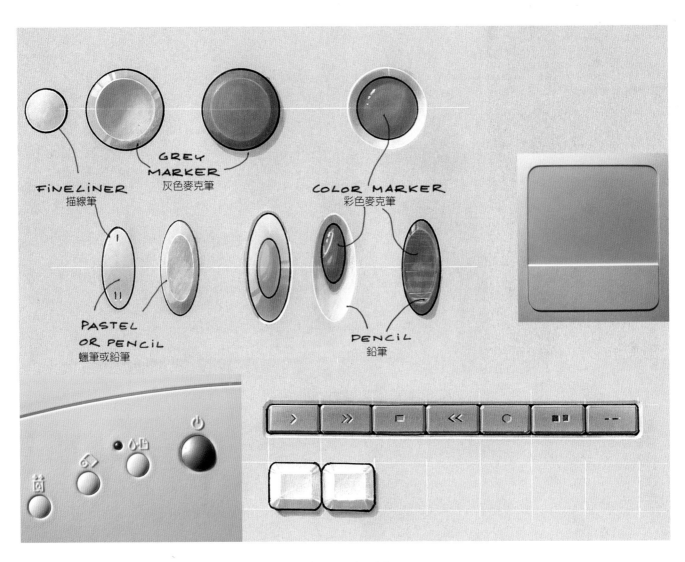

FINELINER
描線筆

GREY
MARKER
灰色麥克筆

COLOR MARKER
彩色麥克筆

PASTEL
OR PENCIL
蠟筆或鉛筆

PENCIL
鉛筆

細節

為素描增添一點細節部分，能賦予其更逼真寫實的外觀。細節部分亦可代表物體的整體尺寸。研究產品細部圖，將透露出添加陰影的基本原則。

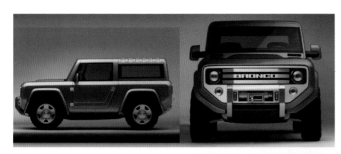

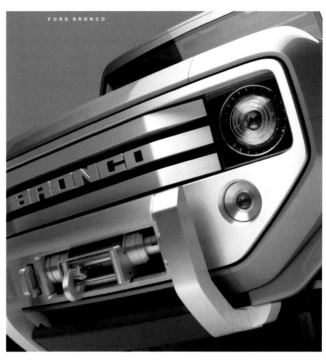

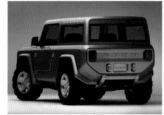

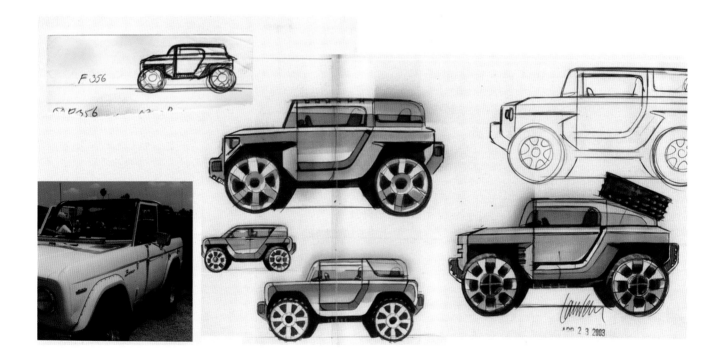

美國福特汽車公司
——羅倫凡迪雅克
（Laurens van den Acker）

採用側視角度繪製的素描圖，提供了休旅車的第一印象及基本配置。車輛外觀傳達出高度簡潔性與力度。遇到汽車一類的複雜外觀時，初期採用側視素描圖，不僅能加速設計過程，還可將設計概念清楚地視覺化。

首席設計師：喬伊貝克（Joe Baker），攝影：美國福特汽車公司

福特公司於2004年推出的Bronco SUV概念車，其靈感來自前身車款——也就是知名的1965年Bronco原型車（工程師保羅·安塞爾蘭德設計）。這些概念以簡單與經濟為主要概念，轉型成平面玻璃、簡單的保險桿和箱型階梯骨架，因此成為頗受歡迎的越野車。至於2004年的Bronco概念車，福特公司找回了這股追求真實的精神，還添加了高階動力傳動技術。

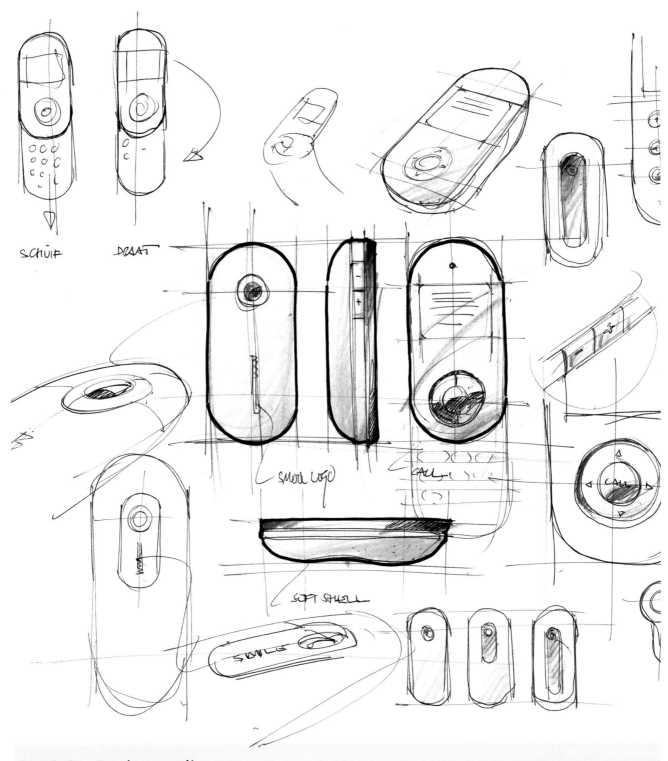

SMOOL Designstudio

設計師羅勃·布羅華森（Robert Bronwasser）認為，手繪素描是各項設計的基礎。素描能激發創造力，亦能迅速探索設計上的可能性、研究比例與嘗試細節部分。變更素描尺寸、視點、角度與顏色，設計的可能性愈發清晰。採用側視角度來素描與設計，需要豐富的想像力，以及採用立體3D視覺化的知識。

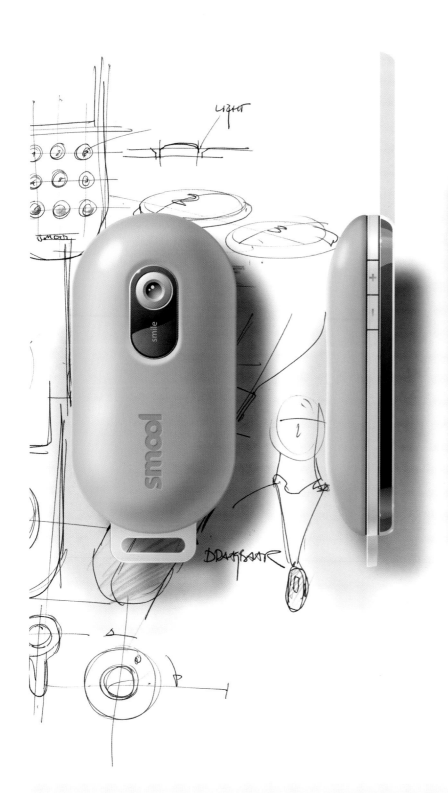

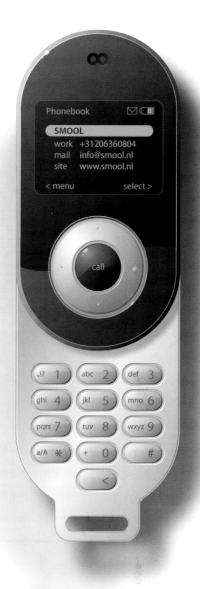

smool

SMOOL Designstudio有段時間在一流的荷蘭設計雜誌《Items》上，推出重新設計的現有產品廣告。羅勃·布羅華森利用這些易於辨識的設計，運用自己的設計座右銘，呈現他對今日設計的展望。最後的細部側視圖以Adobe Illustrator製作而成。摘錄自《Items》雜誌2006年2月號。

下拉陰影

投射陰影亦可能基於表現深度以外的原因而派上用場。此時的投射陰影是用來暗示咖啡機零件的透明度。此陰影有經過簡化,產品輪廓即是此「下拉陰影」的外型,該陰影投射至產品後方的想像表面上。相較於建構可以透視的正確平面,此種方法較易於操作。

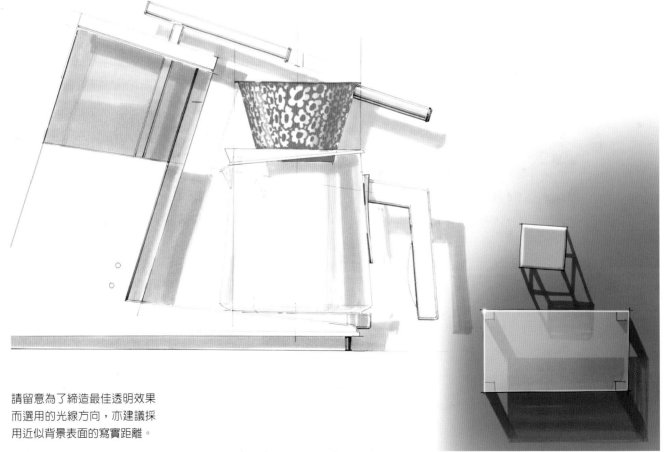

請留意為了締造最佳透明效果而選用的光線方向,亦建議採用近似背景表面的寫實距離。

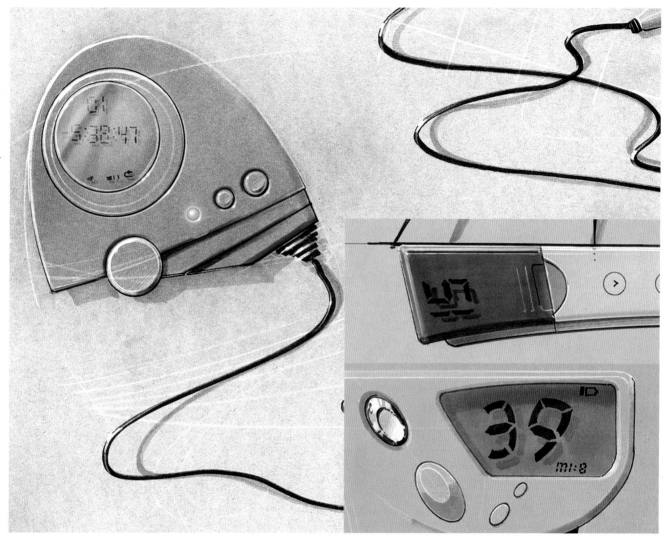

螢幕

　　螢幕是最常見於產品上的細節部分。為了引發對螢幕的聯想，此處繪出螢幕上的數字，並透過投射陰影來添加深度。之後可利用白色粉筆添加反射光。

　　大體上，透明度的差異較其形成的具體反射位置更加重要。

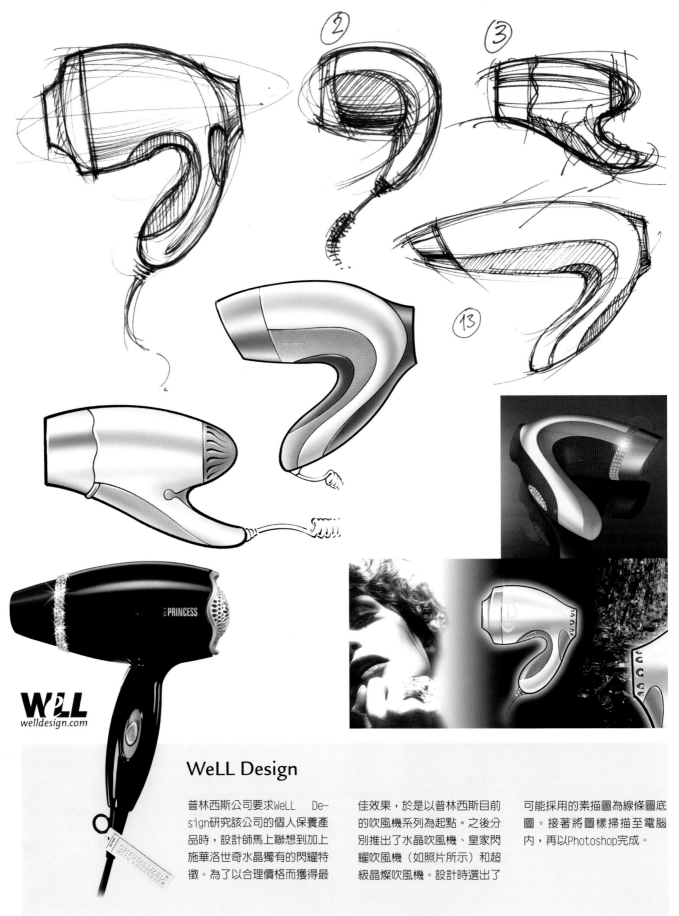

WeLL Design

普林西斯公司要求WeLL De-sign研究該公司的個人保養產品時，設計師馬上聯想到加上施華洛世奇水晶獨有的閃耀特徵。為了以合理價格而獲得最佳效果，於是以普林西斯目前的吹風機系列為起點。之後分別推出了水晶吹風機、皇家閃耀吹風機（如照片所示）和超級晶燦吹風機。設計時選出了可能採用的素描圖為線條圖底圖。接著將圖樣掃描至電腦內，再以Photoshop完成。

設計師：吉安尼・歐西尼（Gianni Orsini）與馬提斯・海勒（Mathis Heller），產品攝影：普林西斯公司

Chapter 2

透視圖

　　為了手繪透視素描圖，當然得具備基本透視規則的常識。不過，同一物體可透過多種不同方式來呈現；素描不僅能盡量清楚傳達產品形狀的資訊，還可以突顯物體的小巧、龐大或賦予深刻印象。素描傳達的視覺資訊，深受所選視點、比例要素及透視規則的運用所影響。妥善操作這些效果，就能引發形形色色的寫實聯想。

比例

比例為深具影響力的因素。就比例要素而言，人類尺寸一般視為標準依據。一切事物皆與人類尺寸和認知有關。以高於水平面的事物為例，此事物即是高於一般肉眼水平，必然大於人類高度（如果視為站立時）。另一種估計尺寸（或物體比例）的方法，即是與熟悉的四周物體相較。這些「比例要素」可能讓某件事物看起來相對較小或較大。貓、人類、雙手或火柴，分別代表了可以預測的尺寸。比方說，右邊的曬衣夾尺寸小於急救箱。

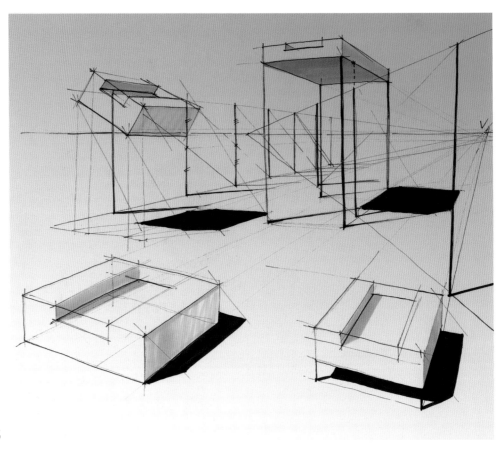

比例一向與人們熟知的事物及比較後的感受息息相關。

建物照片能看出顯著的視覺效應──直線的第三消失點。建物看起來彷彿向後傾倒。現實生活中較難看出這種效應，因為人們內心會修正自我認知──直立形狀一定認定為垂直。考量到此效應下，設計圖中的直線一般會維持垂直。然而，若引進第三消失點或微彎曲線，可為圖樣添加更戲劇化的表現。

透視匯聚

　　物體尺寸顯然受到匯聚量的影響。以右上方的急救箱照片為例，運用過多的匯聚量會造成尺寸呈現錯誤，看起來過於龐大。若使用較少的匯聚量，物體看起來往往較為自然。

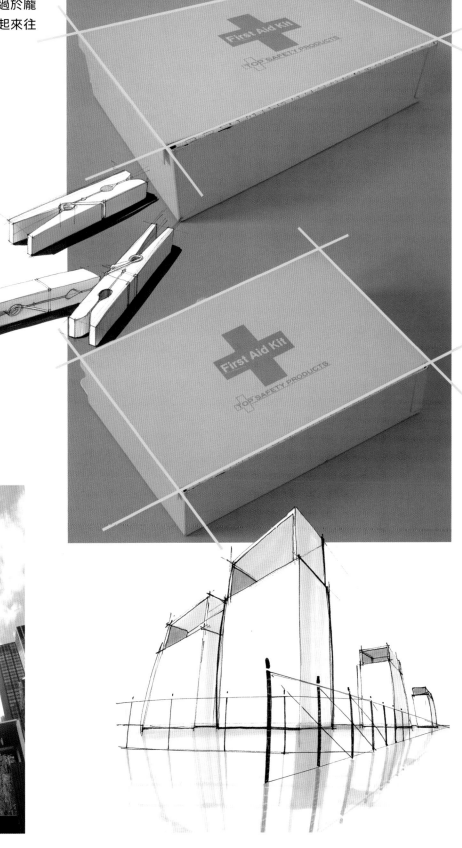

扭曲

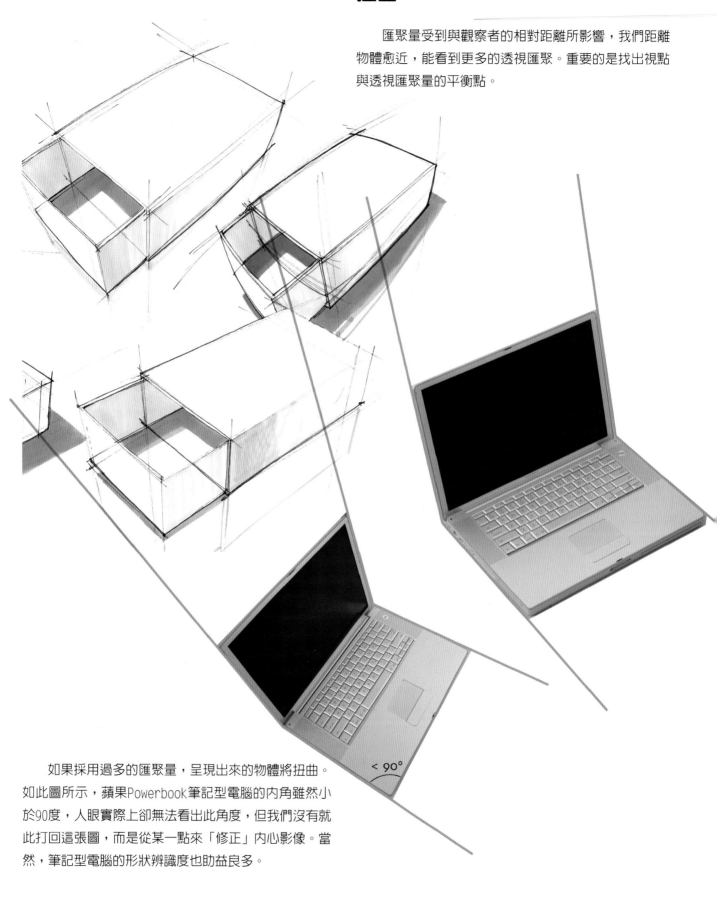

匯聚量受到與觀察者的相對距離所影響,我們距離物體愈近,能看到更多的透視匯聚。重要的是找出視點與透視匯聚量的平衡點。

< 90°

如果採用過多的匯聚量,呈現出來的物體將扭曲。如此圖所示,蘋果Powerbook筆記型電腦的內角雖然小於90度,人眼實際上卻無法看出此角度,但我們沒有就此打回這張圖,而是從某一點來「修正」內心影像。當然,筆記型電腦的形狀辨識度也助益良多。

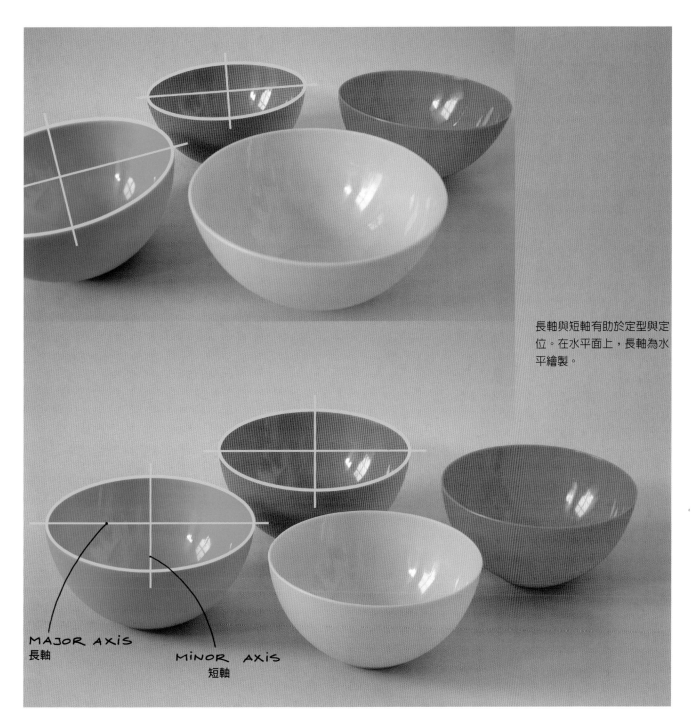

長軸與短軸有助於定型與定位。在水平面上，長軸為水平繪製。

MAJOR AXIS
長軸

MINOR AXIS
短軸

　　上圖的橢圓形出現扭曲，也是透視匯聚過多而導致的結果。即使碗所站立的水平面似乎為曲面亦然。扭曲亦可從綠碗和粉紅碗之間的龐大差距看出扭曲情形。透視角度下的圓形以橢圓形來代表，橢圓形為數學圖形。

遠近縮小法

從垂直位置觀看平面時，該平面的相對規模維持不變。表面若偏向特定角度，可能看出遠近縮小效應。

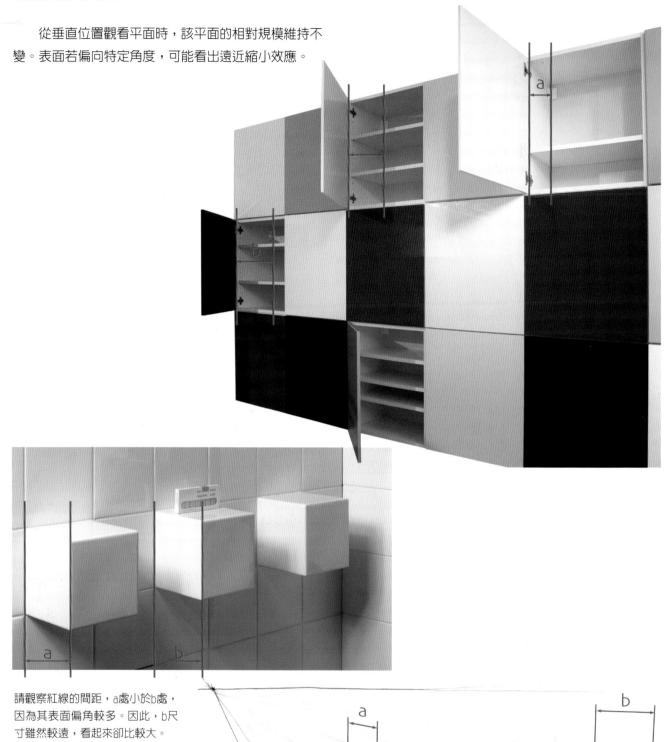

請觀察紅線的間距，a處小於b處，因為其表面偏角較多。因此，b尺寸雖然較遠，看起來卻比較大。

功能性浴室磁磚細部圖——亞諾特凡賽(Arnout Visser)、艾里克‧傑‧瓦凱爾（Erik Jan Kwakkel）與彼得凡傑格(Peter vd Jagt)設計。

這些餐盤由於與觀看者相隔的距離而變得扁平。

從不同方位來觀看磁磚,其尺寸將出現差異,但是面積卻相同。不同的視點顯示出,較高視點較不會讓表面隨著遠近而縮小。因此,透視圖內的圓形看起來較圓。

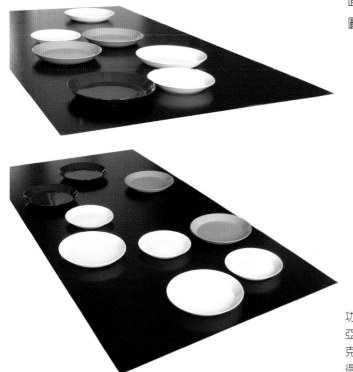

功能性廚房磁磚——亞諾特凡賽、艾里克·傑·瓦凱爾與彼得凡傑格設計。

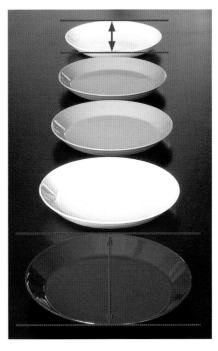

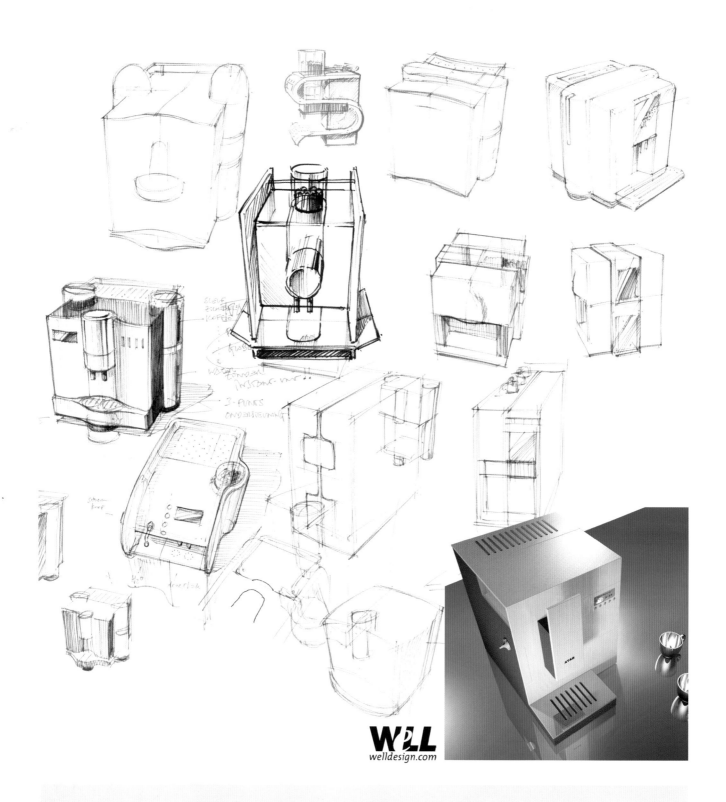

WeLL
welldesign.com

WeLL Design

設計師吉安尼‧歐西尼與馬提斯‧海勒，為愛特娜販賣機科技公司（Etna Vending Technologies）開發了全自動濃縮咖啡機。經過徹底的市場

策略分析後，決定在產品概念階段，由另外兩家知名荷蘭設計工作室參與競爭。設計目標在於以相同的價位，提出較其他數十種機型更奢華的設計。

另一項挑戰是提出契合該公司自有品牌和兩種未指定全球品牌的設計。最後，成品能以相同的機殼設計，契合三種截然不同的結構零件。

　　設計師繪製了無數張的素描圖，來探索產品創意及視覺化，這不僅能產生創意流，稍後還能用來討論，從中激發靈感以回應其他圖樣。強調素描圖的潛在創意，同時推動了設計過程。

視點

　　找出最佳視角來完整呈現物體資訊,有時並非易事。人們可以從不同高度與方向來觀看物體。所選視點會隱藏或顯露出特定部分或細節。

　　物體通常有一面最能傳遞訊息。一般而言,此側視角度按照遠近縮小的程度甚小時,設計圖將更具特色(透露出更多訊息)。

表面按遠近縮小的程度愈高,
呈現的資訊愈少。

設計企畫案通常需要一張以上的設計圖,才能提供充分的資訊。

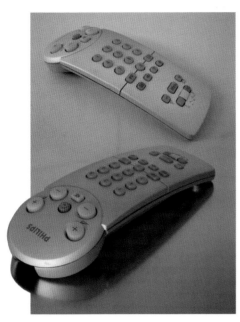

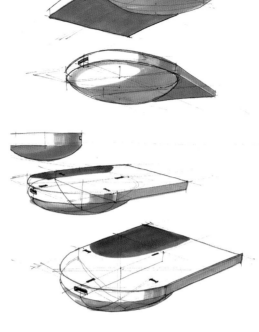

　　檢視遙控器呈現的視覺資訊差異。兩種遙控器都是曲線造型,下圖進一步突顯出細節部分。一般來說,欲探索造型時,相對較高的視點較為適合,因為此視點能締造出兼具效率與資訊性的概觀。選擇類似使用者視點的角度,也能讓觀看者聯想到物件。

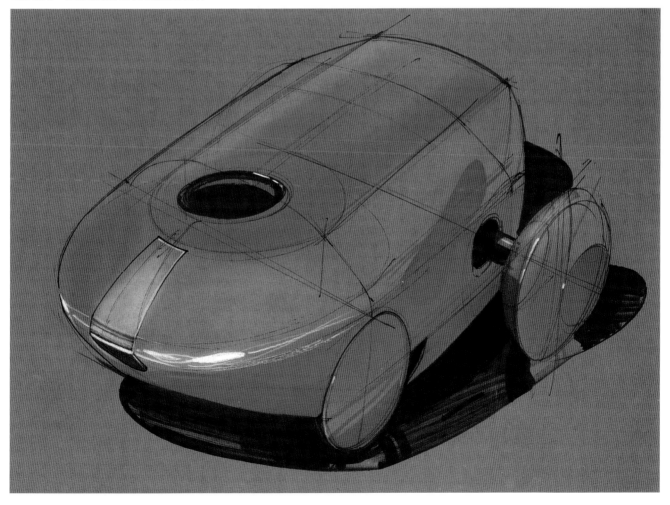

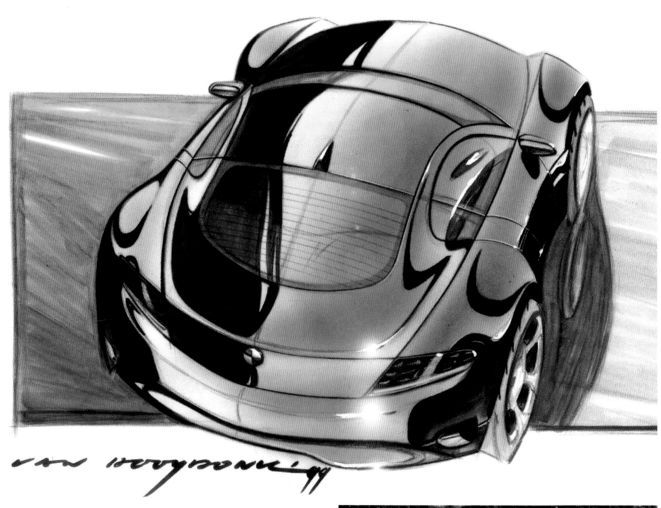

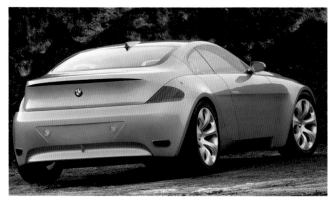

德國BMW集團──亞德里安・凡・胡多克（Adriaan van Hooydonk）

　　這張BMW-Z9概念車的素描圖，是從有趣的角度著手繪製。視點的選擇顯著影響到車輛帶來的感受，並且增添力量感。此種視點最能展現出車輪拱罩與車體關係的影響力。實際上，這張圖的每一角度，運用了強烈線條及高度拋光表面的效果，都是為了達成此感受。展示用敞篷跑車BMW Z9的流線外觀，意味著未來的車輛設計。

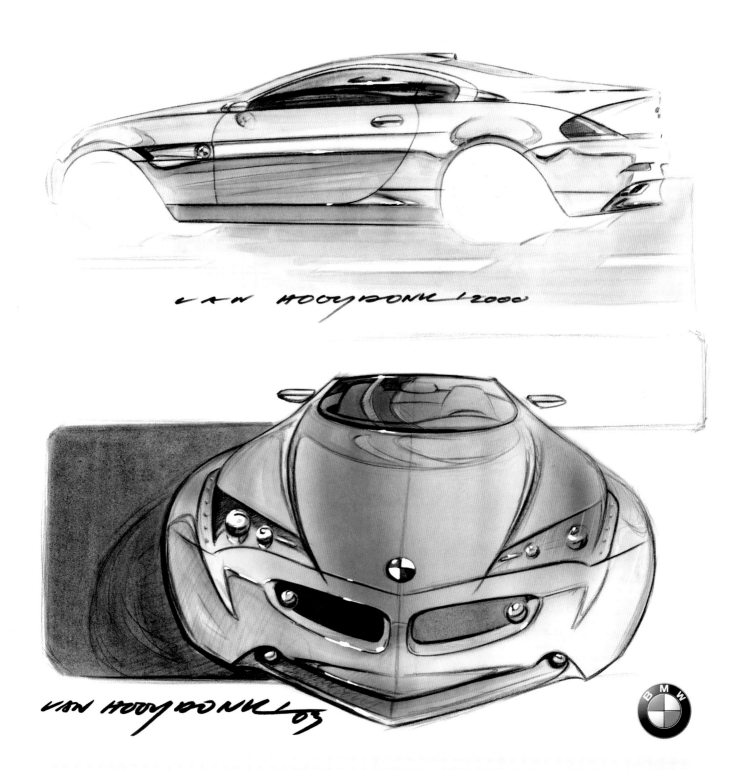

VAN HOOYDONK / 2000

VAN HOOYDONK / 03

除了輕量結構外，車內設計呈現出語音通訊和
駕駛舒適感的全新原理。

亞德里安·凡·胡多克的兩張
素描圖，呈現了截然不同的視
角：一張是BMW 6系列車型的
素描圖，一張為Roadster敞篷

車的意象圖。兩張素描圖都是
先以鉛筆作畫，添加麥克筆線
條，下方設計圖則是在描圖紙
兩側塗上蠟筆。

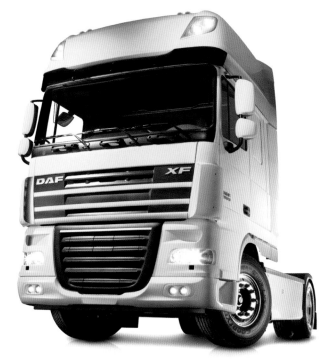

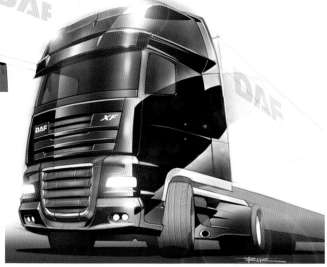

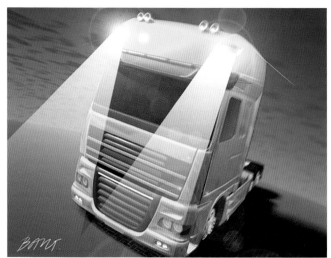

DAF Trucks NV

DAF Trucks NV為知名交通運輸業公司PACCAR旗下的子公司。DAF設計中心設在荷蘭埃固霍溫市，負責經手所有DAF貨車的設計工作。2006年，DAF推出最新的旗艦級車款XF105，更榮獲「2007年度國際貨車」大獎。比較DAF XF105的實際車體和圖樣後，兩者在感受與特色之間呈現顯著的一致性。

每張圖都基於特定原因，謹慎選擇視點和透視角度。極低視角能讓此款長型貨車令人印象深刻的車長，賦予更具戲劇化的感受。傾斜角度的圖樣更具動態感。極端透視法能產生諸如此類的效果，還可以突顯出特定細節部分，像是車頂照明燈。

設計師：巴特凡洛林根（Bart van Lotringen）與里克德路華（Rik de Reuver）

以這些手機為例，可看出視點非常高，類似使用者
的視點。此處的圖樣以上方表面開始，現在幾乎沒有透
視匯聚效果。此種方法較易於貼上圖片，或是添加旋鈕
等細節，因為此表面幾乎可說是側視角度。

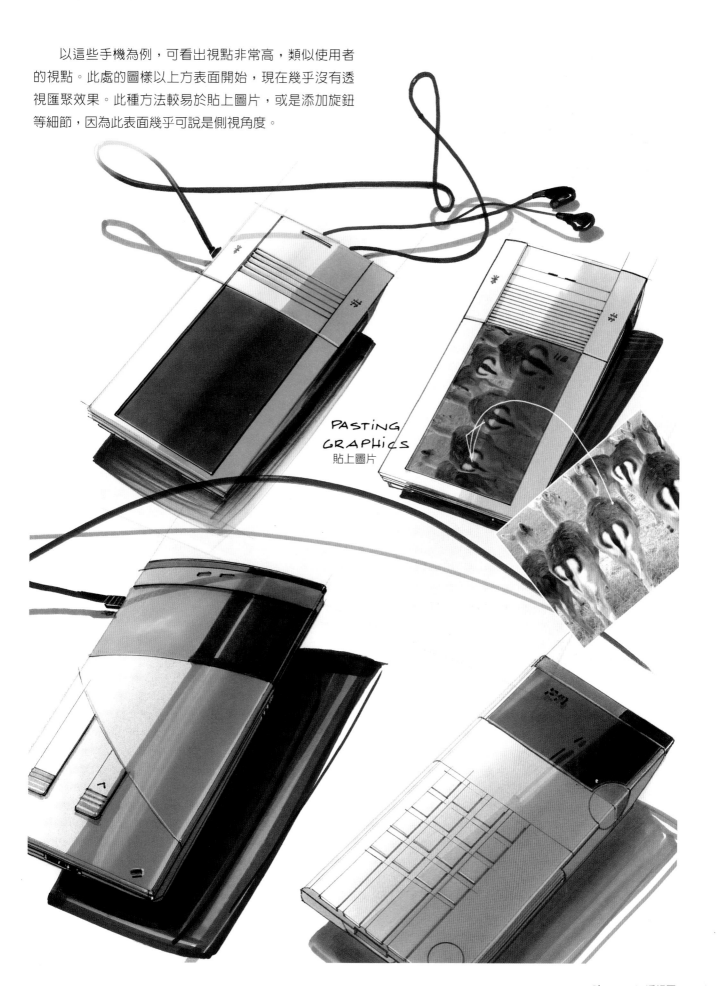

PASTING
GRAPHICS
貼上圖片

水平透視

　　儘管俯視透視圖能創造出產品概觀，同時豐富產品形狀資訊，水平透視卻呈現了人類相關的尺寸。當然，設計師可直接採用水平透視角度，並輔以水平線來素描。不過，亦可從俯瞰透視圖輕鬆衍生而來。此表面採

水平透視、與物體相交的角度繪出。高於此平面的線條將高於水平線。所有垂直長度維持不變，其水平位置（如圖樣寬度）亦然，僅從垂直方向重新安排線條。

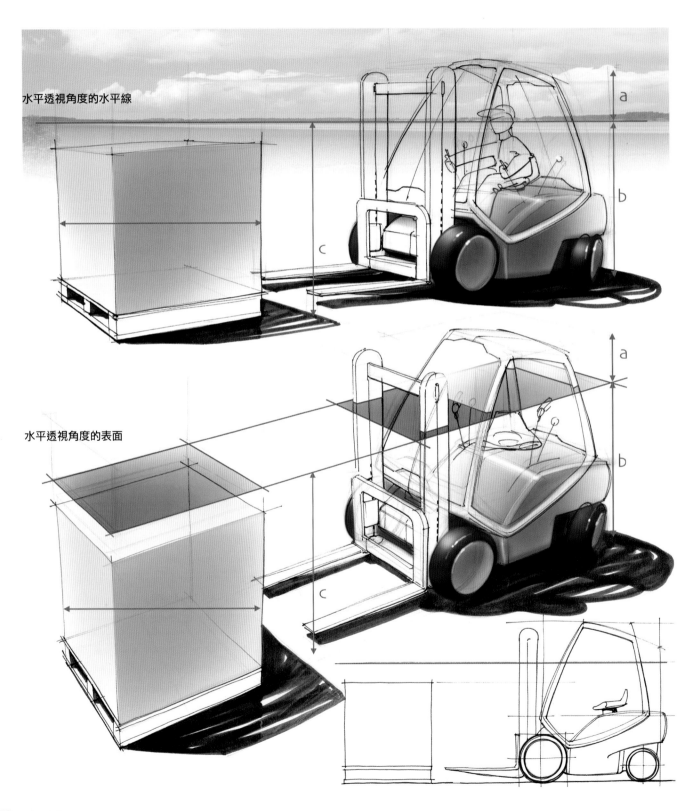

水平透視角度的水平線

水平透視角度的表面

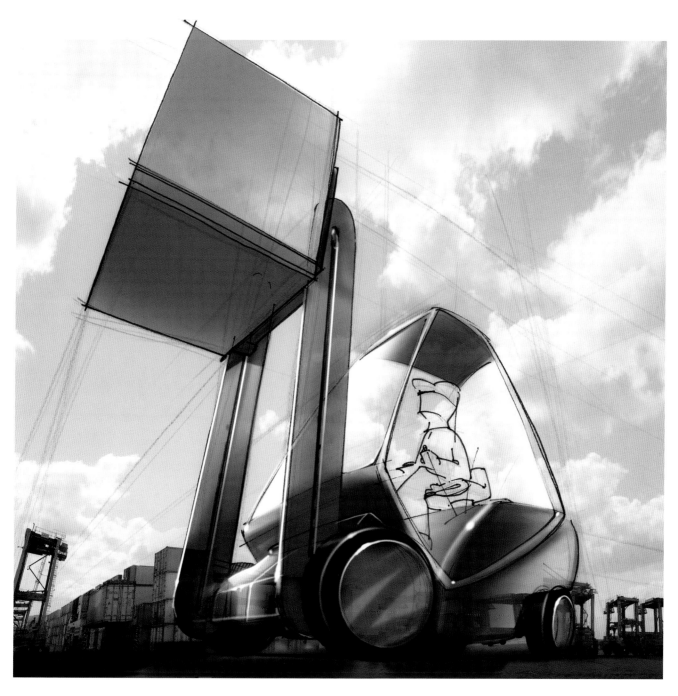

極端透視

　　此透視圖由特殊視點與誇大的透視角度構成。立足點非常低，地面等同水平線（蛙眼透視），能讓物體看起來讓人印象深刻。圖中引進直線的第三消失點與龐大的透視匯聚量。

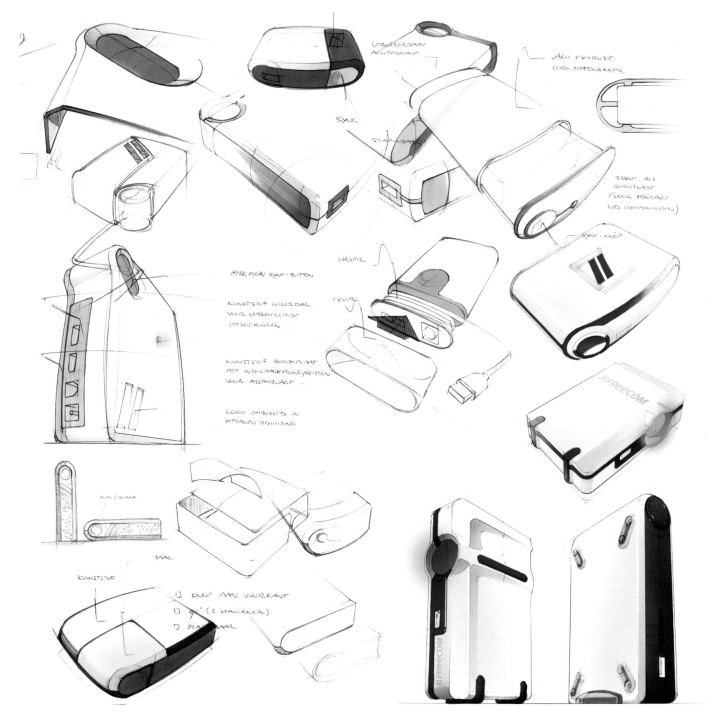

FLEX/the INNOVATIONLAB®

　　這是2004年設計的Freecom隨身硬碟。這項產品形象明確，亦是Freecom所有產品系列的旗艦級設計。運用極端視角、著重反射與光線效果，締造出清楚明確的產品概念。

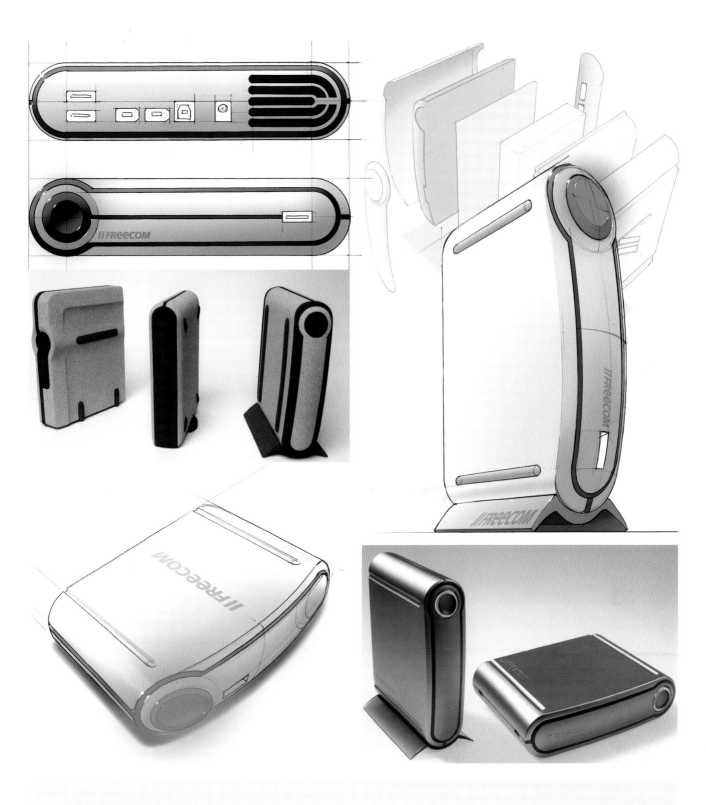

首先使用素描圖，為Freecom探索產生新設計語言
的可能性。下一步則是界定三種不同概念，傳遞出產品
外觀和感觸。

攝影：馬賽・羅曼（Marcel Loermans）

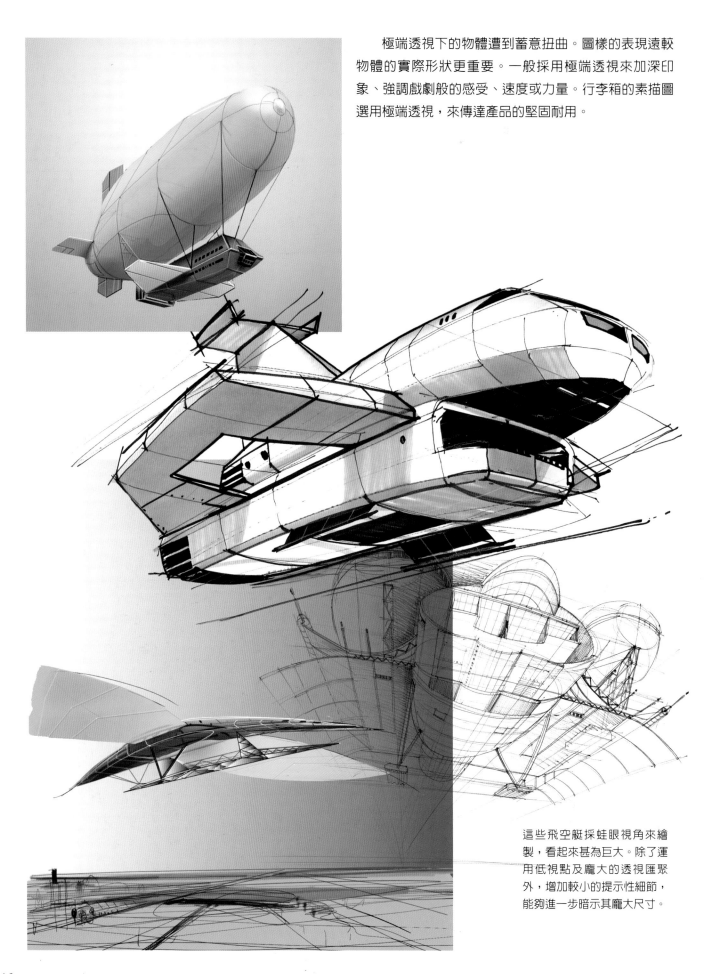

極端透視下的物體遭到蓄意扭曲。圖樣的表現遠較物體的實際形狀更重要。一般採用極端透視來加深印象、強調戲劇般的感受、速度或力量。行李箱的素描圖選用極端透視,來傳達產品的堅固耐用。

這些飛空艇採蛙眼視角來繪製,看起來甚為巨大。除了運用低視點及龐大的透視匯聚外,增加較小的提示性細節,能夠進一步暗示其龐大尺寸。

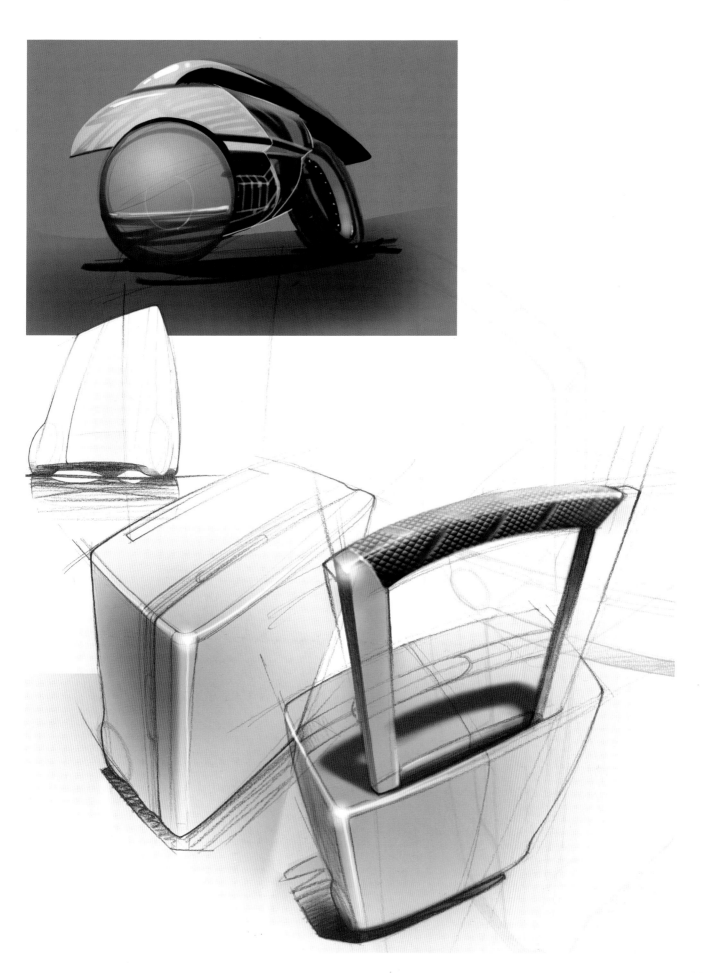

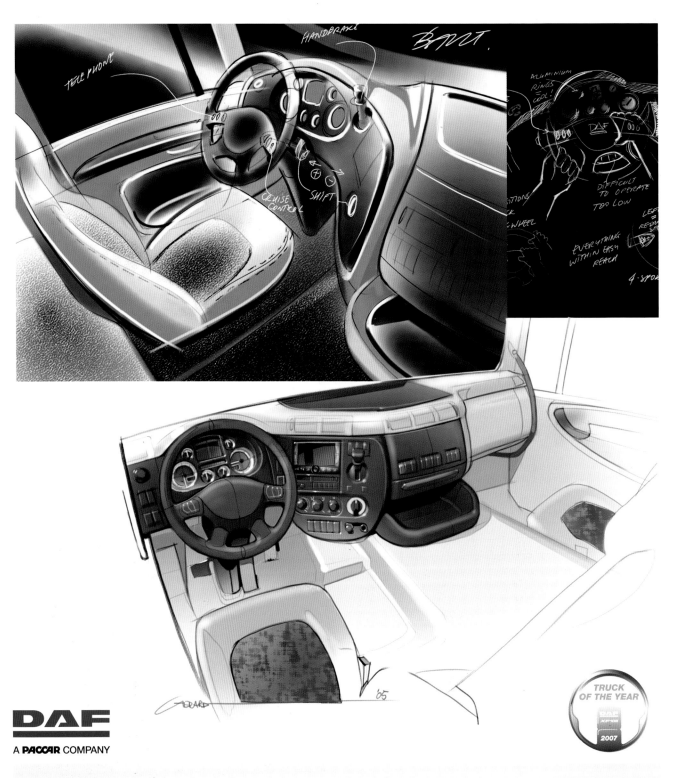

TELE PHONE
HANDBRAKE
BAAT.
CRUISE CONTROL
SHIFT

ALUMINIUM RINGS COOL!
DIFFICULT TO OPERATE TOO LOW
WHEEL
EVERYTHING WITHIN EASY REACH
4-SPOKE

GERARD
05

DAF
A **PACCAR** COMPANY

TRUCK OF THE YEAR
DAF XF105
2007

DAF Trucks NV

　　這是2006年推出的DAF XF105/CF/LF貨車內部設計。對車內設計圖而言,選擇適當的視點實為關鍵。為了提供車內概觀,同時締造出貨車內部應有的感觸,透視角度有時會誇大。

設計師:巴特凡洛林根、里克德路華與吉哈德巴特(Gerard Baten)

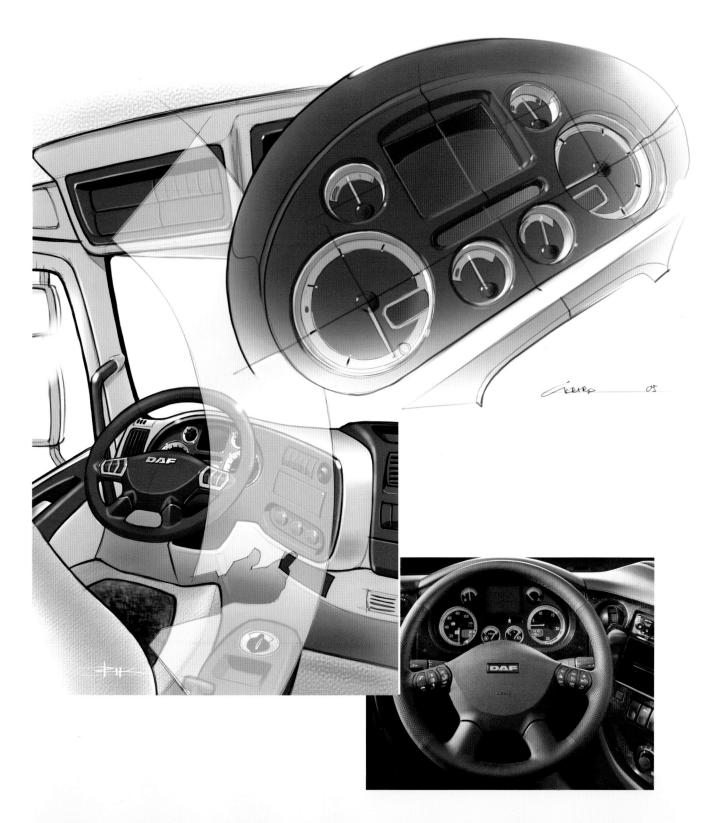

從駕駛人或其附近選擇視點。此處需要控制面板和
把手位置的說明性素描圖,才能檢視駕駛座的配置情
形。據此產生的細節部分則另行繪製,同時突顯儀表板
的簡潔外觀。透明圓形將駕駛人所能觸及的範圍視覺
化。日後拍攝的照片則用來分析設計過程,從中學習
並尋找新的挑戰。

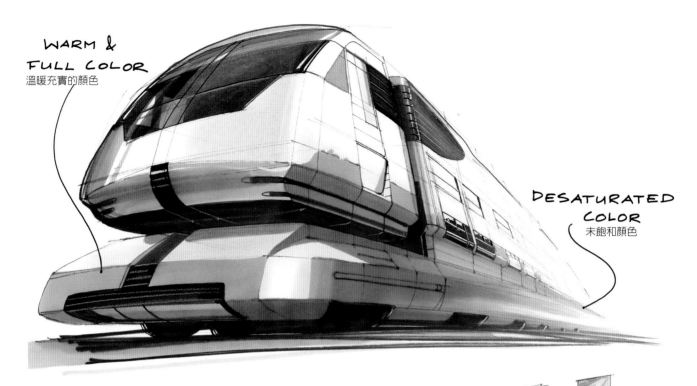

WARM & FULL COLOR
溫暖充實的顏色

DESATURATED COLOR
未飽和顏色

空中透視

　　色彩值在暗示深度上非常重要。鄰近物體的顏色看來彷彿具有較高的對比度和飽和度。隨著與物體的距離增加，看起來的顏色和明暗對比度和飽和度漸低。最後，物體將變得模糊難辨。所以，一般認為鮮豔溫暖的色彩，看起來較冷色系更近。對比度較高的物體，似乎較對比度低的物體為近。

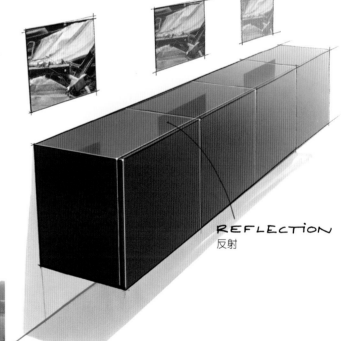

REFLECTION
反射

　　繪製大型產品時，有種稱為「空中透視」的現象，會突顯產品的尺寸。不過，在較小物體的圖樣中，亦可能添加深度感。讓物體朝後「逐漸消失」，這可能是數種效果結合所致，此情形類似空中透視，也是攝影照片可看到的「失焦」效果。同時，光線在發亮表面上的反射，也會造成後方物體變白。

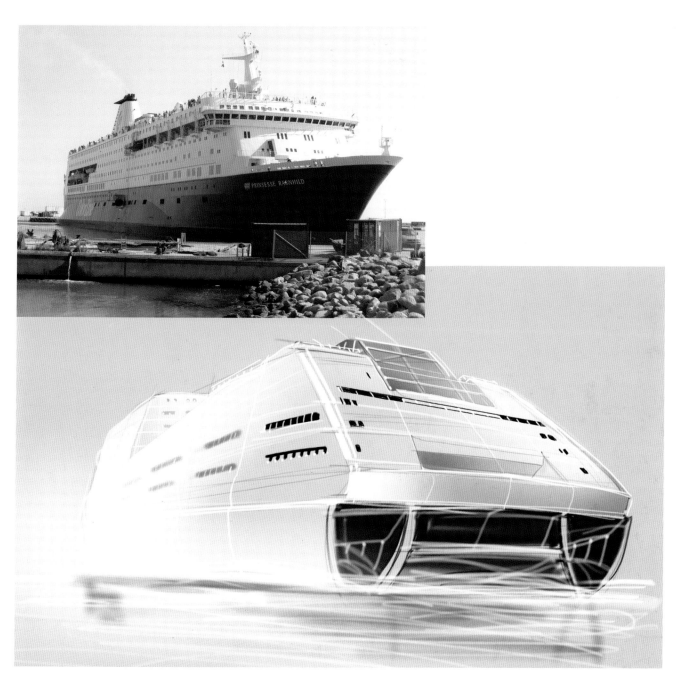

LESS CONTRAST MORE CONTRAST
對比度較低 對比度較高

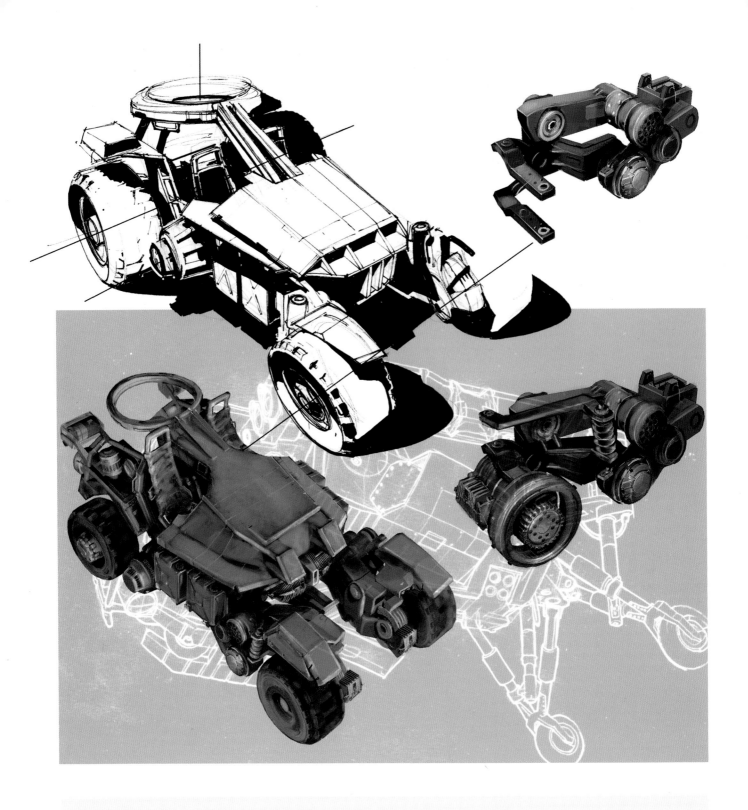

Guerrilla Games

　　這家資歷尚淺但成長迅速的遊戲開發公司，逐漸獲得歐洲一流遊戲開發者的美譽。所以，該公司順利推出射擊遊戲「殺戮地帶」後，新力電腦娛樂有限公司(SCE)遂於2005年收購該公司。Guerrilla自行從零開始投入遊戲設計。該公司相對較為龐大的概念藝術部門，負責設計及視覺化遊戲中採用的不同背景、人物與車輛。相較於其他的遊戲開發公司，Guerilla在創造具功能可靠性的概念上，投入份外的心力。由於遊

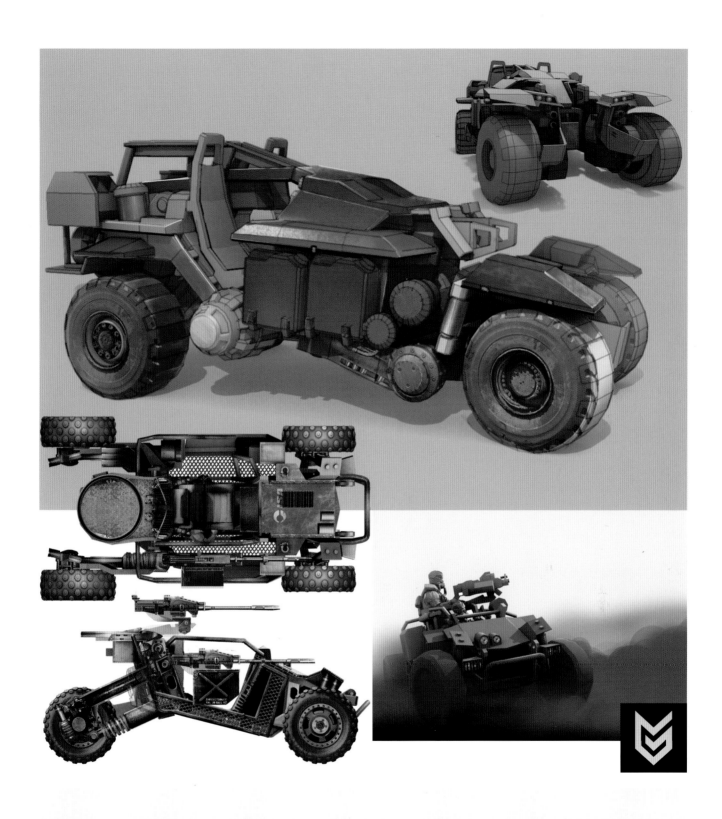

戲具虛擬性質，這些概念無須完全作用，只要能提供所需印象，融入整個遊戲環境即可。這幾頁展示了「殺戮地帶2」預告片的概念作品範例，也就是Guerilla為新力的PS3主機開發的遊戲。儘管遊戲產業的最終產品，仍是電腦所製作的現實情境，開發過程中的許多圖片，多半用手繪成——這些圖片不僅用於初期的前製階段，還包括日後的設計過程——應用圖形最佳化和細節化的階段，如數位素描技術。

設計師：羅蘭・伊傑曼（Roland Ijzermans）與米格爾・安傑爾・馬丁聶茲（Miguel Angel Martinez）

　　遊戲產業的目標之一，在於以最低的記憶體容量來轉換，卻具有最高的逼真度。製作最後的遊戲用模型之前，如上圖所示的圖片，則用來找出紋路的最佳用法。

　　這些圖樣採數位上色，並參照3D模型與照片，用途是展示設計及置於遊戲環境下的模樣。根據這些上色類型，來評估概念是否契合整體情境與遊戲風格。

　　先前的圖樣也能看到運用誇大的空中透視角度。遊戲產業將空中透視做為工具，可以締造出更多的深度與逼真感，轉換所需的電腦記憶體容量更少。

側視素描圖

利用簡化功能就可以有效率地畫出複雜圖形。繪製圖形時，瞭解產品實際外觀的固有架構，如同得知透視角度一般重要。

繪圖決定與解構能力息息相關，解構亦是常見的設計手法，常用於各種不同的設計方法和對策之中。學習瞭解或分析有助於將複雜的情境，簡化至易於理解且直接了當的步驟。每項產品都可以從結構來分析：基本圖形為何？構成部分如何相接？相關細節為何？決定哪些才是關鍵要素以制定計畫，將讓讀者瞭解到如何著手，接下來該做些什麼，以及如何完成圖樣。這項分析定義了採用的繪圖方法。有效分析可產生有效率的圖樣。本章將比較複雜與簡單的圖樣，藉此強調此種有效的繪圖方法。

分析

有效率的計畫能夠大幅簡化並加速繪圖過程。欲找出有效方式以簡單呈現複雜的圖形時，分析圖形與特色將是有用的練習。一般的空間效果，也可以基於各種不同的理由，按照相同方式納入考量。

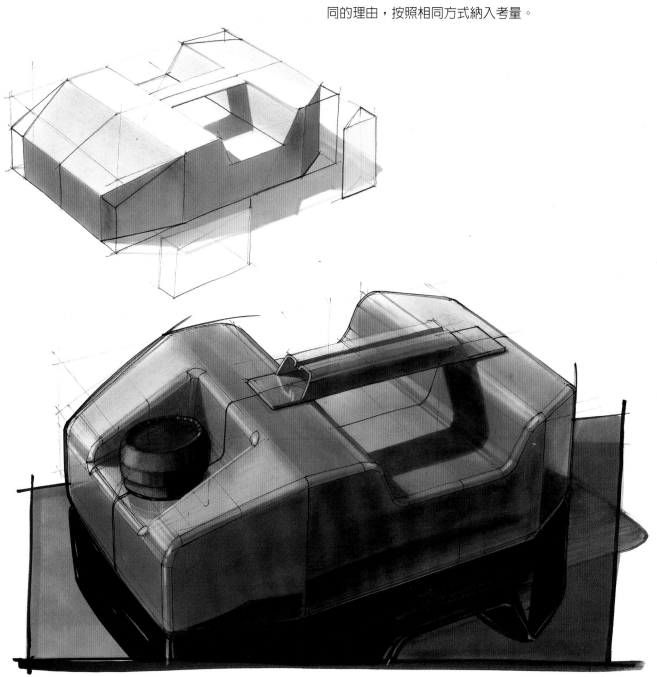

比方說，簡化的環境能突顯出素描部分，上圖就是一例。此舉還能添加更多深度，或是影響整體版面的外觀，像是對比或構成等。

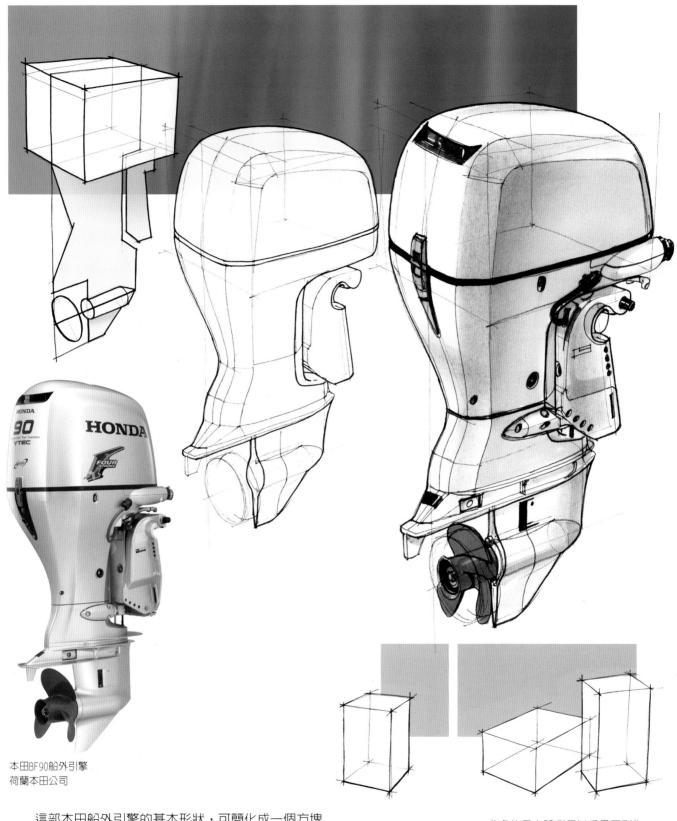

本田BF90船外引擎
荷蘭本田公司

　　這部本田船外引擎的基本形狀，可簡化成一個方塊及垂直平面／表面。引擎蓋如手套一般包裹機器。圖形採一氣呵成的漸進形式轉換。如果添加細節並省去圖片，更能看出這些轉換過程。

　　此處的長方體背景以重疊原則為基礎，藉由呈現遠距而為圖樣增添深度，讓素描圖更活躍於紙上，尤其是使用冷色系或非飽和色時。此時，將素描圖排列在一起，也不失為一種好方法。

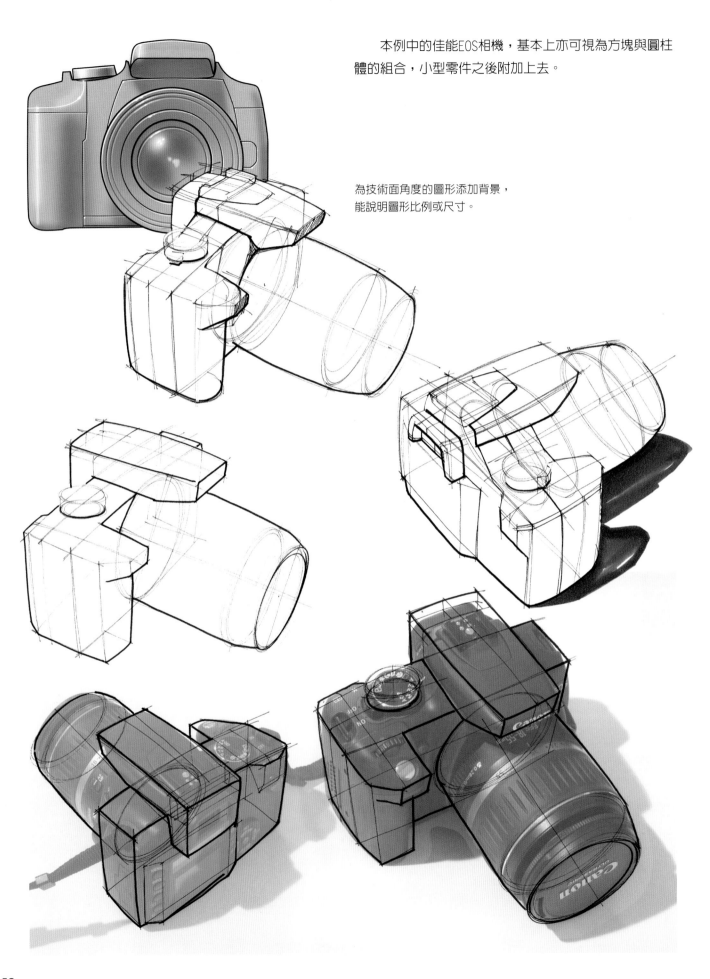

本例中的佳能EOS相機，基本上亦可視為方塊與圓柱
體的組合，小型零件之後附加上去。

為技術面角度的圖形添加背景，
能說明圖形比例或尺寸。

繪圖方法

這種繪圖方法以前述的分析為起點。圖樣先以基本方塊和橢圓形為開始，最後再添加細節。

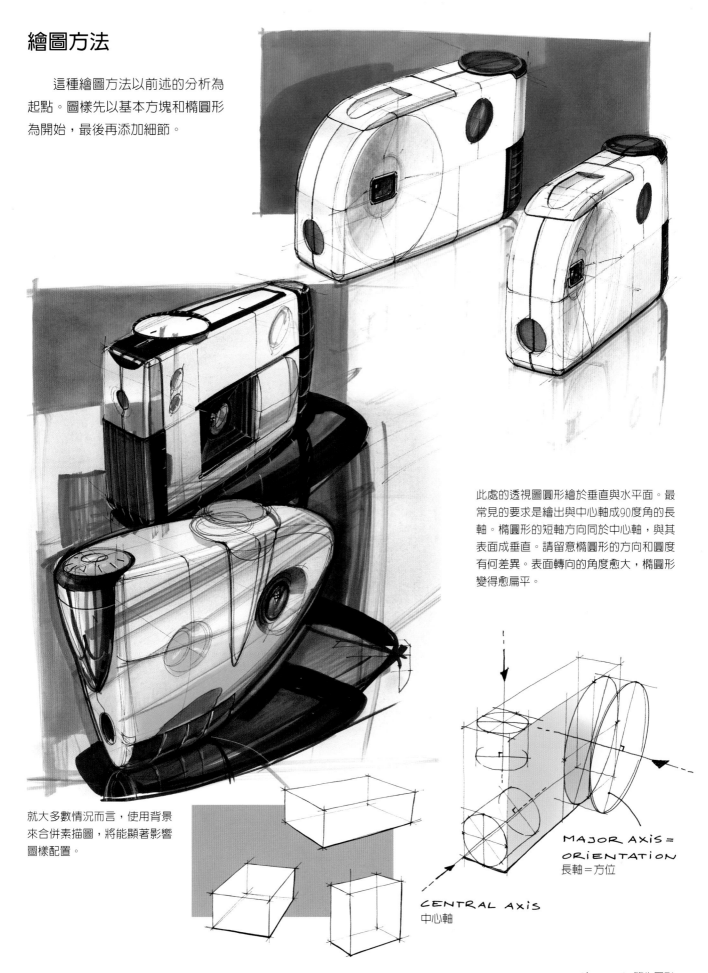

此處的透視圖圓形繪於垂直與水平面。最常見的要求是繪出與中心軸成90度角的長軸。橢圓形的短軸方向同於中心軸，與其表面成垂直。請留意橢圓形的方向和圓度有何差異。表面轉向的角度愈大，橢圓形變得愈扁平。

就大多數情況而言，使用背景來合併素描圖，將能顯著影響圖樣配置。

MAJOR AXIS =
ORIENTATION
長軸＝方位

CENTRAL AXIS
中心軸

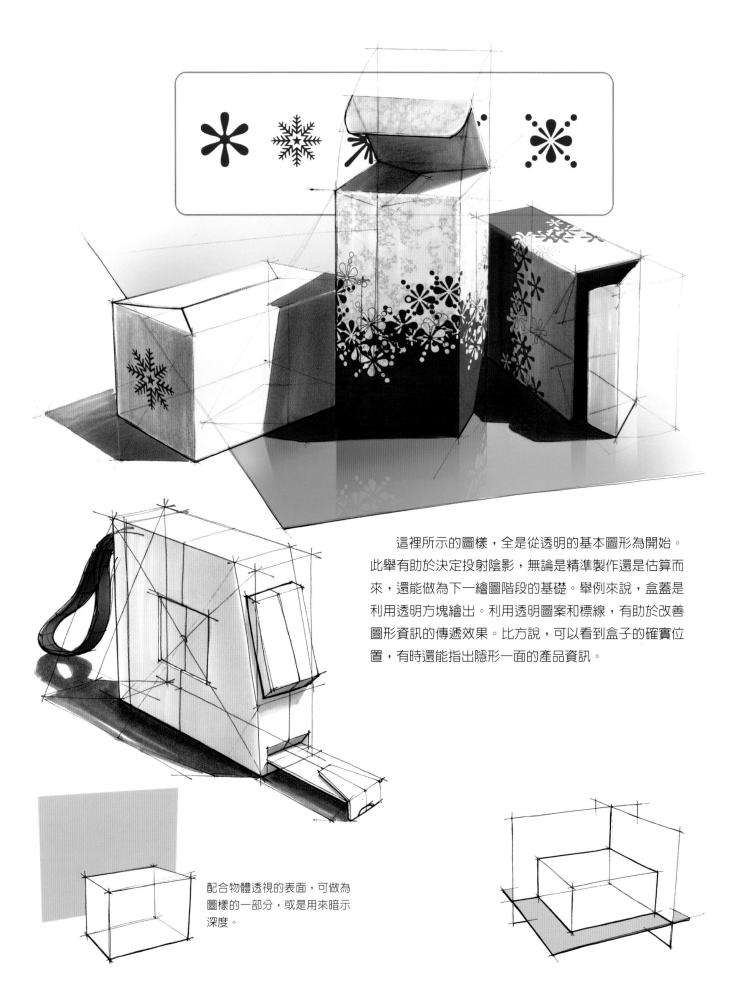

這裡所示的圖樣，全是從透明的基本圖形為開始。此舉有助於決定投射陰影，無論是精準製作還是估算而來，還能做為下一繪圖階段的基礎。舉例來說，盒蓋是利用透明方塊繪出。利用透明圖案和標線，有助於改善圖形資訊的傳遞效果。比方說，可以看到盒子的確實位置，有時還能指出隱形一面的產品資訊。

配合物體透視的表面，可做為圖樣的一部分，或是用來暗示深度。

首先採整體方法來處理最基本的圖形特色,然後
按照自己的方式來繪製細節。

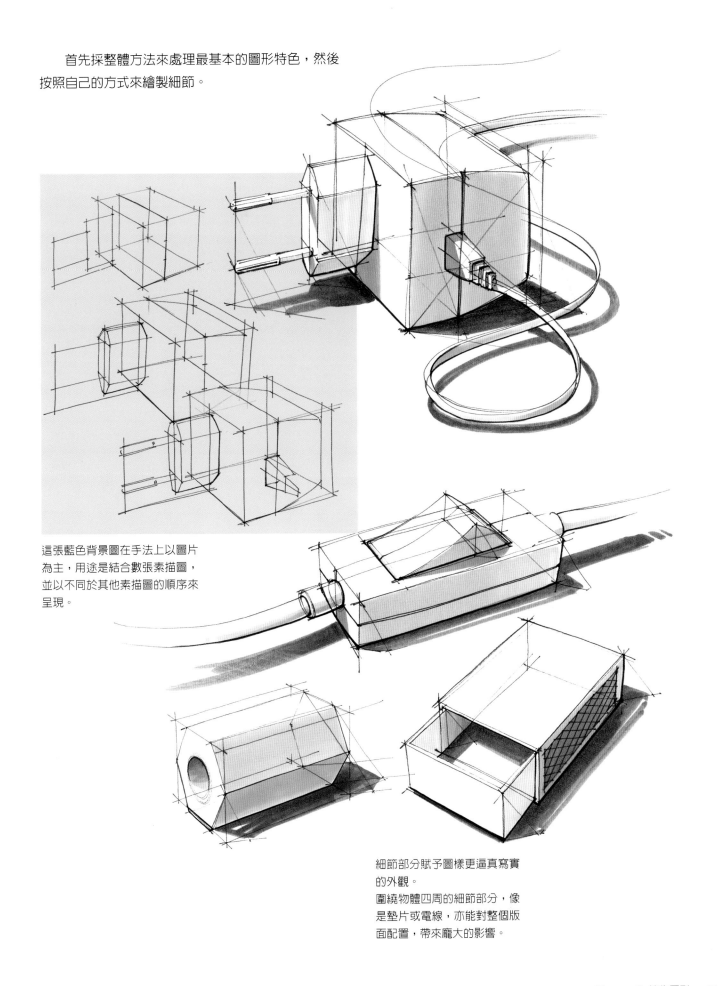

這張藍色背景圖在手法上以圖片
為主,用途是結合數張素描圖,
並以不同於其他素描圖的順序來
呈現。

細節部分賦予圖樣更逼真寫實
的外觀。
圍繞物體四周的細節部分,像
是墊片或電線,亦能對整個版
面配置,帶來龐大的影響。

用來「建構」圖形的標線，亦能協助設計圖樣的「讀者」，這些標線提供了額外的圖形視覺資訊。

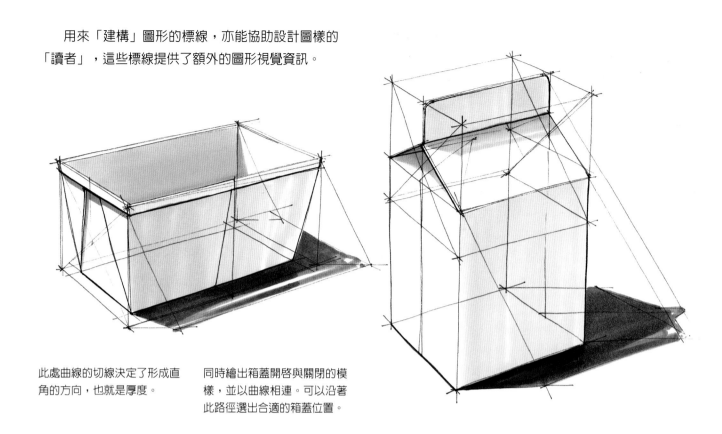

此處曲線的切線決定了形成直角的方向，也就是厚度。

同時繪出箱蓋開啟與關閉的模樣，並以曲線相連。可以沿著此路徑選出合適的箱蓋位置。

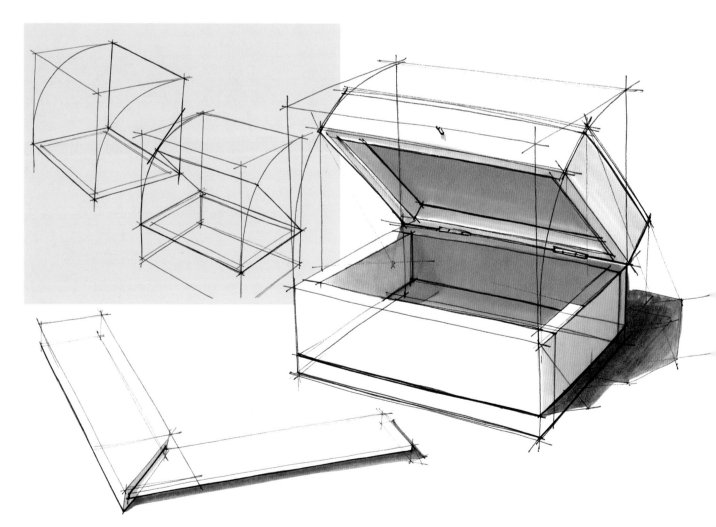

繪製麥克筆填充筆心的圖樣，首先以素描方塊為起點，然後讓前端稍微傾斜。繪製砂輪機時，則是先畫出橫放的圓柱體，再接上一個方塊，然後添加兩個圓柱體零件。進行圓化並加入細節部分後，這張圖就大功告成。

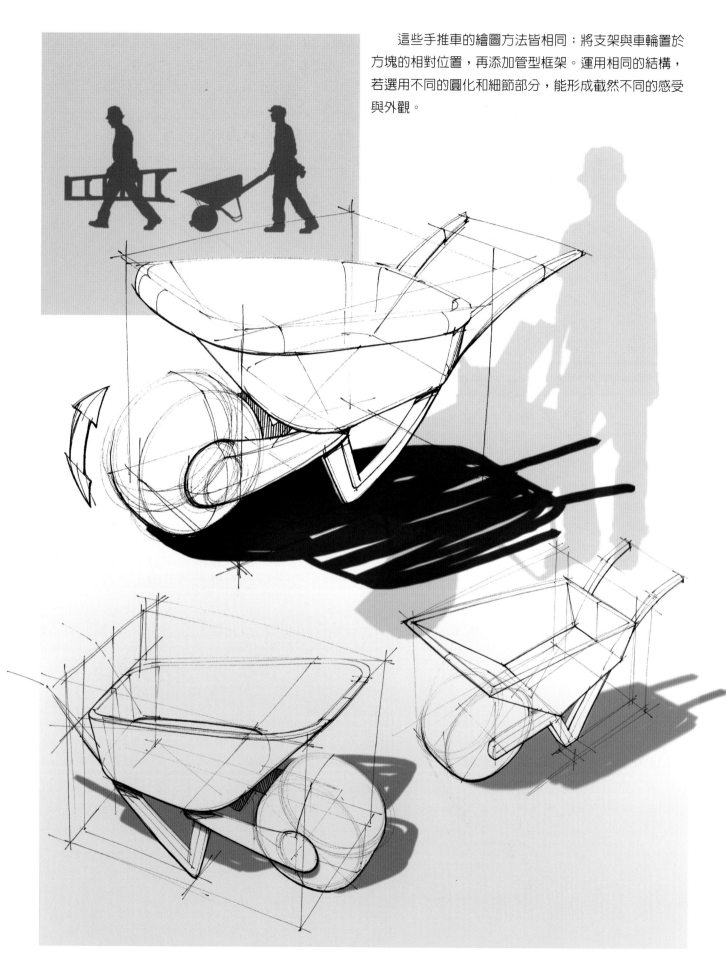

這些手推車的繪圖方法皆相同；將支架與車輪置於方塊的相對位置，再添加管型框架。運用相同的結構，若選用不同的圓化和細節部分，能形成截然不同的感受與外觀。

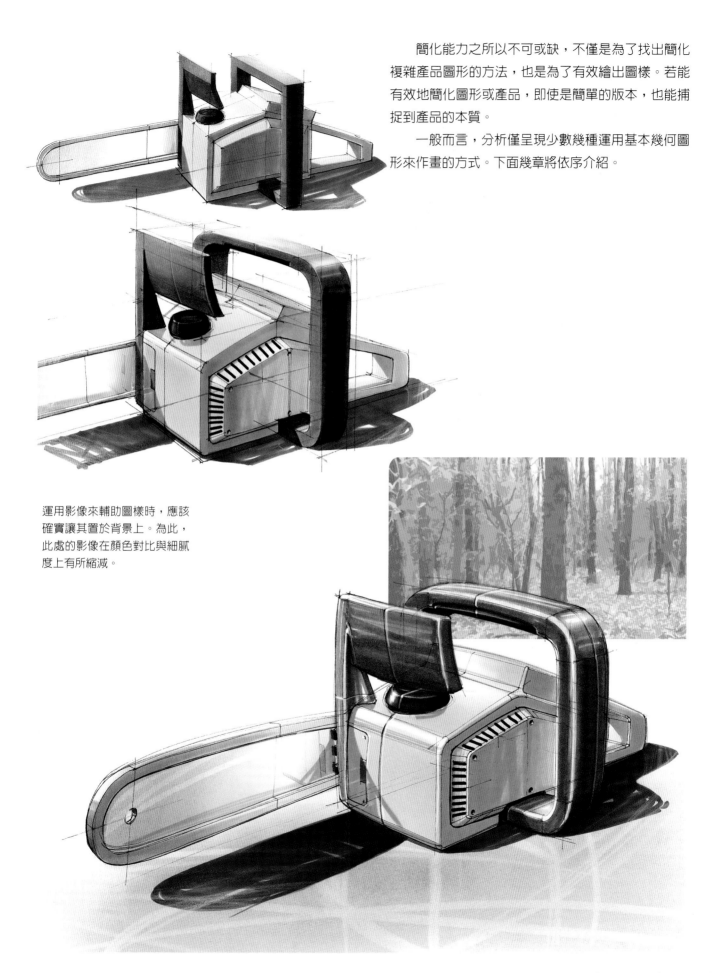

簡化能力之所以不可或缺，不僅是為了找出簡化複雜產品圖形的方法，也是為了有效繪出圖樣。若能有效地簡化圖形或產品，即使是簡單的版本，也能捕捉到產品的本質。

一般而言，分析僅呈現少數幾種運用基本幾何圖形來作畫的方式。下面幾章將依序介紹。

運用影像來輔助圖樣時，應該確實讓其置於背景上。為此，此處的影像在顏色對比與細膩度上有所縮減。

WAACS──螢幕用素描膜

賈斯特‧亞費林克（Joost Alferink）
為2006年《Vrij Nederland》雜誌執筆的專欄

我們四周的新產品都會引發迴響。如今，每間辦公室桌上都有平面螢幕。以往交由笨重螢幕負責的工作，如今改由液晶螢幕急行奔馳！除了佔據空間較小、閃爍畫面減少等眾多額外優點外，這項發展還有其他益處。我們的工作室愈來愈常看到兩人在設計過程中，使用筆或鉛筆於平面螢幕上畫圖，然後在跟實物一般大小的電腦上重製細節部分，藉此將新產品視覺化。然後，我們得利用強效清潔劑，才能去除螢幕上的墨水與石墨痕跡。我們知道螢幕顯然不是為了這種用途而設計，所以此刻正是尋求替代方案的大好時候──螢幕用素描膜！捲於螢幕後方固定器的透明膜，可擔任保護螢幕的角色。隨時將一層膜覆蓋於螢幕上以利隨時使用。我們甚至討論過將素描膜的訊息，直接轉換成數位訊息的可能性。用手繪圖的偏好只會加強類比與數位之間的對比──置身於0與1所統治的時代，我們愈來愈需要這件產品！

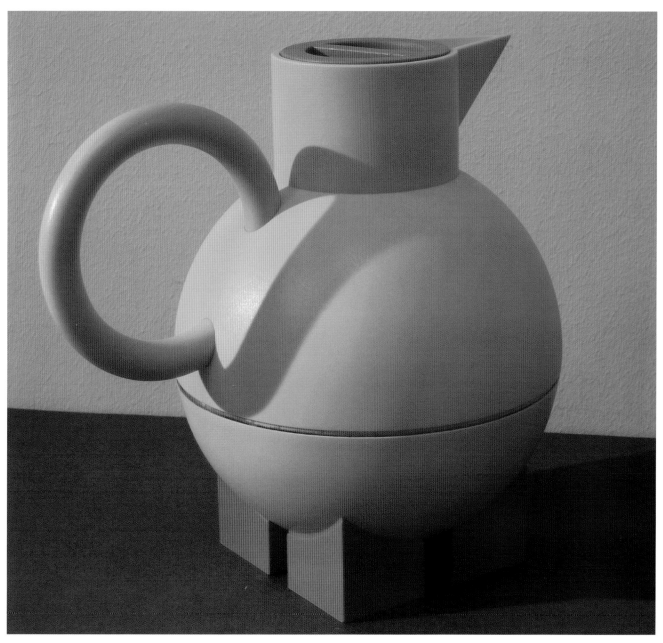

Chapter 4

基本圖形與添加陰影

　　繪圖隨即造成的空間衝擊，多半由添加陰影來決定（收關光源的產生），因為添加陰影乃是用來締造深度。投射陰影能突顯物體形狀，釐清產品與構成零件跟表面／平面的相對位置。陰影可能難以辨識，不過，大多數物體都能還原成基本幾何圖形的組合，陰影亦然。一般而言，方塊、圓柱體與球體為初步基本形狀。

麥克・葛雷夫斯（Michael Graves）——為Alessi公司設計的歐幾里德熱水壺，1993-2001

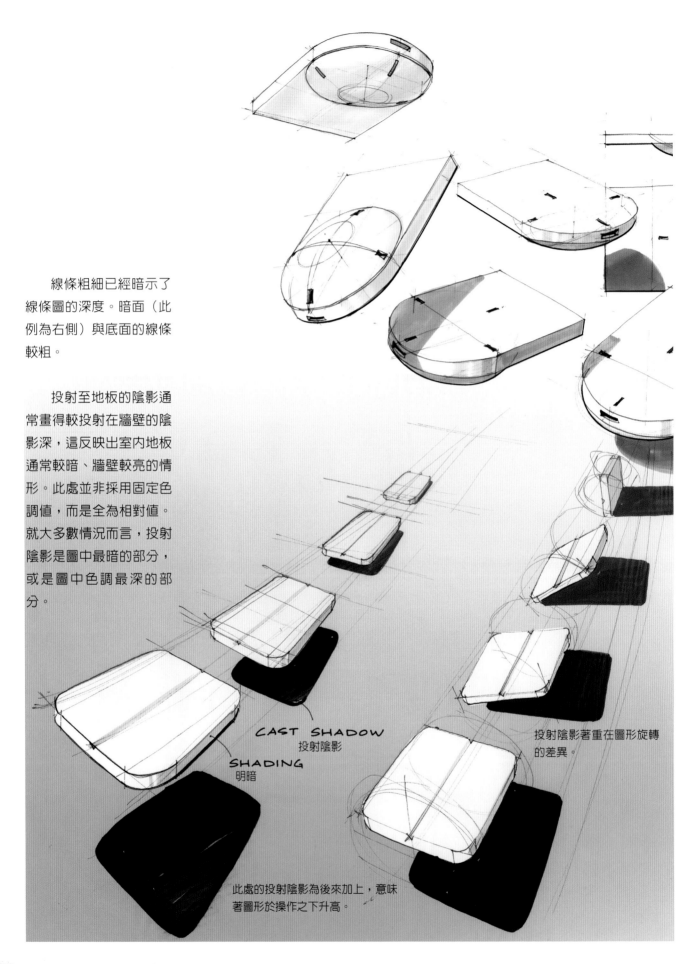

線條粗細已經暗示了
線條圖的深度。暗面（此
例為右側）與底面的線條
較粗。

投射至地板的陰影通
常畫得較投射在牆壁的陰
影深，這反映出室內地板
通常較暗、牆壁較亮的情
形。此處並非採用固定色
調值，而是全為相對值。
就大多數情況而言，投射
陰影是圖中最暗的部分，
或是圖中色調最深的部
分。

CAST SHADOW
投射陰影

SHADING
明暗

投射陰影著重在圖形旋轉
的差異。

此處的投射陰影為後來加上，意味
著圖形於操作之下升高。

方塊

　　選擇光源方向以建立適當的對比與陰影尺寸。每種基本圖形都有獨具特色的投射陰影。投射陰影的大小，足以突顯出物體形狀。陰影足以支撐物體，其大小卻不會干擾圖樣配置。

功能性浴室磁磚細部圖——亞諾特凡賽、艾里克‧傑‧瓦凱爾與彼得凡傑格設計。

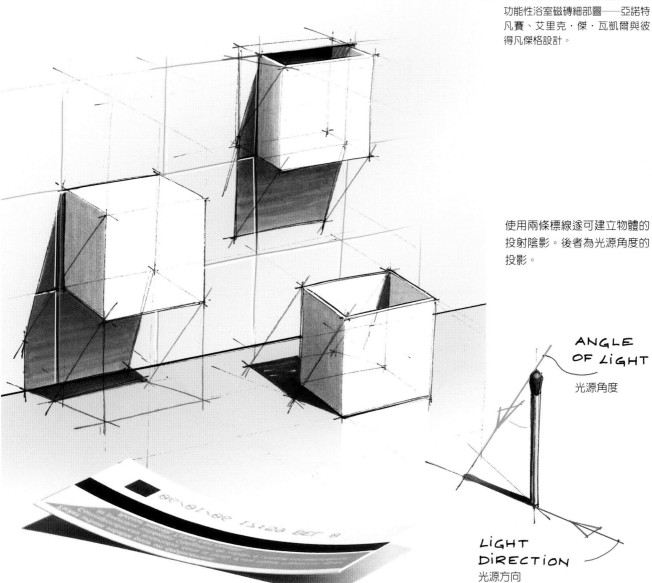

使用兩條標線逐可建立物體的投射陰影。後者為光源角度的投影。

ANGLE OF LIGHT
光源角度

LIGHT DIRECTION
光源方向

偏離光源的角度愈大，陰影表面看起來愈暗。所以，在光線的影響下，物體在可看見的每一面，將呈現不同的陰影色。其中一面以「全彩」呈現且具有最高飽和度。陰影面則較深且飽和度較低，混色趨近黑色，表面含有較多白色，較全彩面為亮。

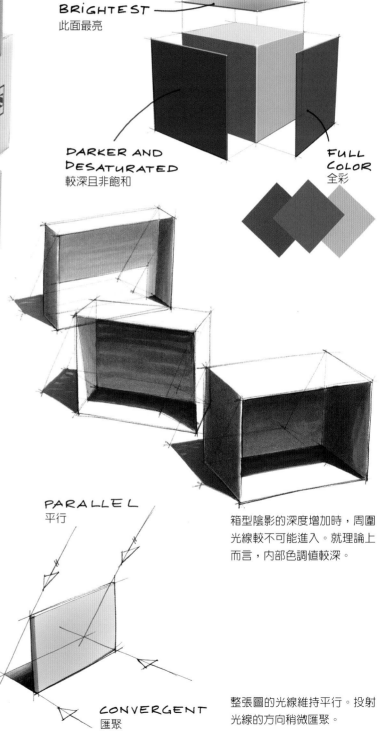

BRIGHTEST
此面最亮

DARKER AND
DESATURATED
較深且非飽和

FULL
COLOR
全彩

陽光（平行光線）是繪圖偏好的光源，因為陽光能形成可以預測又可靠的投射陰影。燈光所形成的陰影，端視光源位置而有不同形狀。

箱型陰影的深度增加時，周圍光線較不可能進入。就理論上而言，內部色調值較深。

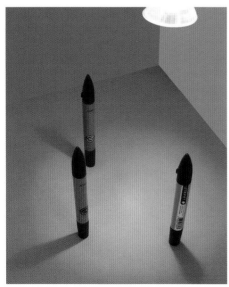

PARALLEL
平行

CONVERGENT
匯聚

整張圖的光線維持平行。投射光線的方向稍微匯聚。

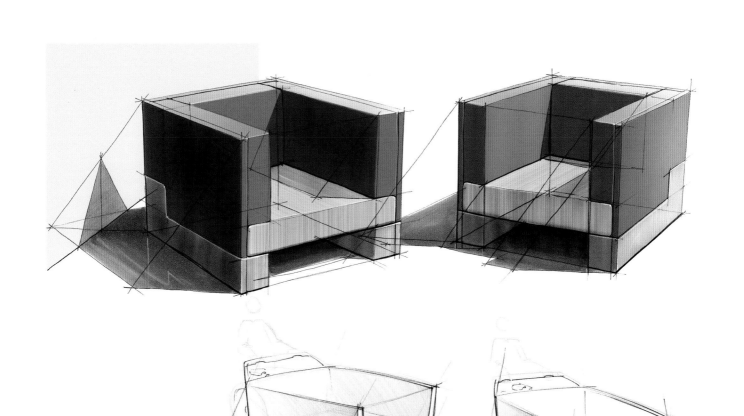

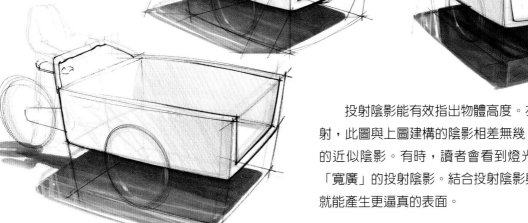

投射陰影能有效指出物體高度。左圖為上方表面投射，此圖與上圖建構的陰影相差無幾，可做為快速簡單的近似陰影。有時，讀者會看到燈光（如右圖）產生「寬廣」的投射陰影。結合投射陰影與一些反射效果，就能產生更逼真的表面。

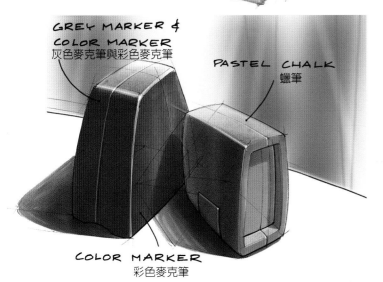

GREY MARKER &
COLOR MARKER
灰色麥克筆與彩色麥克筆

PASTEL CHALK
蠟筆

COLOR MARKER
彩色麥克筆

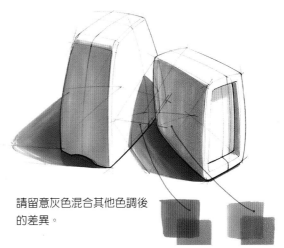

請留意灰色混合其他色調後的差異。

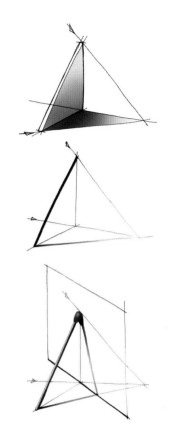

從這三張素描圖可看出採用類似的明暗繪製法。

Studio Chris Kabel——2003年，陰涼蕾絲
戶外攝影：丹尼爾．克雷布辛（Daniel Klapsing）

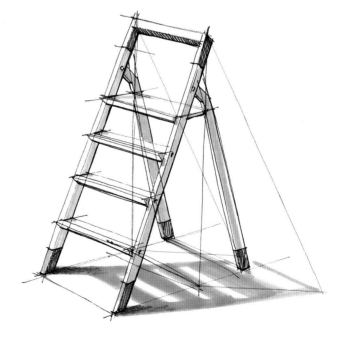

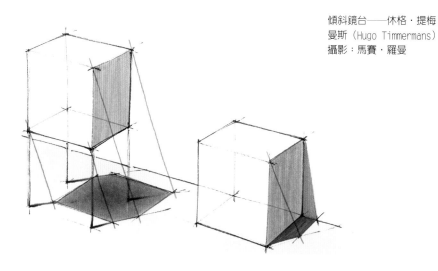

傾斜鏡台──休格・提梅曼斯（Hugo Timmermans）
攝影：馬賽・羅曼

　　周圍的光線並非光源而是反射光。投射陰影基於周圍光線所致，隨著與物體相距愈遠而消失。這些明暗漸層常讓視覺印象變得更寫實。投射陰影在地板造成的開放特色，突顯出物體的開放結構。

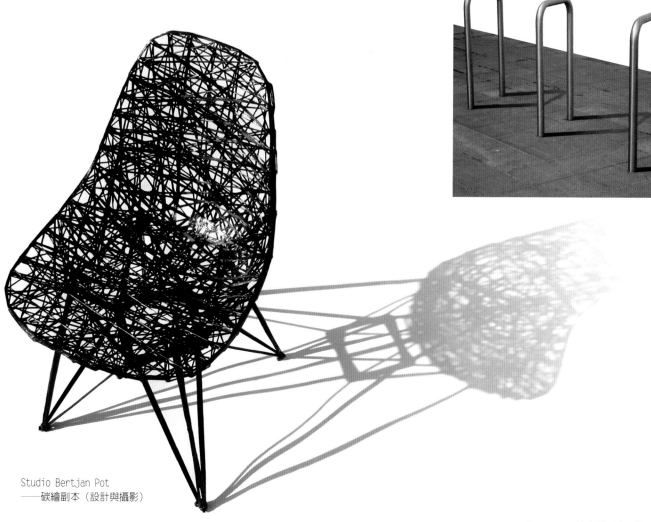

Studio Bertjan Pot
──碳繪副本（設計與攝影）

圓柱體、球體與圓錐體

　　此處所示的導航浮標，可視為圓柱體、圓錐體和球體的組合。可按照同於方塊的方式，進行分析與簡化工作。

　　明暗的驟然變化甚為明顯；直立圓錐體較圓柱體明亮，所以明亮面積較大。同樣地，投射陰影會呈現出深度的差異。

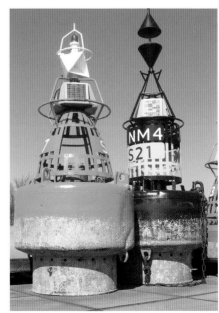

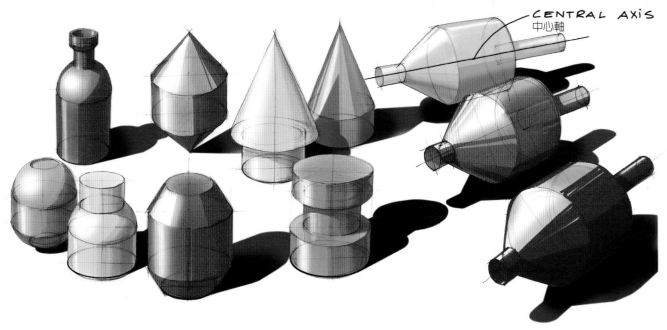

CENTRAL AXIS
中心軸

選出中心軸為繪製圓柱體的起點。橢圓形（長軸）的方位與中心軸成垂直。橫向圓柱體的中心軸方向，亦影響了橢圓形的圓化。最後，與橢圓形形成切線以完成圖形。

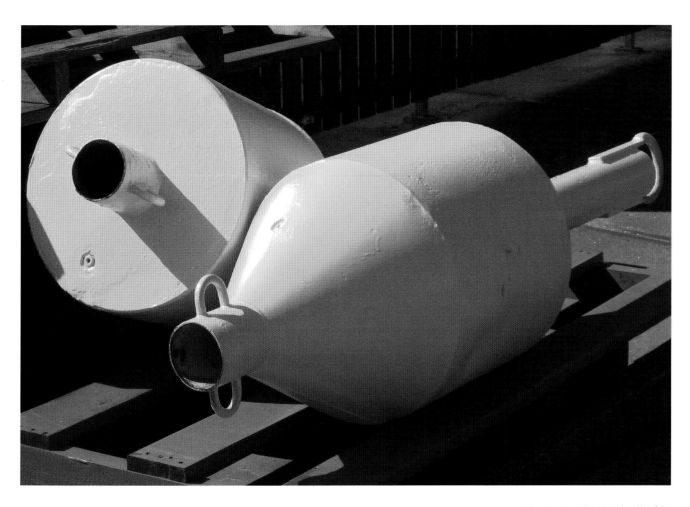

圓柱體的投射陰影取決於上方表面的投射。基於視角所致，此橢圓形的圓度僅與圓柱體底面橢圓形的圓度差異甚小。保齡球瓶的投射陰影，運用策略位置的水平剖面建構而成，突顯出寬度的轉變。視角導致這些橢圓形看起來往上變得扁平。倘若投射在地面並彼此相連時，逐形成投射陰影。周圍光線導致最暗的陰影處，沒有出現在輪廓處，而是在輪廓內部。

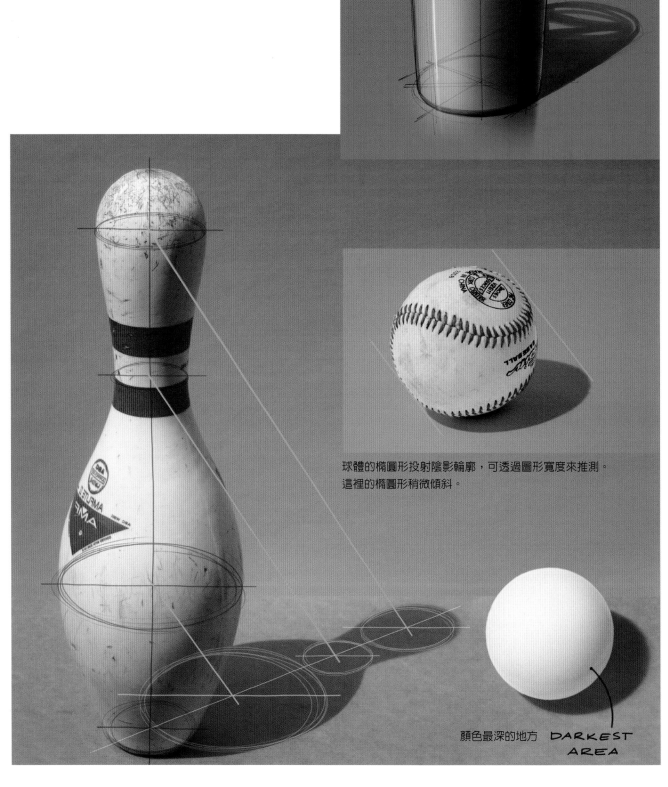

球體的橢圓形投射陰影輪廓，可透過圖形寬度來推測。這裡的橢圓形稍微傾斜。

顏色最深的地方　DARKEST AREA

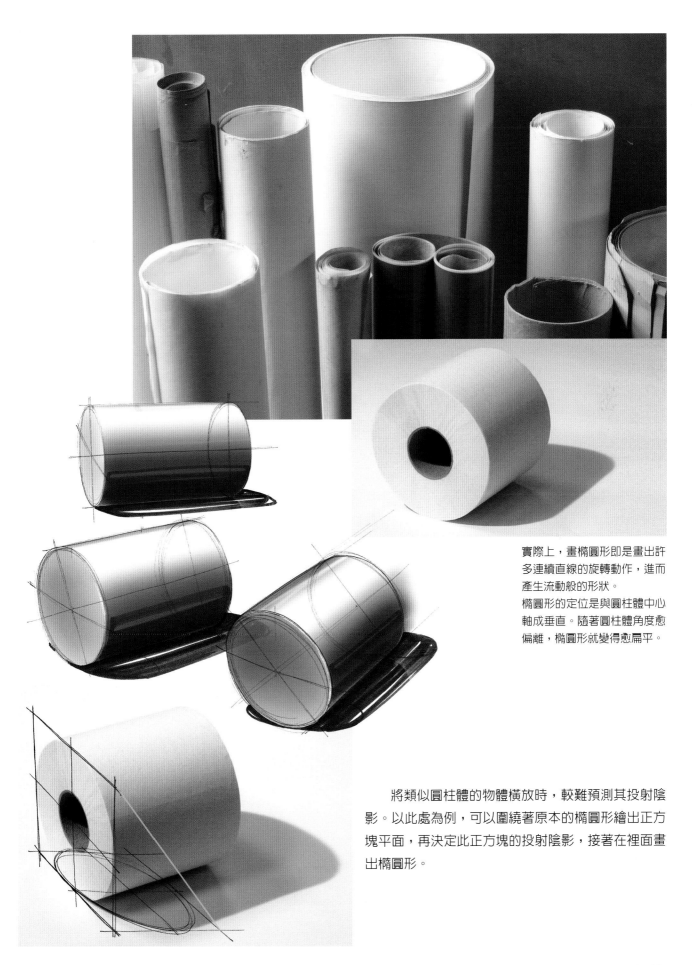

實際上，畫橢圓形即是畫出許多連續直線的旋轉動作，進而產生流動般的形狀。

橢圓形的定位是與圓柱體中心軸成垂直。隨著圓柱體角度愈偏離，橢圓形就變得愈扁平。

將類似圓柱體的物體橫放時，較難預測其投射陰影。以此處為例，可以圍繞著原本的橢圓形繪出正方塊平面，再決定此正方塊的投射陰影，接著在裡面畫出橢圓形。

與其合併許多垂直的柱面和錐面零件，稍微彎曲的
輪廓，就能讓物體外觀煥然一新。這種相對較為簡易的
方法，會是令人深感刺激的探索。找出特殊的圖形將能
迅速獲得令人讚嘆的成果。

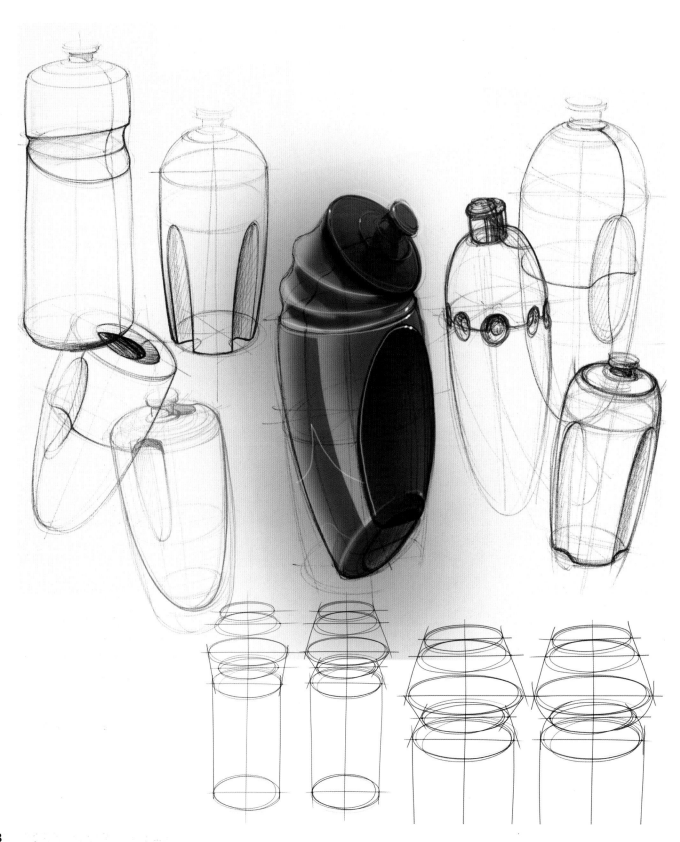

78

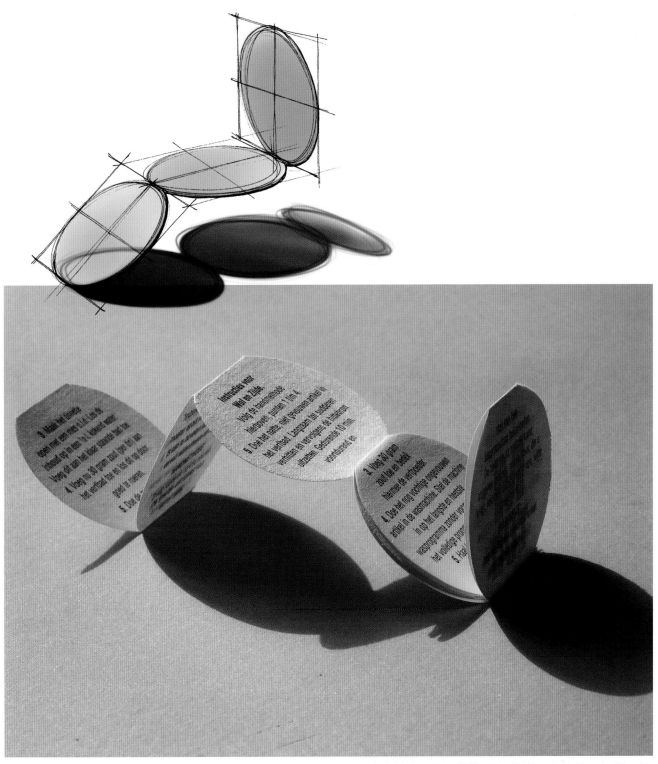

本章的基本原則應視為進行估算工作的基本知識。最後，透過素描彼此相連且稍微傾斜的各種橢圓形，欲猜出斜角圓形的投射陰影也就不難了。

估算投射陰影與有效素描及建構投射陰影密切相關。

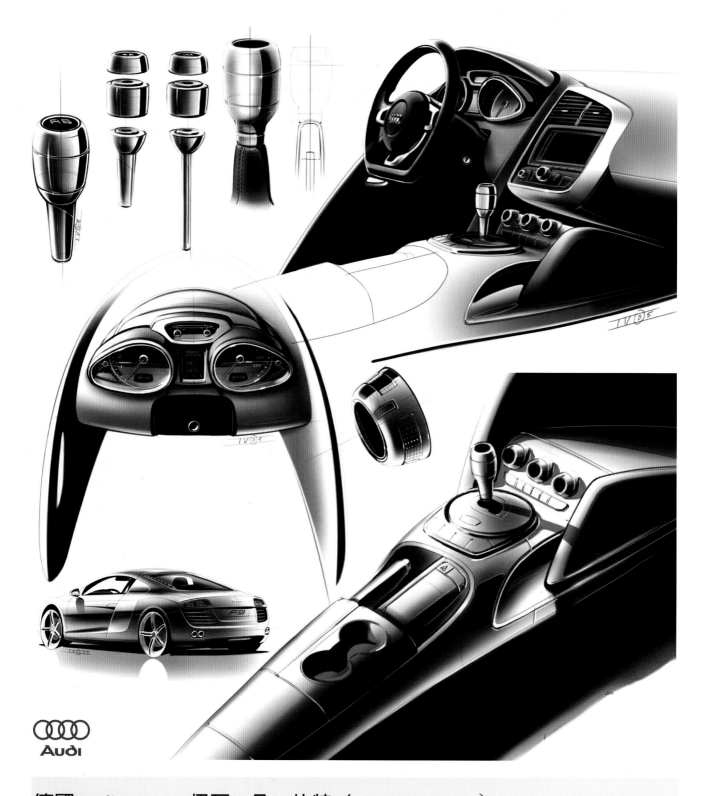

德國Audi AG——伊瓦・凡・休特（Ivo van Hulten）

這是Audi R8的車內設計圖（2006年巴黎車展）。

使用者介面的素描圖，直接運用圖形輸入板及Painter軟體繪製。基本線條和橢圓形，則利用小型噴槍素描而成。精準的反射光和深色陰影於第二階段添加。使用大型噴槍來處理柔和的反射光和陰影，這些能賦予素描圖所欲氛圍及物質感。到了最後階段，完成強光突顯處和上色，這張圖即告完成。細部圖分別顯示控制儀表板與排檔的外型，藉此探索與運用設計的可能性。

首席設計師：華特・德西瓦（Walter de'Silva）

橢圓形的注意要點

Chapter 5

一般而言，以方塊為繪圖起點似乎再自然不過，但是在大多數的情況下，圓柱體或橢圓形或許才是最適當的起點。橢圓形在這種方法中扮演了要角，其他圖形亦與其息息相關。

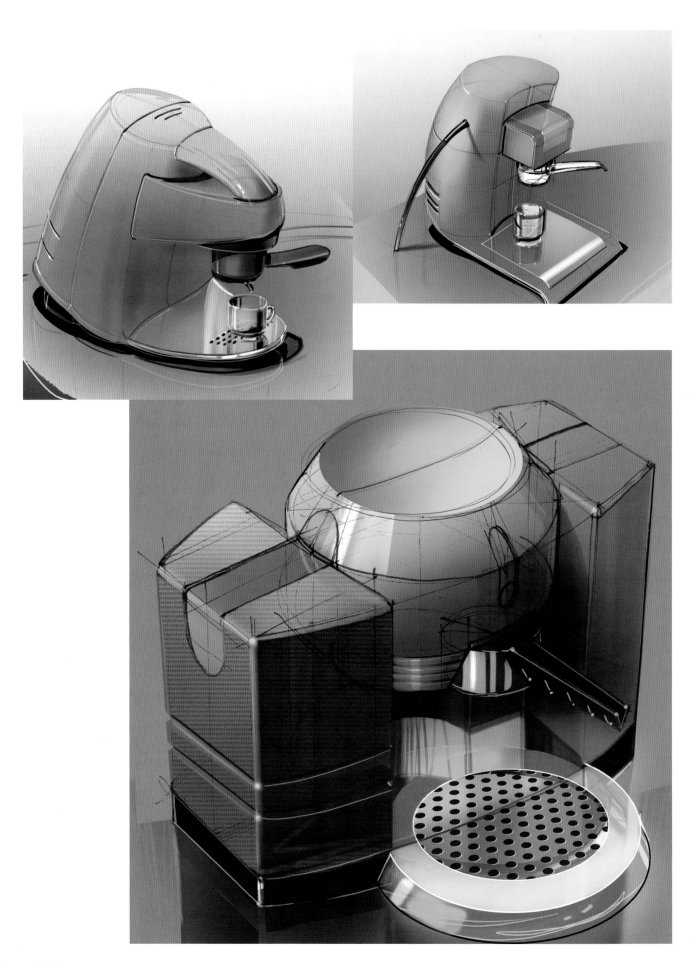

垂直（直立）圓柱體

運用穿過上方橢圓形的軸線，繪出添加方塊的方向。只要稍微改變方向與方塊厚度，就能製作出形形色色的圖形。

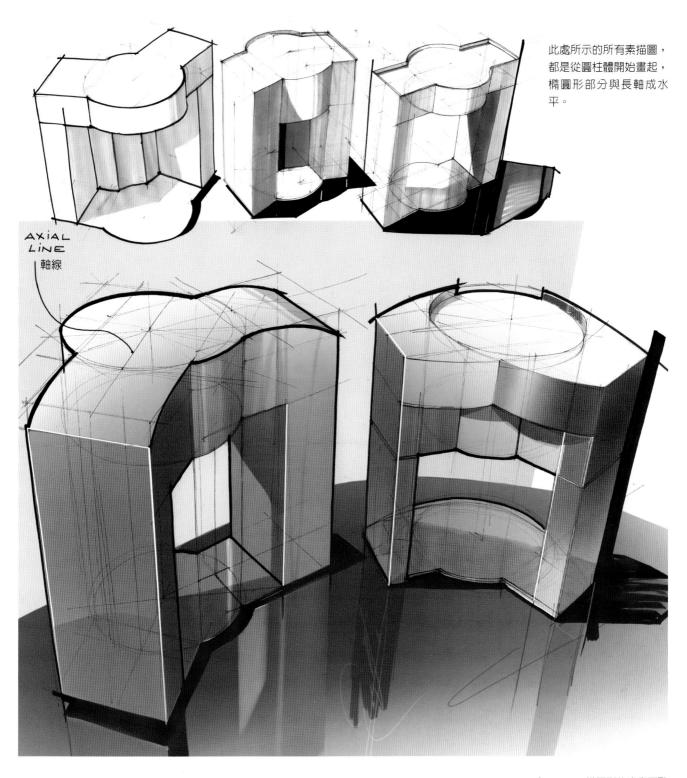

此處所示的所有素描圖，都是從圓柱體開始畫起，橢圓形部分與長軸成水平。

AXIAL LINE
軸線

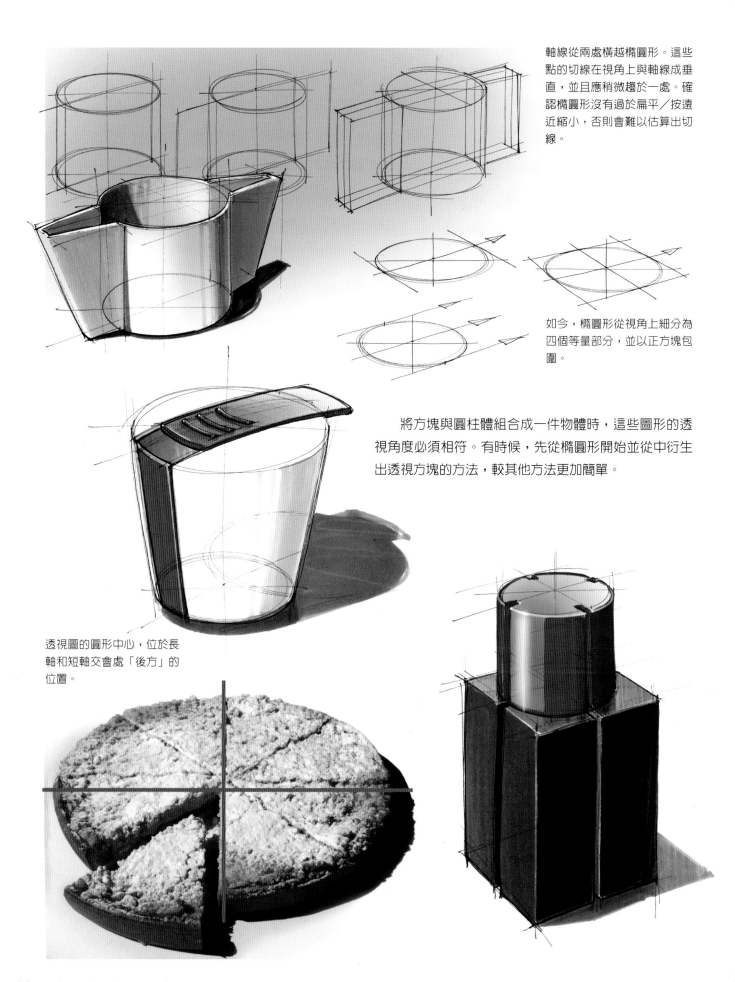

軸線從兩處橫越橢圓形。這些
點的切線在視角上與軸線成垂
直，並且應稍微趨於一處。確
認橢圓形沒有過於扁平／按遠
近縮小，否則會難以估算出切
線。

如今，橢圓形從視角上細分為
四個等量部分，並以正方塊包
圍。

將方塊與圓柱體組合成一件物體時，這些圖形的透
視角度必須相符。有時候，先從橢圓形開始並從中衍生
出透視方塊的方法，較其他方法更加簡單。

透視圖的圓形中心，位於長
軸和短軸交會處「後方」的
位置。

運用橢圓形的長軸和短軸，就能選出橫切橢圓形的
方向。這些軸仍維持水平及垂直。每條軸線的方向將產
生不同切線。

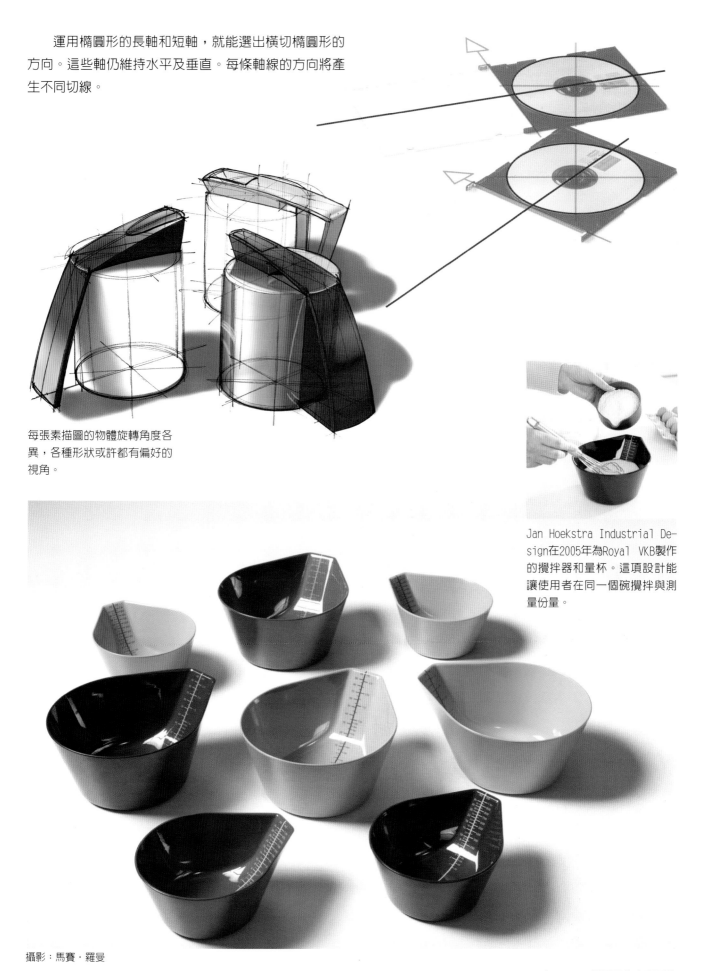

每張素描圖的物體旋轉角度各
異，各種形狀或許都有偏好的
視角。

Jan Hoekstra Industrial De-
sign在2005年為Royal VKB製作
的攪拌器和量杯。這項設計能
讓使用者在同一個碗攪拌與測
量份量。

攝影：馬賽・羅曼

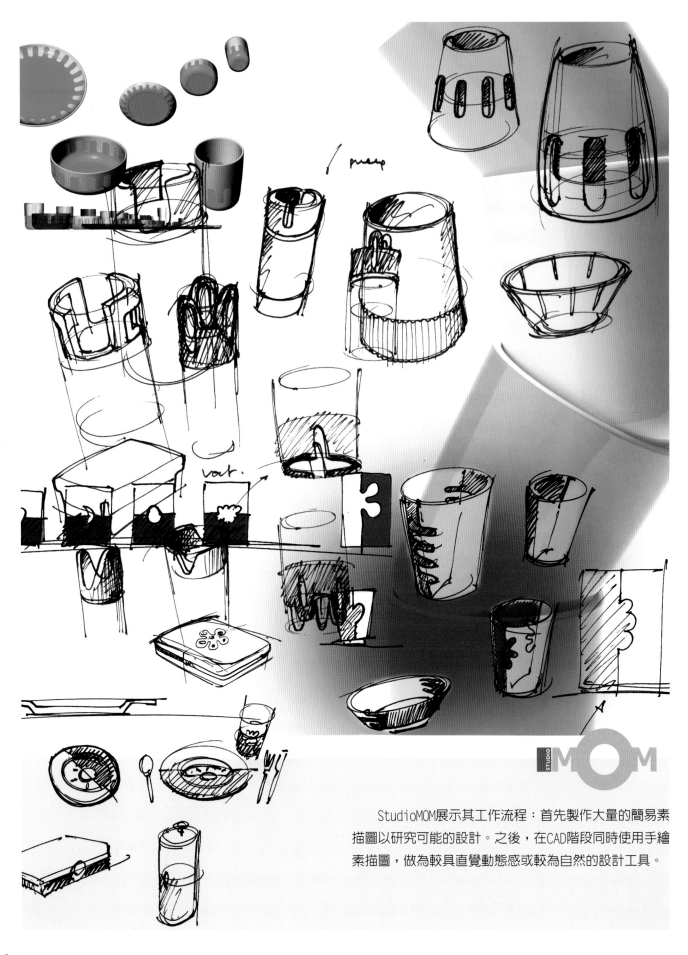

StudioMOM展示其工作流程：首先製作大量的簡易素描圖以研究可能的設計。之後，在CAD階段同時使用手繪素描圖，做為較具直覺動態感或較為自然的設計工具。

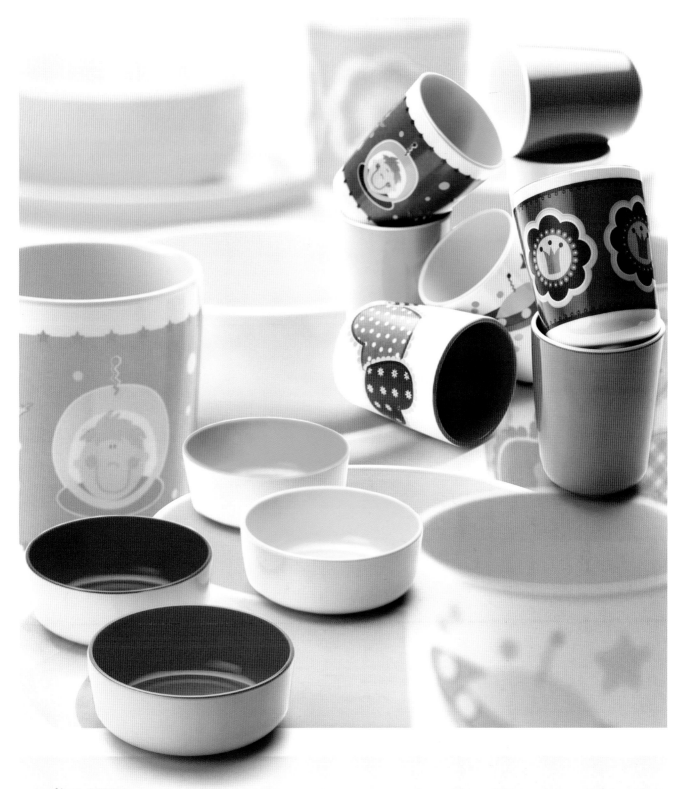

studioMOM

這些三聚氰胺樹脂製餐具是為國際知名的優質居家商品供應商Widget公司所設計（2006年）。

基本要素為鮮豔的色彩、清晰的形狀及有趣持久的外觀。整個系列是為了「適用所有年齡層」而設計，因此在創意發展階段，探索了形形色色的主題。

這套餐具系列由盤子、碗和水杯構成，往後將延伸至新設計的餐飲用具，如沙拉餐具、大餐盤和水壺。

設計師：studioMOM、亞弗雷德・凡埃克（Alfred van Elk）與馬斯・荷威德（Mars Holwerda），攝影：Widget公司

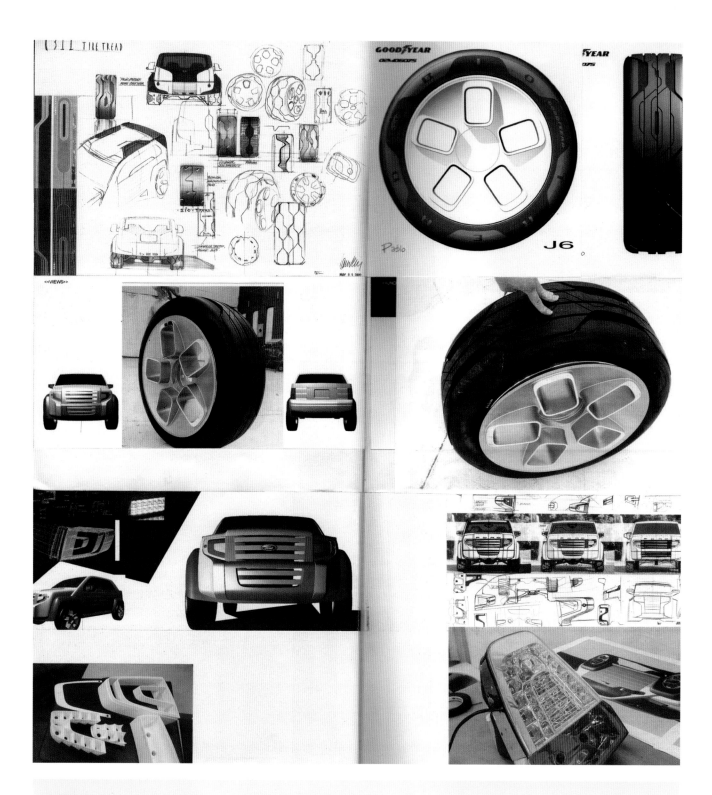

美國福特汽車公司──羅倫凡迪雅克

　　透過U系列的概念設計（2003），獲得了運用固特異輪胎開發新車型輪廓的大好機會。此舉完成了整體概念，更為車型增添了「賽車跑道」般的外觀。

　　如此處所見，設計師偏好在設計過程製作紀錄。之後可以將設計決定加入其中，並與最終成果相連。

攝影：美國福特汽車公司

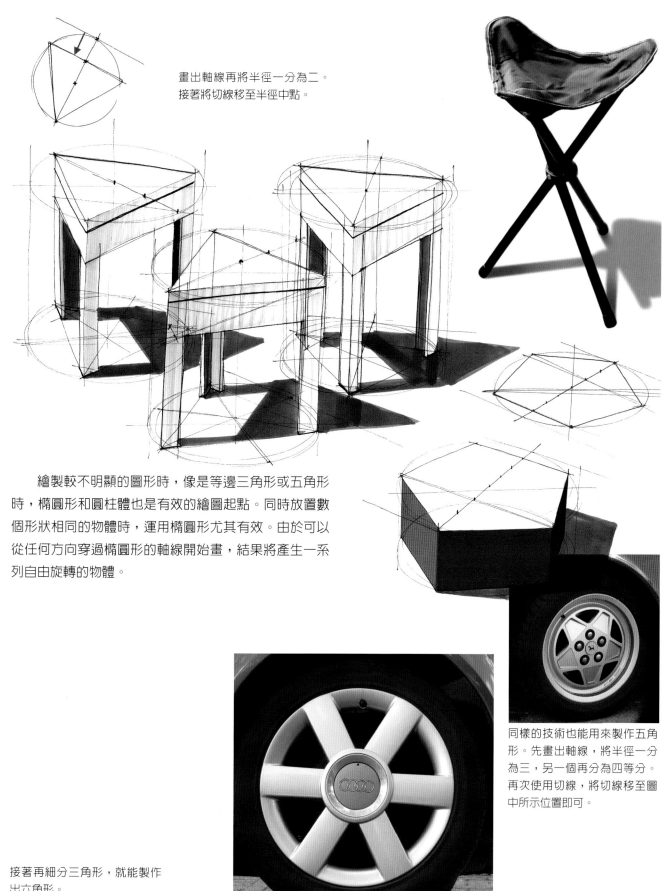

畫出軸線再將半徑一分為二。
接著將切線移至半徑中點。

繪製較不明顯的圖形時，像是等邊三角形或五角形時，橢圓形和圓柱體也是有效的繪圖起點。同時放置數個形狀相同的物體時，運用橢圓形尤其有效。由於可以從任何方向穿過橢圓形的軸線開始畫，結果將產生一系列自由旋轉的物體。

同樣的技術也能用來製作五角形。先畫出軸線，將半徑一分為三，另一個再分為四等分。再次使用切線，將切線移至圖中所示位置即可。

接著再細分三角形，就能製作出六角形。

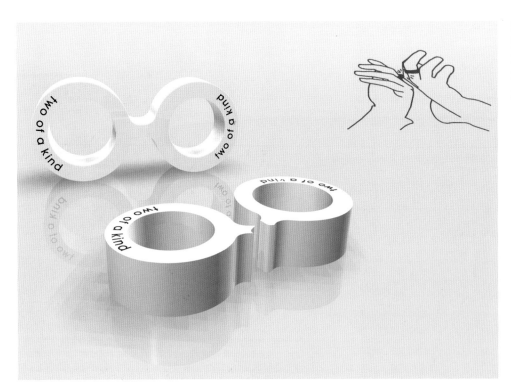

Studio Frederik Roijé 設計的「二為一」，是由兩個瓷製圓環構成。斷開兩個圓環時，兩者之間存有連接處。2004年製作。

弗羅里斯・史庫德畢克（Floris Schoonderbeek）設計的荷式澡盆是「全新的戶外沐浴法」。澡盆無須電力、水管或熱水。澡盆裝滿水之後以天然火力加熱水。荷式澡盆榮獲2004年荷蘭設計獎。

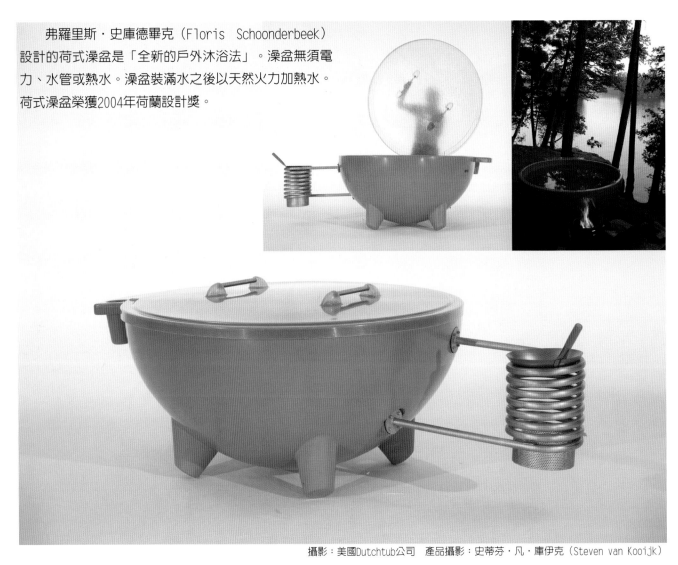

攝影：美國Dutchtub公司　產品攝影：史蒂芬・凡・庫伊克（Steven van Kooijk）

兩個以上圓柱或圓錐零件的組合，最好從選定
的透視方向，將最先畫出的圓柱體或圓錐體加倍來
作畫。放置鏡頭的存放箱可採用此形狀，再接上兩
個隔間。

若選擇水平以外的方向，圖樣將變得更
具空間感與資訊性，細節部分亦較容易
追加上去。

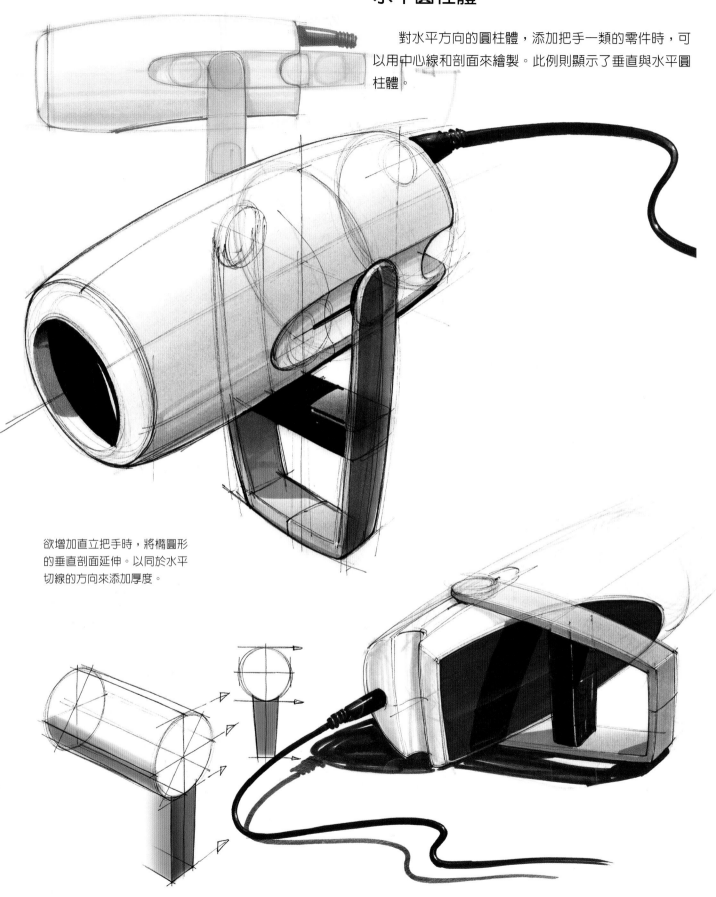

水平圓柱體

對水平方向的圓柱體，添加把手一類的零件時，可以用中心線和剖面來繪製。此例則顯示了垂直與水平圓柱體。

欲增加直立把手時，將橢圓形的垂直剖面延伸。以同於水平切線的方向來添加厚度。

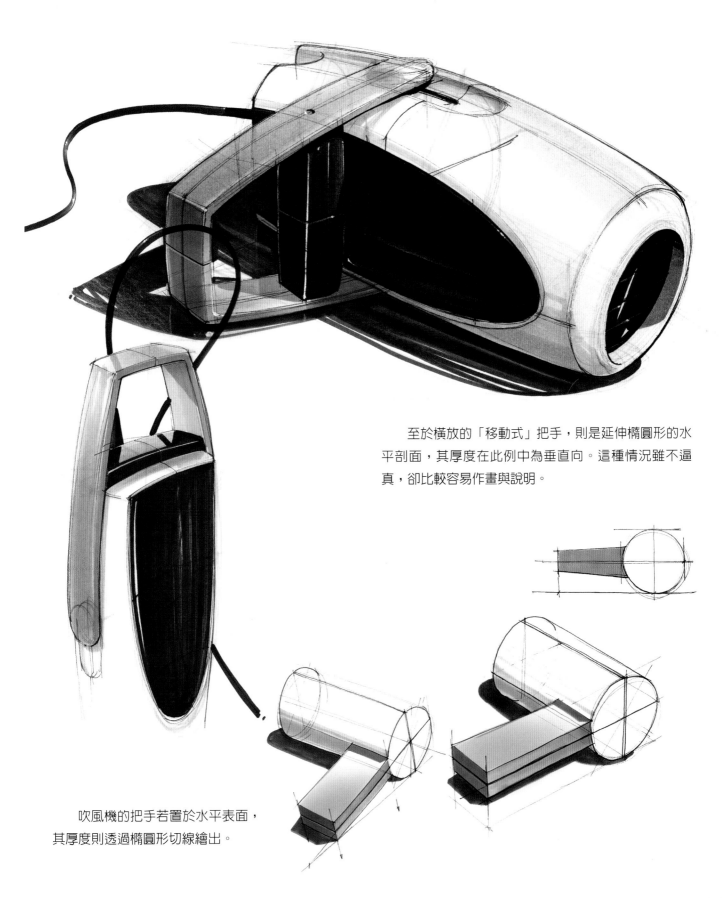

至於橫放的「移動式」把手，則是延伸橢圓形的水平剖面，其厚度在此例中為垂直向。這種情況雖不逼真，卻比較容易作畫與說明。

吹風機的把手若置於水平表面，其厚度則透過橢圓形切線繪出。

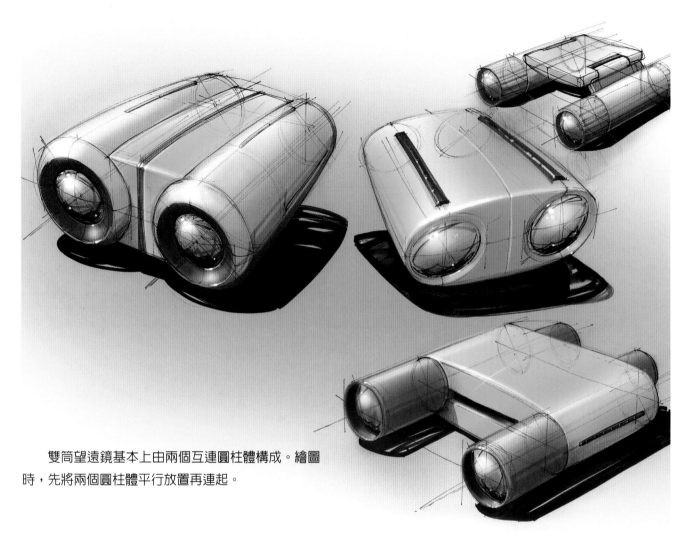

雙筒望遠鏡基本上由兩個互連圓柱體構成。繪圖時，先將兩個圓柱體平行放置再連起。

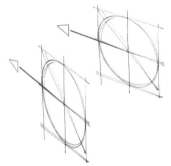

第一個橢圓形的方向和圓度，大幅影響到第二個圓柱體的位置。

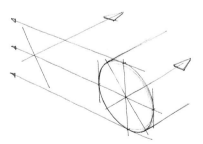

以最近的橢圓形為起點，就能決定出透視下的水平標線位置。第二個圓柱體位於這些標線的中央。

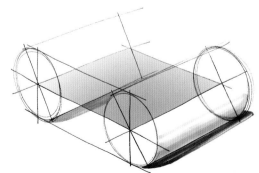

一併運用水平面來放置最後的橢圓形。

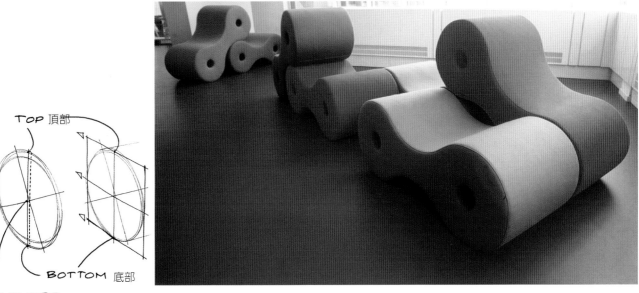

長椅——Remy & Veenhuizen ontwerpers於2002年為海牙VROM餐飲部擔任部分室內設計。

TOP 頂部

BOTTOM 底部

CENTRE OF CIRCLE 圓形中央

圓形中央位於其軸線交會處「後方」。通過此點的直線，將顯示橢圓形的上下兩處。通過橢圓形上下兩處的切線應稍微趨近。水平橫切面兩端都有垂直切線。

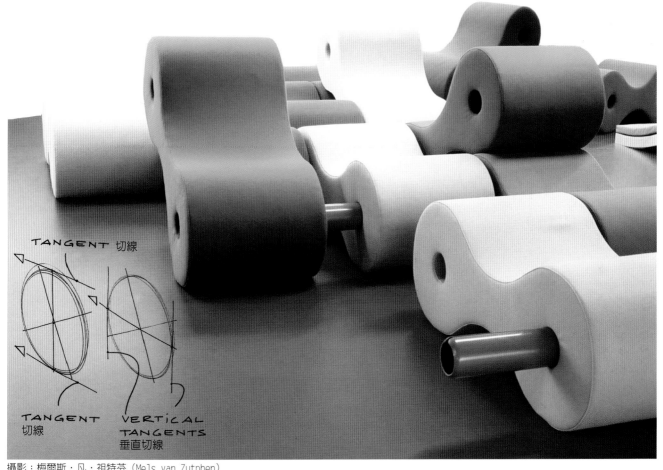

TANGENT 切線

TANGENT 切線

VERTICAL TANGENTS 垂直切線

攝影：梅爾斯・凡・祖特芬（Mels van Zutphen）

圖形組合

　　圖形基本上若是由不同方向的圓柱體組合而成時，繪圖對策如同以往的做法：首先從橢圓形和圓柱體開始，接著連結兩者。此處的關鍵是選擇橢圓形的圓度，不同剖面、直角或其他角度，在視角上應相符。

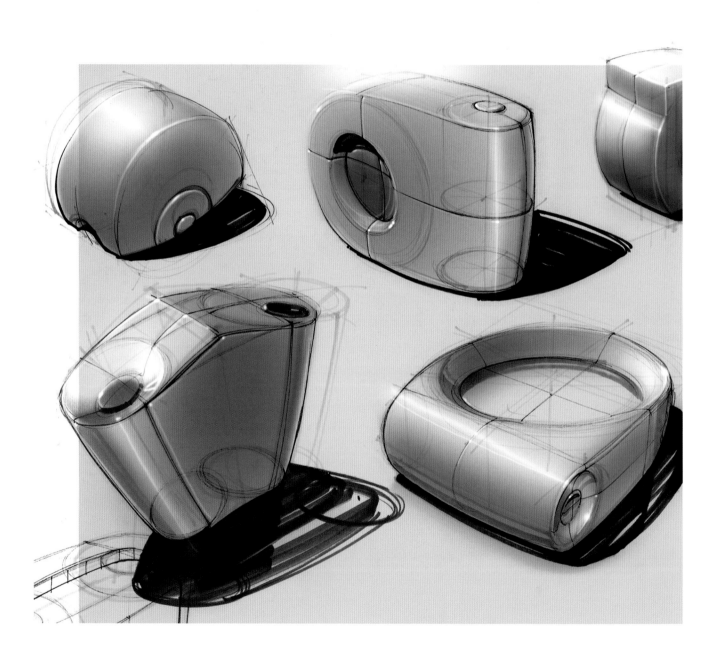

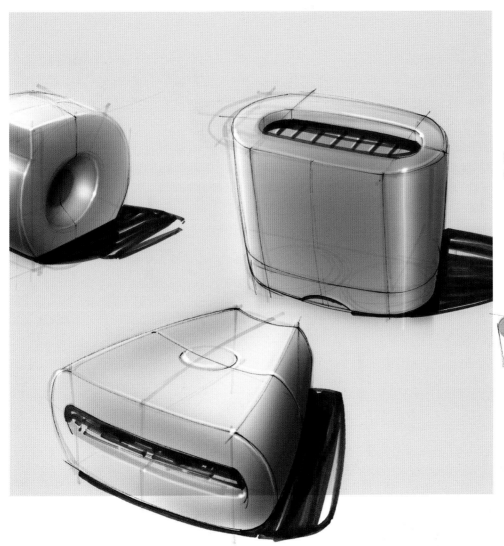

請留意橢圓形切割成兩個半圓，然後從直線方向移開。

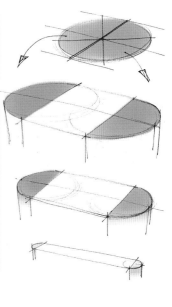

　圖形若比較像方塊而不是圓柱體時，顯然以方塊開始作畫為宜，稍後再添加圓柱體部分，也就是所謂的「圓化」。

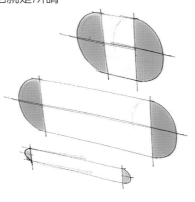

繪製這些圓形時，應牢記若將這些圓形組合起來，應該能恢復成橢圓形。

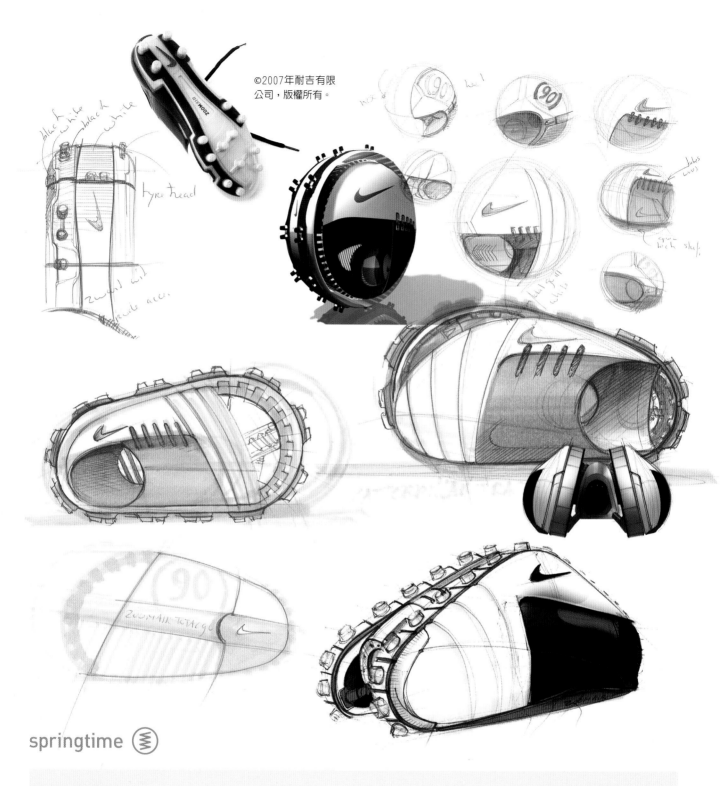

springtime ⊛

Springtime

2005年時，Wieden＋Kennedy阿姆斯特丹辦事處為耐吉歐洲、中東與非洲地區（EMEA）分公司設計的「力求升級！」運動鞋宣傳活動，旨在展示耐吉運動鞋產品的優點。Springtime設計了五種深具未來感的儀器，分別代表耐吉旗下的五種主力核心產品，藉此說明廣告活動。此處為其中的一種儀器，可從中看出草稿圖和彩現圖之間的互動。此過程以素描圖製作成粗略的3D彩現圖和螢幕快照，藉此探索細節並探索在製作3D模型前的決定。

設計師：米歇爾·科諾帕（Michiel Knoppert），電腦彩現：米歇爾·凡·伊佩蘭（Michiel van Iperen），攝影：保羅史考特（Paul D. Scott）

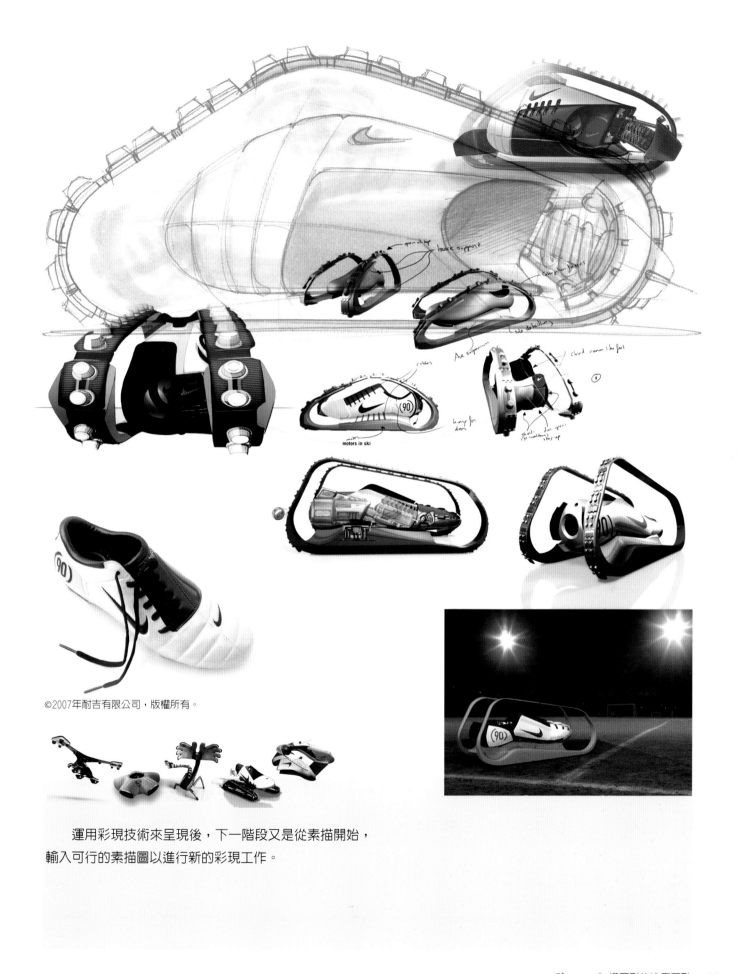

　　運用彩現技術來呈現後，下一階段又是從素描開始，
輸入可行的素描圖以進行新的彩現工作。

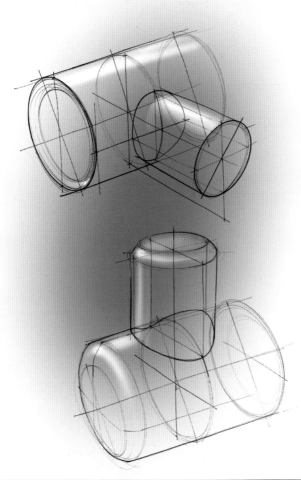

連接圓柱體

另一種廣為人知且常見於許多產品的形狀連接法，即是連接圓柱體。此處運用橢圓形及剖面來決定之間的連接處。

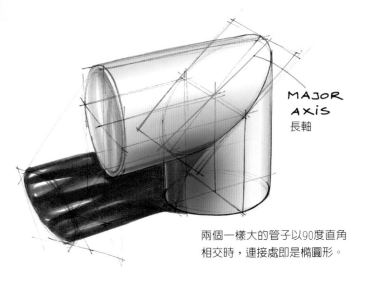

MAJOR
AXIS
長軸

兩個一樣大的管子以90度直角相交時，連接處即是橢圓形。

較小圓柱體的水平和垂直剖面，投射至較大的圓柱體，形成連接處的高度與寬度。

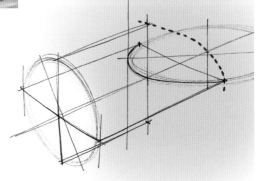

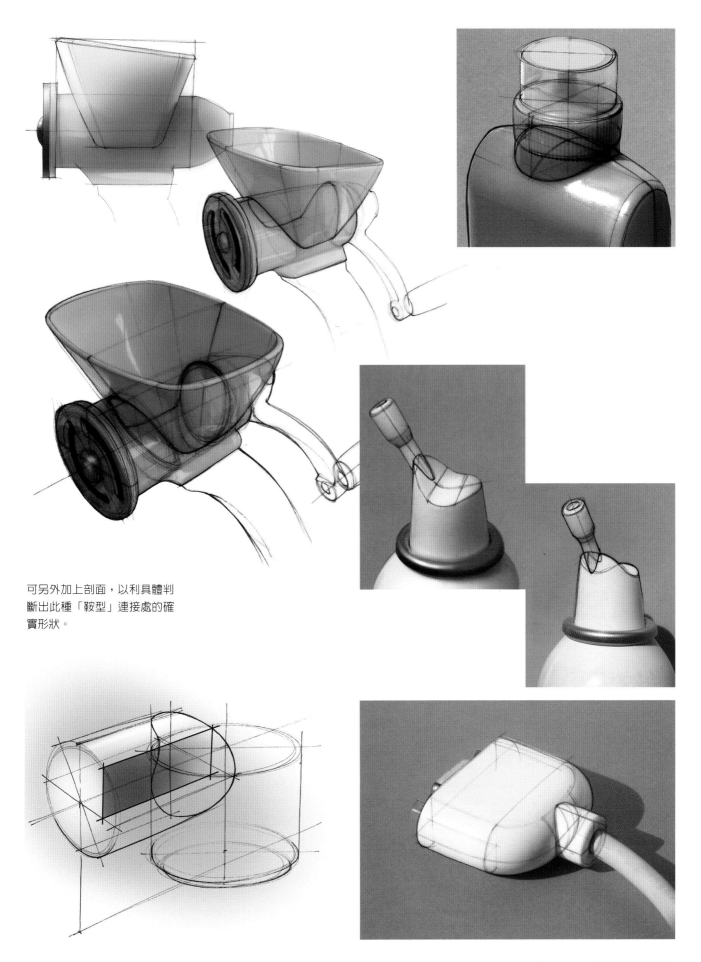

可另外加上剖面，以利具體判斷出此種「鞍型」連接處的確實形狀。

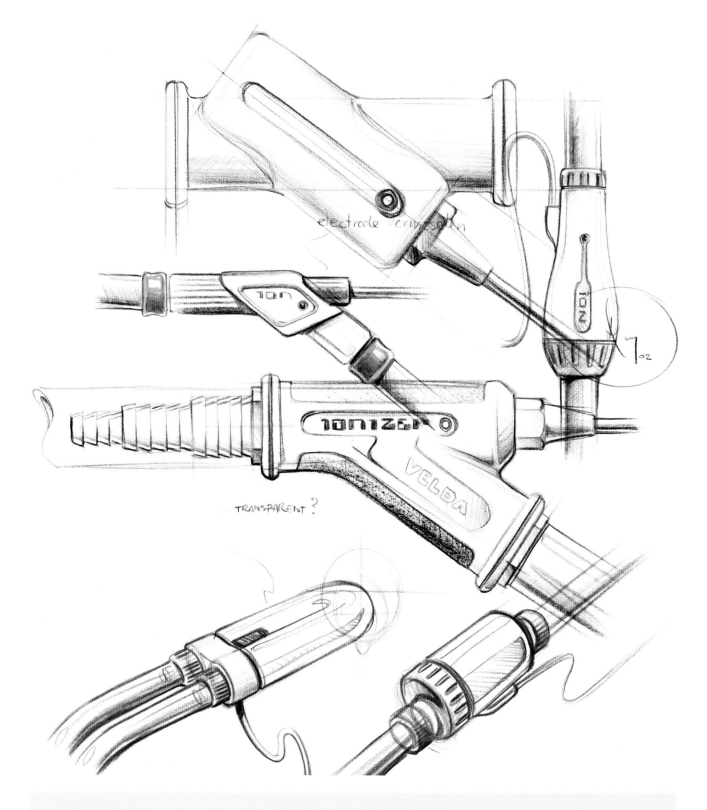

WAACS

　　2002年時，Velda公司推出了I-Tronic除藻器，徹底終結許多水池擁有者都會遇到的藻類問題。這項產品不使用破壞性化學物質，而是搭配微處理器控制的電動核心，進而產生電力脈衝以發出正銅離子。這些離子為天然除藻專家，能消滅帶纖維質且黏膩的海藻。

　　帶有明暗陰影的側視圖，得以迅速一窺可行方案的空間模樣。此例以較為簡化的手法，來呈現複雜的管接頭。有時需要搭配明暗側視圖與透視素描圖，以利深入察看形狀的含意。

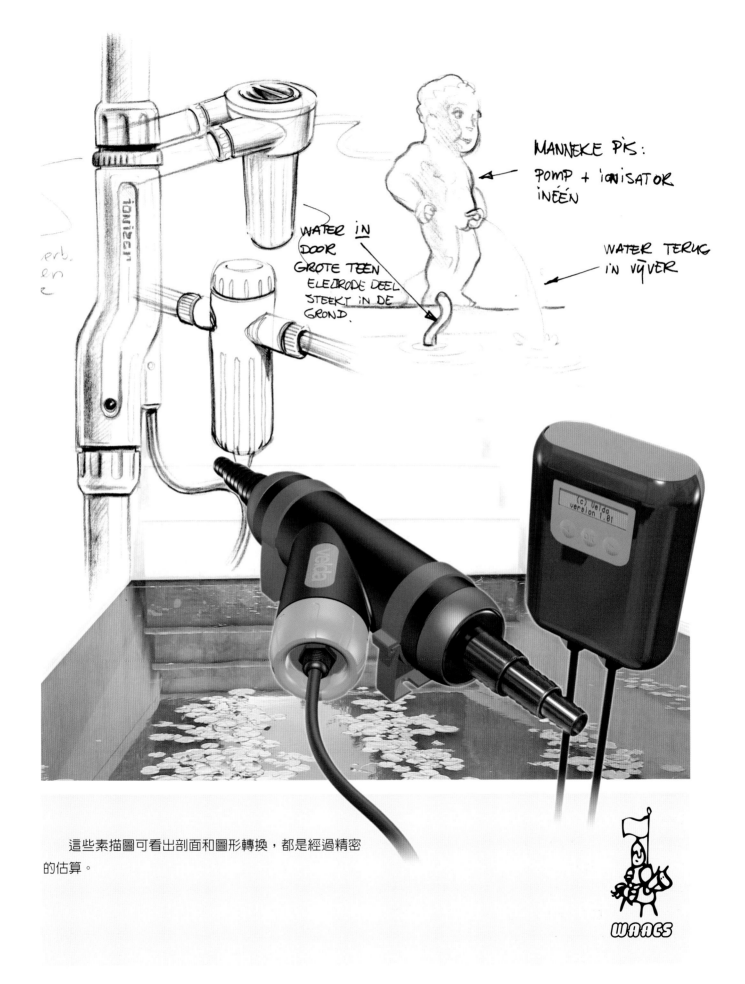

MANNEKE PIS:
POMP + IONISATOR
INÉÉN

WATER TERUG
IN VIJVER

WATER IN
DOOR
GROTE TEEN
ELECTRODE DEEL
STEEKT IN DE
GROND.

這些素描圖可看出剖面和圖形轉換，都是經過精密
的估算。

彎管

除了直管外，還有彎管的存在。有種特殊彎管稱為
環形管。此形狀能提供繪製一般彎管所需的標線。環形
管可分析成環形加上無數個透視圓形剖面所構成；這些
圓形的方向與彎曲處成垂直。僅需少數幾種對策就能迅
速估算得出。長軸與短軸方向的環形剖面，會產生兩個
圓形與兩條線。剖面大致可以30度的橢圓形來表示。

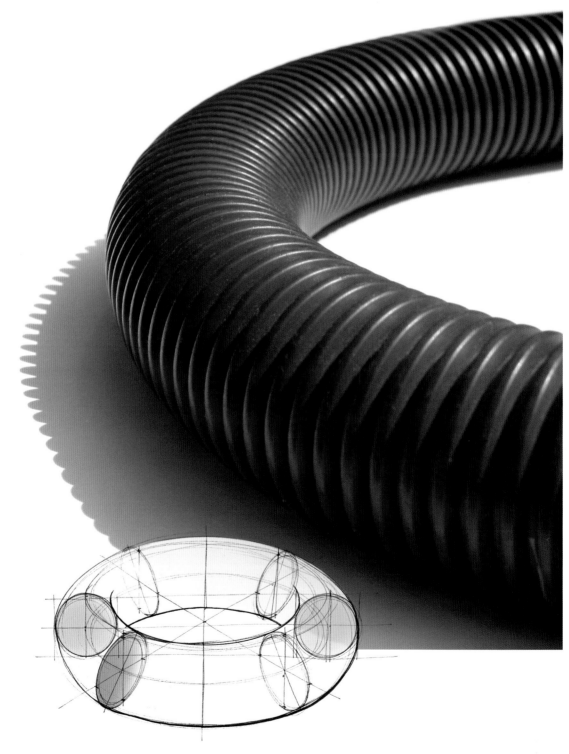

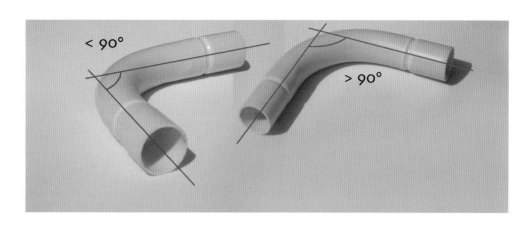

此處可看到一些彎曲90度的例子。從某些視角來看，
這種彎曲是從小於90度的角度畫出。如環形管所見，管內
的獨特延伸輪廓線，暗示了流線般的延續形狀。為了決定
這條線，在數個剖面上連接類似點（上方與外側點）以做
為參考。

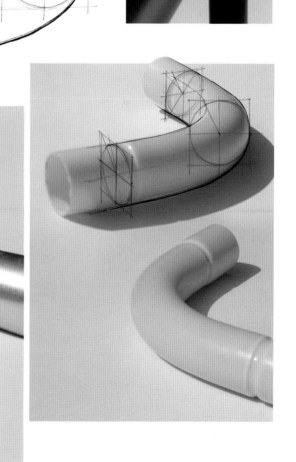

EXTENDED
CONTOUR
延伸輪廓

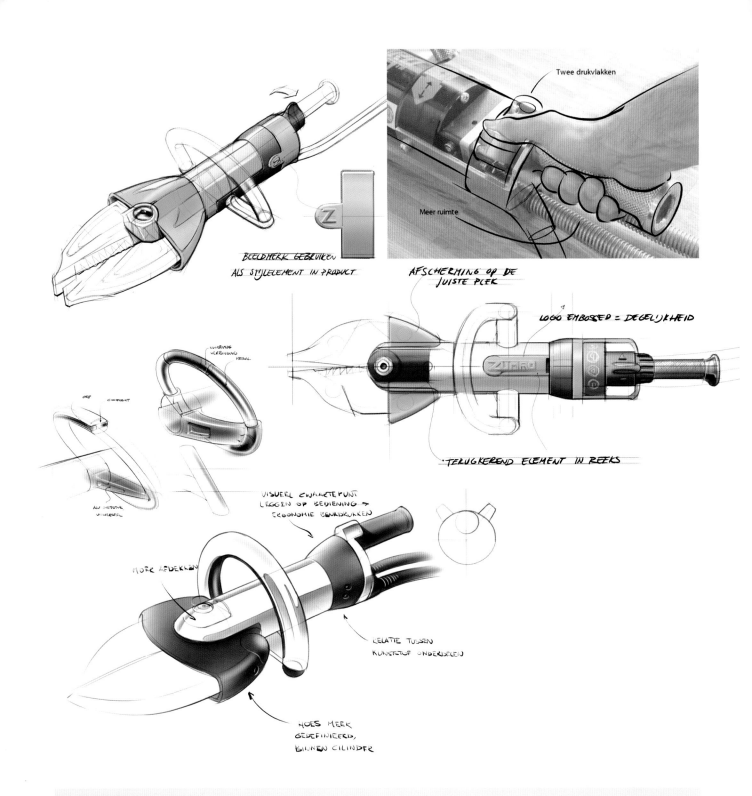

Twee drukvlakken

Meer ruimte

BEELDMERK GEBRUIKEN
ALS STIJLELEMENT IN PRODUCT

AFSCHERMING OP DE
JUISTE PLEK

LOGO EMBOSSED = DEGELIJKHEID

ZUPRO

TERUGKEREND ELEMENT IN REEKS

VISUEEL ZWAARTEPUNT
LEGGEN OP BEDIENING →
ERGONOMIE BENADRUKKEN

HOEK AFDEKKEN

RELATIE TUSSEN
KUNSTSTOF ONDERDELEN

HOES MEER
GEDEFINIEERD,
BINNEN CILINDER

　　從技術性原型的照片，素描輪廓線以決定人體工學
特質。重要的設計明細透過結合部分視覺細部部分與紋
路說明來傳達。

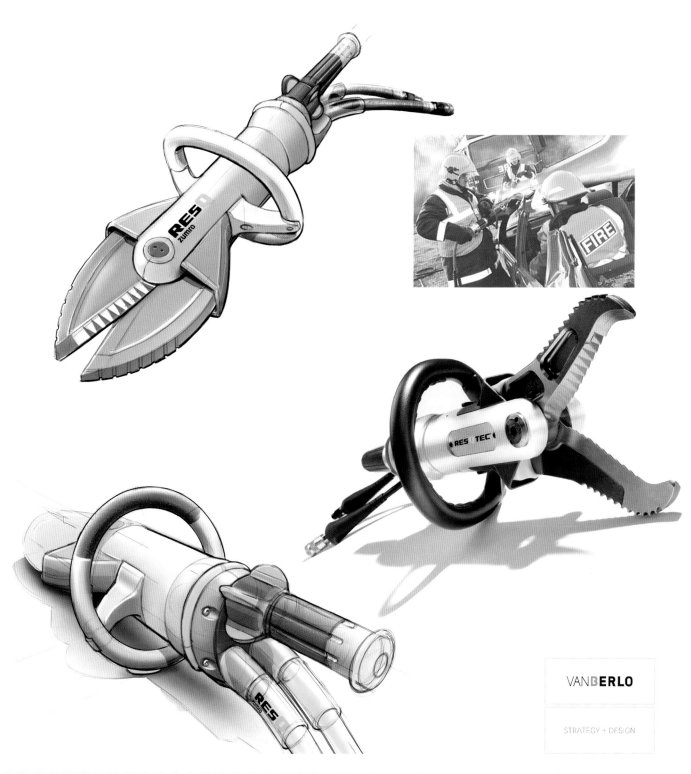

救援工具的用途是解救受困的
受害者，如發生車禍後即是一
例。VanBerlo設計一系列全新
的救援工具，相較於規格，基
本上以性能及易用為宗旨。此

系列特別著重在機動性與運作
速度，其設計在市場上具有最
為優異的重量／性能比。更為
此系列籌畫了全新品牌形象以
傳達這些特質。

VanBerlo Strategy + Design

　　在2005年為RESQTEC設計油壓救援工具及品牌。榮獲
2006年iF金牌獎，2006年紅點「超級卓越」獎，2006年
荷蘭設計獎，2006年工業設計卓越（IDEA）金牌獎。

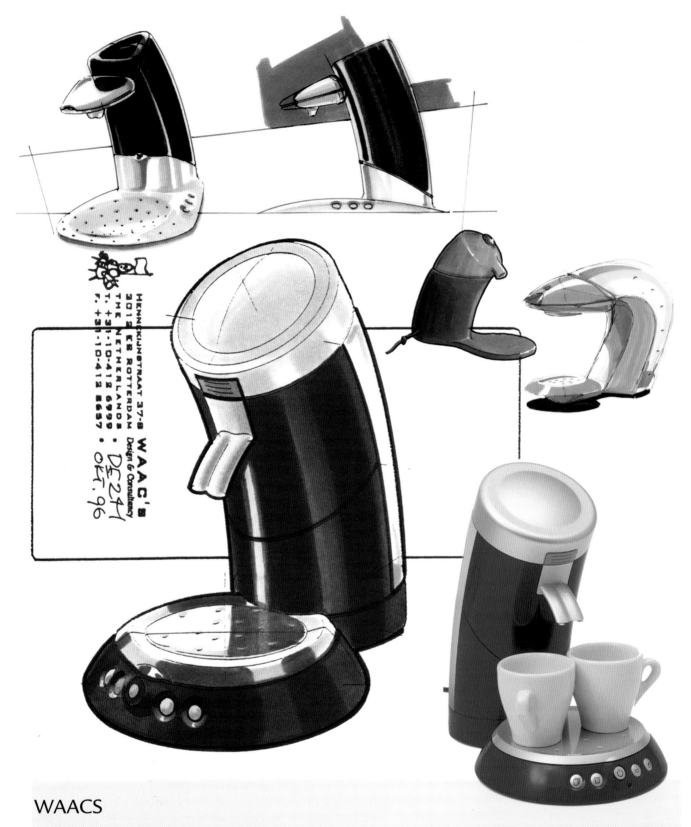

HENNEKIJNSTRAAT 37-B
3012 EB ROTTERDAM
THE NETHERLANDS
T: +31-10-412 6999
F: +31-10-412 8657

WAAC'S
Design & Consultancy

DE 24
okt. 96

WAACS

　　成功是投注熱情的結果，沒有所謂的心法可言（多
虧如此）。每項新產品都需要一項動機。比方說，咖
啡機的設計必須是為消費者市場重新注入活力，並提
高邊際利益。接著是創意階段，熱情在此處扮演了關
鍵角色。WAACS對於工作的熱情，呼應了製造商Douwe

Egberts（Sara Lee附屬品牌）與菲利浦公司的熱誠。
產品於2002年上市後不久，宛如旋風一般席捲了歐美
兩地，遠遠凌駕所有期望。消費者將這部咖啡機稱為
「Senseo」，連沖泡出來的多泡沫咖啡也稱為「沁心
濃」。這也是一種熱情——消費者的熱情。

Chapter 6

圓化

幾乎每件工作產品的形狀都有進行圓化。這些圓形不僅與製程或衍生形狀有關，亦對產品外觀造成龐大影響。基本圓化規則雖少，卻具有無限的變化——從單一方向的一次圓化，到不同方向的多次彎曲圓化。

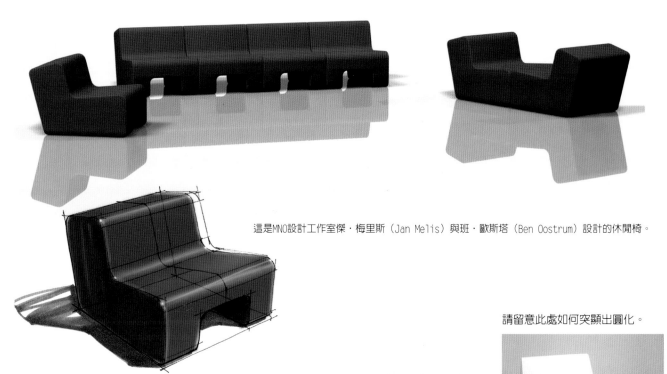

這是MNO設計工作室傑‧梅里斯（Jan Melis）與班‧歐斯塔（Ben Oostrum）設計的休閒椅。

一次圓化

物體的圓化僅朝單一方向彎曲時，逐稱為「一次圓化」。若以最簡單的形式來看，一次圓化將產生擠壓成形一般的形狀。學習圓化的好方法，就是分析繪出既有形狀。首先將物體畫成方塊，圓化即是「削減」的動作。

請留意此處如何突顯出圓化。

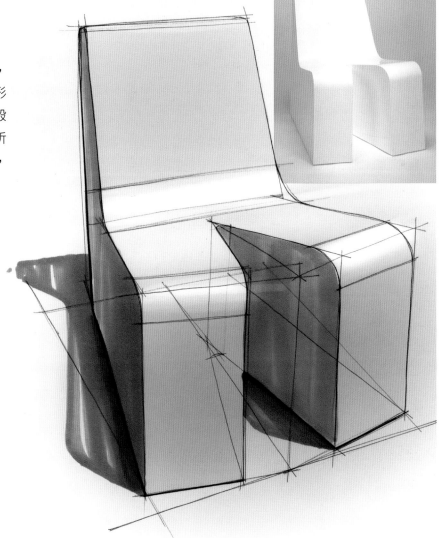

Richard Hutten Studio——性感休閒椅，2001/2002年設計

基本圓化圖形都屬於橢圓形的一部分。一次圓化的物體是由方塊和圓柱體部分組合而成，其陰影也按照相同方式來製作。

Fabrique設計──這是鹿特丹Droogdok家具公司的金屬櫃，為2005年鹿特丹CityPorts開發公司新辦公室的室內設計之一。

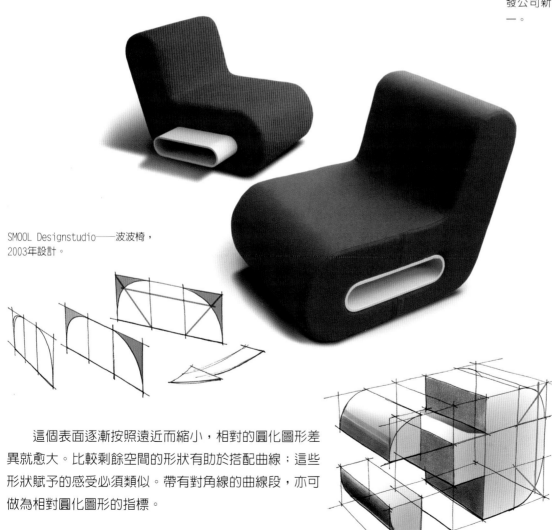

SMOOL Designstudio──波波椅，2003年設計。

這個表面逐漸按照遠近而縮小，相對的圓化圖形差異就愈大。比較剩餘空間的形狀有助於搭配曲線；這些形狀賦予的感受必須類似。帶有對角線的曲線段，亦可做為相對圓化圖形的指標。

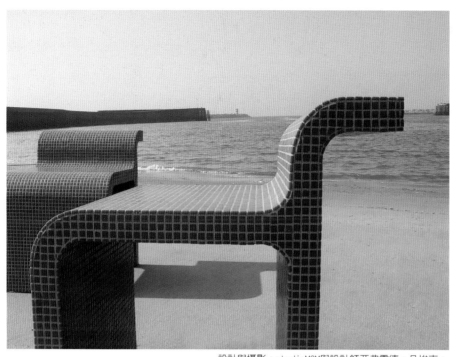

法老王系列家具於室內室外都能使用。本圖為2005年荷蘭設計獎的入選作品。

設計與攝影：studioMOM與設計師亞弗雷德・凡埃克。

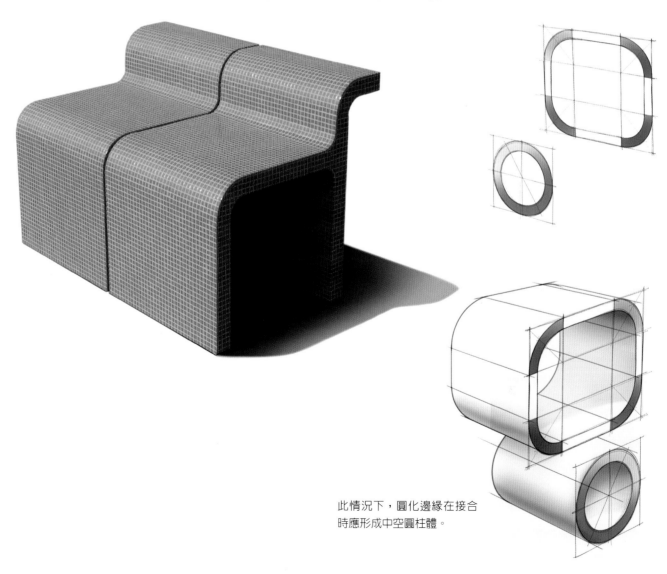

此情況下，圓化邊緣在接合時應形成中空圓柱體。

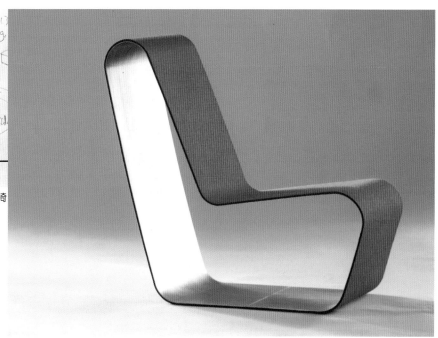

拉米·比許（Ramin Visch）於2006年設計的艾里椅
材質：鋼，以木氈覆蓋
攝影：傑洛恩·慕許（Jeroen Musch）

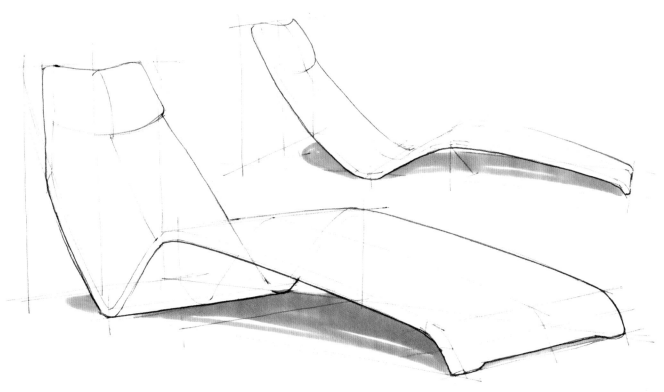

圓化處若不是圓柱狀，而是以其他方式彎曲時，運用剖面一類的標線，成為獲得對稱的必要關鍵。

將橫切面置於地板上，易於繪製投射陰影。

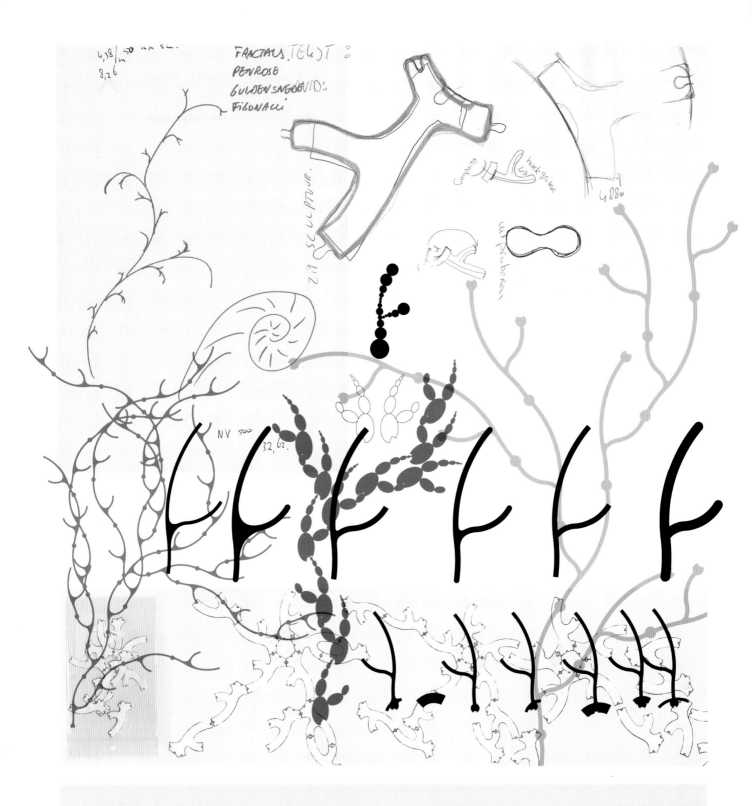

　　早期的素描圖用來記載初期創意，然後進行視覺化的第一步 ― 瞭解應有的形狀為何。之後，運用各式各樣的媒體來發展概念並體現，從隨手可繪的小型紙製模型，到較為精準的Adobe Illustrator試作模型。最後決定出來的形狀，多半運用此種以精緻比例為依據的原則，透過電腦來完成。

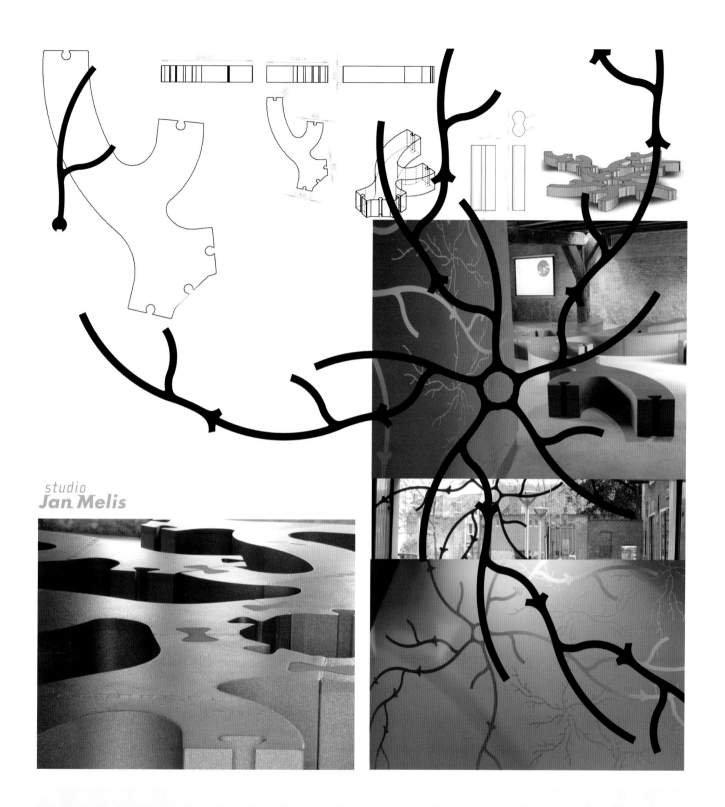

Studio Jan Melis

黃金比例為大自然與周圍人造物之中，代表完美的統一比例。此現象成為設計模組形狀並以無限方式組合的靈感來源。這是在米黛堡CBK吉藍展覽中心的「Luc-tor et emergo」展覽中，採用宛如自黏式牆壁裝飾的形式而設計的模組式長椅（2006年）。

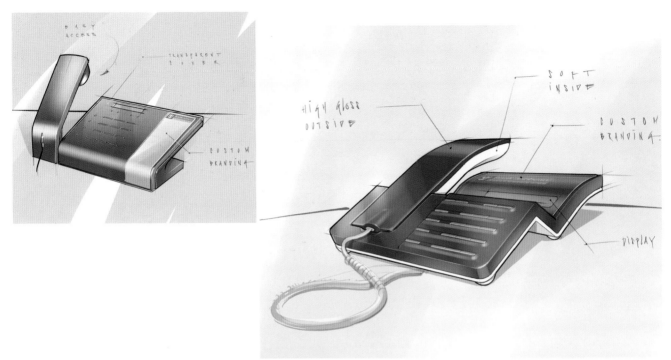

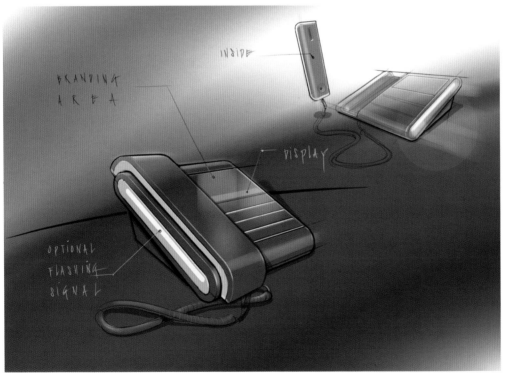

Pilots Product Design

這是2005年為菲利浦公司設計的桌上型電話。這款桌上型電話乃是為了提供重新翻修的美國巡邏艦使用而設計。初期概念考量到巡邏艦內部的優質極簡風格。

這些初期圖樣能顯著看出外觀與感觸模樣。運用這些圖樣的內容,有助於向國外客戶及室內設計師傳達概念。

設計師:史坦利‧蘇耶(Stanley Sie)與朱里安‧柏斯雷(Jurriaan Borstlap)

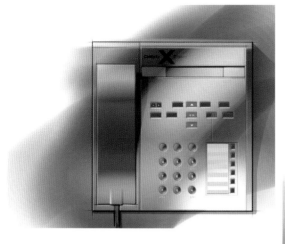

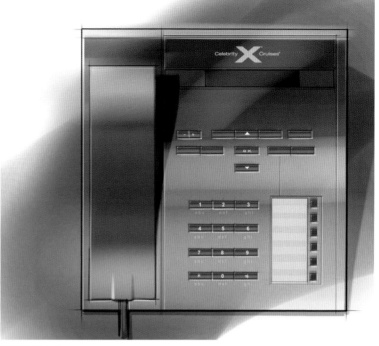

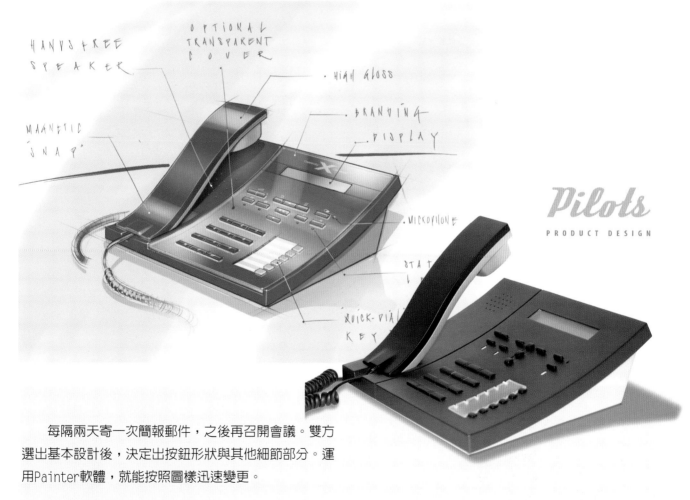

每隔兩天寄一次簡報郵件，之後再召開會議。雙方
選出基本設計後，決定出按鈕形狀與其他細節部分。運
用Painter軟體，就能按照圖樣迅速變更。

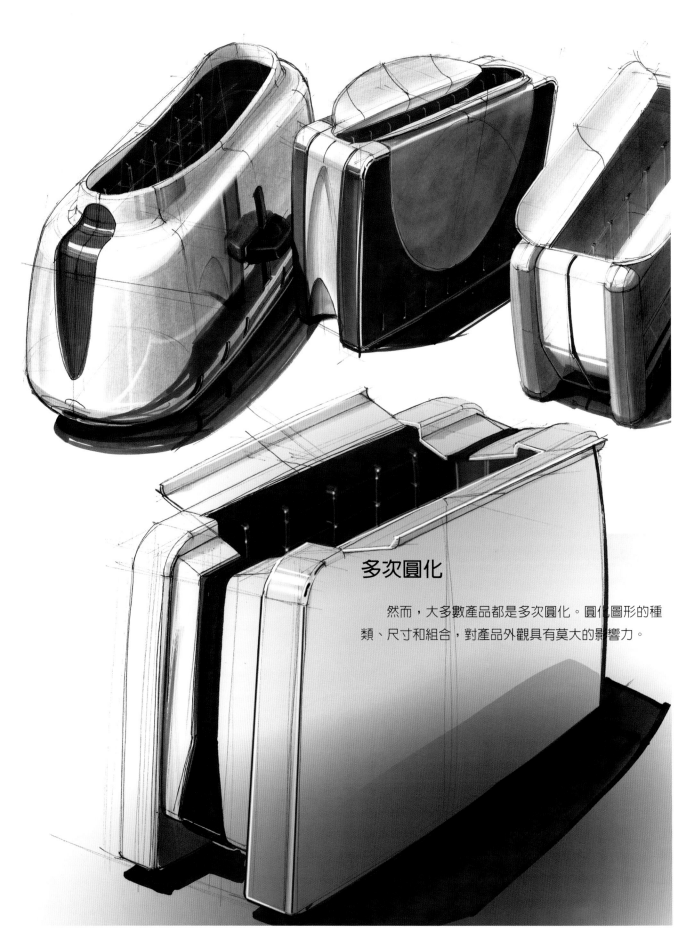

多次圓化

然而，大多數產品都是多次圓化。圓化圖形的種類、尺寸和組合，對產品外觀具有莫大的影響力。

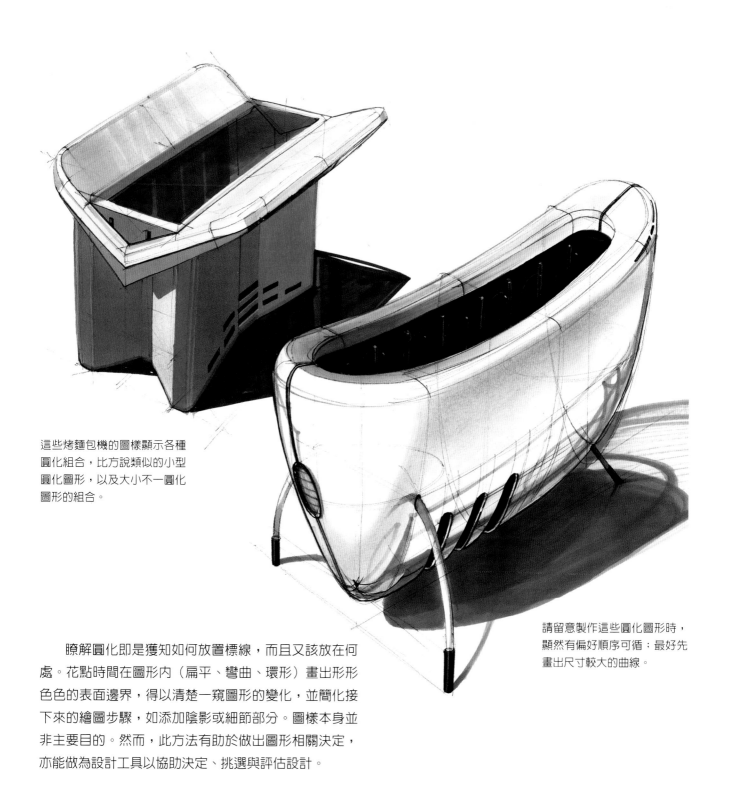

這些烤麵包機的圖樣顯示各種
圓化組合，比方說類似的小型
圓化圖形，以及大小不一圓化
圖形的組合。

請留意製作這些圓化圖形時，
顯然有偏好順序可循；最好先
畫出尺寸較大的曲線。

　　瞭解圓化即是獲知如何放置標線，而且又該放在何
處。花點時間在圖形內（扁平、彎曲、環形）畫出形形
色色的表面邊界，得以清楚一窺圖形的變化，並簡化接
下來的繪圖步驟，如添加陰影或細節部分。圖樣本身並
非主要目的。然而，此方法有助於做出圖形相關決定，
亦能做為設計工具以協助決定、挑選與評估設計。

MMID

　　這是Ligtvoet Products BV於2006年推出的Logic-M系列。MMID與客戶密切合作之下，主要著重在電動摩托車的整體款式上。Ligtvoet負責研發摩托車的金屬製技術零件。初期的素描圖、彩現圖和實體模型，都是搭配各種不同工具製作而成，如Painter、Photoshop與Phino-3D等軟體。

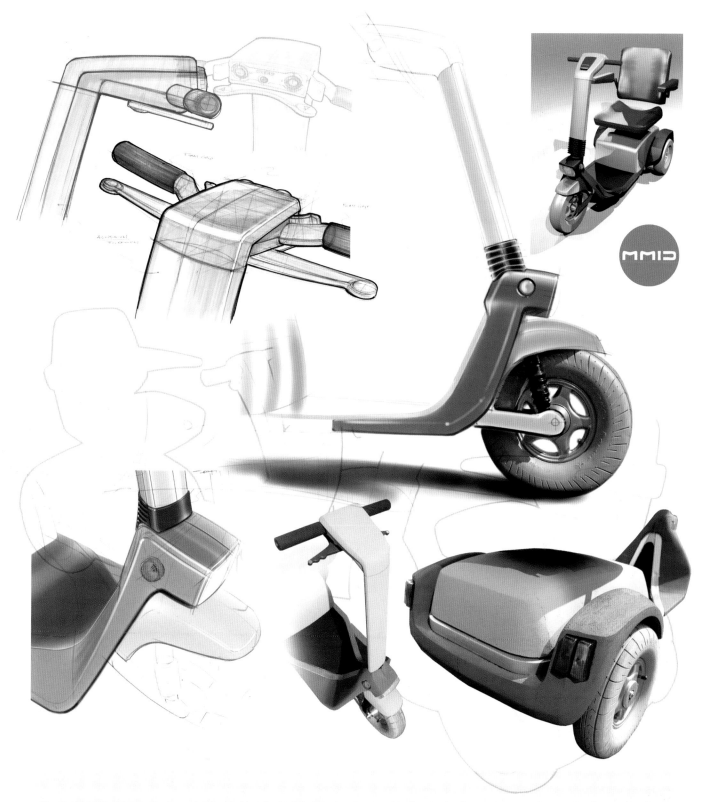

這項企畫案採用了不同的素描技巧。初期圖樣是原子筆與麥克筆畫出的素描圖。之後使用泡棉實體模型照片來素描，至於添加產品風格的細節部分時，則利用Rhino CAD模型做為素描主體。

一旦搭配運用這些技術，就能在任何階段提出適當的產品印象，並且按照不同層次，微調電動摩托車的所有風格款式層面。運用Rhino CAD模型，亦可以在所欲的任何視角使用透視角度。

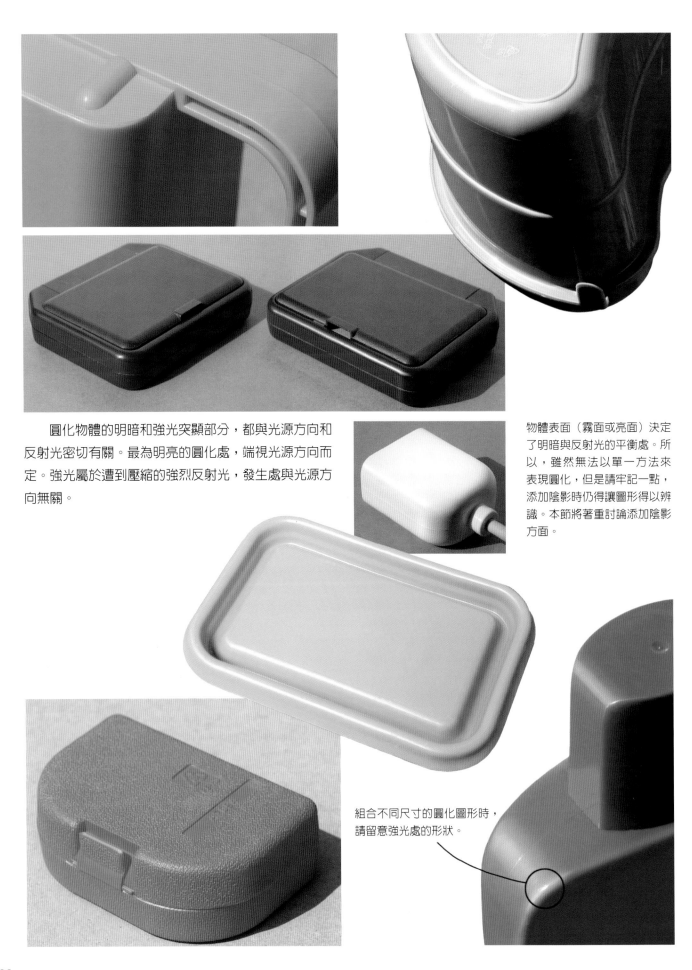

圓化物體的明暗和強光突顯部分，都與光源方向和反射光密切有關。最為明亮的圓化處，端視光源方向而定。強光屬於遭到壓縮的強烈反射光，發生處與光源方向無關。

物體表面（霧面或亮面）決定了明暗與反射光的平衡處。所以，雖然無法以單一方法來表現圓化，但是請牢記一點，添加陰影時仍得讓圖形得以辨識。本節將著重討論添加陰影方面。

組合不同尺寸的圓化圖形時，請留意強光處的形狀。

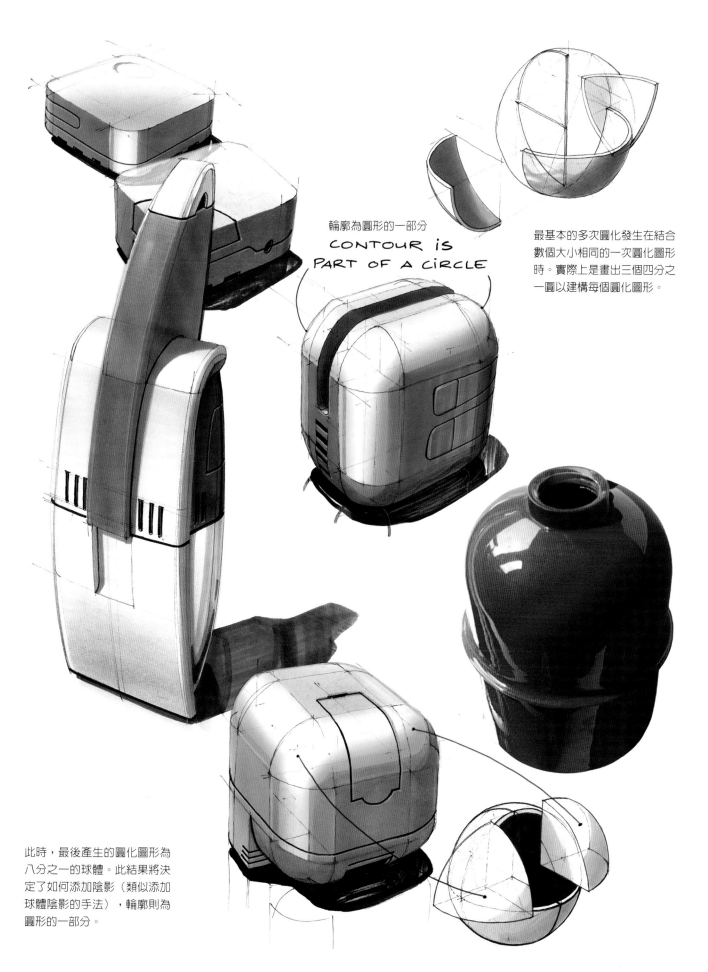

輪廓為圓形的一部分

CONTOUR IS
PART OF A CIRCLE

最基本的多次圓化發生在結合
數個大小相同的一次圓化圖形
時。實際上是畫出三個四分之
一圓以建構每個圓化圖形。

此時,最後產生的圓化圖形為
八分之一的球體。此結果將決
定了如何添加陰影(類似添加
球體陰影的手法),輪廓則為
圓形的一部分。

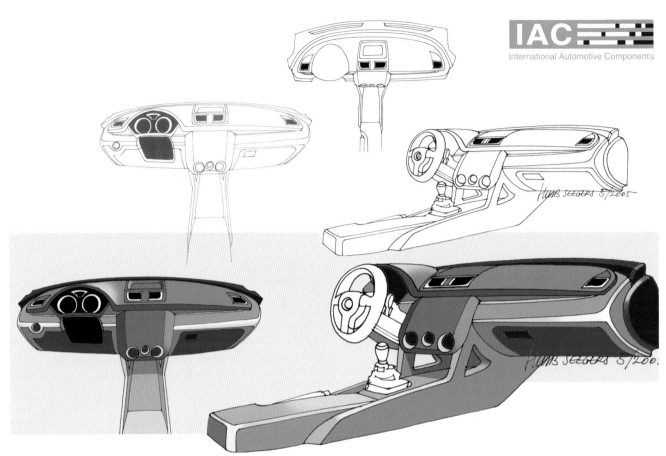

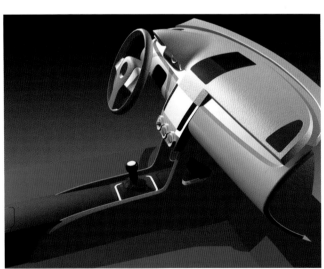

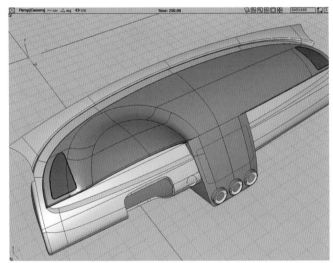

德國IAC集團
——修柏·席格斯（Huib Seegers）

這些概念圖分解了儀表板與中央控制台的形狀，此部分必須契合標準代工（規格）款式，同時將特定的創新製程視覺化（2005年）。

首先以鉛筆素描圖為起點，最後用黑色描線筆在紙上以「卡通風格」完成，再以Photoshop軟體迅速上色。接下來的步驟是製作3D概念模型，以及用Alias軟體彩現。

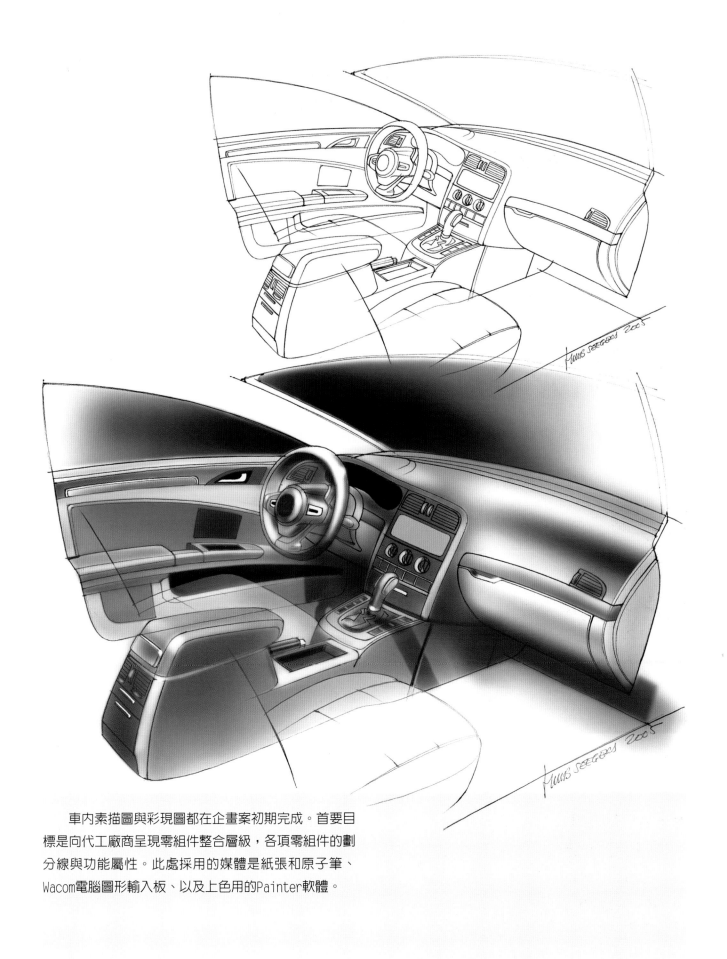

　　車內素描圖與彩現圖都在企畫案初期完成。首要目
標是向代工廠商呈現零組件整合層級,各項零組件的劃
分線與功能屬性。此處採用的媒體是紙張和原子筆、
Wacom電腦圖形輸入板、以及上色用的Painter軟體。

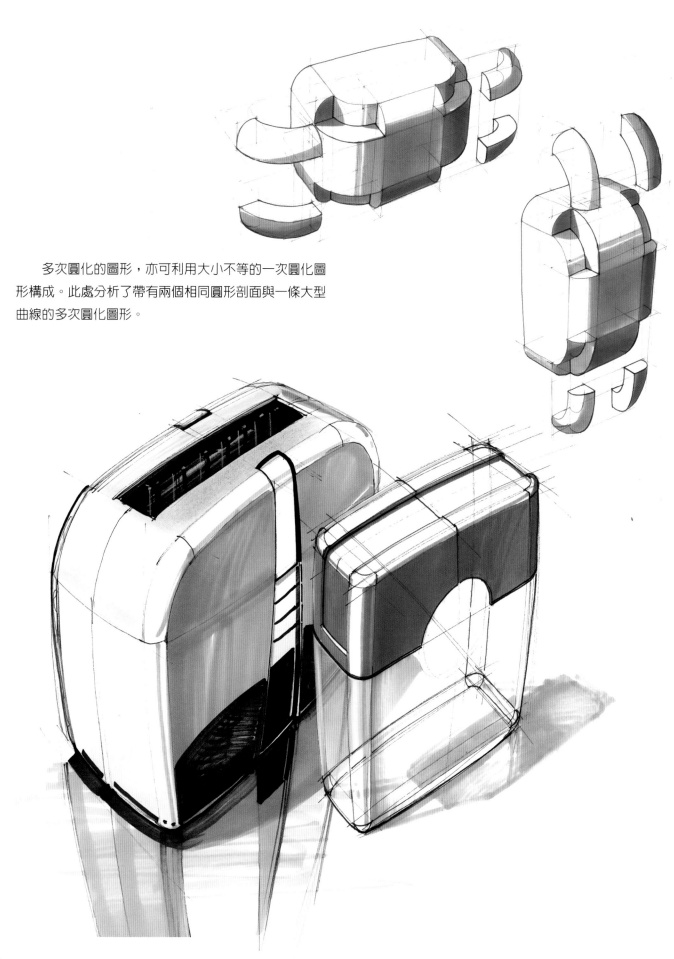

多次圓化的圖形，亦可利用大小不等的一次圓化圖形構成。此處分析了帶有兩個相同圓形剖面與一條大型曲線的多次圓化圖形。

此處可採用兩種繪圖方法。一種是先以方塊為開始再移動「材質」，不過，這種方法常得畫出許多線條，圓化部位本身常在不經意之下變暗，然而在真實情況下，這些圓化部位通常出現強光。

為了避免此問題發生，可利用一次圓化的「薄」圖形為起點，首先放入大型的圓化圖形，之後再添加小型的圓化圖形。如此一來，就能將所需線條減至最低。唯一看到的是做為添加陰影所需標線的線條。

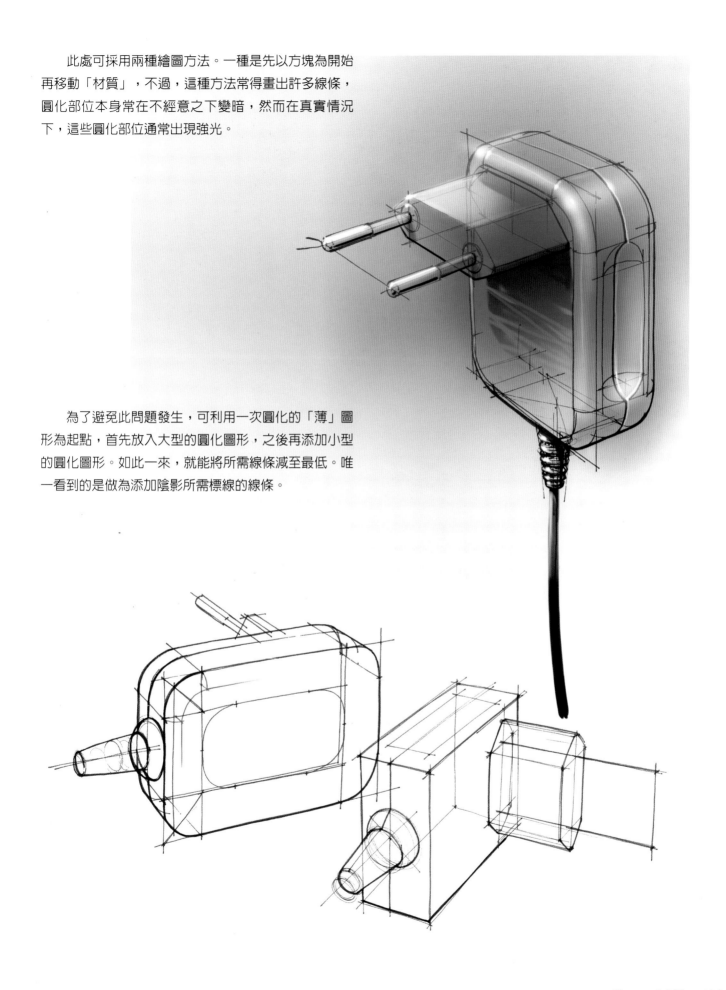

相較於先前所示的物體，此處的物體雖然在形狀上迥然不同，仍能看出採用了相同的方法。圖樣先以平面為開始，接著畫上龐大的圓化圖形，稍後再加上小型的圓化圖形。偶而可加上剖面以突顯表面的轉型模樣。加強線亦有助於做到此點。

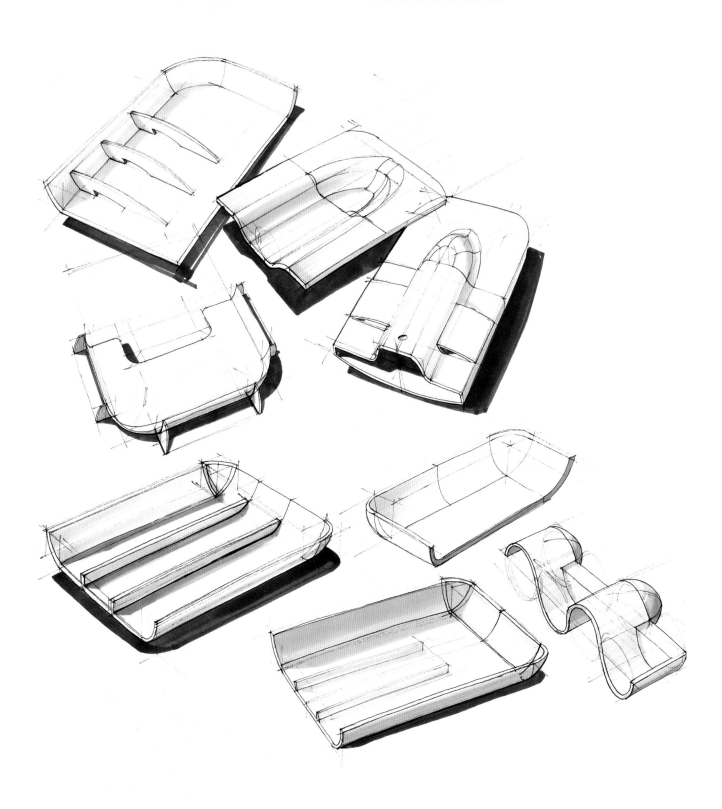

從表面開始

　　圖形缺乏明確空間或質量感，而且又非常扁平之時，若採用視為具有一定體積來處理的方式，可謂不怎麼有效。此物體先繪出上方表面，然後朝下增加一點厚度。

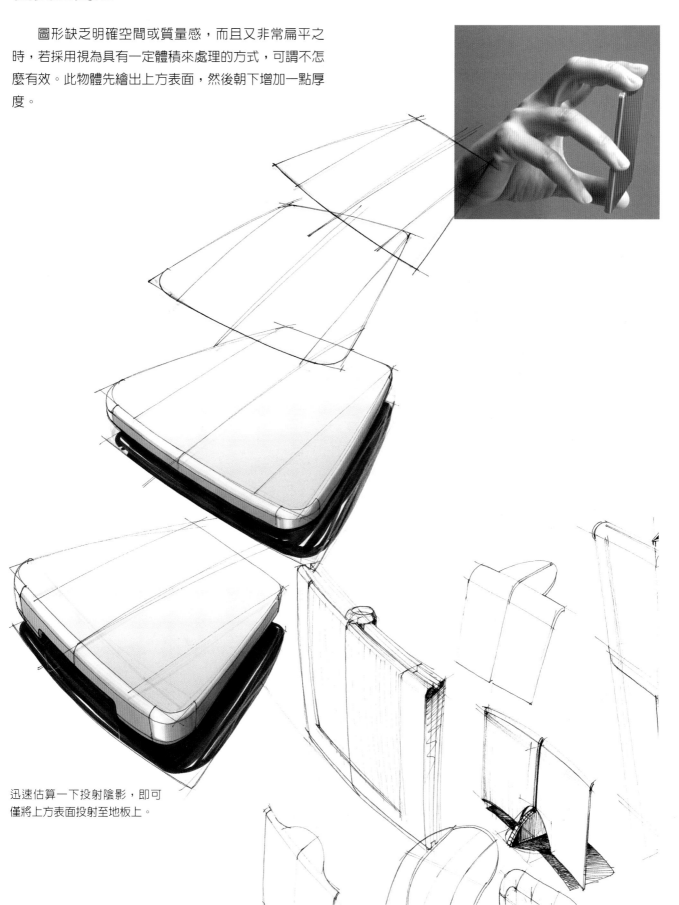

迅速估算一下投射陰影，即可僅將上方表面投射至地板上。

圓化部分若非常小,就不用特意製作出來;可以畫出兩條直線,讓兩線之間的筆劃明亮一點,就能「暗示」出圓化部分。這些例子以稍微彎曲的上方表面為起點。橫跨圓化部分的剖面或接合處,有助於標註或突顯該處。

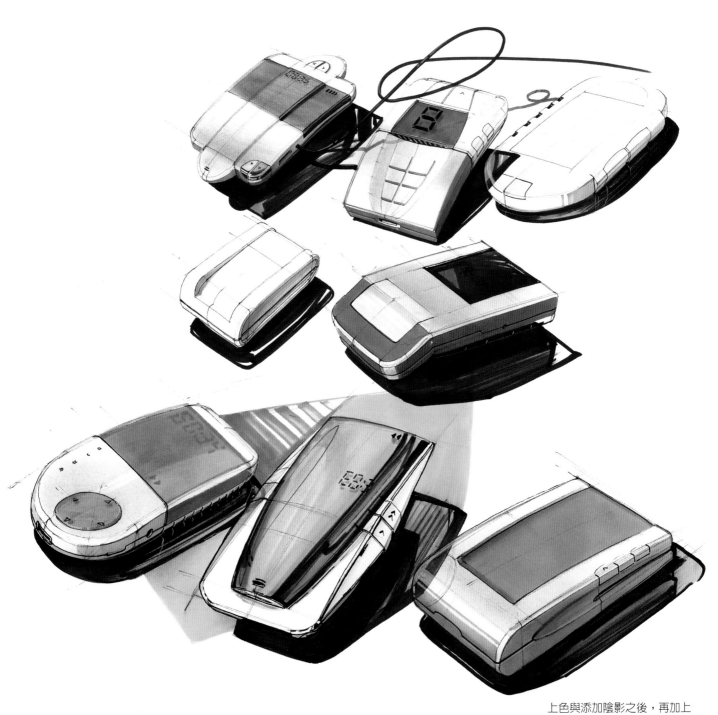

上色與添加陰影之後,再加上細節部分。

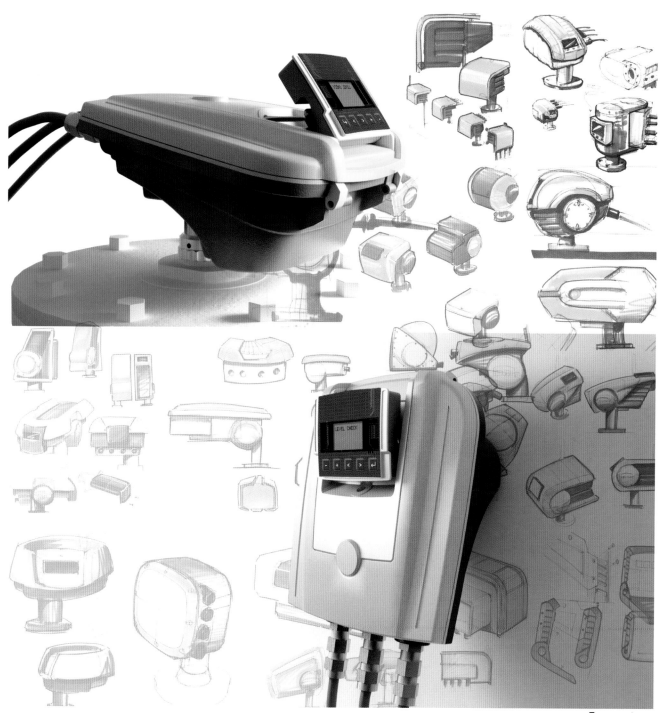

spark

Spark Design Engineering

　　這是2006年設計的防爆等級計量儀。

　　這些量測儀器旨在用於石化產業的儲存槽,所以安全性為首要關鍵。Spark著手研發出一系列計量儀,藉此加強突顯客戶的品牌形象,卻毫不損及安全性或產品成本。定義出一組模組零組件之後,就能運用少數零件來製作產品組合。Spark在先前的企畫階段,界定了產品所欲的認知及品牌定位,如此一來就能讓設計師運用選擇的配色,製作初步的素描圖。用色方法實際上有助於推動產品風格與外型發展。

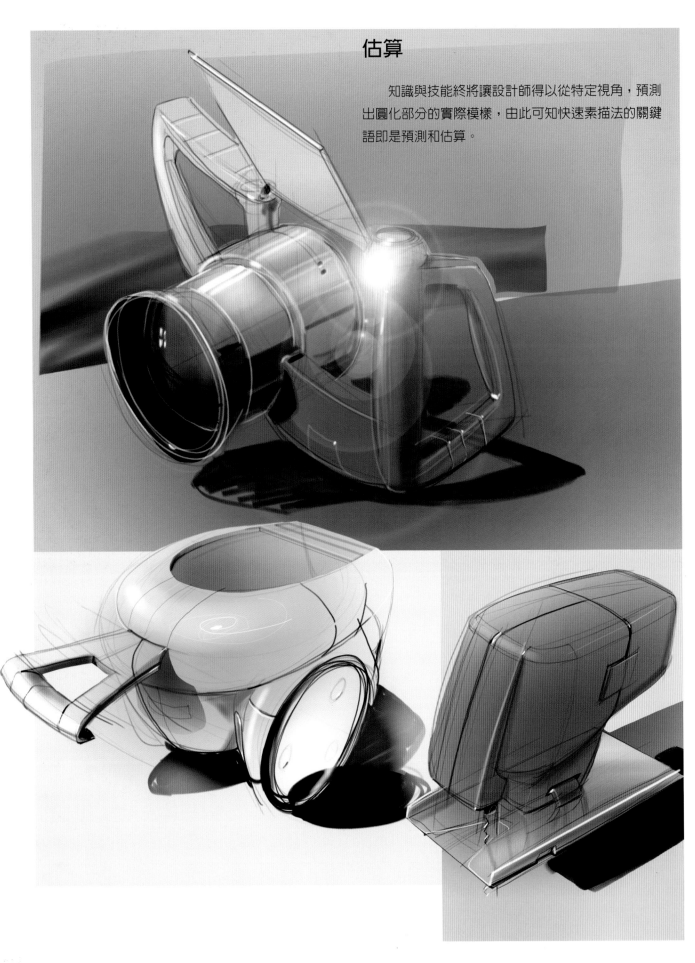

估算

知識與技能終將讓設計師得以從特定視角，預測出圓化部分的實際模樣，由此可知快速素描法的關鍵語即是預測和估算。

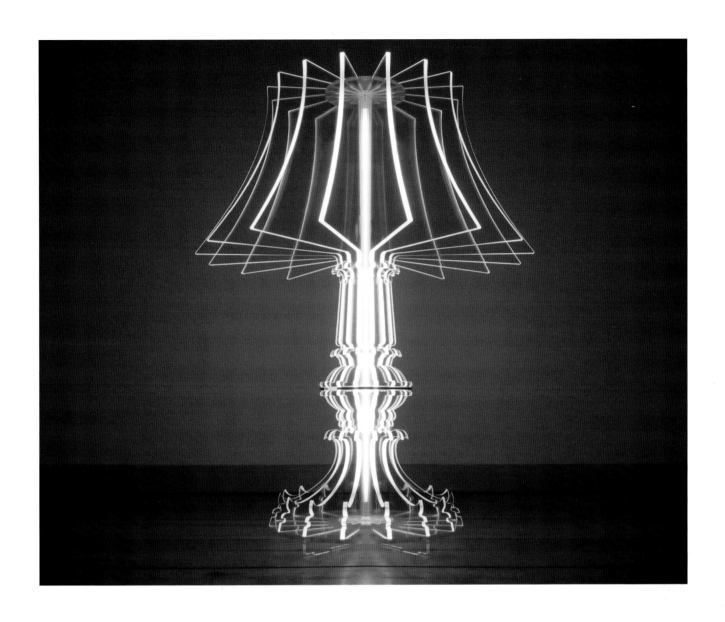

Chapter 7

<div align="right">

平面／剖面

另一種空間繪圖的方法為平面導向。到目前為止，
物體已經可視為基本立體形狀的組合，亦可運用平面來
畫出。最常用的平面為剖面。剖面旨在「建構」物體，
同時決定出形狀轉變。

</div>

馬里耶・路易斯燈具——Buro Vormkrijgers於2002年設計

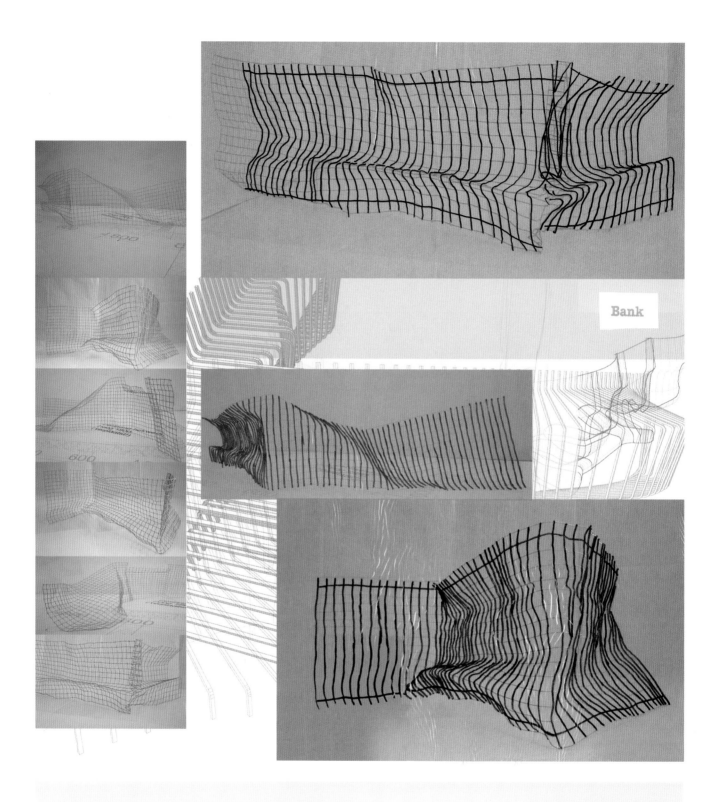

　　設計過程開始時，拍攝了多張以工業鐵絲網製成的
比例模型照片。從數張做為方案的照片追蹤結構，以求
明確瞭解形狀轉變，並試著加強創意的原有特色。這些
圖樣日後成為彩現的起點。

「（比例）模型在我們的設計
過程初期階段中，通常扮演著
重要的角色。」

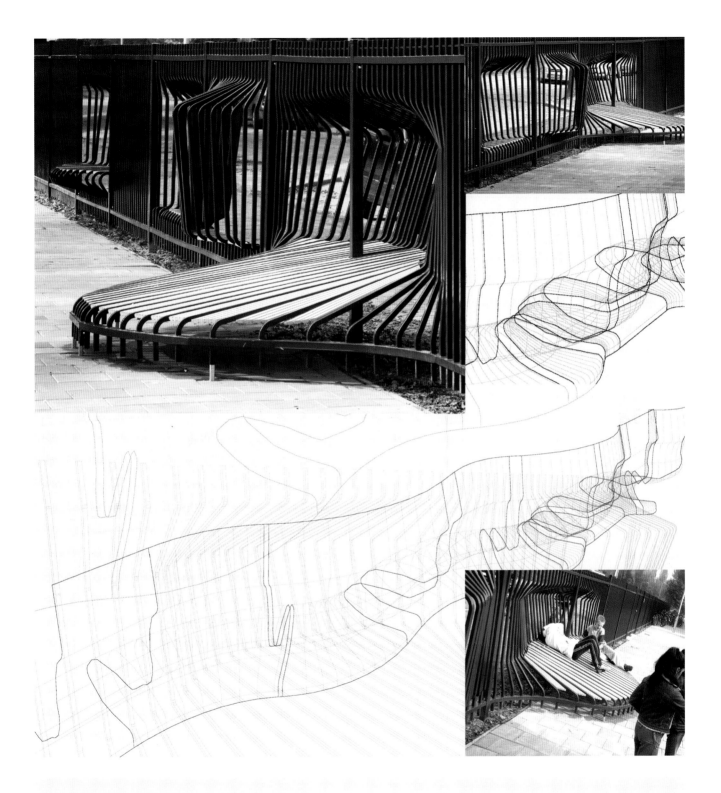

Remy & Veenhuizen ontwerpers

　　圍牆是否能成為會面、閒逛與放鬆的場所？多德勒作市努德里許小學的冷漠圍牆，已經轉型成這樣的會面場所。

　　原本的僵硬節奏轉變成有機結構，在圍牆兩側創造出休閒場所。彎曲結構再接至既有的工業用赫拉圍牆。

　　儘管初期素描圖乃是隨意畫出，最後的形狀亦受到技術與預算所限，還是能看出兩者的相似性。

客戶：CBK Dordrecht，2005年。設計師：特喬‧雷米(Tejo Remy)與雷聶‧費湖森(Rene Veenhuizen)。攝影：赫伯‧維格曼(Herbert Wiggerman)

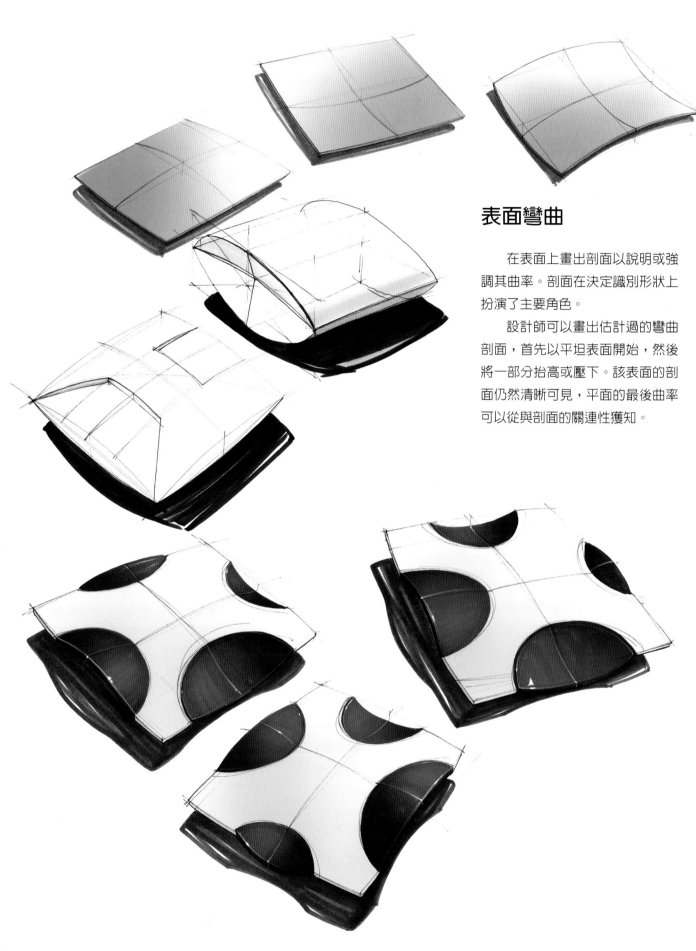

表面彎曲

　　在表面上畫出剖面以說明或強調其曲率。剖面在決定識別形狀上扮演了主要角色。

　　設計師可以畫出估計過的彎曲剖面，首先以平坦表面開始，然後將一部分抬高或壓下。該表面的剖面仍然清晰可見，平面的最後曲率可以從與剖面的關連性獲知。

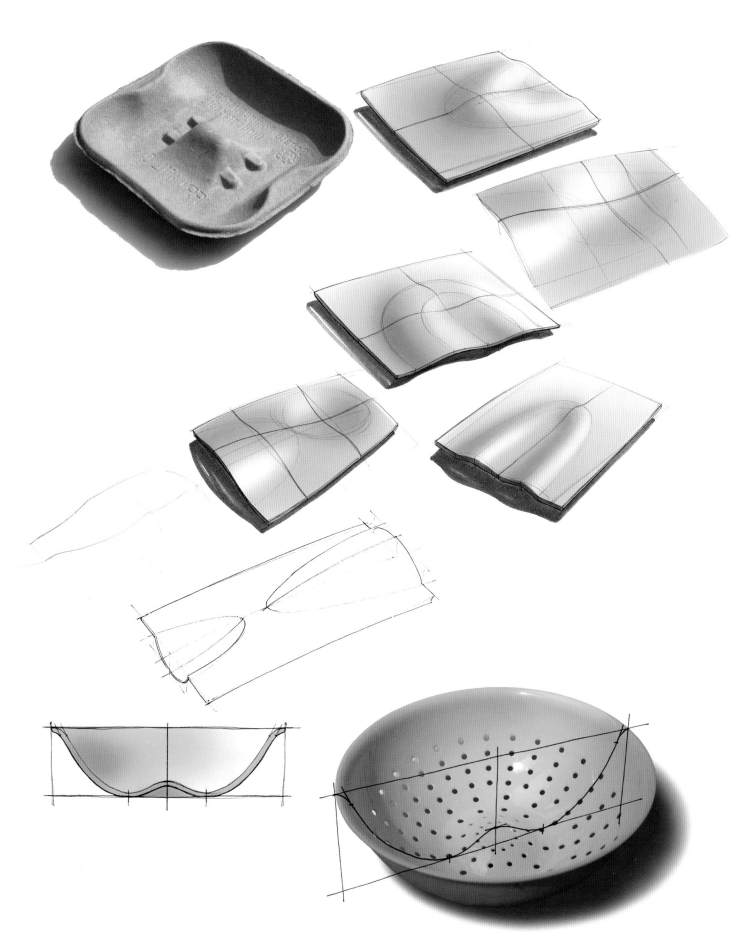

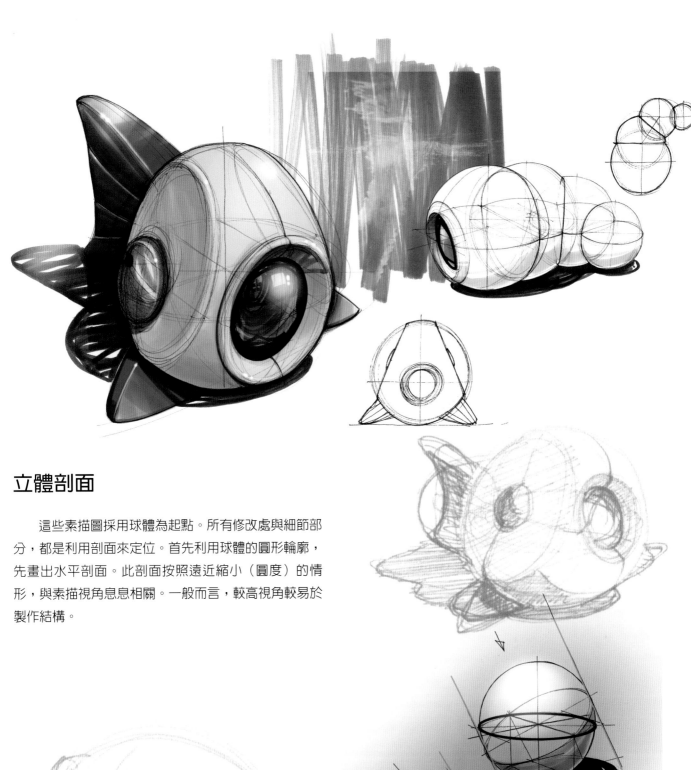

立體剖面

　　這些素描圖採用球體為起點。所有修改處與細節部分，都是利用剖面來定位。首先利用球體的圓形輪廓，先畫出水平剖面。此剖面按照遠近縮小（圓度）的情形，與素描視角息息相關。一般而言，較高視角較易於製作結構。

LOW VIEWPOINT
低視角

HIGH VIEWPOINT
高視角

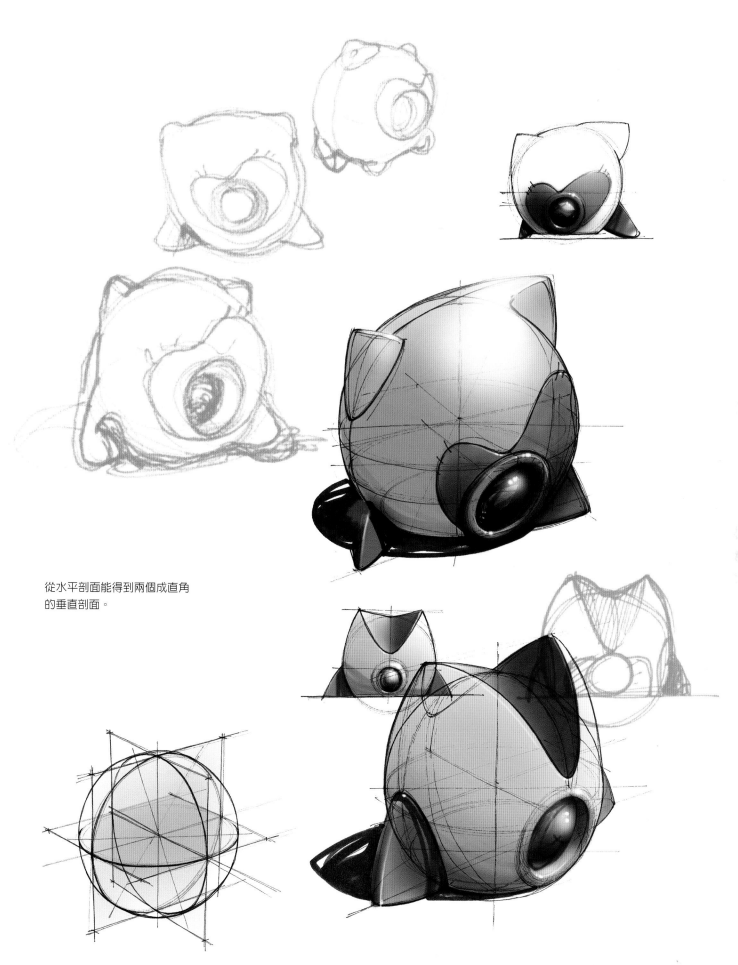

從水平剖面能得到兩個成直角
的垂直剖面。

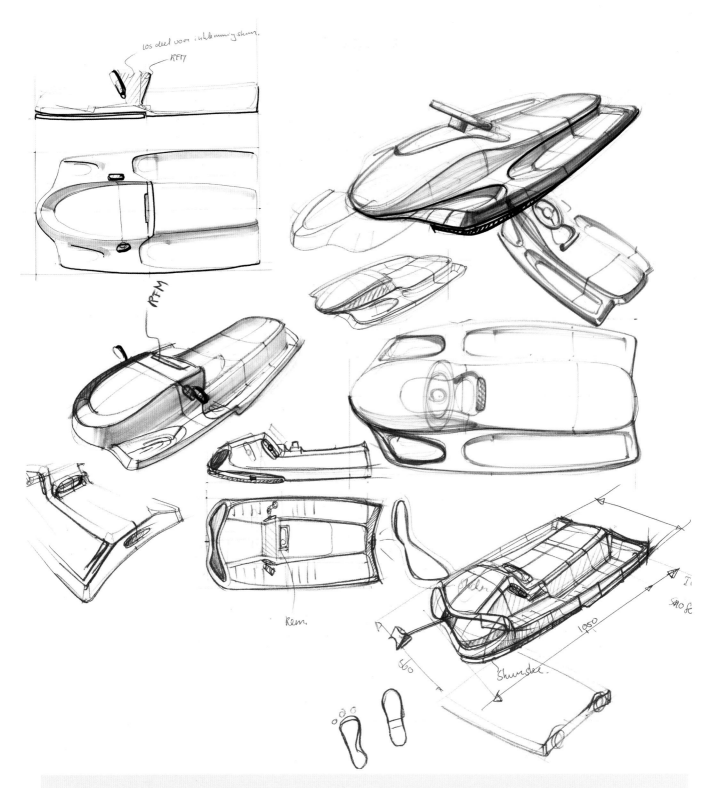

從初期階段就能看出物體的複雜度。

由於曲率轉變複雜，加上剖面以釐清所欲形狀並維持對稱。

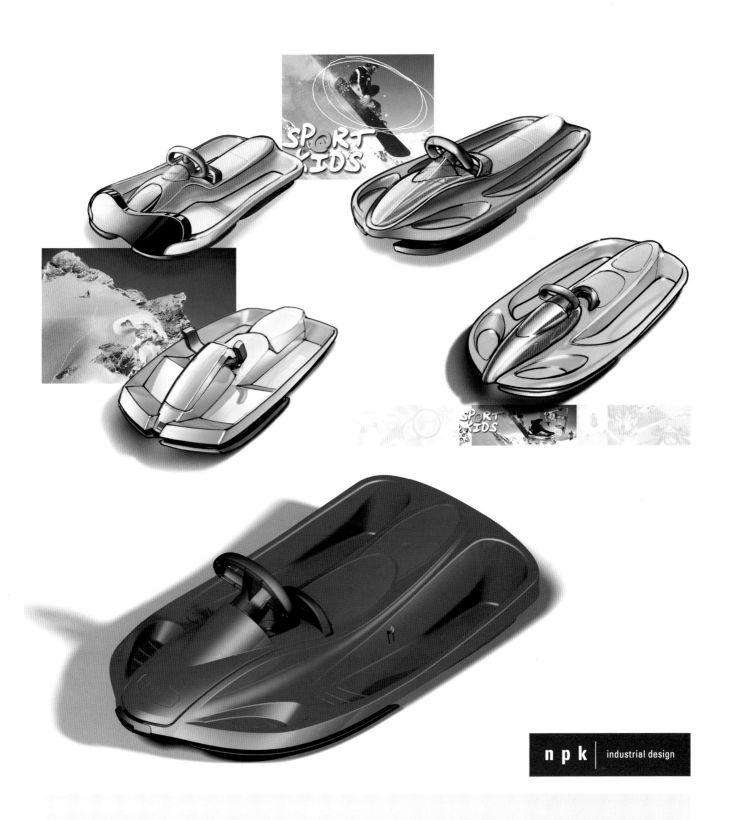

這是2007年為Hamax公司設計
的運動兒童雪橇系列，設計宗
旨為雙人使用：兩名兒童或一
名大人與一名小孩使用。新特
色是在鬆開時會自動轉回拉繩
的捲繩器。電動煞車還加強了
產品結構。這項簡單產品幾乎
無須組裝。小巧包裝減少了運
輸成本。選擇產品概念後，在
電腦上完成包裝與運輸方面的
複雜圖形意義。

「為了製作灰姑娘桌，我們採用一種高科技方法，做為全新的現代『工藝技術』，將舊家具的素描圖掃描至電腦，然後轉換成數位圖樣。」

繪製彎曲圖形

使用剖面來建構圖形時，應該按照邏輯來放置，通常為直角位置。此種畫法非常類似需要輸入以進行3D彩現的電腦軟體用法。

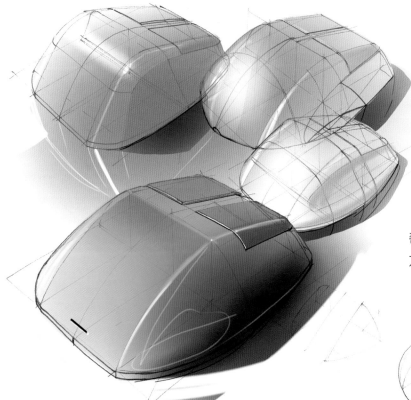

灰姑娘桌——studio DEMAKERSVAN的傑洛恩・維荷耶芬（Jeroen Verhoeven）所設計。攝影：拉吾爾・卡拉梅（Raoul Kramer）

剖面亦可在稍後階段再畫上，以求更妥善地解釋或強調某區域。剖面亦可透過這種方法，來探索不同曲率或改善圖形。

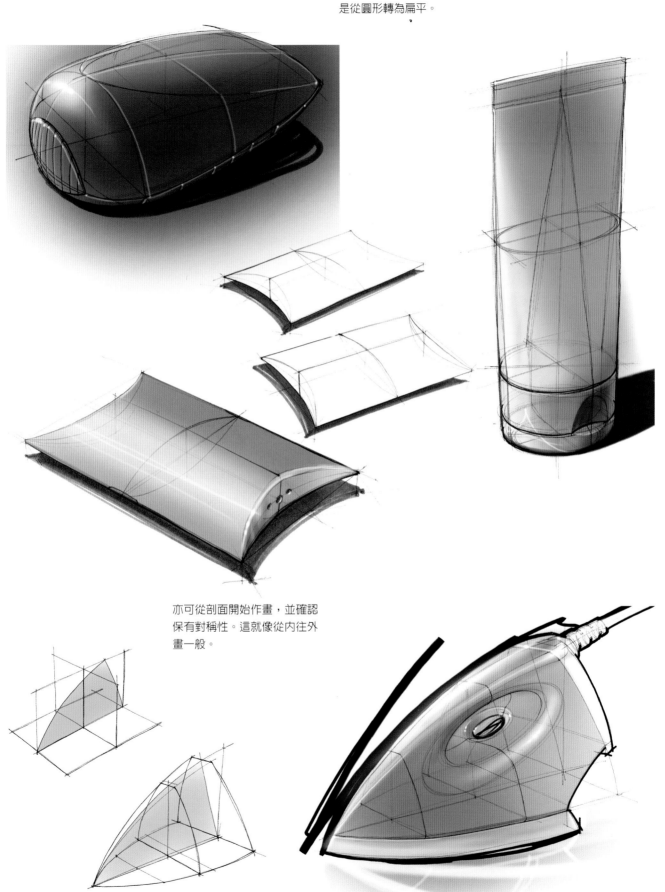

剖面可說明圖形轉變：本例逐
是從圓形轉為扁平。

亦可從剖面開始作畫，並確認
保有對稱性。這就像從內往外
畫一般。

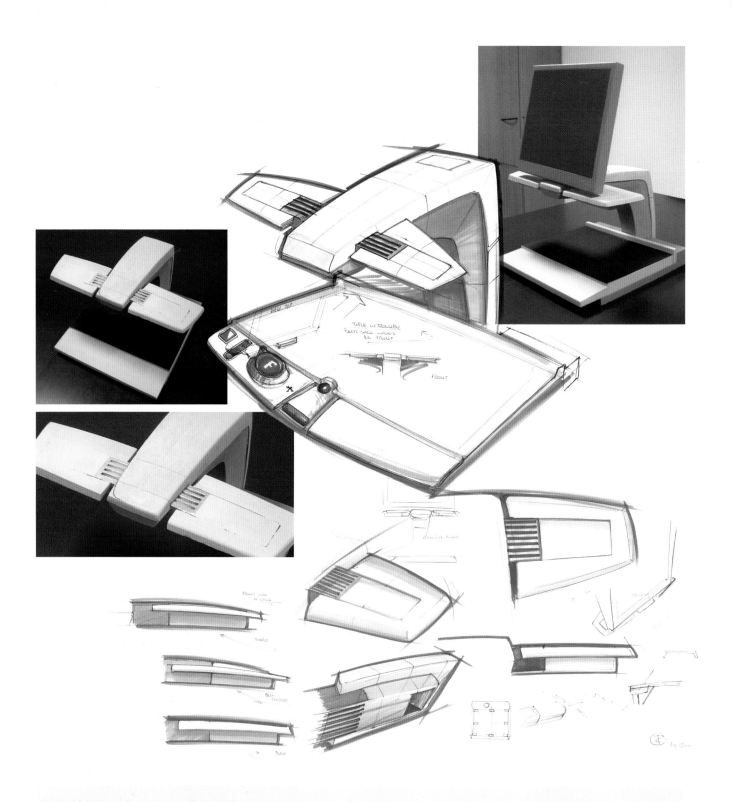

Spark Design Engineering

這是2005年設計的桌上型視訊
強化機,為某系列產品之一,
旨在協助視障者閱讀印刷文
字、觀看照片、從事精細的手
工製品等。利用滑動式書桌,

物體就能置於攝影機下方,在
螢幕放大至最高50倍。創作這
項產品的過程中,一部分是研
發新的照明方法,這項要求
亦激發了轉變產品風格的新手

法。Spark運用素描圖和泡棉
模型,調查了新增鋁製零件以
增加照明設計風格要素的方
案、改善光源的散熱度、還能
目視區隔有別於攝影機臂的翼

部。添加剖面以強調表面外型
的變更。

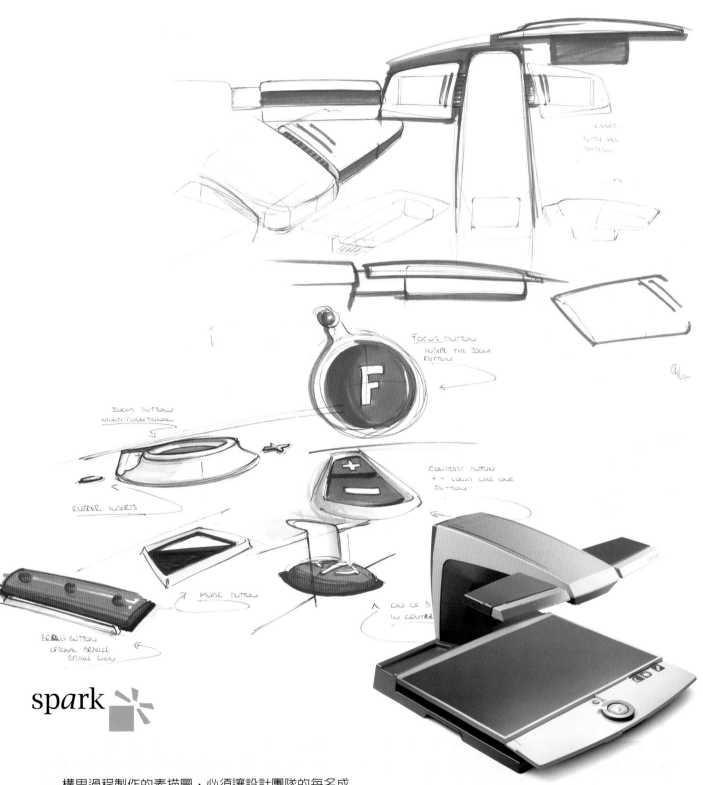

spark

構思過程製作的素描圖，必須讓設計團隊的每名成員理解，有時亦得適合用來與客戶互動。添加文字有助於指出技術與形式上的可能性或要求。從這些素描圖之中，能清楚看出與使用視訊強化機的視障者相關的細節部分和上色。使用者介面採用的解決方案已經視覺化，並考量尺寸、形狀、位置、移動情形、圖像與對比。

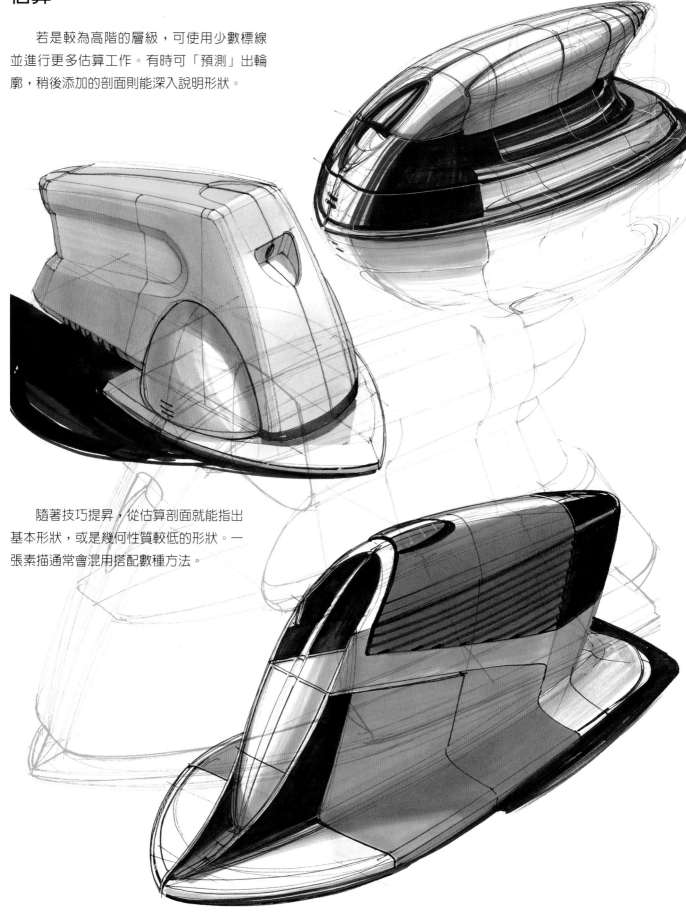

估算

　　若是較為高階的層級，可使用少數標線並進行更多估算工作。有時可「預測」出輪廓，稍後添加的剖面則能深入說明形狀。

　　隨著技巧提昇，從估算剖面就能指出基本形狀，或是幾何性質較低的形狀。一張素描通常會混用搭配數種方法。

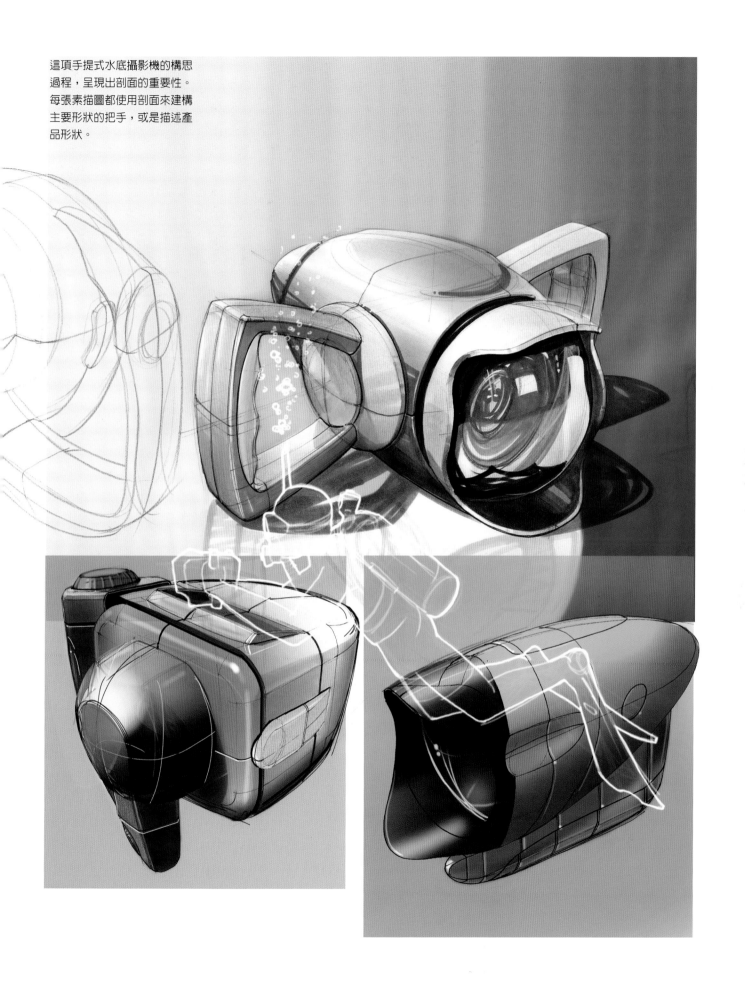

這項手提式水底攝影機的構思
過程，呈現出剖面的重要性。
每張素描圖都使用剖面來建構
主要形狀的把手，或是描述產
品形狀。

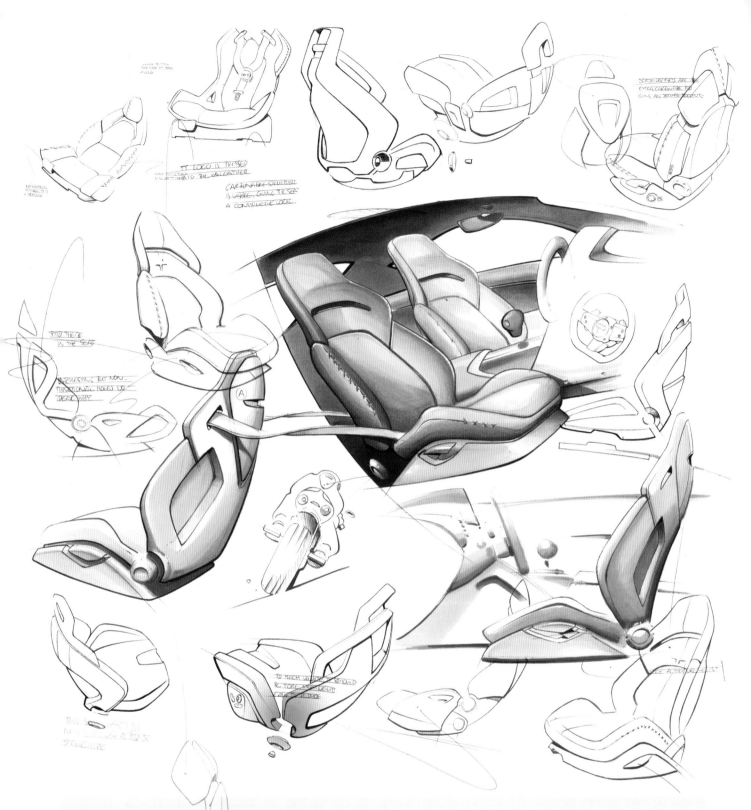

德國Audi AG──渥特‧凱茲（Wouter Kets）

Audi公司於2003年9月法蘭克福車展提出的Le Mans概念。這項計畫的目標是展示Audi品牌跑車的可能性，進而產生裝有後方V10引擎的兩人座跑車。車輛於半年內進行設計與建造，並具備完全功能。這輛車在展覽與媒體上深獲一片好評，車內設計更獲得一般民眾的讚賞。

原型概念車於是進入生產版本，也就是Audi R8超級跑車。駕駛座採用輕量的碳纖維活塞式座椅，可以摺疊以獲得更大空間。

首席設計師：華特‧德西瓦

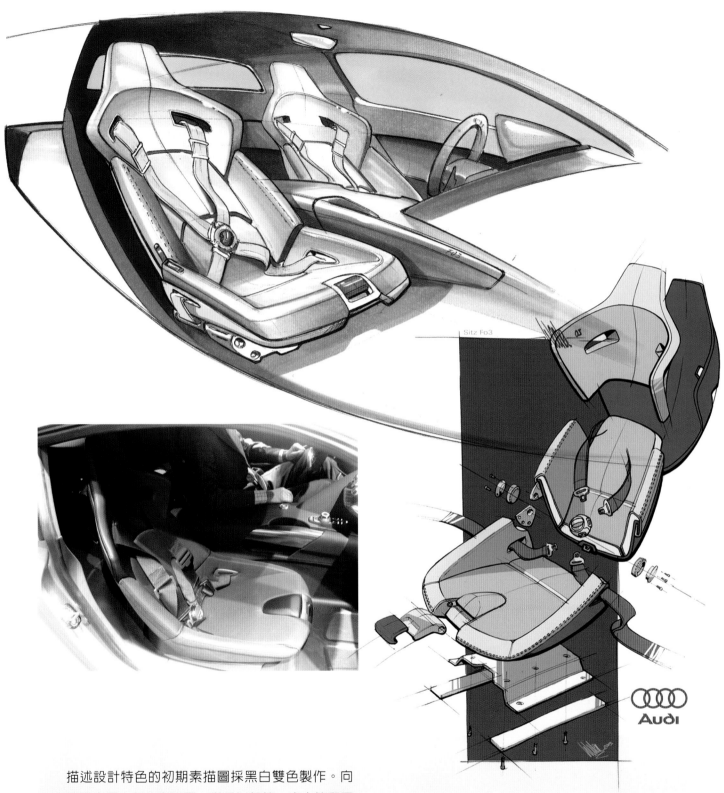

描述設計特色的初期素描圖採黑白雙色製作。向
Audi管理高層出示的彩現圖，僅是以鉛筆、麥克筆和原
子筆畫在紙上的傳統圖樣。分解圖有助於工程師及模型
製作師在初期階段，討論座椅的不同技術層面。偶而
添加的剖面圖則突顯細微的形狀變化。這張圖的線條

全是以手繪出，在Photoshop軟體上色，僅使用少數幾
種色彩並避開漸層，以便獲得清晰易懂的圖樣。此圖為
CAD工程基礎，日後亦用來製作實體模型。

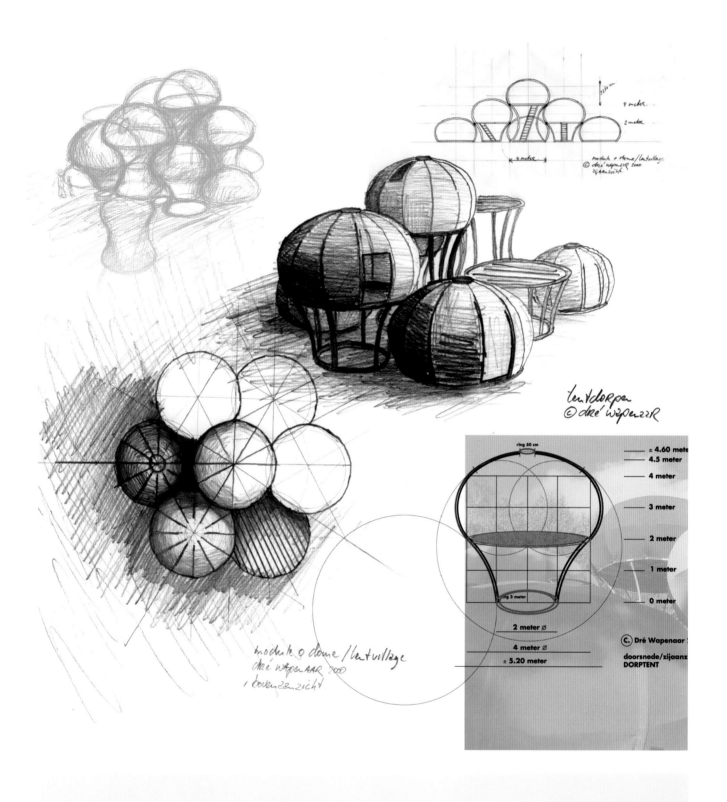

設計階段初期使用紙筆素描圖，來分解與體現原始
創意。之後，素描圖多半用來研究結構上的可能性，並
解決製造前的其他問題，像是尺寸及測量大小等。

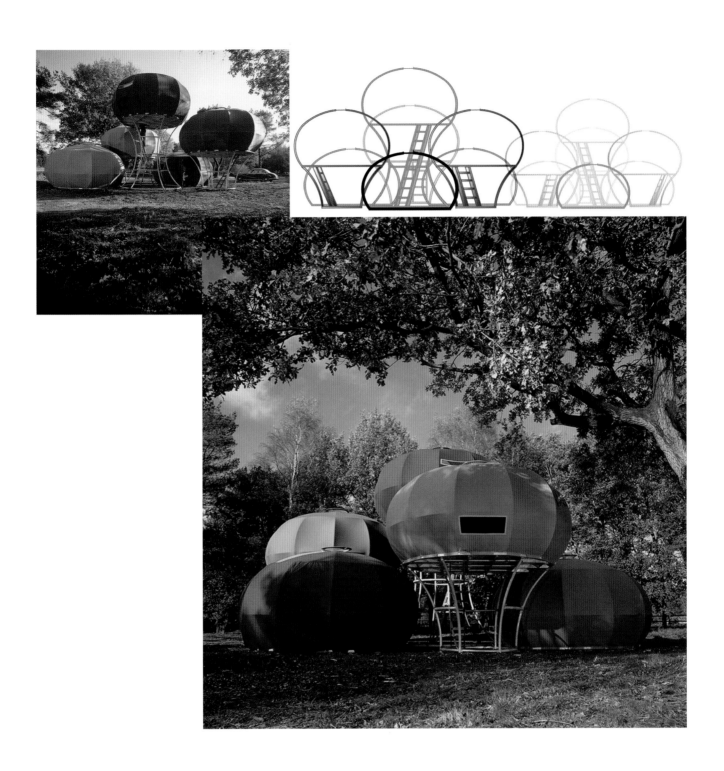

Dré Wapenaar

2001年設計的帳棚村
（Tentvillage）為藝術展作
品之一。這是將個別作品組裝
在一起以構成村落形狀——安
排做為公共與個人空間，帳棚
的高度與相鄰程度不一，端視
住在其中的人群，以及其處理
的社交含意而定，所以能用於
各類用途。整體而言，帳棚代
表了小型社會的縮影，並締造
出彼此交流的場所。

攝影：羅伯特·路斯（Robbert R. Roos）

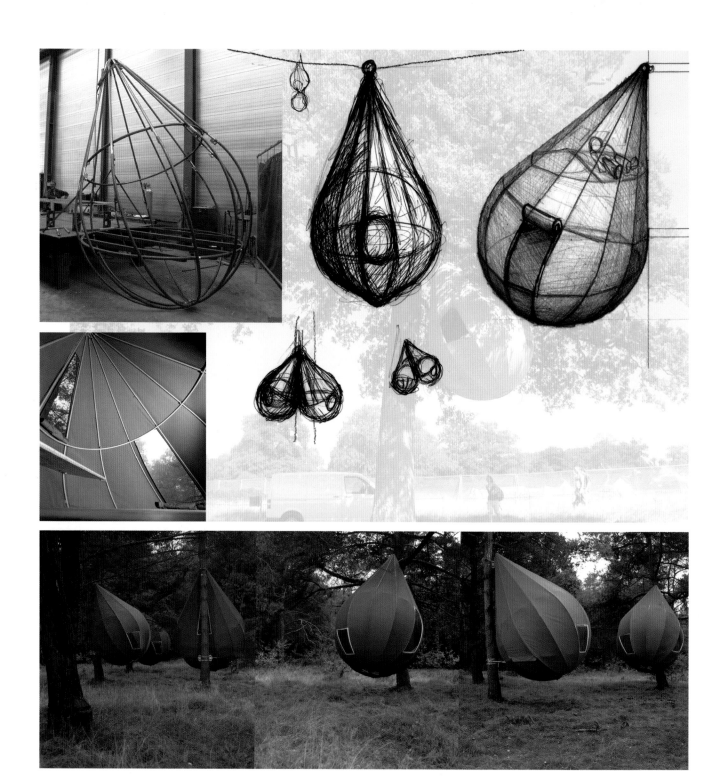

「林間帳棚」計畫的靈感源自部分運動家的居住需求，他們將自己鏈在樹上，以免被林間的大型生物襲擊。這項藝術計畫的衍生產品，乃是營地代表看到了圖樣，並說服Wapenaar設計公司賣給他一些帳棚。這些帳棚完全為手工製作，產量甚少，帳棚內的地板可提供兩名大人與兩名小孩就寢的空間。最終設計的特色及整體尺寸，從這些素描圖上一覽無遺。

攝影：羅伯特・路斯

構思過程

　　構思過程意指想法或概念的成形，對創作、創新與概念發展甚為重要。一種有力的創作方法是擴散思考。製作多張圖樣與素描圖，讓人們探索挖掘傳統概念，進而締造出新的設計方向。這種重要的「無評價畫法」常用於腦力激盪課程。無論有無客戶，都能積極分享以締造出新契機：像是趨勢、技術或產品範圍的呈現、修改、探索與實驗作業。本章介紹的幾種擴散思考的純粹視覺呈現過程，常用於「內部」的腦力激盪時間與個人素描簿。這些例子呈現了個人的構思過程方式。

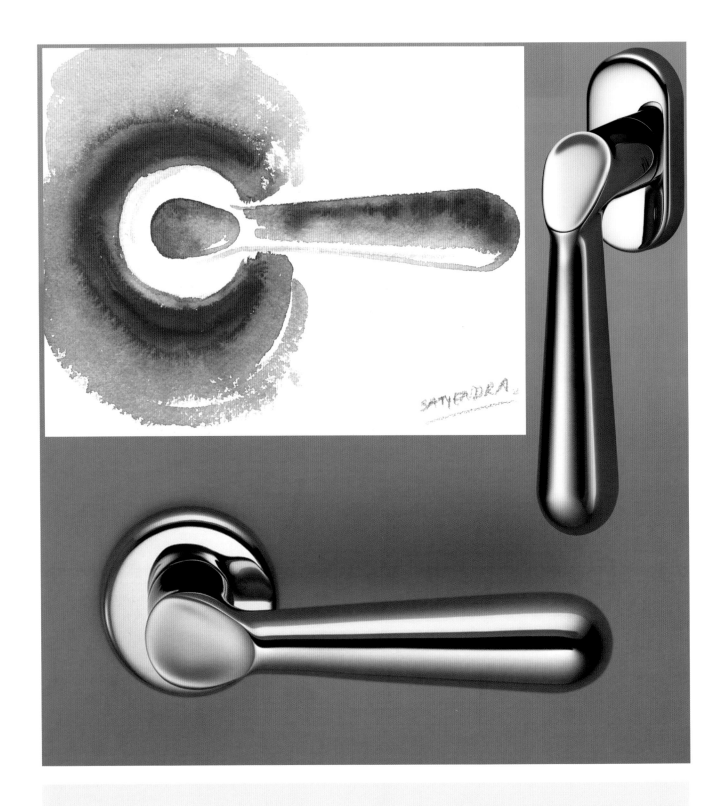

Atelier Satyendra Pakhalé

2004年為義大利哥倫比亞設計
有限公司製作的Amisa黃銅壓
鑄式觸碰門把。

「擔任工業設計師一段時間後,我養成了以水彩
與鉛筆隨手素描的習慣,藉此捕捉內心的靈光一閃,
也就是我說的創意波,進而掌握這股浮現於設計過程
且難以捉摸的思緒、感受與情緒。」

設計師:薩耶德拉・帕哈雷(Satyendra Pakhalé),攝影:哥倫比亞設計有限公司

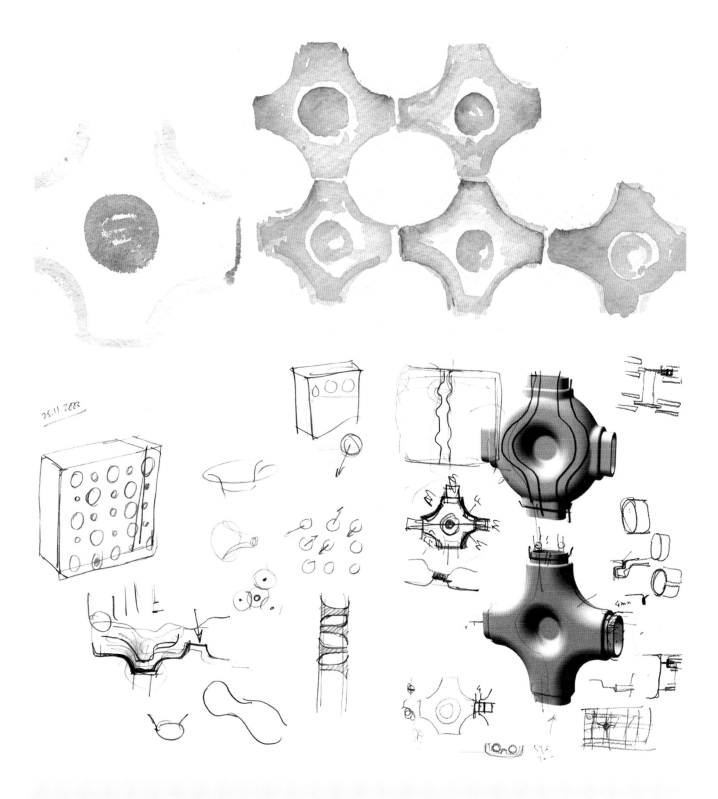

「對我而言，思考／感受的素描甚為重要；這是我接觸工業設計的個人形式。為了創作與發展創新的設計方案，並以獨創手法使用材質與其文化重要性，進而發展出全新的符號象徵，我已經逐漸改變了處理工業設計企畫案的工作方式。我的素描、製圖和呈現技術，隨著時間而逐漸轉變。

我的作品逐漸趨於國際化，旅行遂成為設計過程的一環。我培養出隨身攜帶素描簿，在候機區等待轉機之餘，或是搭乘長途班機時素描的習慣。

之後，我重新挖掘出水彩的力量。水彩形同人生，一旦下筆就無法回頭。掌握那一瞬間正是水彩最具挑戰性的部分。我想在工業設計過程實現這項挑戰。」

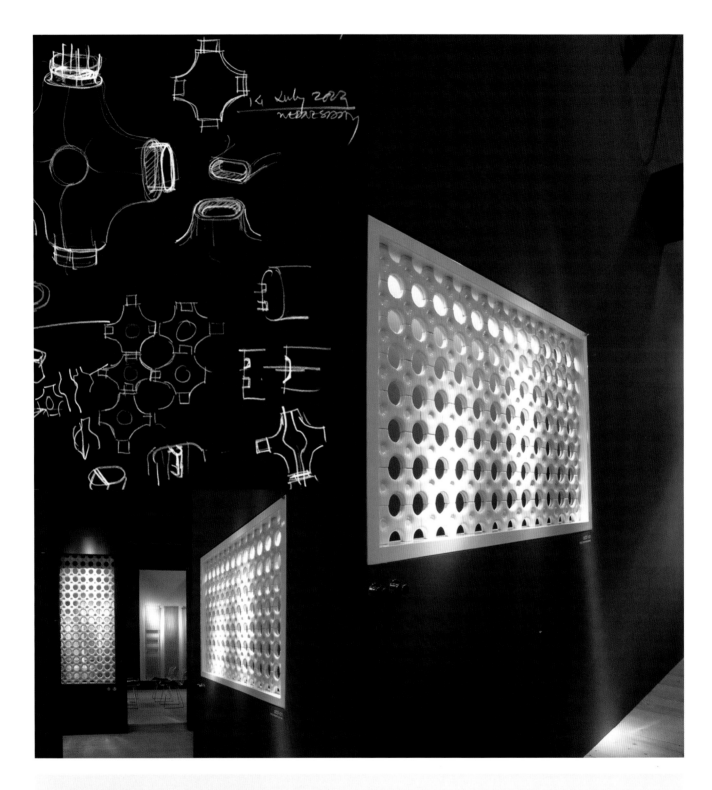

Atelier Satyendra Pakhalé

　　2004年為義大利的Tubes　Radiatory公司設計的附加型散熱器，為電動與液壓式模組散熱器。自稱為「文化放浪者」的薩耶德拉‧帕哈雷，涉獵了多種不同學科領域，為自己的設計引進了新鮮的角度，以及帶有強烈文化影響的多變性，尤其與今日社會息息相關。帕哈雷的設計從文化對話開始，融入材質與技術的新應用，並帶有龐大的獨創性。他透過設計傳遞出的訊息，可以界定成「兼容並蓄」，因此成為今日最具影響力的設計師之一。

設計師：薩耶德拉‧帕哈雷，攝影：義大利Tubes Radiatory公司

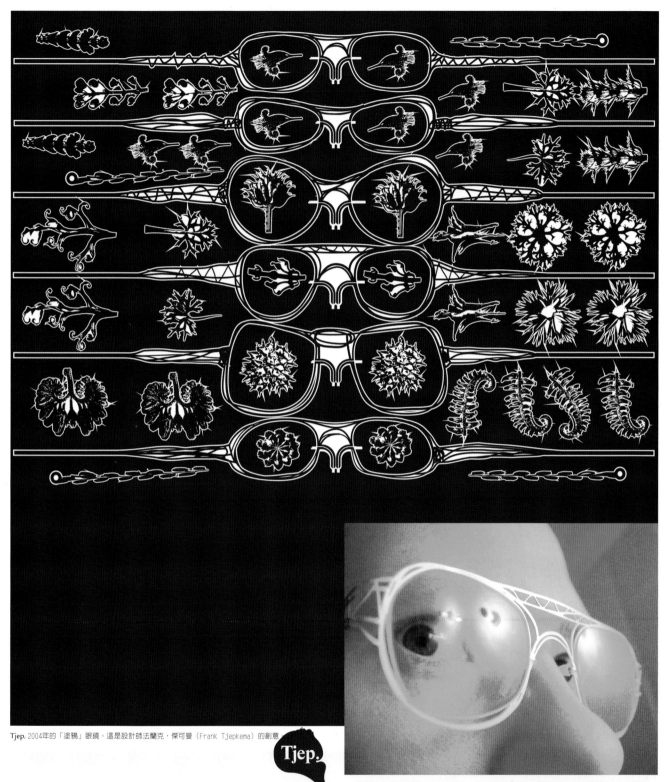

Tjep. 2004年的「塗鴉」眼鏡。這是設計師法蘭克·傑可曼（Frank Tjepkema）的創意。

Tjep.

人們往往受到設計師手繪的原始圖樣所吸引。這些塗鴉含有創作者未經接觸且純粹的美學意念。建築師在紙上畫出三條線，此印象就足以做為發展複雜結構的依據。

可惜的是，第一印象自然形成與不受限制的特質，總是在設計過程中逐漸消逝。如果起初的塗鴉能迅速轉變成最終成果，不會因為技術要求而遭到粹取或變更，結果將會變成如何？Tjep.已經在名為「塗鴉」的第一批眼鏡系列中，達到了這項全新改革。此處是預覽成果。

攝影：Tjep.

* hambourgebouw.
* villa.
* flatgebouw.
* blassich gebouw.
* religiens gebouw.
* totem v Babel.

* lamp
* clock.
* vase.

~ Sausage ~

Studio Job

約伯・史米茲（Job Smeets）運用繪畫來表現思維，因此成就了數千張圖樣，全部採用A4白紙繪製，宛如一種實證探索法。繪畫過程沒有明確的計畫起點或終點可言，還不如說是隨著各種計畫的浮現而產生的持續圖樣流動。

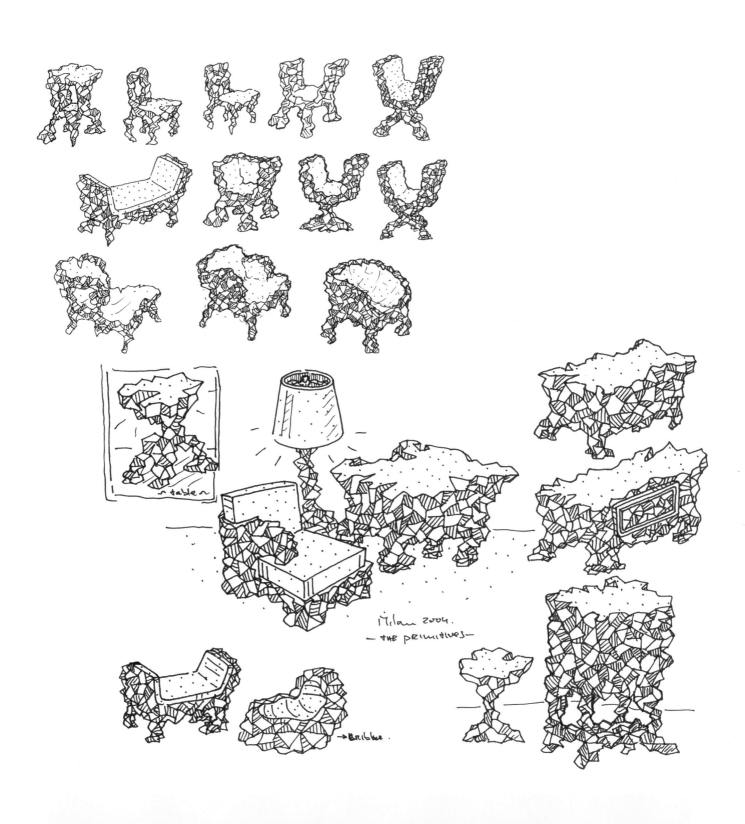

「宛如剛起步的優秀說書人，Studio Job（約伯・史米茲）與尼克・泰納格（Nynke Tynagel）共同成立，於每季為成員漸增的硬石寓言系列增添新章，這個寓言起初由於架構深具特色而富含幽默感。Studio Job充滿感染力且諷刺意味十足的設計（毫無比例），在全球設計界興起一陣風潮。他們的藝術作品，透過在設計之中玩弄整體性、自主性和象徵法，為功能性、量產和風格的一般解釋添加了註解新意」（Sue-an van der Zijpp）。

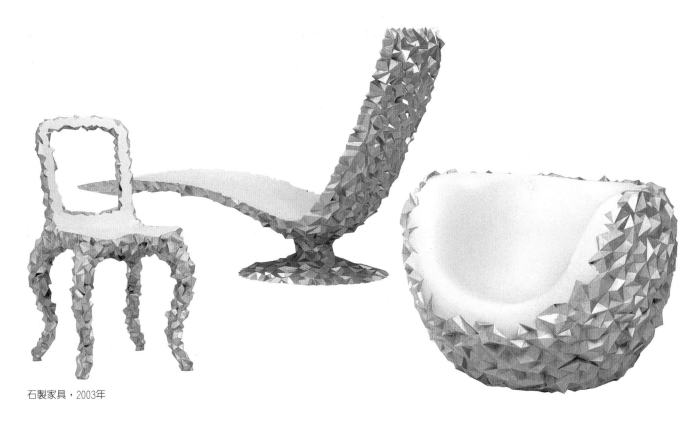

石製家具，2003年

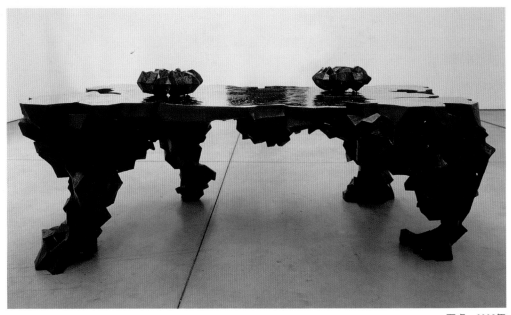

石桌，2002年

「Studio Job以作品嵌入了視覺線索及要素的洗鍊
運用而馳名，這些要素以往在視覺藝術顯然受到壓抑。
他們的作品平衡了設計與自主性藝術」（Sue-an van
der Zijpp）。

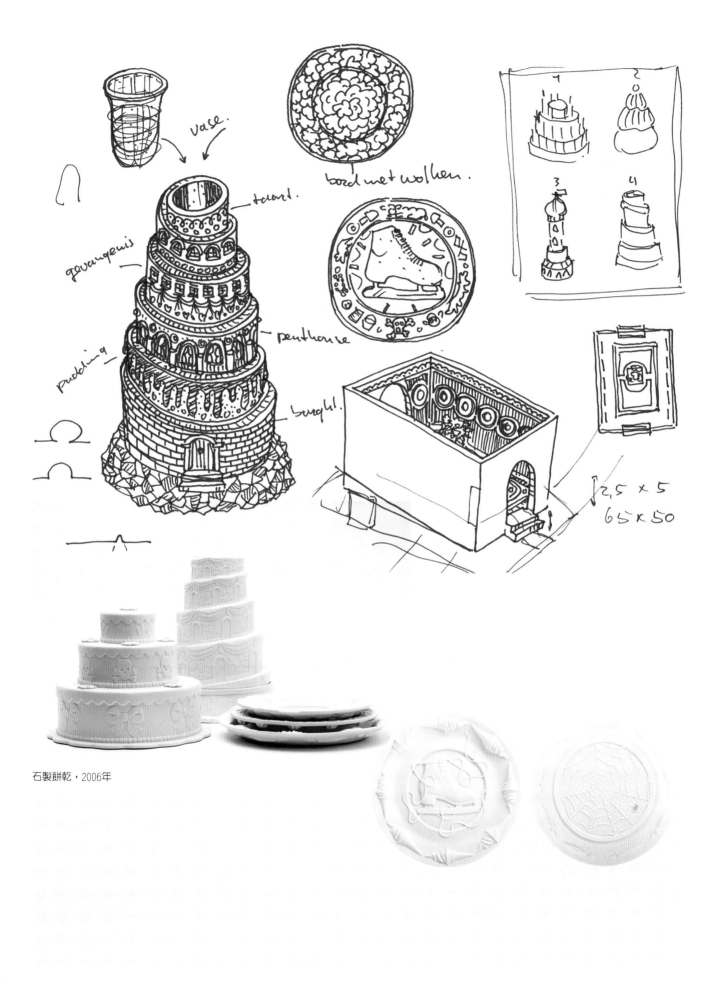

石製餅乾，2006年

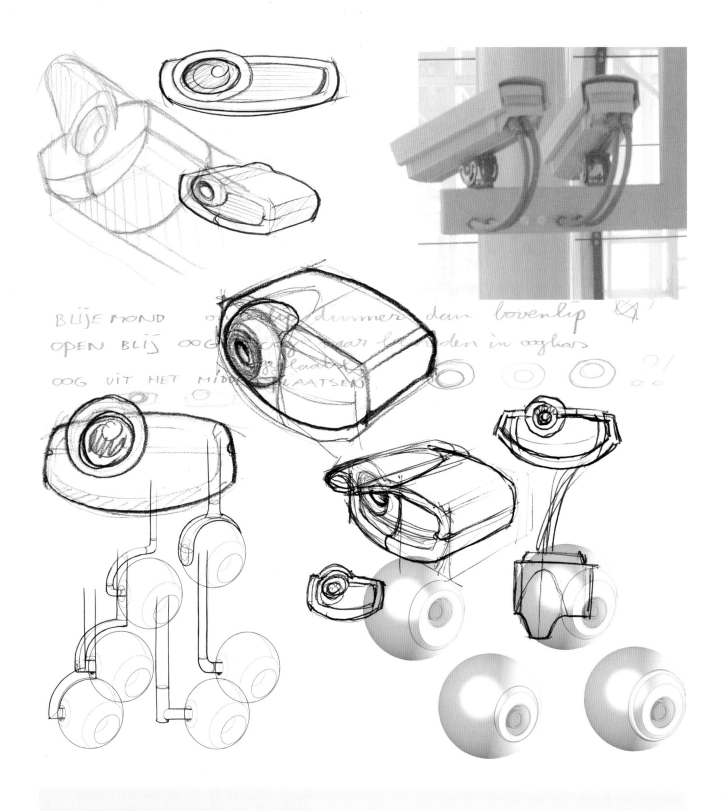

初期素描圖仍可清楚看出與現有攝影機之間的相似性；隨著圖樣變得愈來愈深具特色或「類似動物」，可看出逐漸朝著更平易近人且新穎的攝影機轉變。

中斷手繪素描而改以電腦製作彩現圖時，通常沒有什麼特定時間點可言。此種素材上的轉變，常以漸進形式進行。在列印出來的彩現圖上素描，則結合了類似且「定型」的底圖，以及直覺性的自由表達。彩現圖指出了較為理性（較有距離）的方法，因此產生自發性較低的行動，至於徒手塗鴉則能迅速進行可引發聯想的調整。

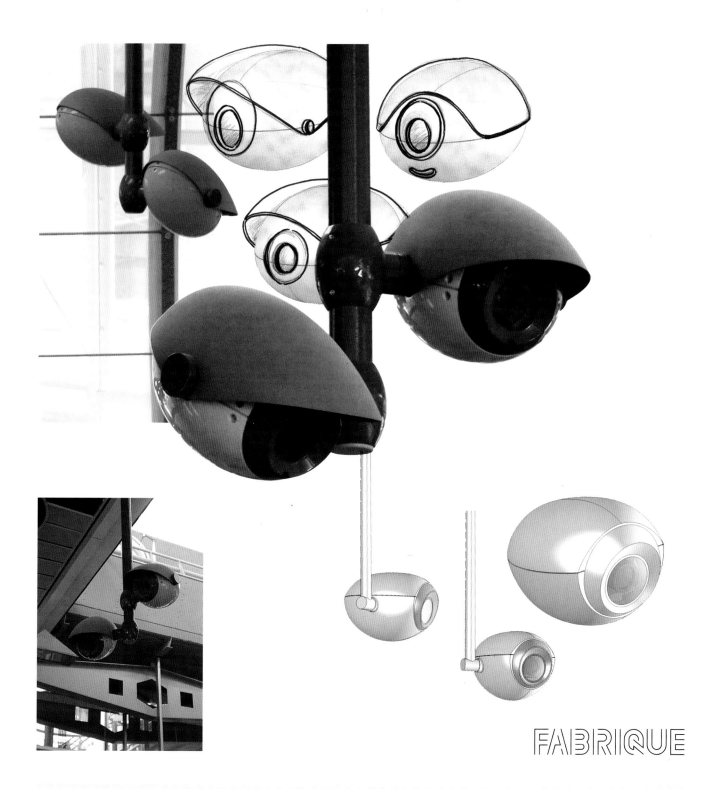

FABRIQUE

Fabrique

　　Hacousto公司委託Fabrique設計工作室，著手開發為荷蘭地鐵（NR）設計的新款監視器，此款新監視器更能契合地鐵外觀，同時取消了宛如「老大哥」一般的監視意味。藉由賦予監視器新面貌（可謂名符其實），如今擁有了更親切的形象：協助留意的友善之眼。前一款

監視器的纏結電纜已經消失，電纜如今隱藏至托架內，締造出更整齊的形象。監視器現在非常容易看見，並放置「成串」以獲得最佳視野。「照護之眼」為2006年荷蘭設計獎入選作品。

設計師：伊拉斯·寇非（Iraas Korver）與埃蘭德·巴克斯（Erland Bakkers）

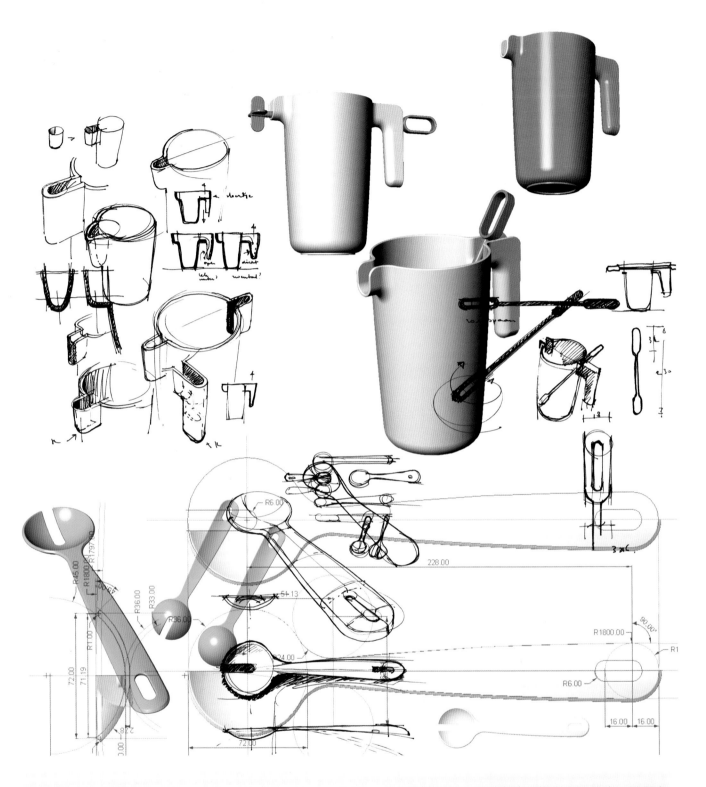

studioMOM

數種餐具配件，這是2006年為
Widget公司設計的三聚氰胺樹
脂餐具系列。

「在素描階段，你會直接反應紙上的圖案，然而在
利用CAD時，則是執行指定計畫，並回應之後浮現的結
果。這兩種視覺體現方式，意味著做出回應與決策的不
同時刻。」

設計師：studioMOM——亞弗雷德‧凡埃克與馬斯‧荷威德

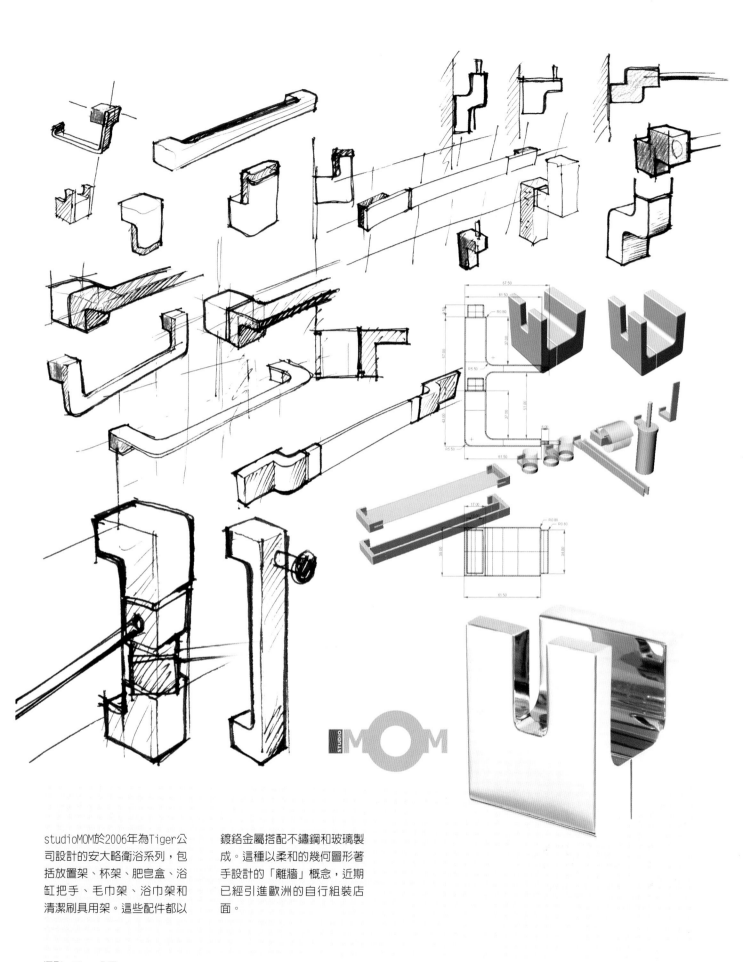

studioMOM於2006年為Tiger公司設計的安大略衛浴系列，包括放置架、杯架、肥皂盒、浴缸把手、毛巾架、浴巾架和清潔刷具用架。這些配件都以鍍鉻金屬搭配不鏽鋼和玻璃製成。這種以柔和的幾何圖形著手設計的「離牆」概念，近期已經引進歐洲的自行組裝店面。

攝影：Tiger公司

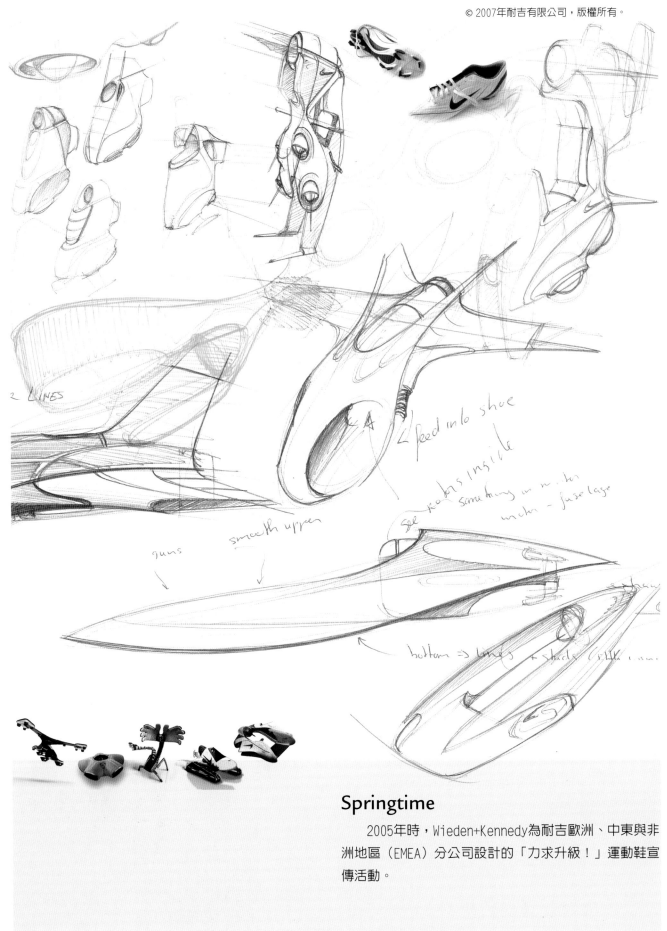

Springtime

　　2005年時，Wieden+Kennedy為耐吉歐洲、中東與非洲地區（EMEA）分公司設計的「力求升級！」運動鞋宣傳活動。

設計師：米歇爾・科諾帕，電腦彩現：米歇爾・凡・伊佩蘭，攝影：保羅史考特

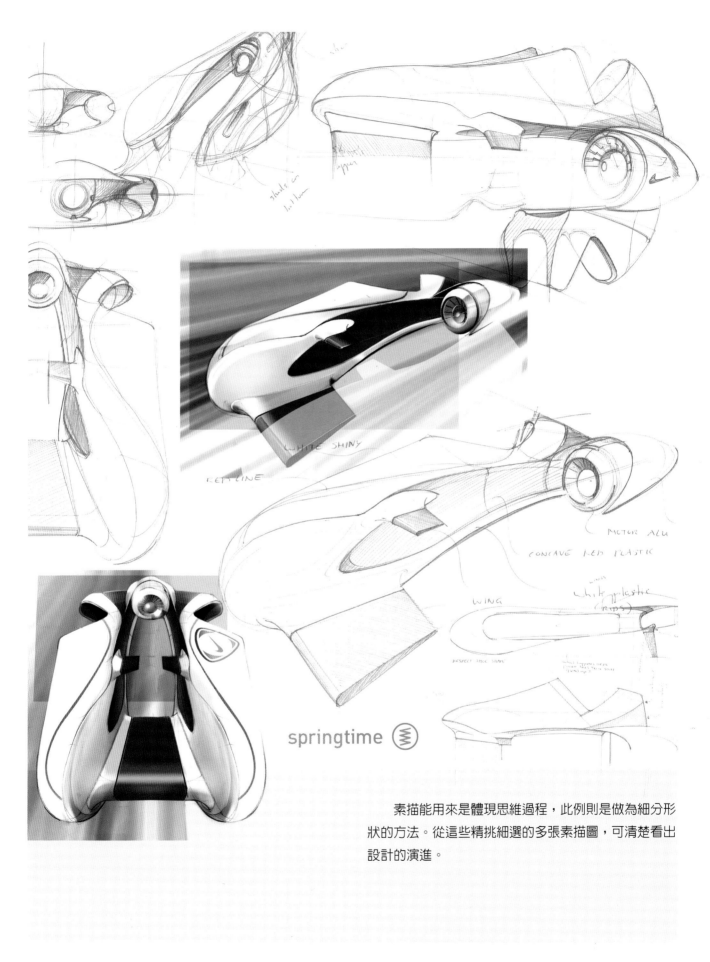

springtime

素描能用來是體現思維過程，此例則是做為細分形狀的方法。從這些精挑細選的多張素描圖，可清楚看出設計的演進。

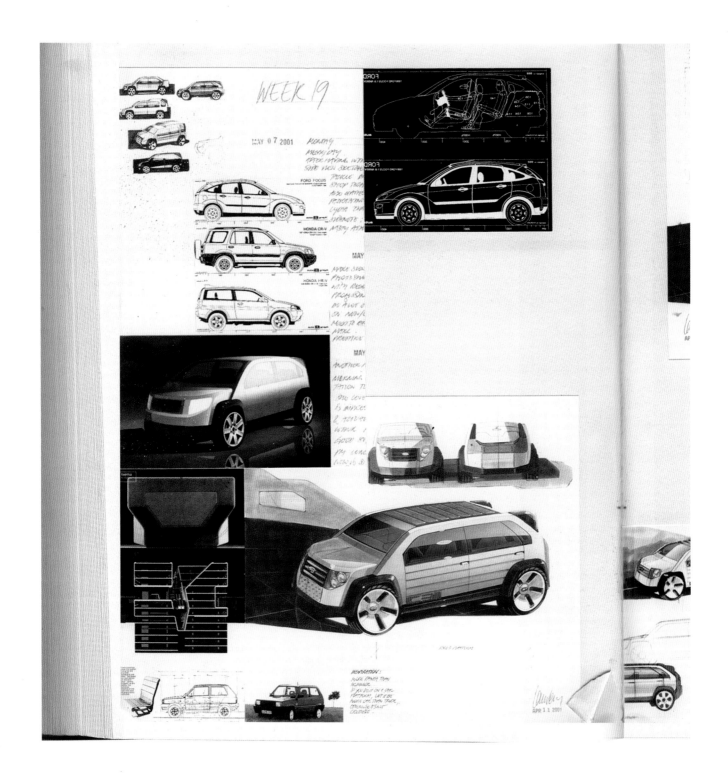

攝影：美國福特汽車公司

美國福特汽車公司──羅倫凡迪雅克

　　2003年Model U概念車一般視為二十一世紀的福特Model T，裝有可升級技術，並以全球第一部超強動力混合氫傳動裝置與電力傳輸設備。具模組性與可持續升級的特色，可進行一系列的獨立調整作業。Model U的特色是撞擊預警偵測系統、調整式大燈及高階夜視系統，能協助駕駛人防患未然。

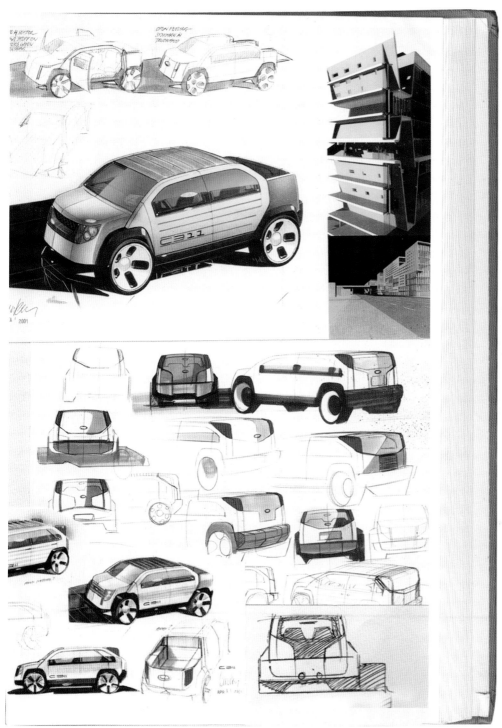

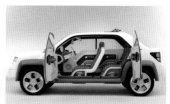

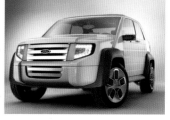

Model U概念車首席設計師羅倫凡迪雅克表示：「這項計畫讓我們深感雀躍不已。為了具體呈現Model T的精髓，我們必須設計出極具獨創性的車款，能夠隨著使用者的需求成長，並達成令人難以置信的車款包裝挑戰。儘管需要存放空間來放置氫氣槽與混合式動力傳動裝置，但是Model U不會為了乘客或物品而損及車內空間。」

這是靈感的組合：將突顯特定角度的照片及評估用的素描圖貼在一起，進而探索與引導出設計方向。取自設計師素描簿的兩頁，呈現出第19週的設計進展。請留意在此階段，尾燈與前大燈的形態已經清晰可見。

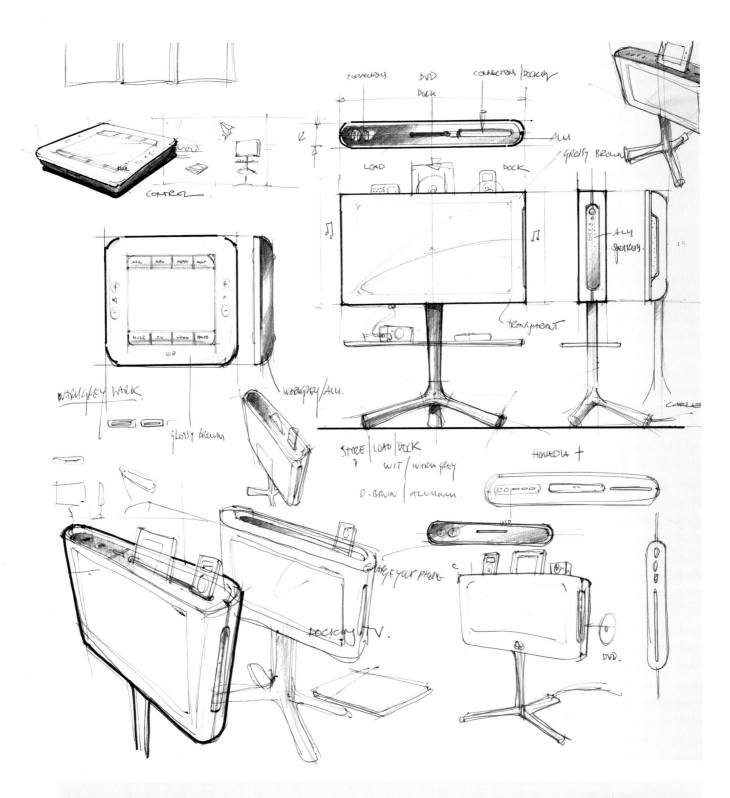

每項設計過程都是透過手繪素描圖探索可能性為開始。最終設計則是以SolidWorks製作模型，然後在Cinema 4D進行彩現。

「我一般會先針對傳達設計給客戶的方式深思熟慮以做出選擇。」

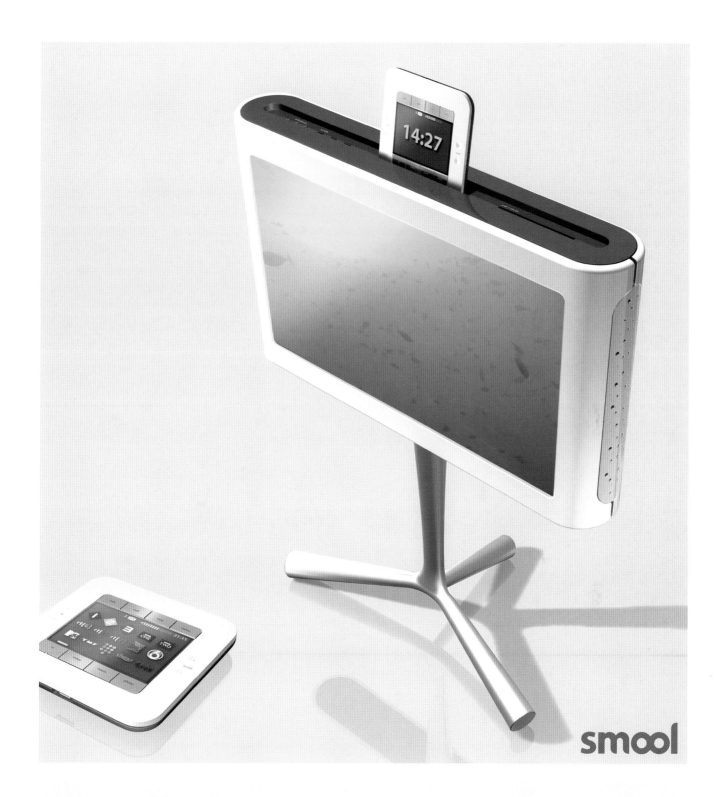

SMOOL Designstudio

　　這款多媒體電視亦是從現有產品重新設計的系列作品之一，羅勃·布羅華森藉此展示了其設計展望。此處，所有多媒體功能已經融入便於使用者運用的設計，並按照消費者的居家環境調整。第5號作品，2006年9月／10月。

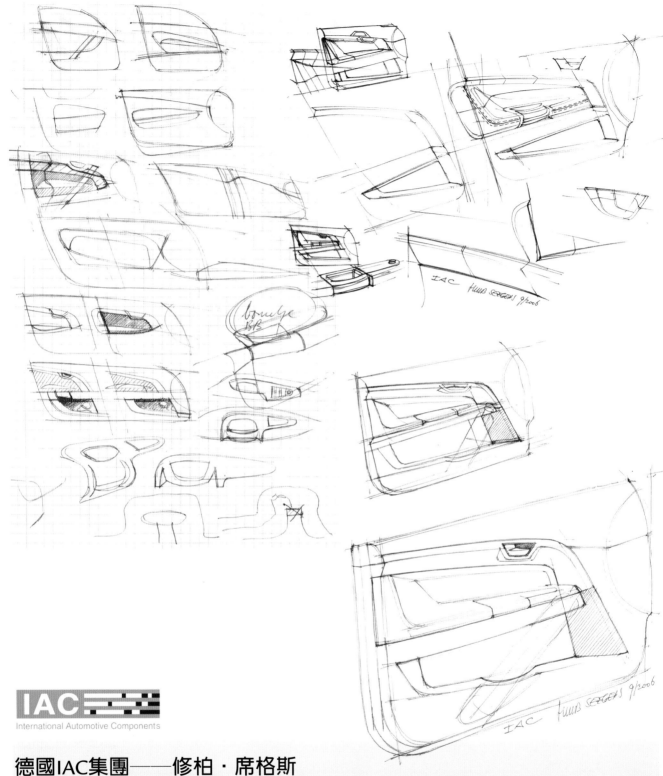

德國IAC集團——修柏・席格斯

　　這是從修柏・席格斯在2006年為IAC進行設計時所繪的素描簿之一取下的圖樣，圖中探索了門板形狀以研究可能的流動曲線。下一階段中，圖樣變得較為明確且具透視角度，檢視了扶手與門把之間的不相容之處，並留下地圖與水壺的放置空間。

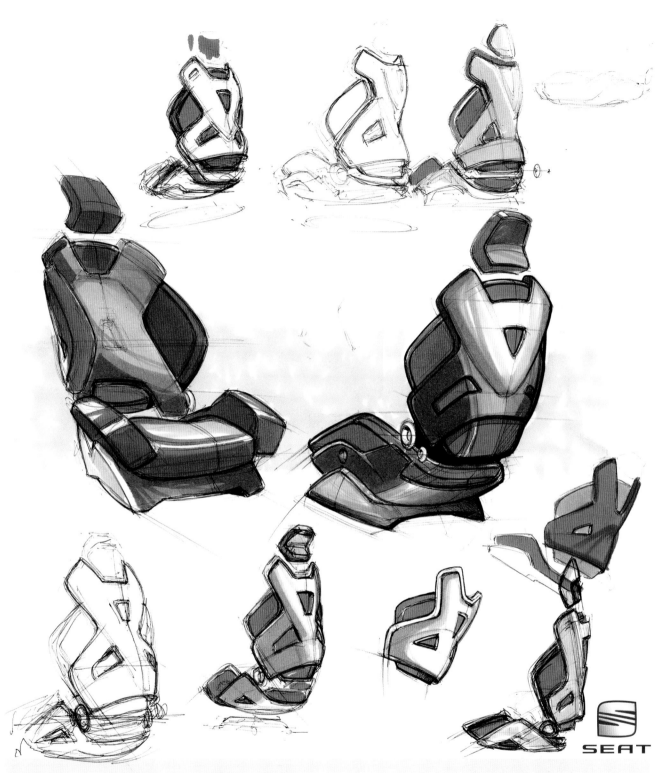

西班牙SEAT公司——渥特‧凱茲

　　2005年為萊昂座椅而設計的原型簡易分解圖。從不同角度迅速繪出的素描是以筆繪製；重要的素描則做為後續素描圖的底圖，藉此改善設計。畫出主要剖面圖讓圖樣變得較易閱讀。最後加上麥克筆以強調可能的設計。到了後期階段，這些圖樣遂成為膠帶製圖與CAD模型的起點。一般而言，此層級的細節部分和具體化工作，足以傳達出設計團隊與設計負責人的初步想法。

首席設計師：路卡‧凱薩里尼（Luca Casarini）

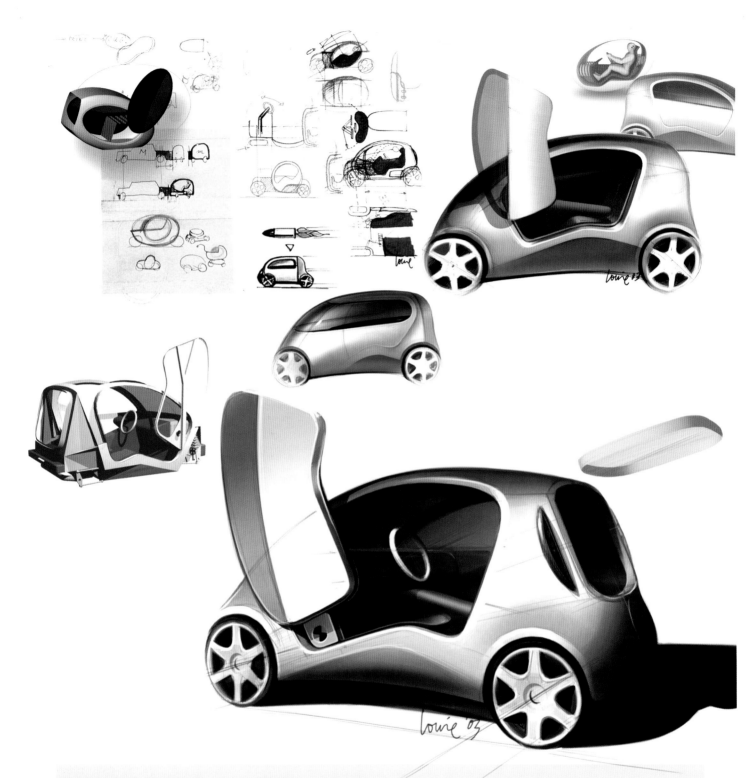

義大利Pininfarina──洛伊・凡米許（Lowie Vermeersch）

　　Pininfarina於2004年的巴黎車展推出Nido概念車，這款安全性研究原型首度於全球亮相，並贏得原型與概念車類別的「年度美車」大獎。Nido計畫是以全新解決方案的研究、設計和原型製作為依據，收關兩人座小型車的結構角度與設計。設計師仍在探索內外車殼既有空間的可能用法，力求達到提昇直接影響乘坐者的內部安全，以及為了限制車禍時行人所受傷害的外部安全目標。

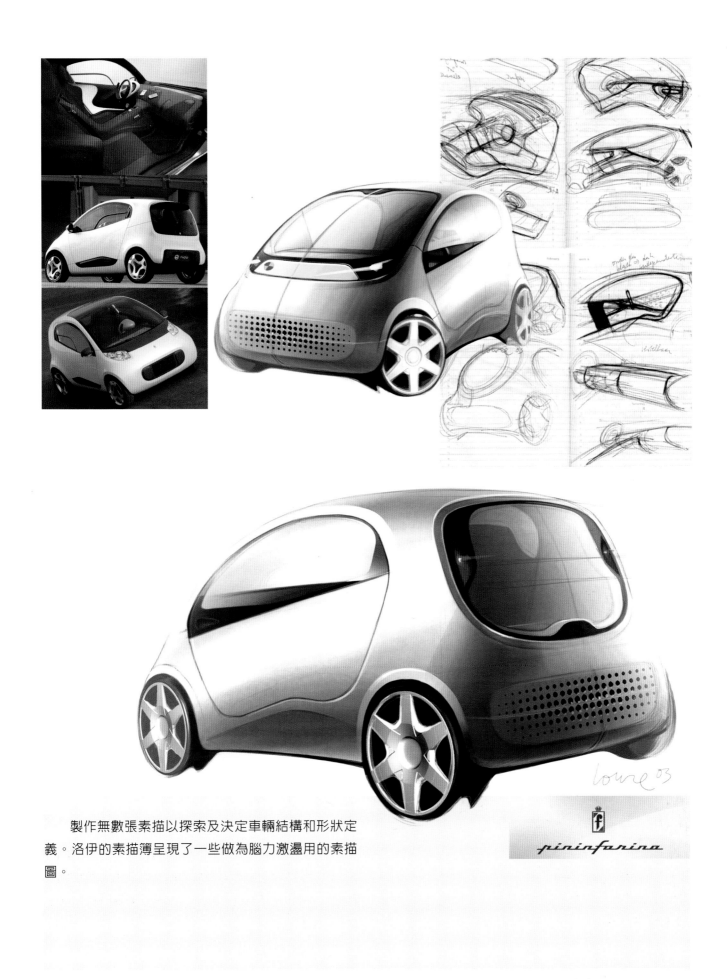

製作無數張素描以探索及決定車輛結構和形狀定義。洛伊的素描簿呈現了一些做為腦力激盪用的素描圖。

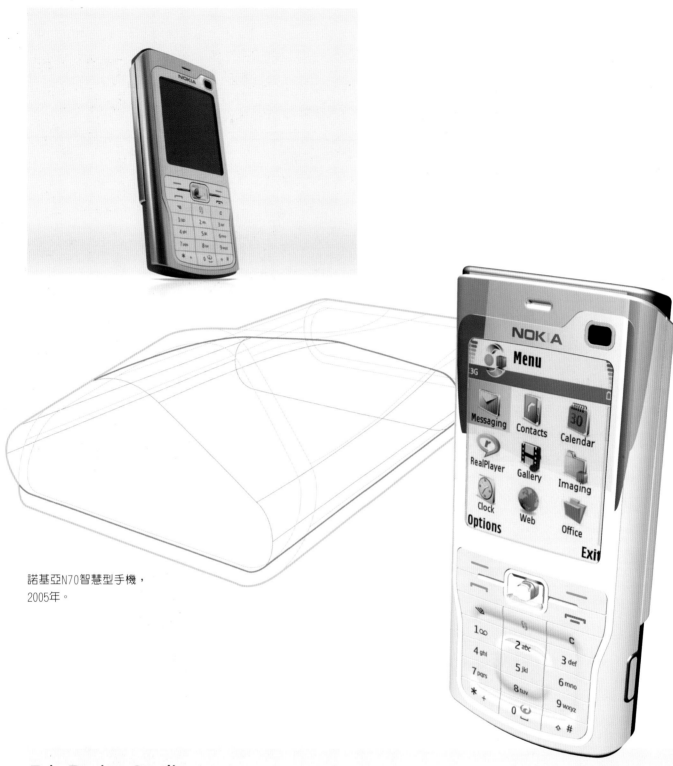

諾基亞N70智慧型手機，
2005年。

Feiz Design Studio

　　這項計畫與諾基亞的設計密切整合，其目標是為一
系列行動多媒體產品，設計出具明確的形象與特色。這
項活動導致N70與N80智慧型手機一類的最終產品問世。
這些產品的正式語言，乃是以雕塑手法為依據（從柔

和的三角形轉型為扁平的菱形）。此種形狀反映出內部
的技術與人性化的外型，締造出能順應與貼合手部的形
狀。設計時亦特別留意材質的選擇，如不鏽鋼製的正面
面板，創造出優質且明確的形象。

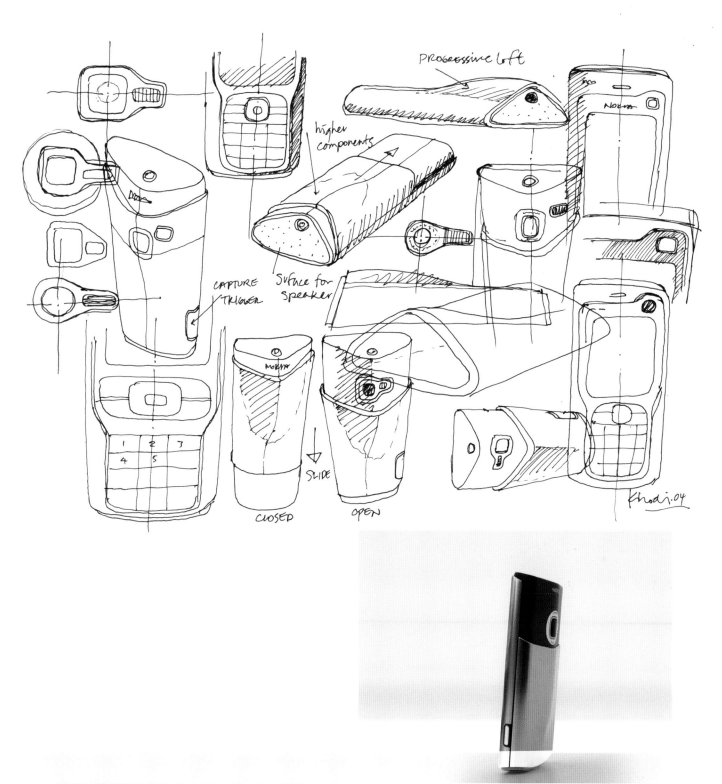

初期素描圖清楚捕捉到設計師的起點。素描圖用來探索產品外型方案與細節部分，同時反映出結合設計手法和產品所需技術及功能層面的要求。初期素描圖轉型變成實際的泡棉模型以利進一步探索與審視。最後使用CAD完成產品形狀。

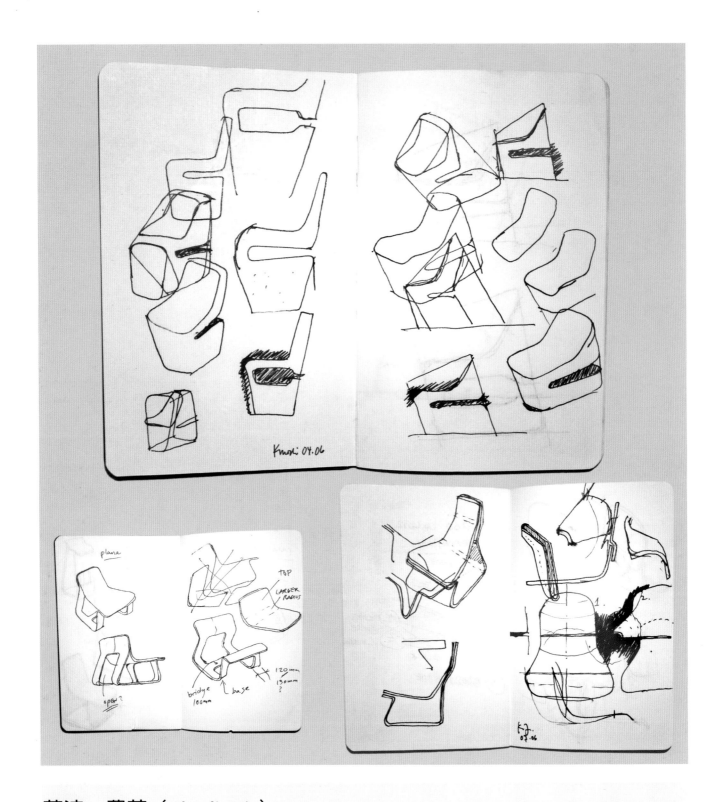

荷迪・費茲（Khodi Feiz）

「我跟大多數的設計師一樣，隨身攜帶小本的素描簿，匆匆記下隨時隨地浮現的創意 我或多或少會以素描做為重複思考的過程，日後再將其轉換成立體圖形。素描圖乃是為了探索設計中的正式特質而繪製。對我而言，素描圖鮮少做為呈現工具，這些圖看起來不必漂亮優美，僅需具說明性且能夠用來溝通即可。我的素描無須講究，僅是思維過程的紀錄。」

Chapter 9

說明圖

　　圖樣除了用來構思與呈現以外，還能用來向他人「解釋」，所以產生了如分解圖和側視圖一類的特殊圖樣，尤其是為了傳遞具體的技術資訊。我們已經在介紹側視圖時，看過了呈現與技術圖樣的交流。一般而言，較具系統的繪圖方法，則是應用在說明圖上。如此一來，就能區隔出單純的資訊以利釐清。原型圖或類似符號的圖樣，可確保進行中立或不具判決性的溝通。合併數張圖樣以構成設計情節，如同繪本、手冊或劇情描繪板等。

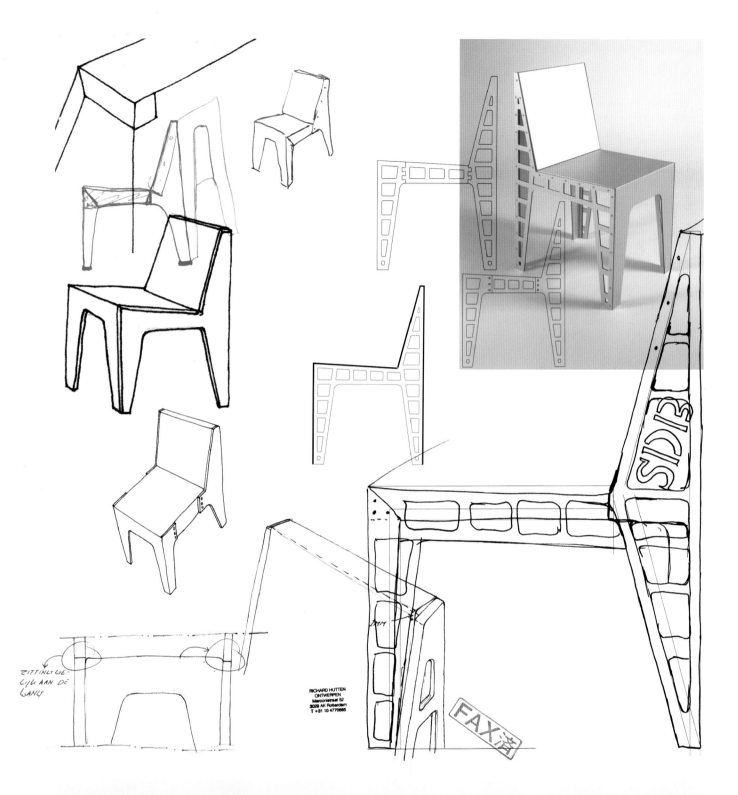

ZITTINLI GE-
LIJU AAN DE
GANJS

RICHARD HUTTEN
ONTWERPEN
Marconistraat 52
3029 AK Rotterdam
T +31 10 4770665

SIDE

FAX済

Richard Hutten Studio

　　「單一類別」計畫原是為了荷蘭建築師李維德（Gurrit　Rietveld）致意而開始，李維德在1942年製作了以一塊鋁板製成的座椅，該件作品日後成為經典之作。「單一類別」座椅是以Alucarbon©材質製成。

往後有另一種相關設計問世，到了2000年，此系列以「Hidden」為品牌名而馳名。視覺呈現基本產品構思的初步素描後，圖樣可用來呈現不同技術方案的基本意義，亦可做為與工程部溝通的方式。

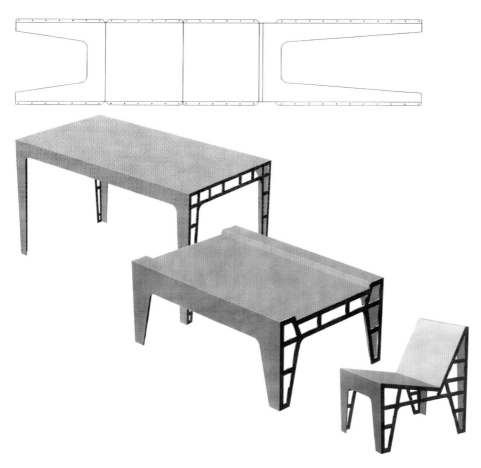

最後以電腦及1：1的模型完成
最佳形狀。「單一類別」計畫
最後推出六件作品，分別為桌
椅、餐桌與餐椅、陳列櫃與
「存放櫃」。

攝影：Richard Hutten Studio，電腦彩現：布蘭諾‧維塞（Brenno Visser）

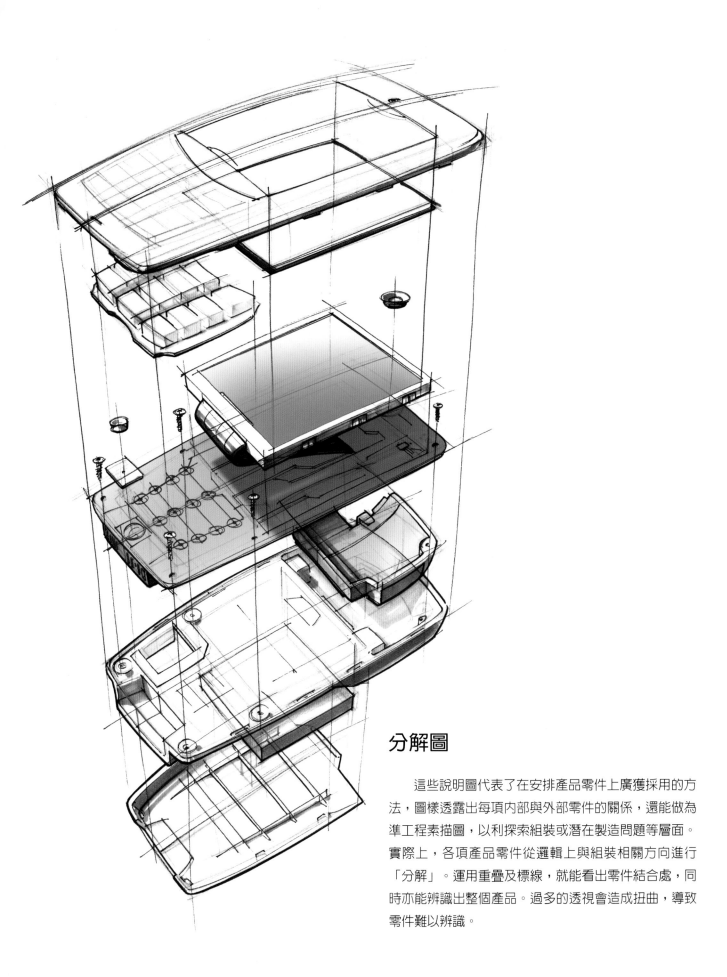

分解圖

　　這些說明圖代表了在安排產品零件上廣獲採用的方法，圖樣透露出每項內部與外部零件的關係，還能做為準工程素描圖，以利探索組裝或潛在製造問題等層面。實際上，各項產品零件從邏輯上與組裝相關方向進行「分解」。運用重疊及標線，就能看出零件結合處，同時亦能辨識出整個產品。過多的透視會造成扭曲，導致零件難以辨識。

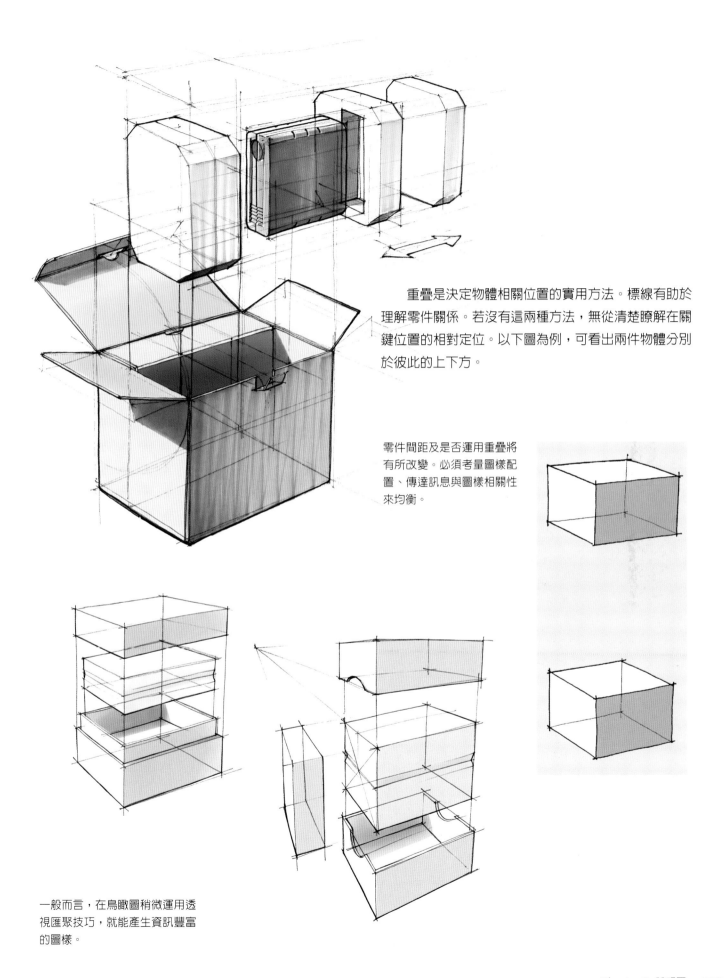

重疊是決定物體相關位置的實用方法。標線有助於理解零件關係。若沒有這兩種方法，無從清楚瞭解在關鍵位置的相對定位。以下圖為例，可看出兩件物體分別於彼此的上下方。

零件間距及是否運用重疊將有所改變。必須考量圖樣配置、傳達訊息與圖樣相關性來均衡。

一般而言，在鳥瞰圖稍微運用透視匯聚技巧，就能產生資訊豐富的圖樣。

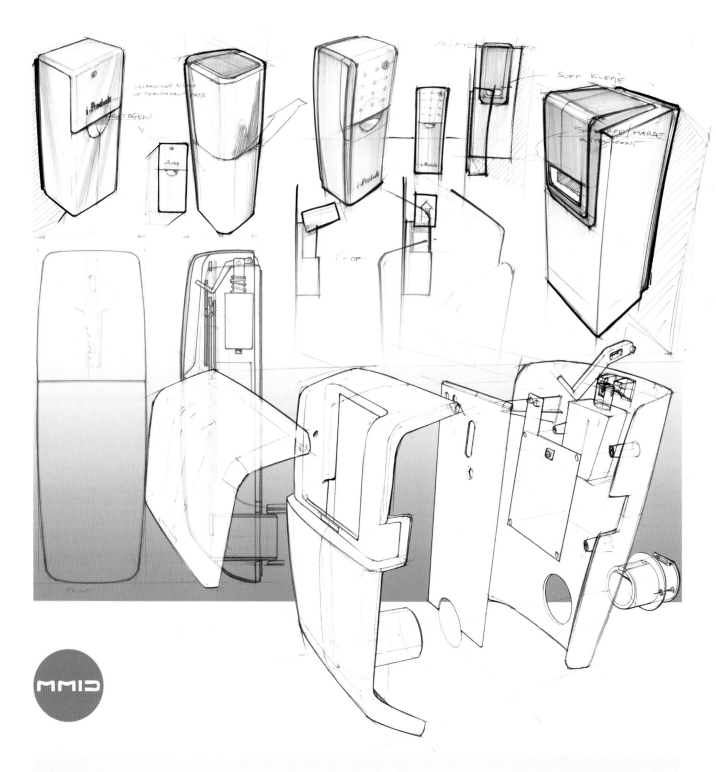

MMID

「我們為i-Products公司設計
時，從初步素描圖就發展出免
鑰匙系統，直到2006年推出最
終產品為止。此系統懸掛在門
上，緊急時可透過手機遙控解

鎖。我們特別留意讓鑰匙易於
懸掛，以及在解鎖時不會出
錯。此處設計一種半透明蓋
子，用來顯示鑰匙與內部的電
池LED指示燈。」

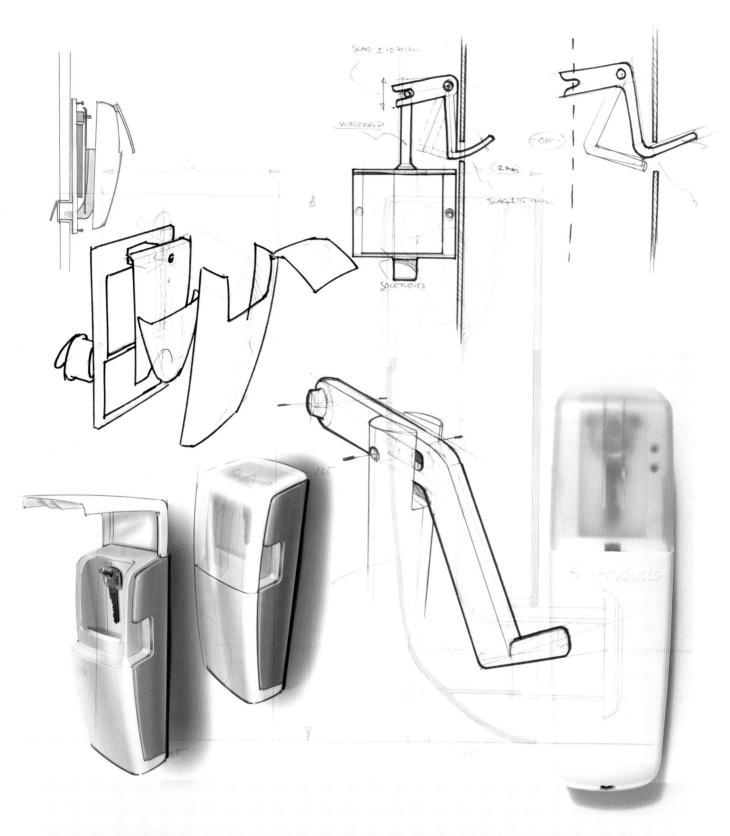

「我們早在初期階段，就從初
步的創意素描圖選出具體概
念，再根據這張創意素描圖，
製作出數張概念素描圖，來界
定產品風格與準工程設計處

理。不久後就是繪製分解圖的
時刻。
為了傳達我們在概念背後的技
術想法，於是畫了準工程素描
圖。這些素描圖含有在此階

段必須完成的所有資訊，之
後才能開始在CAD進行工程處
理。」

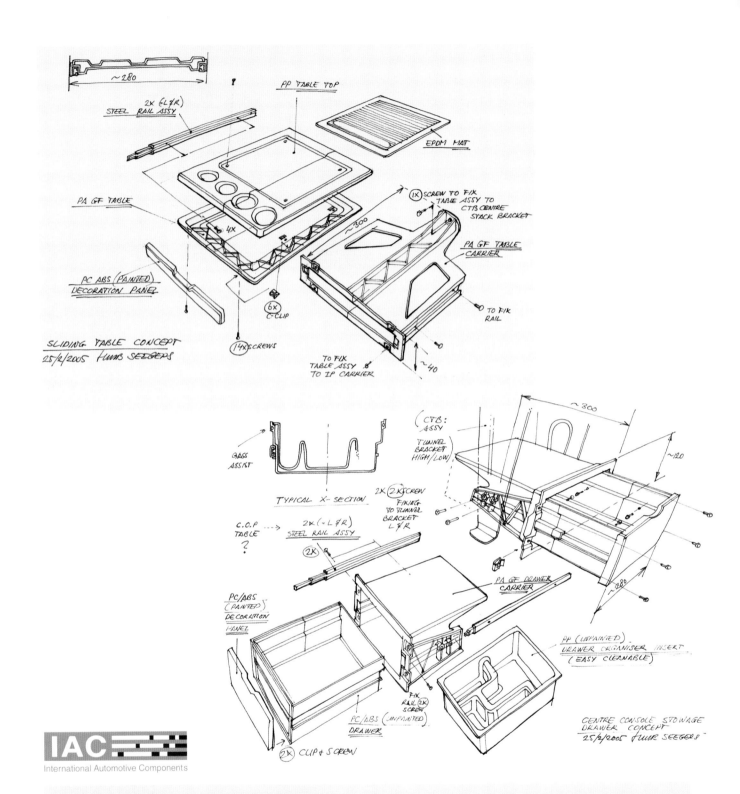

SLIDING TABLE CONCEPT
25/2/2005 *HWB SEEGERS*

CENTRE CONSOLE STOWAGE
DRAWER CONCEPT
25/2/2005 *HWB SEEGERS*

IAC
International Automotive Components

德國IAC集團——修柏·席格斯

　　這些分解圖範例呈現了滑動桌及中央控制台放置處
的概念，旨在用於2005年的貨車儀表板。這些素描圖的
標準用途，在於讓成本估算者瞭解概念，才能提供初步
報價。

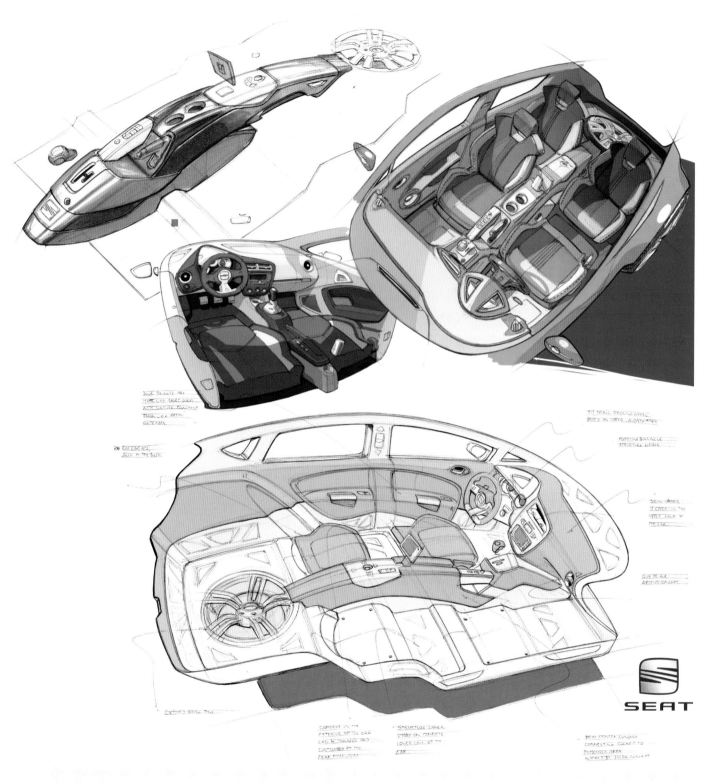

西班牙SEAT公司──渥特·凱茲

這是2005年於日內瓦車展展出的萊昂座椅原型。這項企畫案的目標是刺激人們對幾個月後即將推出的萊昂生產車的慾望。企畫案以有限預算在短時間內完成。此項企畫案的圖樣主要是做為團隊內部溝通概念之用。細部設計方案則以實體模型直接製作而成。這些圖樣面臨的挑戰是為複雜的密閉空間，找出合適的透視角度和視點，以利視覺呈現外觀及具體形狀資訊。省去車輛零件就能做到此點，這也就是所謂的截面圖。將筆繪圖樣掃描至Photoshop處理。使用單層灰色調添加陰影。接著在各色層添加顏色，以便分解及探索不同顏色與裝飾方案。

首席設計師：路卡·凱薩里尼

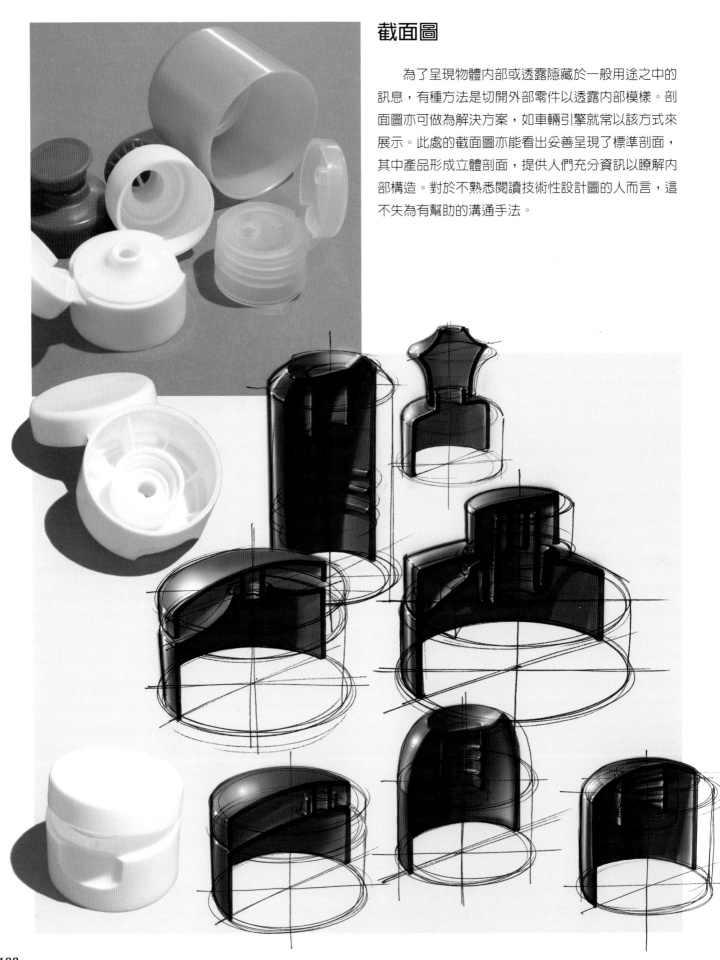

截面圖

　　為了呈現物體內部或透露隱藏於一般用途之中的訊息，有種方法是切開外部零件以透露內部模樣。剖面圖亦可做為解決方案，如車輛引擎就常以該方式來展示。此處的截面圖亦能看出妥善呈現了標準剖面，其中產品形成立體剖面，提供人們充分資訊以瞭解內部構造。對於不熟悉閱讀技術性設計圖的人而言，這不失為有幫助的溝通手法。

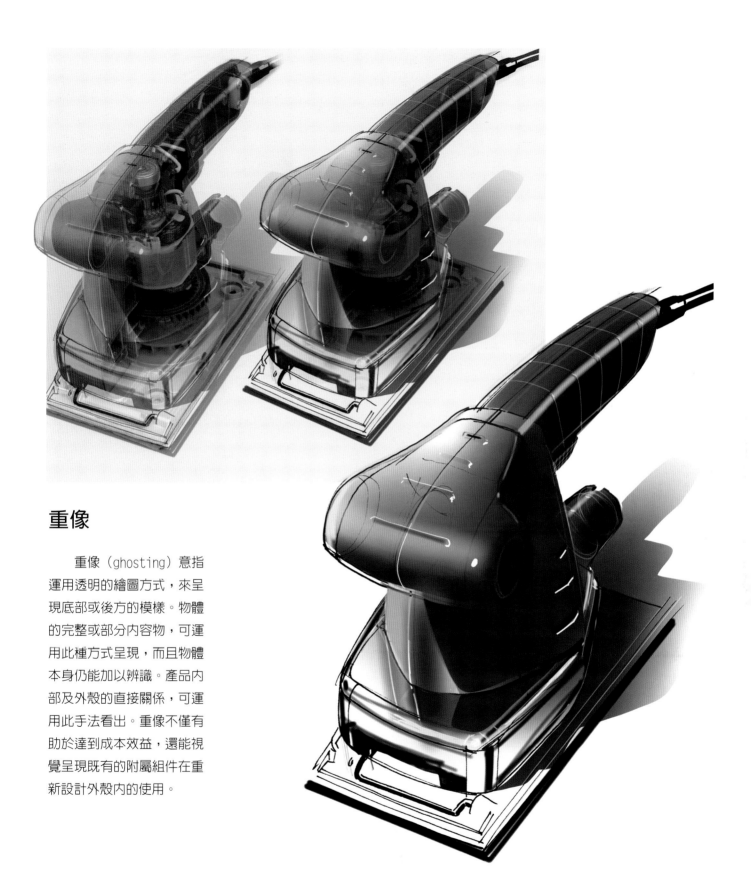

重像

　　重像（ghosting）意指
運用透明的繪圖方式，來呈
現底部或後方的模樣。物體
的完整或部分內容物，可運
用此種方式呈現，而且物體
本身仍能加以辨識。產品內
部及外殼的直接關係，可運
用此手法看出。重像不僅有
助於達到成本效益，還能視
覺呈現既有的附屬組件在重
新設計外殼內的使用。

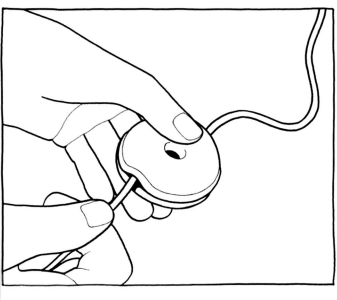

FLEX/theINNOVATIONLAB®

這是1997年為Cleverline公司設計的「電線收納龜殼」，透過令人驚異的簡單手法，解決了電線過多的問題。這項產品如今成為紐約MOMA公司系列產品之一。

若以簡略手法繪製圖樣，就需要解釋新產品的運作原則，沒有提出產品原型來說服客戶時，則得由設計圖樣來負責此項工作。

攝影：馬賽．羅曼

說明圖

　　說明圖可分為兩大類。一類是由一連串類似圖樣構成，常見於必須自行組裝的組裝式家具等產品的組裝說明書。至於另一類說明圖，則是由不同類別的圖樣構成。此類說明圖常見於一般的產品使用手冊——例如電腦安裝說明書。

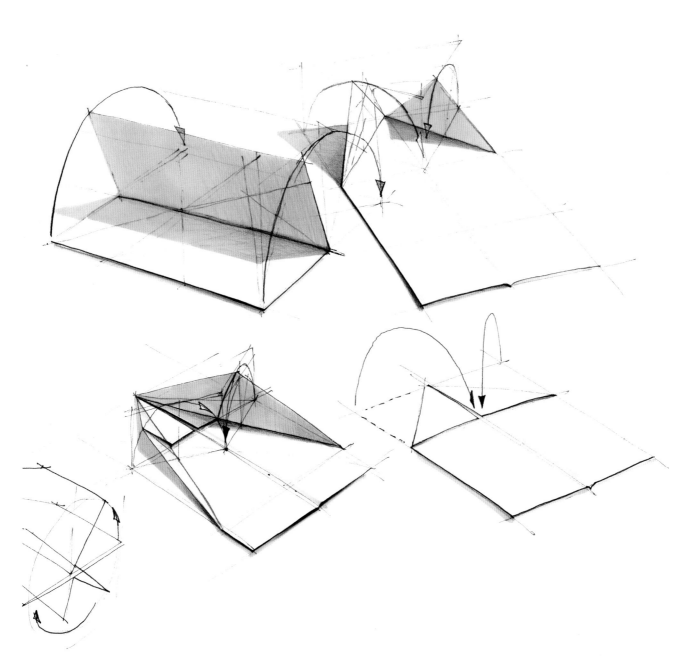

　　根據手冊與消費者理解度的研究，顯示其中存有文化背景的問題，所以有必要使用國際通用的視覺語言。處理說明內容通常需要一張以上的圖。研究行動順序則決定了所需圖樣數，其用意在於盡量將資訊以合乎邏輯的方式，順暢直接地傳達出去。比方說，此處的箭頭則是指出摺疊動作。

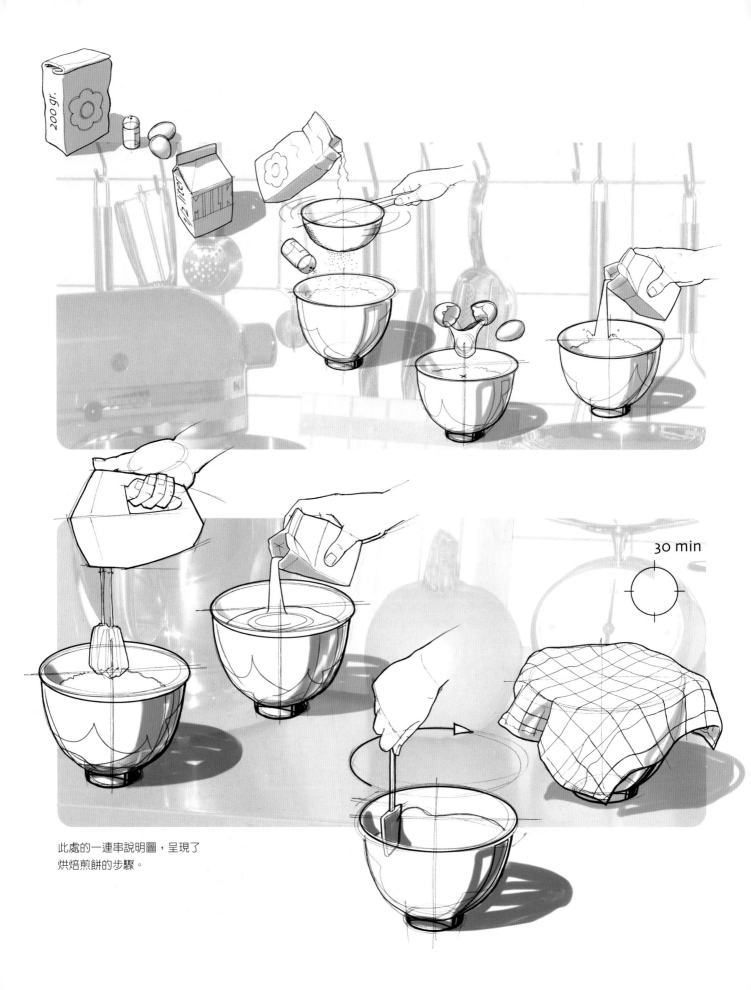

此處的一連串說明圖，呈現了
烘焙煎餅的步驟。

步驟順序應合乎邏輯且易於理解。每道步驟可能需要不同種類的圖樣，像是細部圖、系統剖面圖或符號等。另一方面，圖樣僅著重在邏輯，則可能導致聯想力不足。藉由均衡不同的要素——如圖樣尺寸與視點，就能獲得更具動態感的結果。

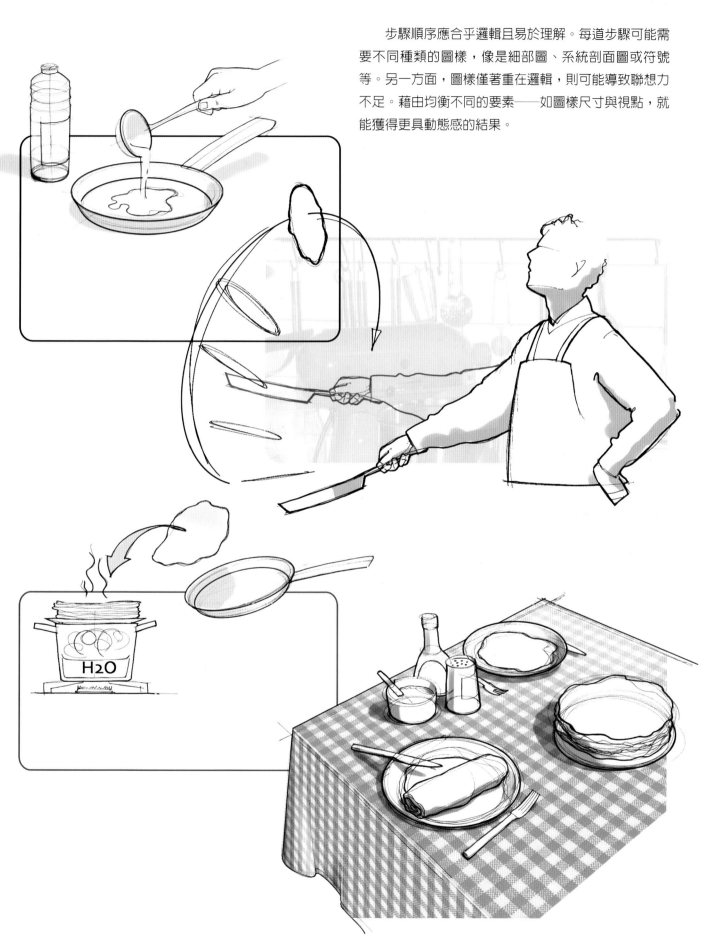

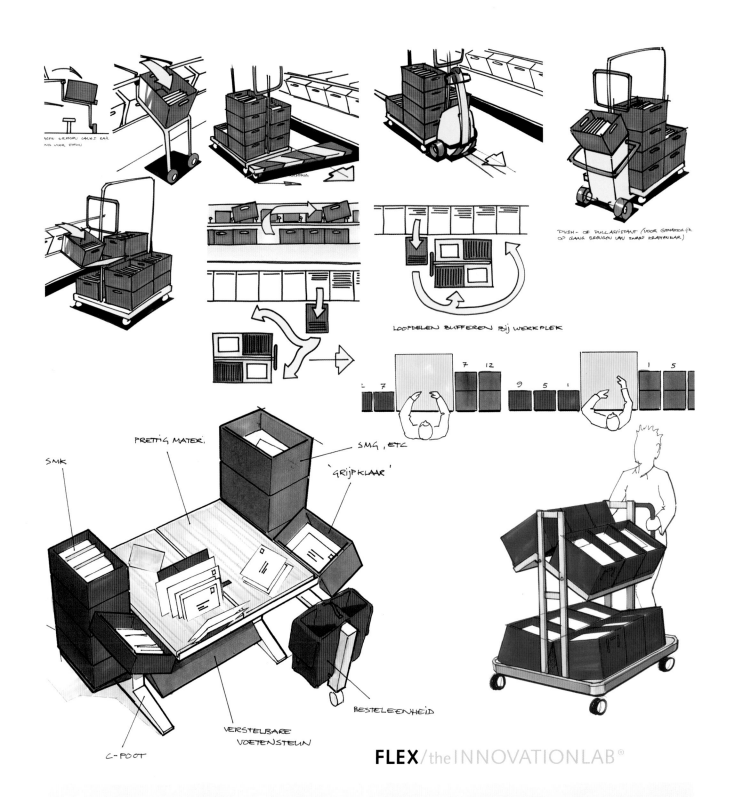

PUSH- OF PULLASSISTANT (VOOR GEMAKEN JK
OP GANG BRENGEN VAN ZWARE KRATTENKAR)

LOOPDELEN BUFFEREN BIJ WERKPLEK

SMK

PRETTIG MATERI.

SMG, ETC

'GRIJPKLAAR'

BESTELEENHEID

VERSTELBARE
VOETENSTEUN

C-POOT

FLEX/theINNOVATIONLAB®

　　我們在這項企畫案開始時，分析了整個複雜的情
況，並繪製了無數的設計圖樣。此種概略檢視有助於將
整個情況，細分為數個較小的設計區域，包括過程處
理、導向、工作區和物件／工具。簡單卻明確的繪圖手
法，協助設計師和客戶掌握整個過程的龐大複雜性及所
有細節。

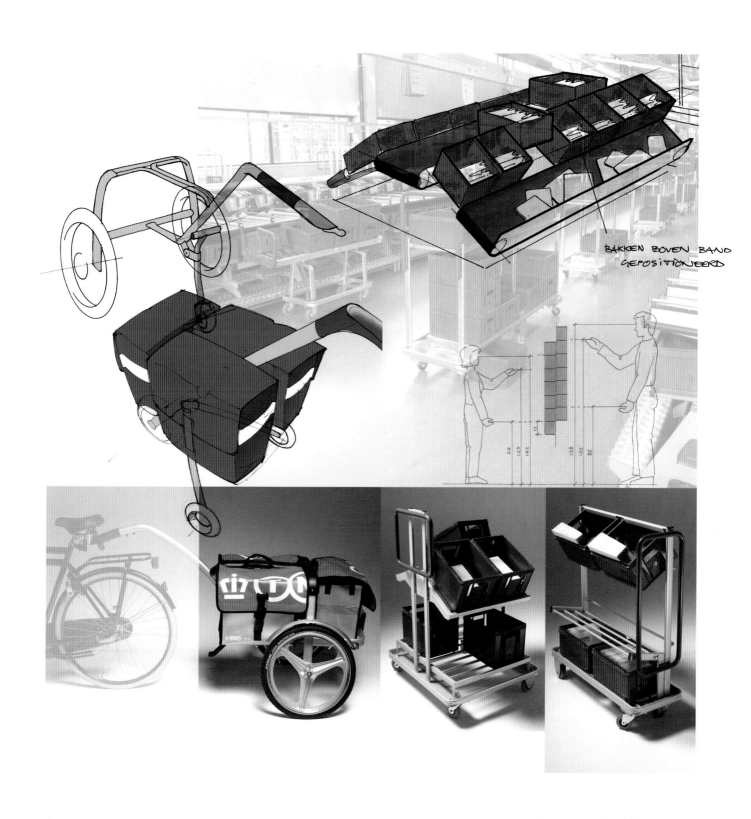

BAKKEN BOVEN BAND
GEPOSITIONEERD

這是2004-2006年設計的郵件處理系統。FLEX參與開發工作，協助改善與最佳化荷蘭郵政公司TNT的郵件收取、分類和寄送工作。初步成果是暫時存放與收集郵件放置箱的推車。接著開發出一系列產品，包括郵差徒步和騎自行車投遞用的郵件提袋。

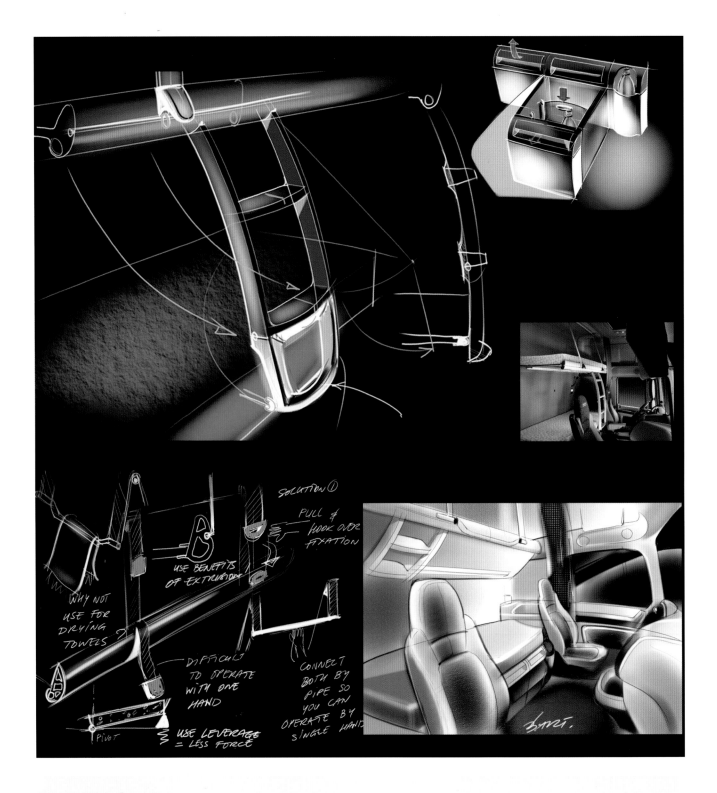

DAF Trucks NV

　　2006年時，為了XF105的車底而設計的簡易舉昇系統。標線與箭頭有助於顯示輕量階梯的放置處。桿端剖面則說明了鋁製伸出處的建議點。將設計圖樣掃描匯入Photoshop，原本的黑線逐變成白線，接著上色並添加藍線。車內下方的滑出式放置箱，位於駕駛人所能觸及的範圍內。水壺固定架同樣是設計的一部分，所以在貨車內部締造出寬敞的存放空間，而不會影響到左右移動的自由度。

設計師：巴特凡洛林根

Chapter 10

表面與紋路

材質呈現對設計圖樣具有莫大的影響。如果能呈現出類似反射、光澤或紋路等表面屬性，產品設計圖將變得更逼真寫實。對於光與影的常識不可或缺，在此處則更加融會貫通。這裡的宗旨不是為了畫得逼真，而是獲得各項特色的具體知識，如此一來就能「提示」材質，轉而協助設計過程中的決策步驟。

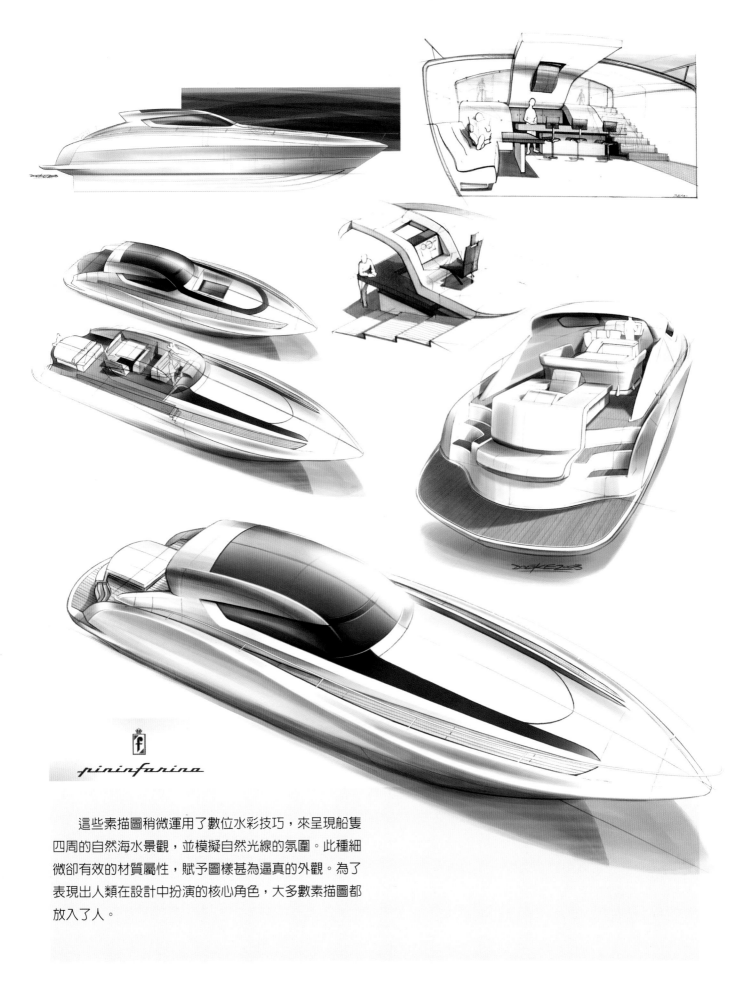

pininfarina

　　這些素描圖稍微運用了數位水彩技巧，來呈現船隻四周的自然海水景觀，並模擬自然光線的氛圍。此種細微卻有效的材質屬性，賦予圖樣甚為逼真的外觀。為了表現出人類在設計中扮演的核心角色，大多數素描圖都放入了人。

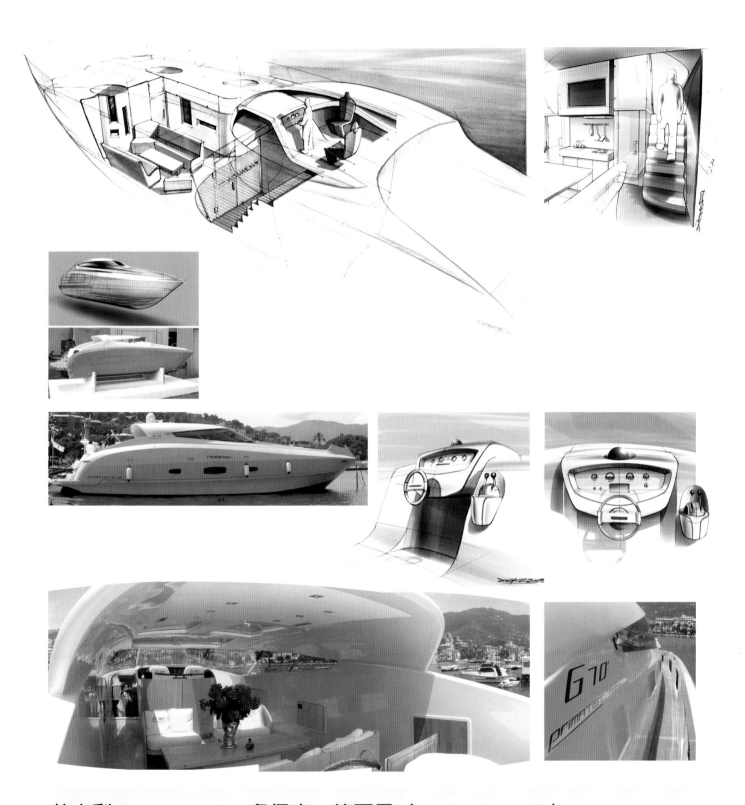

義大利Pininfarina——多伊克·德瓦雷（Doeke de Walle）

這是為Primatist公司設計的休閒快艇。

設計宗旨是藉由開放船艙入口，讓更多自然陽光得以照入，締造出從內到外的深邃景觀，進而建立船內與四周環境的強烈相關性。素描圖清楚描繪了形狀與比例，並強烈表達了此項設計所著重的氛圍。請留意在選擇立足點以表現空間、分區、路徑、視線和照明等資訊的睿智選擇。

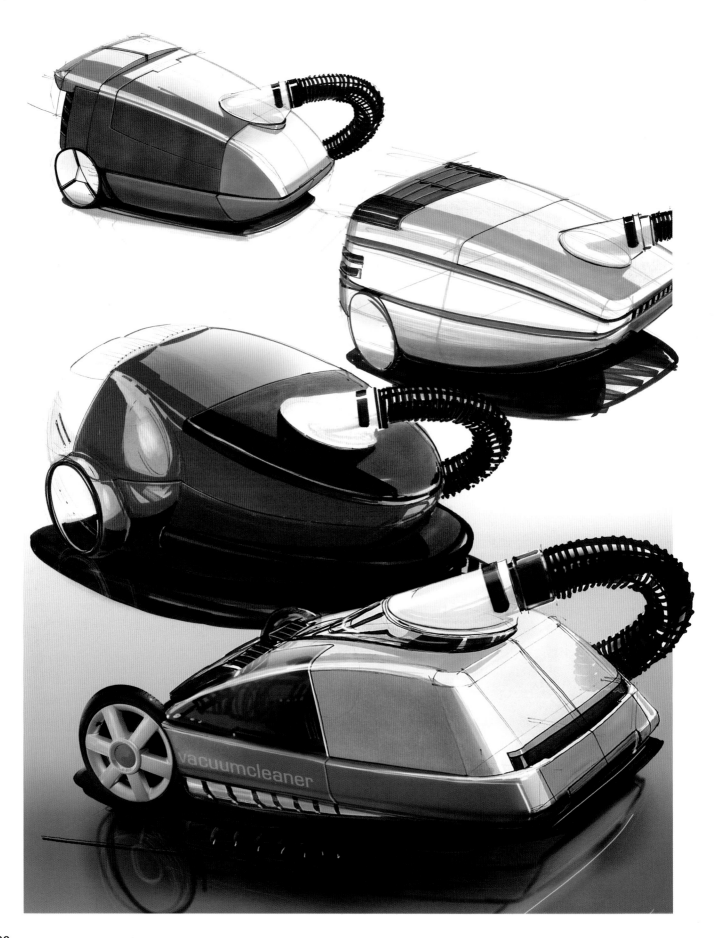

反射

　　簡化或誇大設計圖之中的材質效
果，藉此提出明確且深具影響力的敘
述。這些素描圖沒有「具體製作」出反
射，而是採約略性質處理，上層表面的
處理亦可看出有所簡化。最後的成果雖
然不若照片般逼真，卻能表現出材質特
色。鄰近環境的反射，如投射陰影、軟
管與接頭，皆與一般環境的「抽象」反
射相連，這一切都是為了締造出高度對
比。

反射原則

反射可以從鏡子、鋁與光亮表面看見。然而，其顏色卻隨著不同情況而改變。物體在鏡中的反射顏色，與物體本身的顏色無異；藍色物體在鏡中呈現藍色。反射映像的整體對比度，略低於物體本身的對比度。

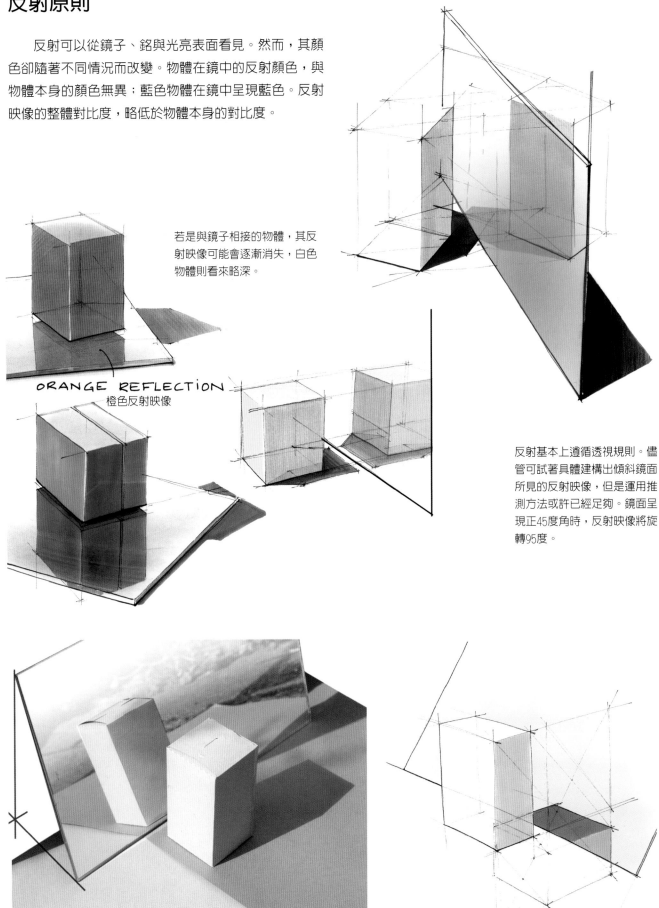

若是與鏡子相接的物體，其反射映像可能會逐漸消失，白色物體則看來略深。

ORANGE REFLECTION
橙色反射映像

反射基本上遵循透視規則。儘管可試著具體建構出傾斜鏡面所見的反射映像，但是運用推測方法或許已經足夠。鏡面呈現正45度角時，反射映像將旋轉95度。

至於霧面材質，反射顏色為亮面和物體本身顏色的
綜合。反射在相接的光滑表面時，藍色物體看起來不是
藍色，而是有點偏向光亮表面的顏色。

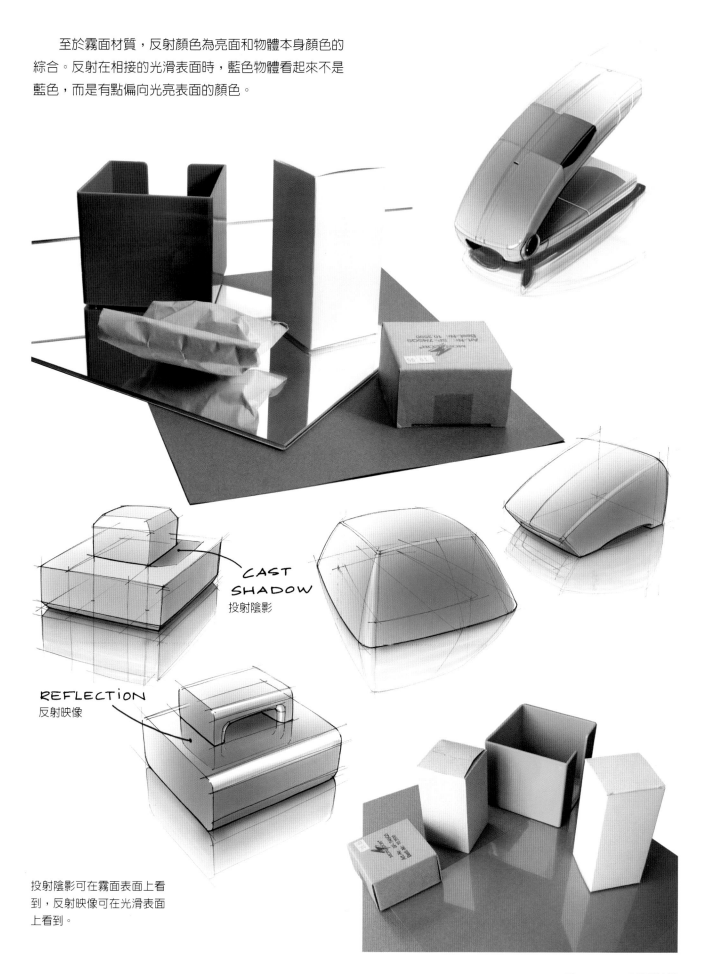

CAST
SHADOW
投射陰影

REFLECTION
反射映像

投射陰影可在霧面表面上看
到，反射映像可在光滑表面
上看到。

亮面

反射在極度光滑材質上的映像,將具有光滑材質本身的顏色。實際上,此顏色絕對是反射映像與可見投射陰影的綜合體。為了在圖樣中突顯光滑表面,通常會忽略投射陰影,並誇大與物體相接的四周環境反射。所以,相較於霧面,在光滑表面上可看出較高的對比度。

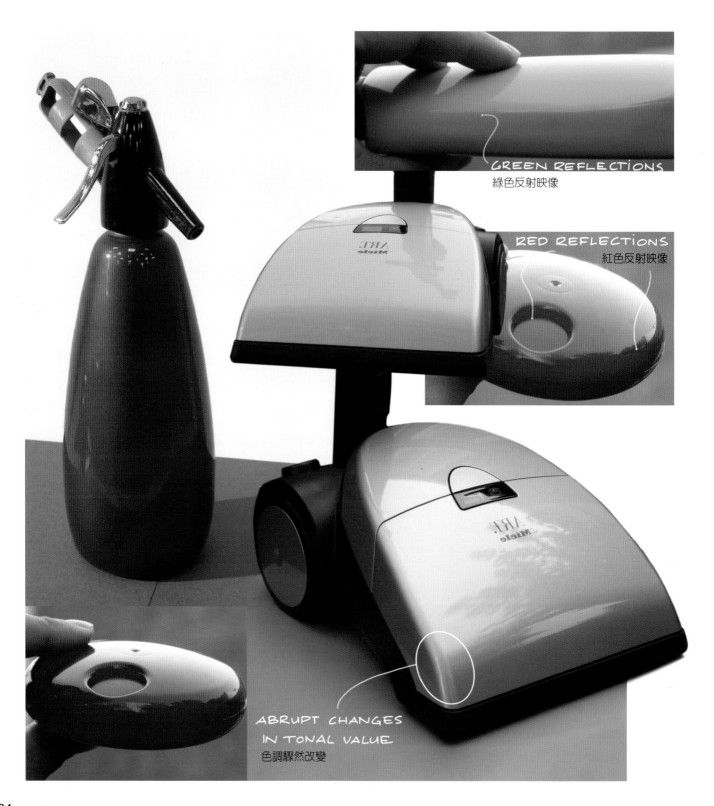

GREEN REFLECTIONS
綠色反射映像

RED REFLECTIONS
紅色反射映像

ABRUPT CHANGES
IN TONAL VALUE
色調驟然改變

霧面

這些材質大多僅透過顏色與明暗來呈現，不會反射出其周圍模樣。從陰影可看出柔和的明暗轉換與適中光線。

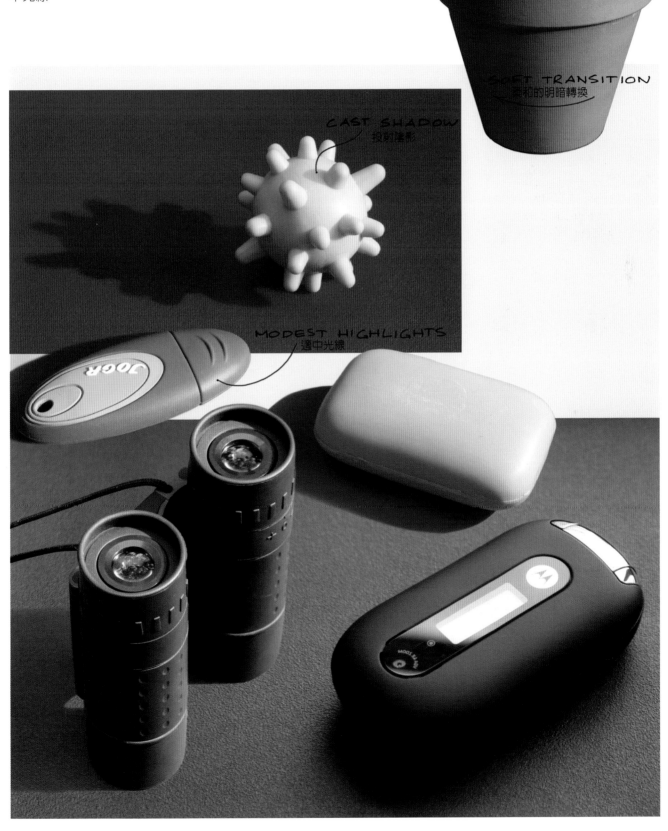

CAST TRANSITION
柔和的明暗轉換

CAST SHADOW
投射陰影

MODEST HIGHLIGHTS
適中光線

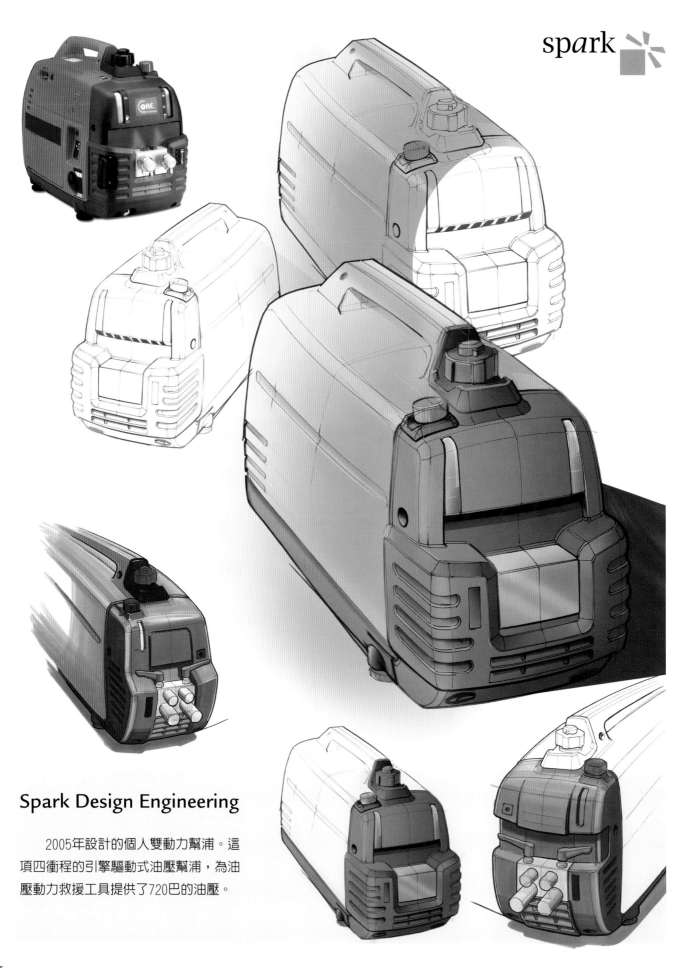

spark

Spark Design Engineering

2005年設計的個人雙動力幫浦。這項四衝程的引擎驅動式油壓幫浦,為油壓動力救援工具提供了720巴的油壓。

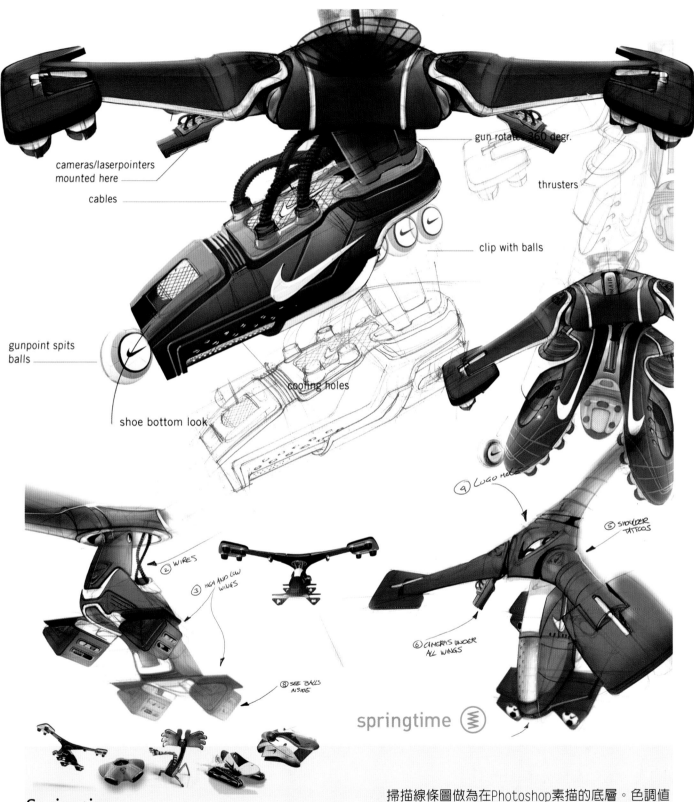

gun rotate 360 degr.

cameras/laserpointers
mounted here

cables

thrusters

clip with balls

gunpoint spits
balls

cooling holes

shoe bottom look

② WIRES

③ HIGH AND LOW WINGS

④ LOGO HERE

⑤ SHOULDER TATTOOS

⑥ CAMERAS UNDER ALL WINGS

⑧ SEE BALLS INSIDE

springtime

Springtime

2005年時，Wieden+Kennedy為耐吉歐洲、中東與非洲地區（EMEA）分公司設計的「力求升級！」運動鞋宣傳活動。

掃描線條圖做為在Photoshop素描的底層。色調值依序加入重疊圖層。採用這種方式處理，能讓設計師隨時掌握素描圖；在中間加入一般圖層，開始清理掃描的影像。

設計師：米歇爾・科諾帕，電腦彩現：米歇爾・凡・伊佩蘭

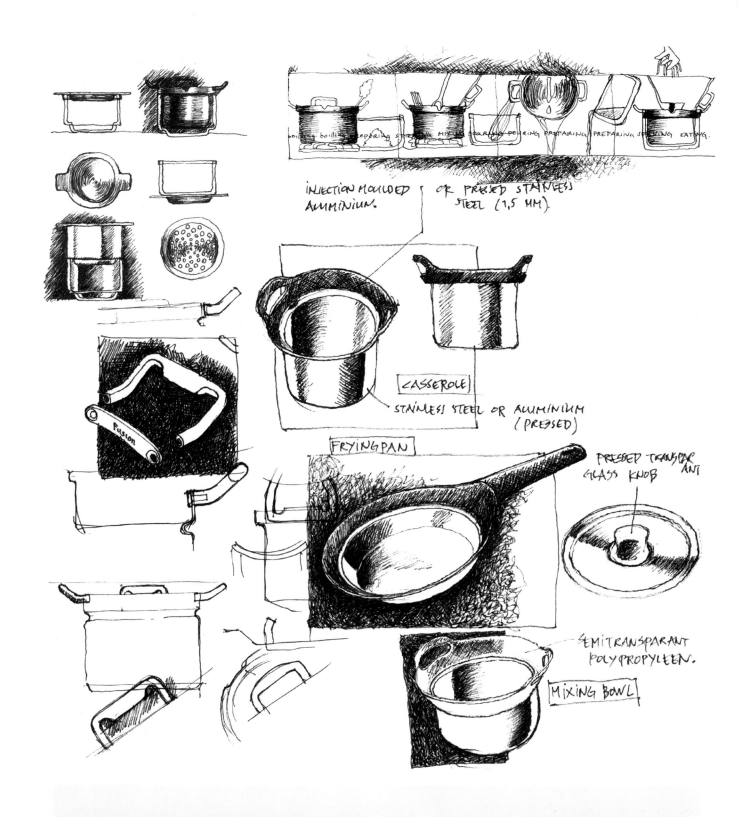

INJECTION MOULDED OR PRESSED STAINLESS
ALUMINIUM. STEEL (1,5 MM).

CASSEROLE

STAINLESS STEEL OR ALUMINIUM
(PRESSED)

FRYINGPAN

PRESSED TRANSPARANT
GLASS KNOB

SEMITRANSPARANT
POLYPROPYLEEN.

MIXING BOWL

Fusion

boiling boiling preparing stirring mixing pouring pouring preparing preparing serving eating.

　　從這些在設計初期階段完成的鍋子素描圖，已經能
清楚看出材質的表現。此舉有助於在不同概念之間做出
更好的選擇。設計圖樣也用來探索不同的設計方案，以
及這些方案對鍋子的最終形狀造成的影響。

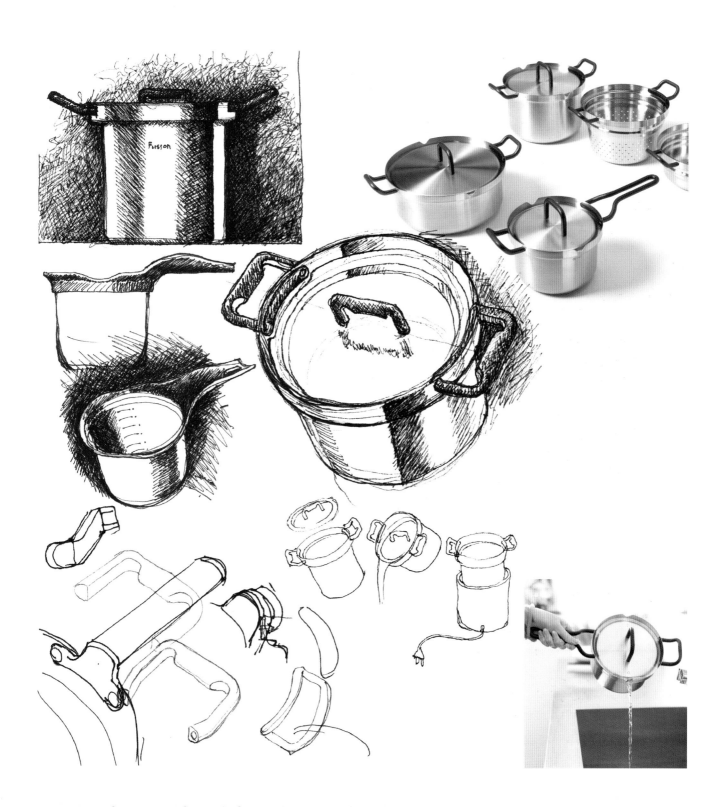

Jan Hoekstra Industrial Design Services

　　這是為Royal　VKB公司設計的廚具。不鏽鋼製廚具
與黑色著色把手。把手設有智慧型鎖定機制並搭配鍋
蓋，讓使用者得以濾乾水份而無須掀蓋。此系列榮獲
2002年設計一等大獎、2003年紅點獎、2004年藝術大獎
與2006年M&O系列獎。

攝影：馬賽・羅曼

鉻

這種材料幾乎沒有自己的顏色，主要是由反射所構成，從此點來看，其作用如同鏡子。這些反射具有非常顯著的對比。設計圖樣常採用黑白組合，再搭配一點鈷藍和黃褐色，意味著天空與地面的反射。以烤麵包機為例，可看到起初讓反射映像變形以進行圓化。這些變形處亦可從上面的設計圖樣看出。

一般環境的反射映像，壓縮成彎曲或圓柱形狀，並在縱長圓化方向浮現「條紋」。另一方面，鄰近部分的反射映像則較為顯著，其形狀在任何情況下都甚為獨特。

即使是簡單的環境，亦能產生複雜的反射映像。締造出清楚又簡單的周圍環境，讓其映像佐證物體形狀，則不失為有效的方法。

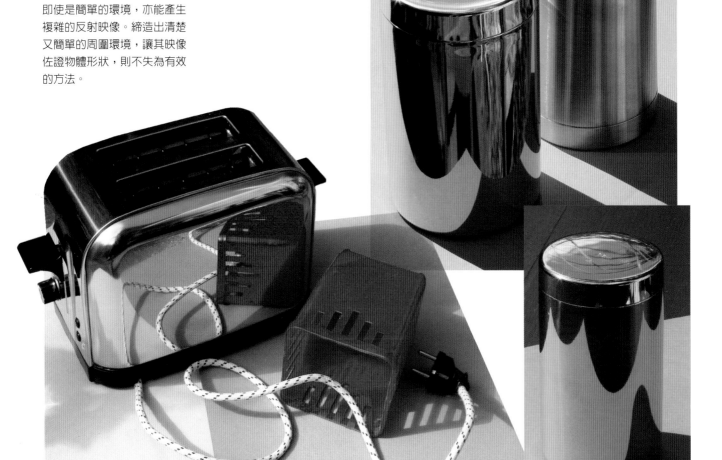

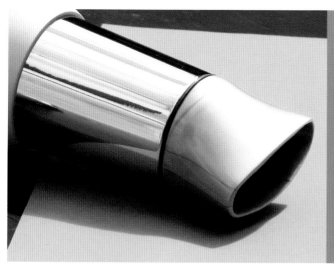

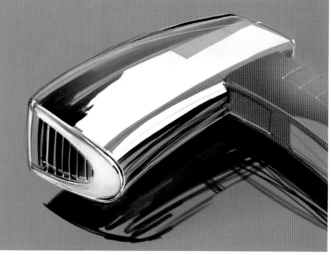

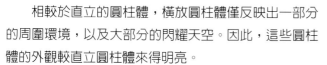

相較於直立的圓柱體，橫放圓柱體僅反映出一部分的周圍環境，以及大部分的閃耀天空。因此，這些圓柱體的外觀較直立圓柱體來得明亮。

為了表現出閃耀的金屬表面，此處需要運用黑白對比。如果圖樣放置在相接環境中，就能讓產品更加突出。數種反射映像都具直覺暗示意味，旨在呈現材質的逼真特質，而不是反射映像本身的寫實性。

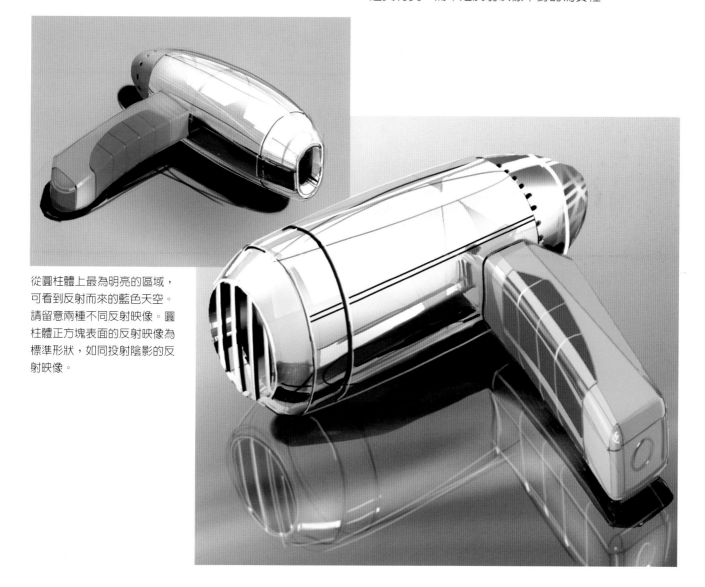

從圓柱體上最為明亮的區域，可看到反射而來的藍色天空。請留意兩種不同反射映像。圓柱體正方塊表面的反射映像為標準形狀，如同投射陰影的反射映像。

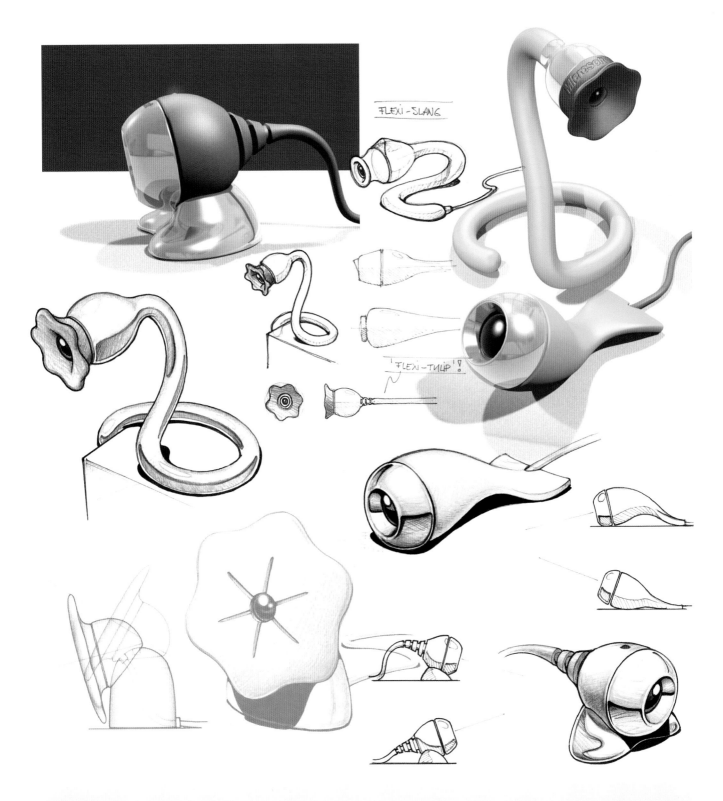

FLEXI-SLANG

'FLEXI-TULIP'!

WAACS

　　人類與生俱來就有原始情緒，產品亦然，產品可能有、也可能沒有，不過多半是沒有情緒可言。雷德蒙市的微軟公司在1999年接洽WAACS，基於一抹原始情緒所誘使，WAACS從那時起構思出一系列軟硬體計畫。這些是三種電腦網路攝影機系列產品構思的概念圖，從類似處可看出屬於同一系列，相異處又足以在三個不同市場推出。每一種都讓人聯想到小型寵物。

WAACS

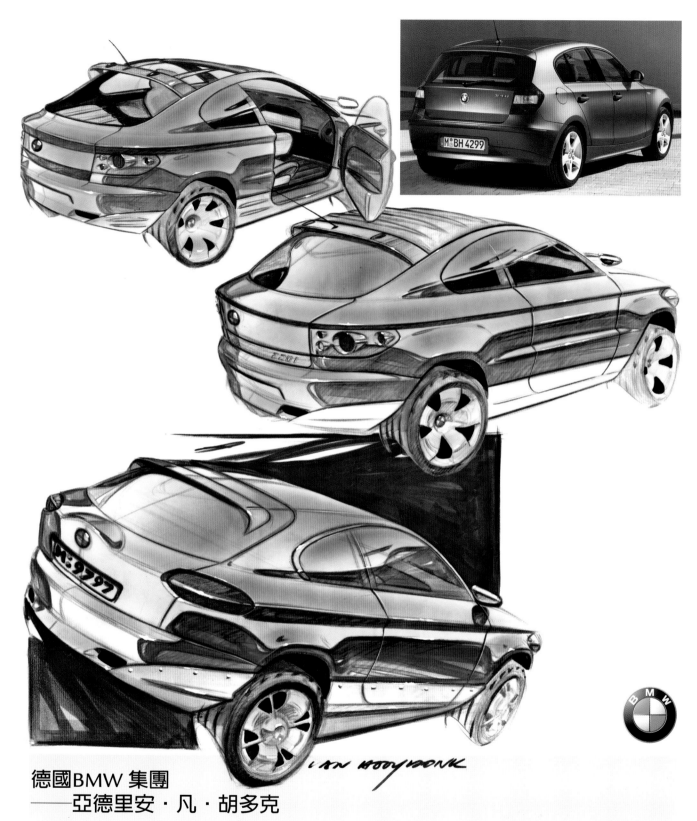

德國BMW 集團
——亞德里安·凡·胡多克

　　這是BMW-1系列研發階段早期的幾張素描圖。除了其他設計案以外，還從凡·胡多克的素描圖製作了實體模型。克里斯·查普曼（Chris Chapman）負責最終設計。車體設計的材質表現常讓人感到印象深刻。整體表面處理由於納入反射映像而深受重視。汽車設計師在企畫案用上這些反射映像上，展現了優異的繪圖技巧。這些例子使用麥克筆和蠟筆在描圖紙上，利用白色顏料添加強光。

玻璃

　　這種材質的主要特質有三。除了顯而易見的透明度以外，反射與扭曲亦扮演了重要角色。反射光線時，材質透明度將降低。由於柔和光都會有微幅反射，從玻璃看出的環境映像，一定會變得較為模糊。

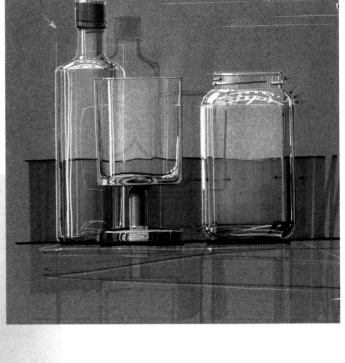

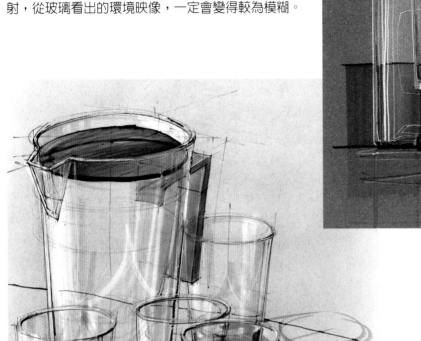

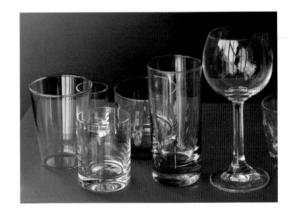

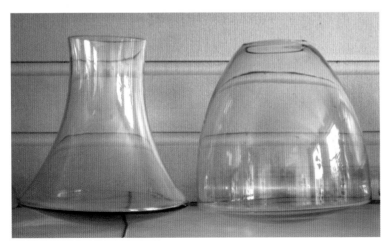

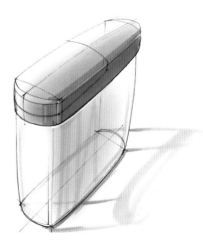

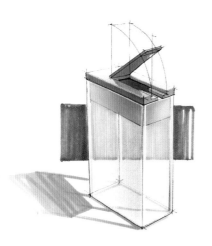

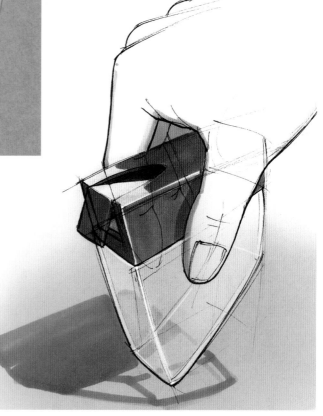

從彎曲或圓柱體的玻璃製品，尤其能看出扭曲情形，特別是靠近輪廓處。玻璃在此邊緣處的透明度也比較低。在透明材質的較厚部位，除了白色反射外，還能看到黑色反射。

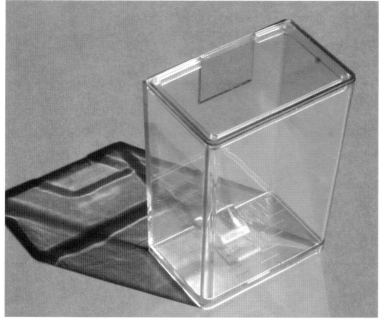

為了表現出這項產品的透明材質，選用與該產品相接的環境以突顯強光處。從材質看過去的投射陰影較淡。

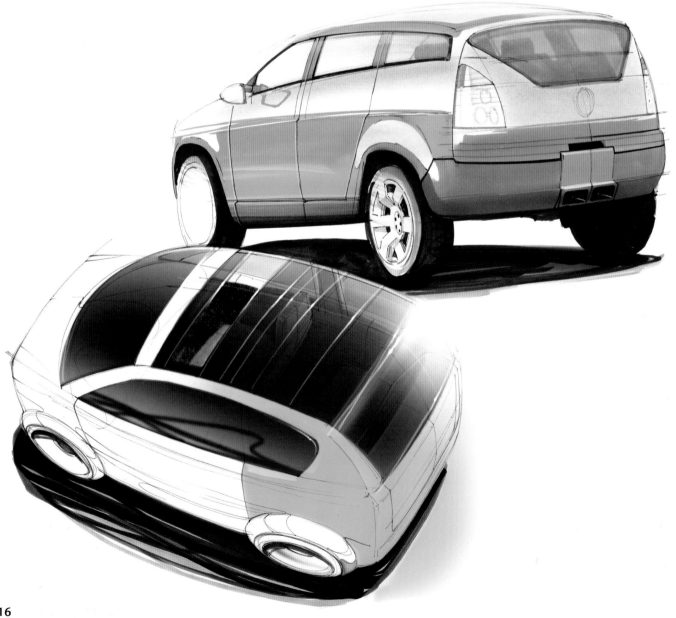

紋路與圖像

　　表面會有特定紋路。我們若細看可看出許多紋路，像是車輛輪胎的胎面，乃是由凹槽與稜紋構成，此部分利用黑白線條就可呈現。無論是以手繪圖、數位製作還是在3D環境彩現，這些紋路都必須考量到圖樣的直線與空間透視，以及光線條件。

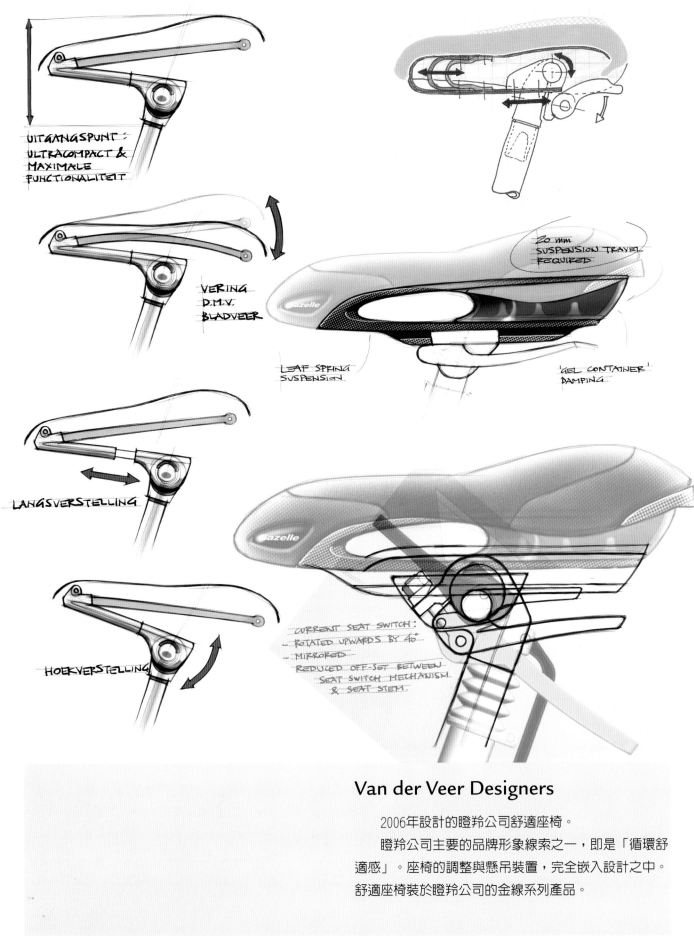

UITGANGSPUNT:
ULTRACOMPACT &
MAXIMALE
FUNCTIONALITEIT

VERING
D.M.V.
BLADVEER

LANGSVERSTELLING

HOEKVERSTELLING

LEAF SPRING
SUSPENSION

20 mm
SUSPENSION TRAVEL
REQUIRED

'GEL CONTAINER'
DAMPING

CURRENT SEAT SWITCH:
- ROTATED UPWARDS BY 40°
- MIRRORED
- REDUCED OFF-SET BETWEEN
 SEAT SWITCH MECHANISM
 & SEAT STEM.

Van der Veer Designers

2006年設計的瞪羚公司舒適座椅。

瞪羚公司主要的品牌形象線索之一，即是「循環舒適感」。座椅的調整與懸吊裝置，完全嵌入設計之中。舒適座椅裝於瞪羚公司的金線系列產品。

客戶：瞪羚公司（Gazelle），設計師：里克德路華與艾伯特‧紐溫修斯（Albert Nieuwenhuis）

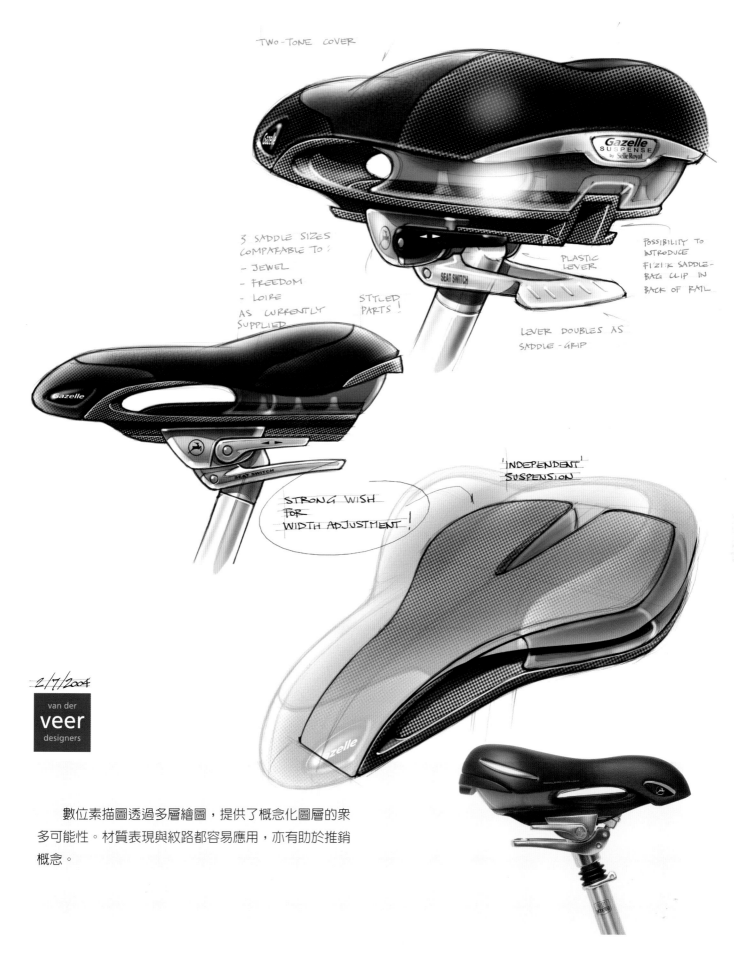

TWO-TONE COVER

Gazelle
SUSPENSE
by Selle Royal

3 SADDLE SIZES
COMPARABLE TO :
- JEWEL
- FREEDOM
- LOIRE
AS CURRENTLY
SUPPLIED

STYLED
PARTS !

Gazelle

SEAT SWITCH

PLASTIC
LEVER

POSSIBILITY TO
INTRODUCE
FI'ZI:K SADDLE-
BAG CLIP IN
BACK OF RAIL

LEVER DOUBLES AS
SADDLE - GRIP

INDEPENDENT
SUSPENSION

STRONG WISH
FOR
WIDTH ADJUSTMENT !

2/7/2004

van der
veer
designers

數位素描圖透過多層繪圖，提供了概念化圖層的眾
多可能性。材質表現與紋路都容易應用，亦有助於推銷
概念。

類似木頭、布料、皮毛或是此處所示的合成材料等
質地，可能需要特別留意。除了紡織紋路會按照遠近縮
小外，還得表現出材質本身的特色。這些特色（飽和
度、亮度或對比度等色彩值，或是反射與光澤強度）在
暗示材質上扮演了主要角色。

Chapter 11

<div style="text-align:right">

發光

</div>

對於會投射出光線的物體，在圖片或設計圖樣上，最亮的區域即視為光源。物體必須發光才能被看見。光源的圖片或設計圖樣，必須在光源及光線強度方面審慎做到均衡。

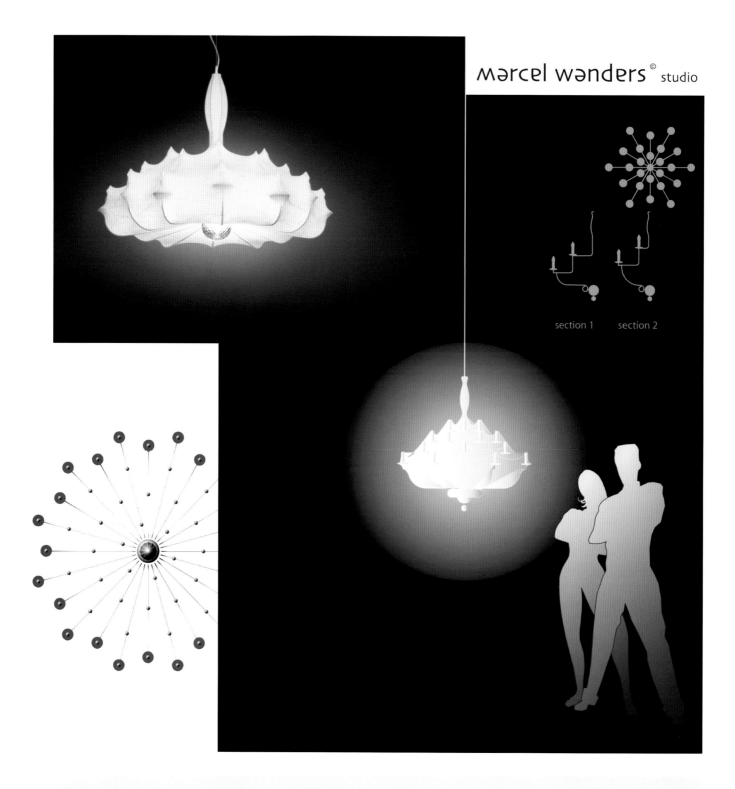

mercel wenders © studio

section 1 section 2

Marcel Wanders Studio

「若提到全球十大優秀燈品，阿基拉·凱斯提格里歐尼（Achille Castiglioni）在六十年代初期設計的燈品「繭」必然上榜。我之所以稱呼阿基拉為『大伯』，在於我

剛投入設計一行時，他隨時都在身邊，如同是一家人一般。他從我被設計學校開除一年、首次做出燒掉我房子的作品『搖晃』時就在了。我始終深受此人的激勵而獲得靈感，他

給了我們所稱『遠望之光』的形象。有時候，他會輕拍我的肩膀；當我轉頭 略加思索時，我微笑了，我重新拿出一張紙，再度試著填滿他的光芒所落下的陰影。如今，我設

計出自己的『繭』燈具，我將它命名為『齊柏林』，希望他能給予原諒。」2005年為Flos S.P.A.製作的齊柏林燈具。

設計師：馬賽·汪德斯（Marcel Wanders），攝影：義大利Flos S.p.A.

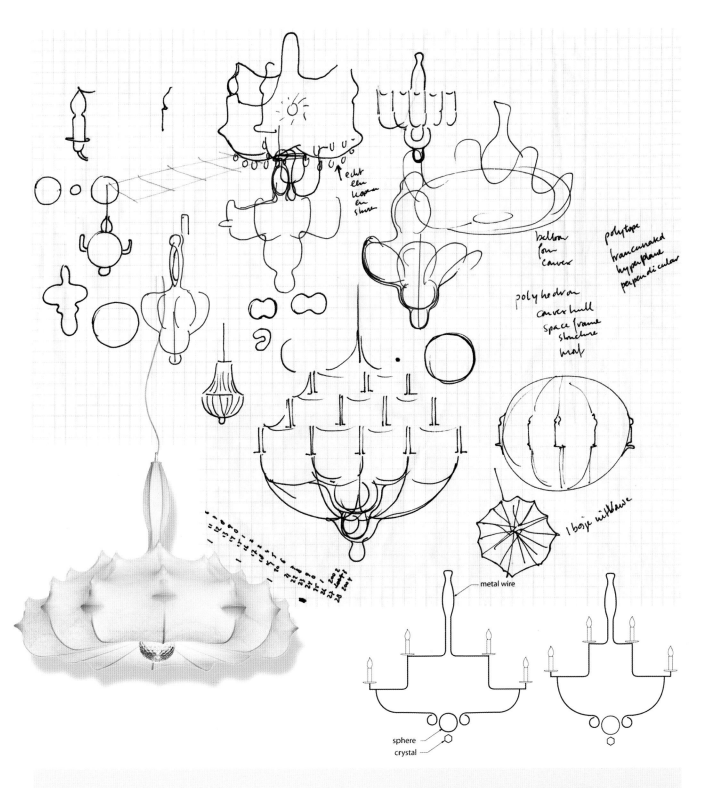

belbow
low
canvex

polytope
truncuncated
hyper-plane
perpendicular

polyhedwan
canvex hull
space frame
structure
mesh

echt
elu
biogen
en
shine

1 boje withwave

metal wire

sphere
crystal

初期圖樣可看出對於形狀的簡短說明。後期的素描圖之中，物體形狀趨於定型，創意在形狀上亦愈發清晰。然而，初期素描圖已開始掌握到最終形狀的特質。

光線投射在表面時，其強度顯
然隨著逐漸遠離光源而消失。

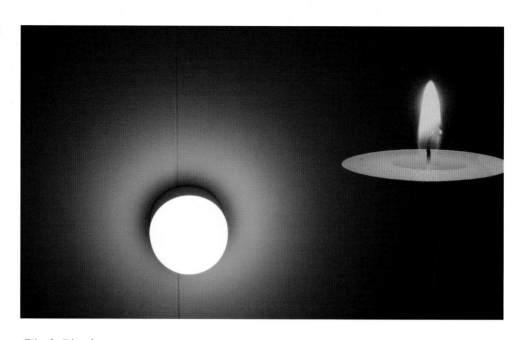

發出強光

　　光源的種類繁多。在辨識與與繪製上，基本上僅有
少數幾種情況而已。觀看光線有無投射在物體上，就能
做出明確的區隔。此外，光線強度與光線顏色非常重
要。為了讓投射光線的提示發揮最大功效，可以將燈具
放在黑色背景下。

瓷器於製作期間扭曲，進而產
生形狀獨特的產品。

Studio Frederik Roijé 於2003年設計的彎腰燈具

2001年設計的Biodomestic燈具。為歐洲設計比賽「未來之光」的優勝作品。

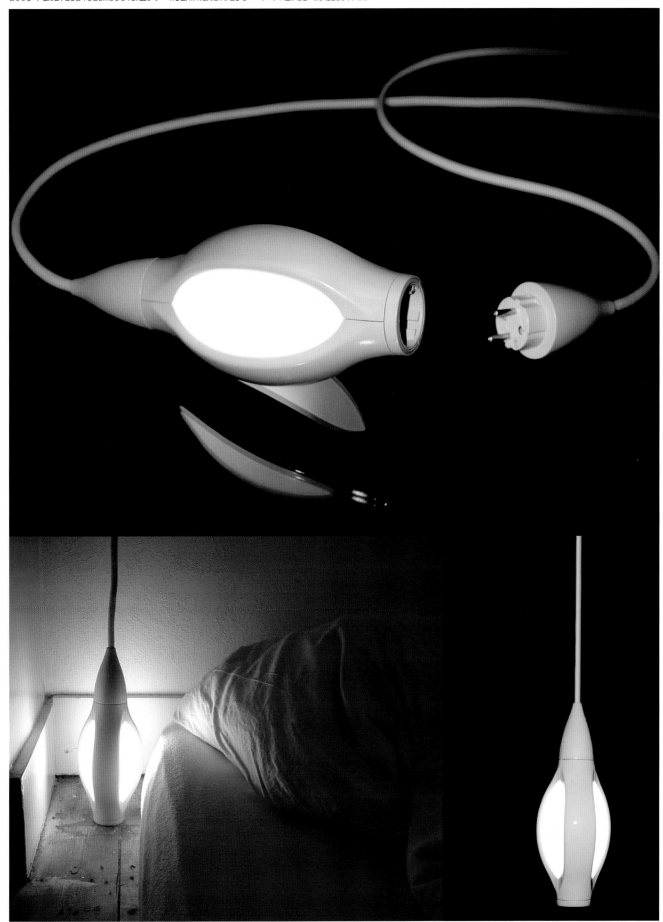

設計與攝影：Customr設計工作室——休格·提梅曼斯與威廉凡德路斯（Willem van der Sluis）

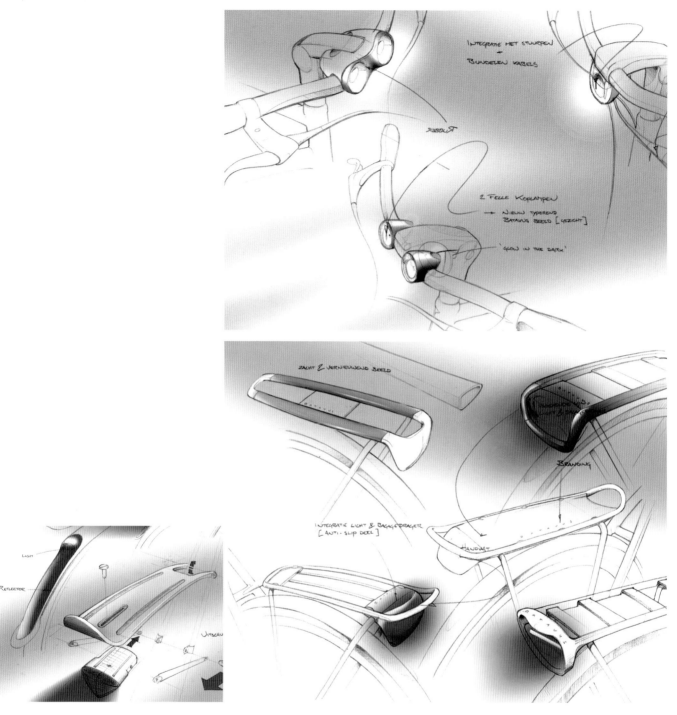

FLEX/theINNOVATIONLAB®

　　2002年為Batavus公司設計的一般自行車。這項企畫案部分是為了開發自行車的新配件,如照明燈與行李籃。

　　讓物體成為設計圖樣中最明亮的區域,就能暗示物體發光。首先,設計師必須利用噴槍工具,讓物體四周的區域變暗。至於背光,設計師則採用鮮豔飽和的紅色。

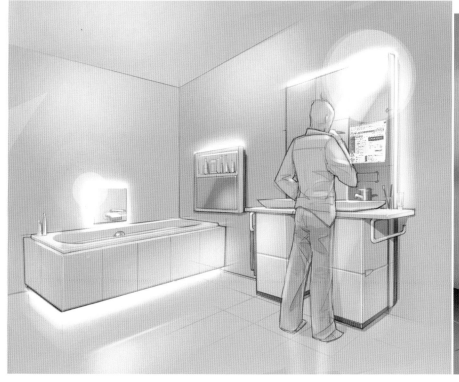

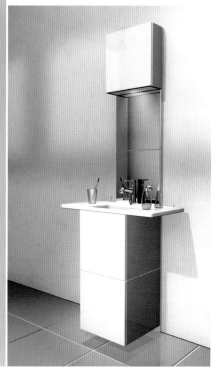

Pilots Product Design

　　這是2004年為Vitra　Bathrooms公司設計的浴室概念。基於衛生與舒適目的，研究如何將電力整合至浴室內之後，產生了數個產品定位，例如帶有整合式電線空間、上網連線與情境照明的模組式磁磚系統。

　　運用Painter軟體做為數位素描工具，正是打造出呈現圖的出色方法。設計師首先展現清晰的概念，然後引進人物，接著是情境照明（浴室關燈下的動畫），接著開啟適當的音樂，牆上逐出現影與網路瀏覽器。

設計師：史坦利‧蘇耶與漢斯德古伊傑（Hans de Gooijer）

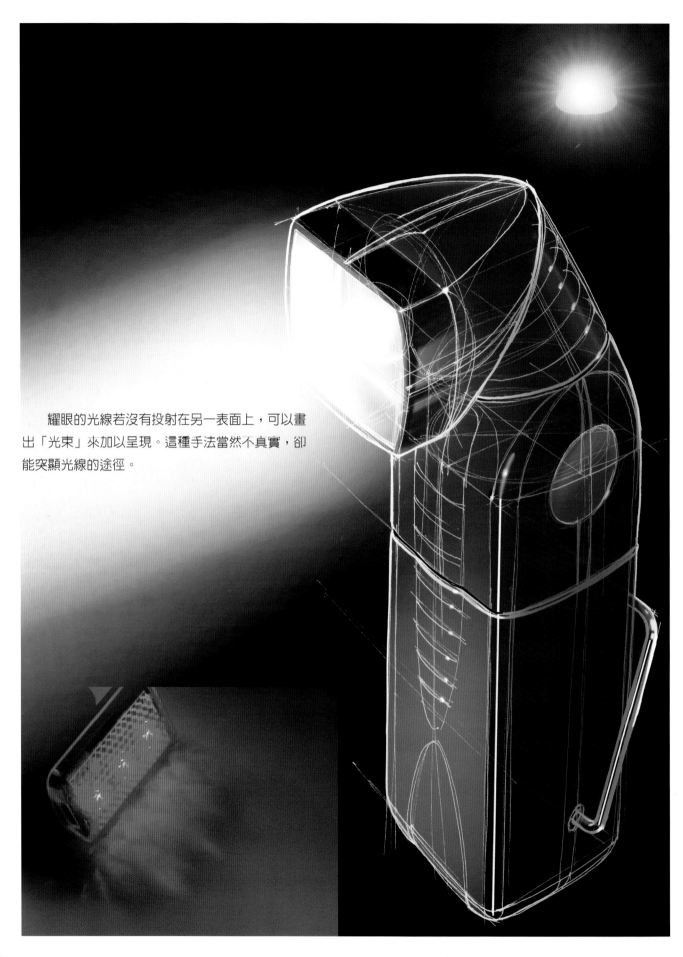

耀眼的光線若沒有投射在另一表面上，可以畫出「光束」來加以呈現。這種手法當然不真實，卻能突顯光線的途徑。

發出柔光

《 請留意正常光線幾乎無色。

背光與指示燈亦可出現在明亮區域。鮮明的飽和光色彩，最適合用來顯示相連光線。光線四周若為較暗且色彩較不鮮豔的區域，例如採用灰色，能獲得最佳的效果。

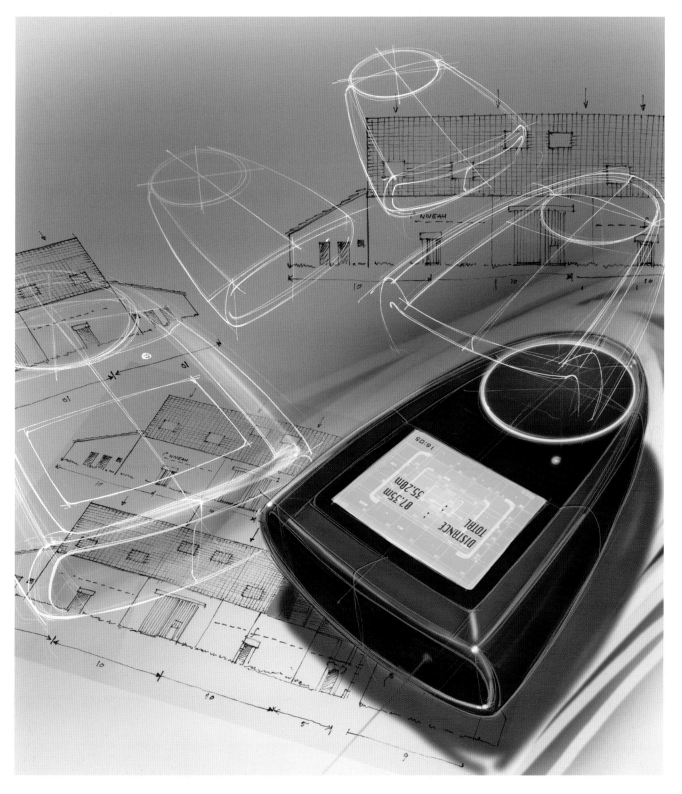

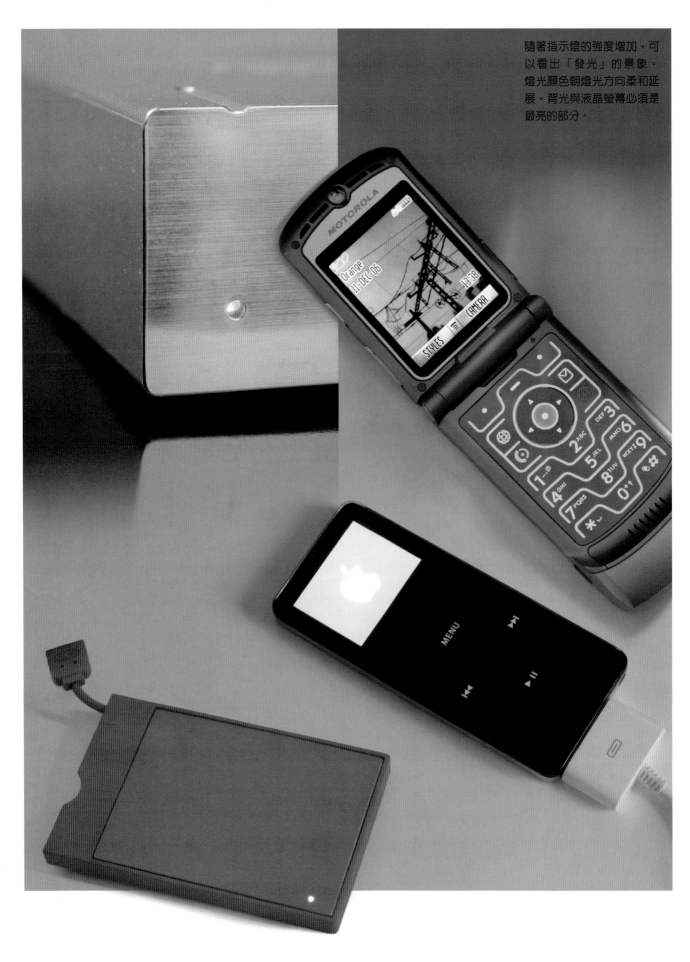

隨著指示燈的強度增加，可以看出「發光」的景象。燈光顏色朝燈光方向柔和延展。背光與液晶螢幕必須是最亮的部分。

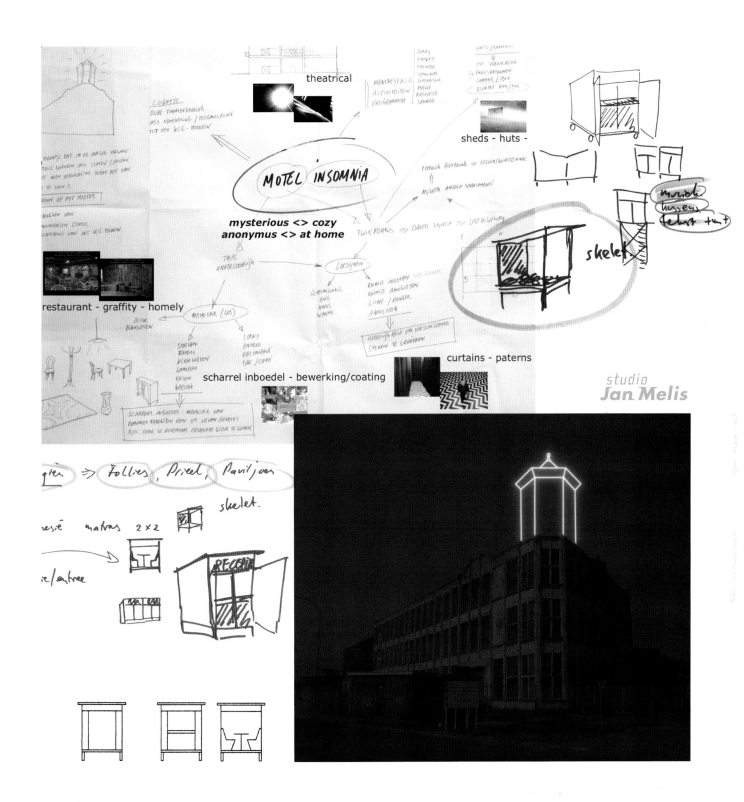

Studio Jan Melis

運用小型設計圖，以文字和參考圖片來進行「心靈映射」並提供設計方向。根據VHP建築師的主設計圖，前任工匠在弗利辛根KSG地區成立的工廠，成為建造飯店的可能地點。「失眠之鄉」汽車旅館（2007年）調查了此件具紀念性的建築物和四周環境，是否具有成為文化景點的可能性。Studio Jan Melis接受委託以負責內外設計。

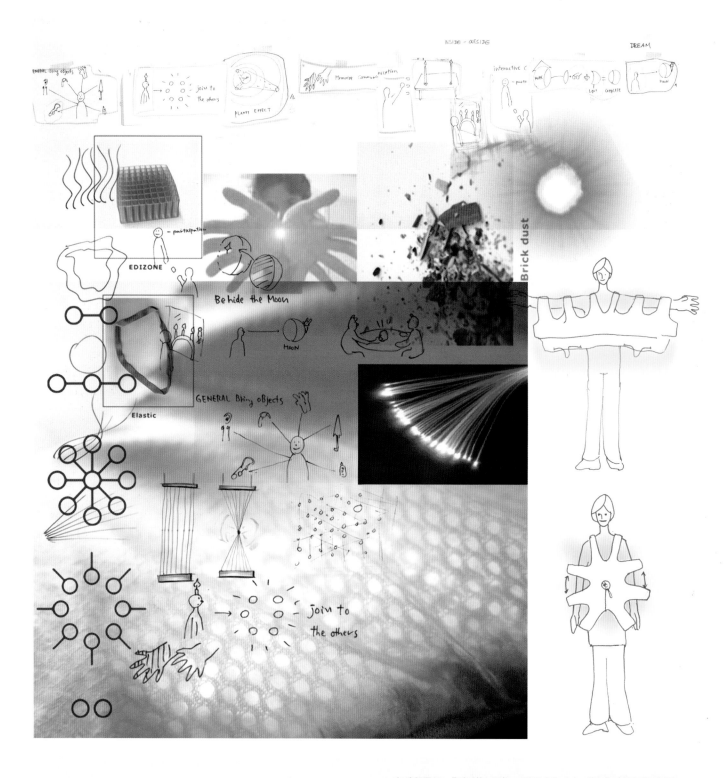

在所謂的「素描知識」研討會上，與會者彼此交流
攸關照明的知識及認知，並製作少數的照明素描圖。接
著就能運用文字與圖片來製作劇情。整個過程中，與會
者畫出許多小張素描圖，並結合起來以製作全新字型，
並視覺呈現解決方案及提議。

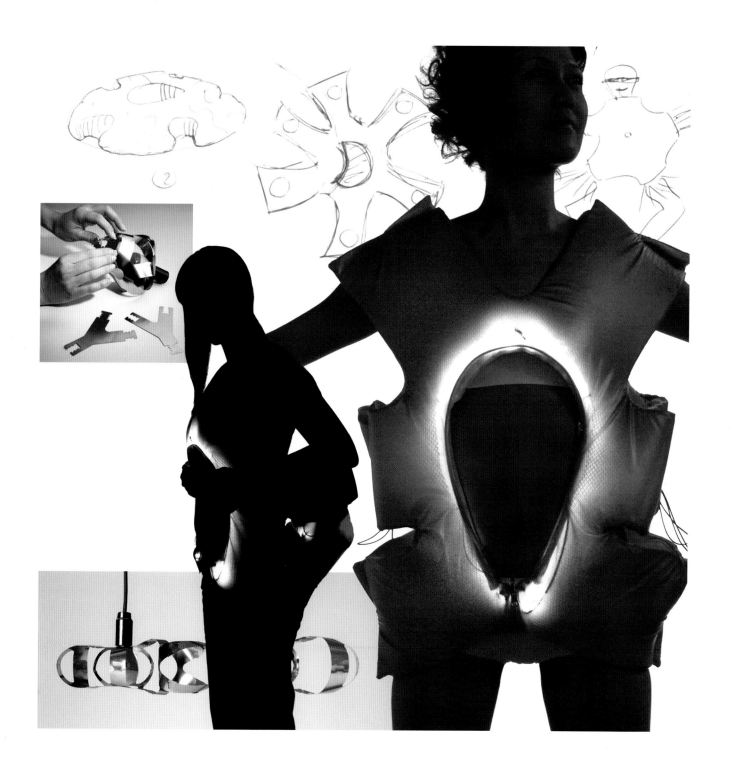

Studio Jacob de Baan：
與橫溝健的合作

　　碩大惡月(2006年與OptilLED公司合作)系列：這是
燈具與服裝構成的系列。這項企畫案結合了室內設計和
時尚設計。

產品攝影：Crisp攝影公司，模特兒攝影：羅蘭奏・巴拉西 (Lorenzo Barassi)

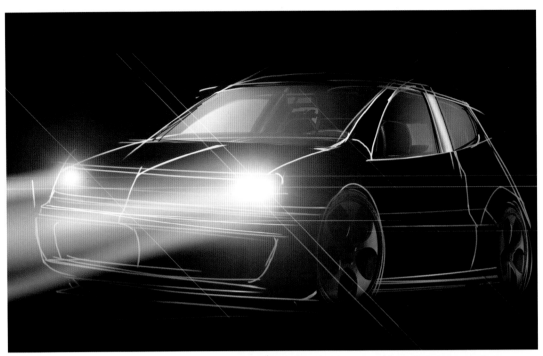

發光效果亦可透過轉換原由白底
黑線構成的線條圖迅速達成。

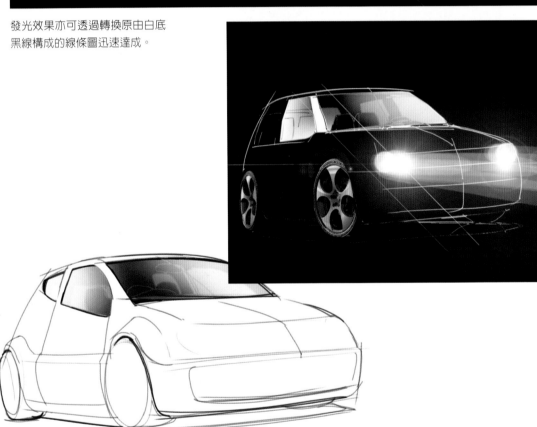

Chapter 12

背景

　　繪圖可為了不同的理由，並用於不同的溝通情境下，如構思過程、腦力激盪或說明圖等等。提出或陳述想法時，尤其是向設計領域以外的人士說明時，如管理階層、消費者或贊助者，則浮現了另一情況。此時就需要特殊圖樣，這些圖樣不僅能呈現產品本身，還包括對實際生活產生的意義，進而讓產品概念更易於瞭解、更具說服力。

　　產品與人類息息相關，產品若置於使用者的環境下——像是加入人物以表示比例或說明，亦或是與照片相結合，讓圖樣變得更生動或易於瞭解。另一項考量是：以逼真外觀呈現的想法將更具體、更具說服力。

羅馬照片──2006年荷蘭特西林島歐耶羅慶典（Oerol Festival）上舉辦的Compania de Teatro Gran Reyneta

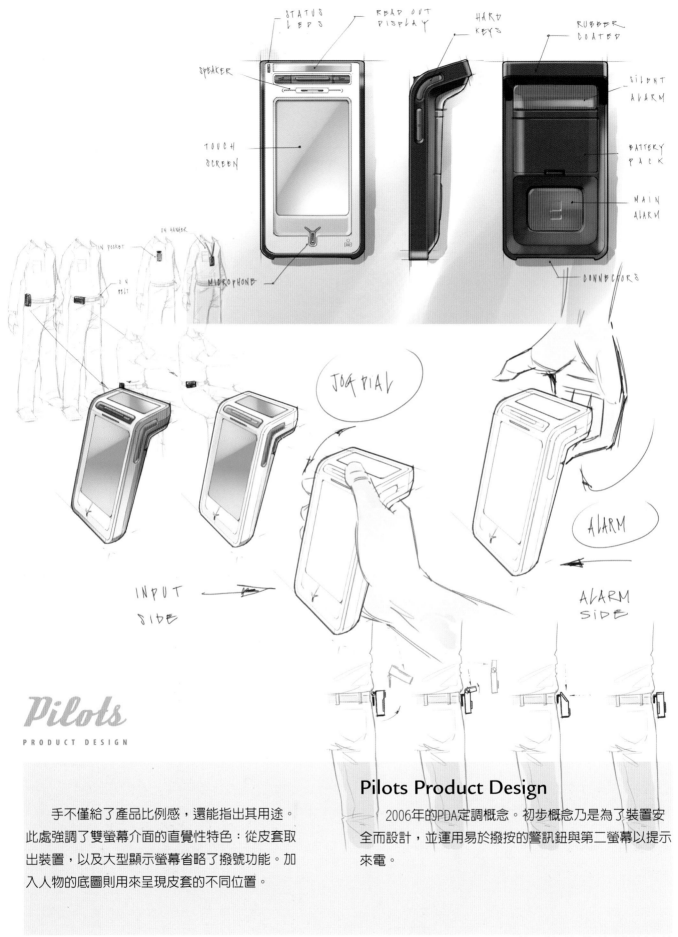

Pilots Product Design

2006年的PDA定調概念。初步概念乃是為了裝置安全而設計，並運用易於撥按的警訊鈕與第二螢幕以提示來電。

Pilots
PRODUCT DESIGN

手不僅給了產品比例感，還能指出其用途。此處強調了雙螢幕介面的直覺性特色：從皮套取出裝置，以及大型顯示螢幕省略了撥號功能。加入人物的底圖則用來呈現皮套的不同位置。

設計師：史坦利‧蘇耶與漢斯德古伊傑

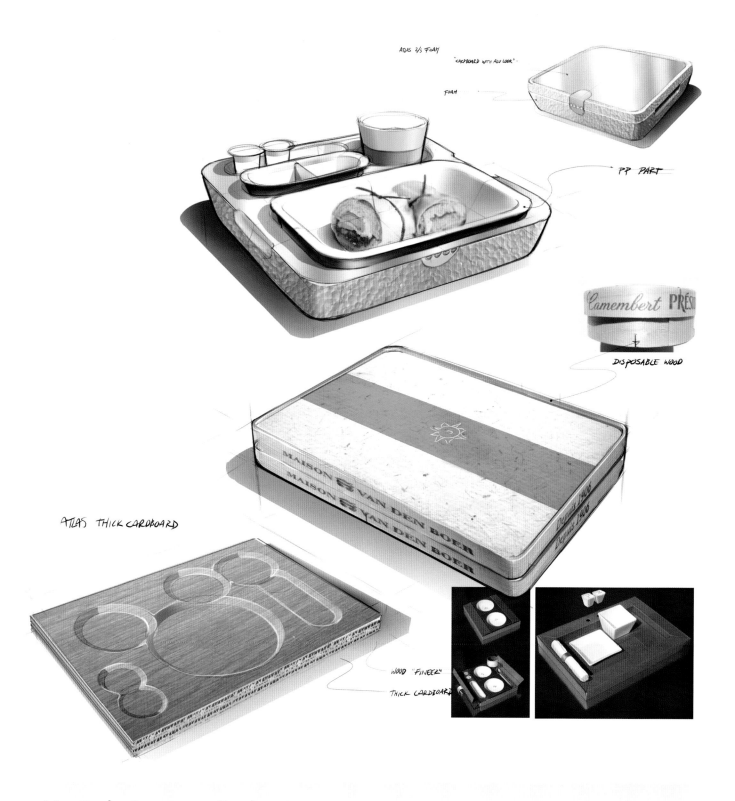

VanBerlo Strategy +Design

　　這是2005年為Helios食品儀器公司設計的拋棄式班機餐盒。餐盒與餐盤可按照航空公司的要求客製化（如法國航空公司商務艙）。

　　線條圖直接在Painter設定。照片與影像部分及紋路都是稍後在Painter或Photoshop添加。此舉能賦予素描圖更具體的彩現特徵，亦是迅速傳遞有效外觀與感觸的有效手法。

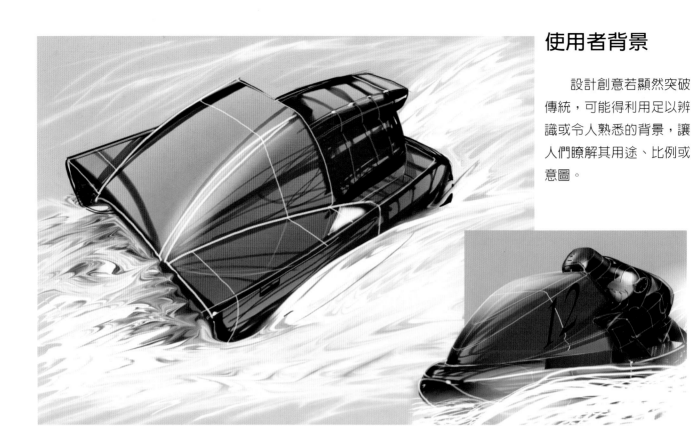

使用者背景

設計創意若顯然突破傳統，可能得利用足以辨識或令人熟悉的背景，讓人們瞭解其用途、比例或意圖。

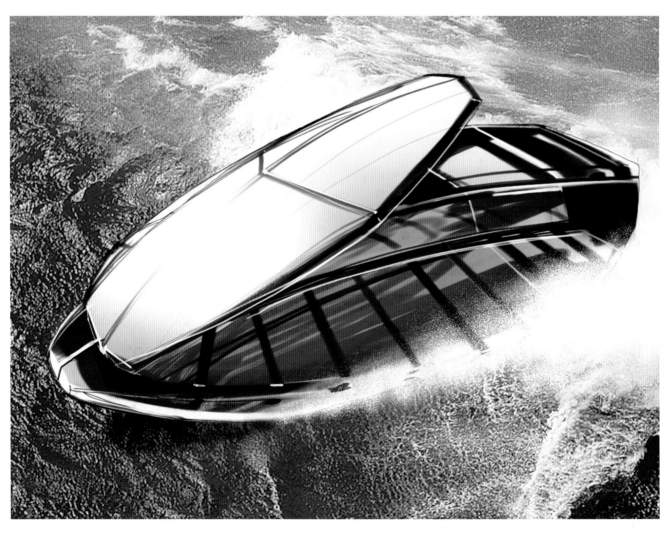

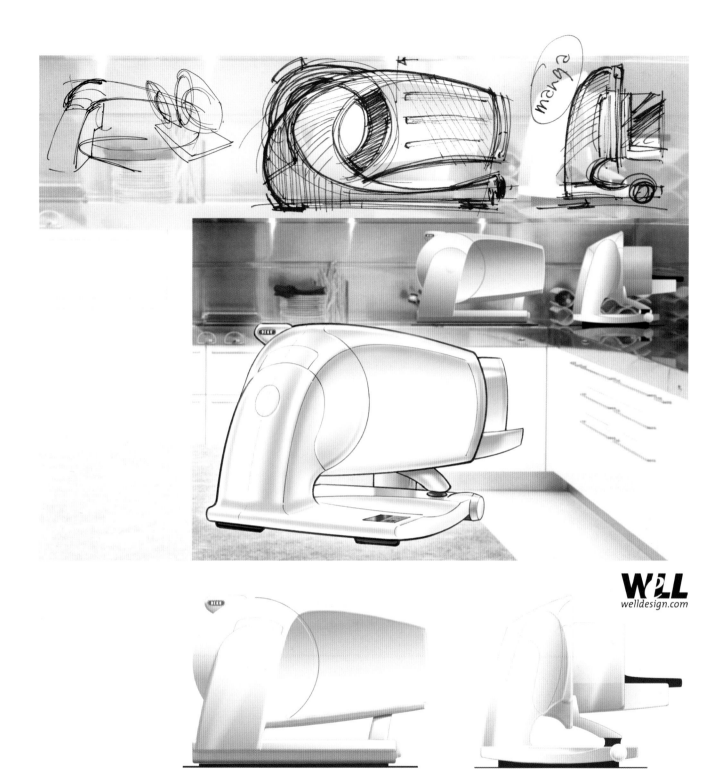

WeLL Design

這是WeLL Design為De Koningh食品設備公司設計的新一代肉品切片機,該公司前身為鹿特丹的Berkel Pruduktie公司,於上市逾五十年的834機型後,該公司著手規劃新一代機型。品質、衛生和技術為設計鋁製及不鏽鋼機殼的重要課題。衛生更是市場接受度的關鍵所在;引擎座的流暢整合,締造並傳達了易於整合的概念。除了直立式填入切片機(此處所示)以外,還設計了重力式填入切片機。

首先在紙上製作3D設計圖,然後掃描至Photoshop並以噴槍處理。側視圖則是以Illustrator製作,並於Painter完成。圖片混合使用環境以引發聯想。

設計師:吉安尼・歐西尼與塔馬・維哈(Thamar Verhaar)

融合部分物體

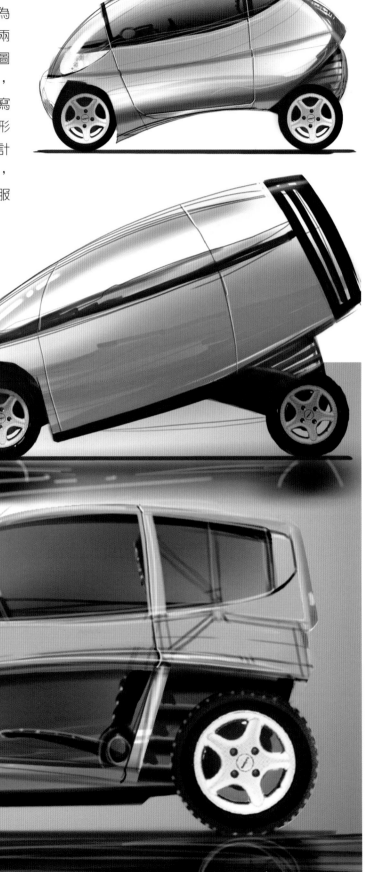

　　一般可明確識別出來的環境或原型物件，可做為比例要素。這些設計圖樣之中，既有車款的底圖有兩方面的作用：能夠提供設計師比例基礎，並加速繪圖過程。輪轂仍未觸及之下，圖樣再度做為比例要素，並賦予腦力激盪用的素描圖更逼真的影響力。添加寫實的比例要素具有多種不同優點。隨著設計概念愈形清晰，比例要素可能支持設計決策。用於呈現設計時，可能與觀看者息息相關。藉由增添此點寫實性，圖樣的感受就能從「思維」轉變成較為可信或具說服力的產品。

圖層混合選項提供了不同方式，得以讓照片與繪畫的色彩和對比度「更為契合」。就大多數情況而言，以手製作的明暗漸層，運用大型畫筆與少量的阻光度，將產生較標準漸層工具更自然的外觀。

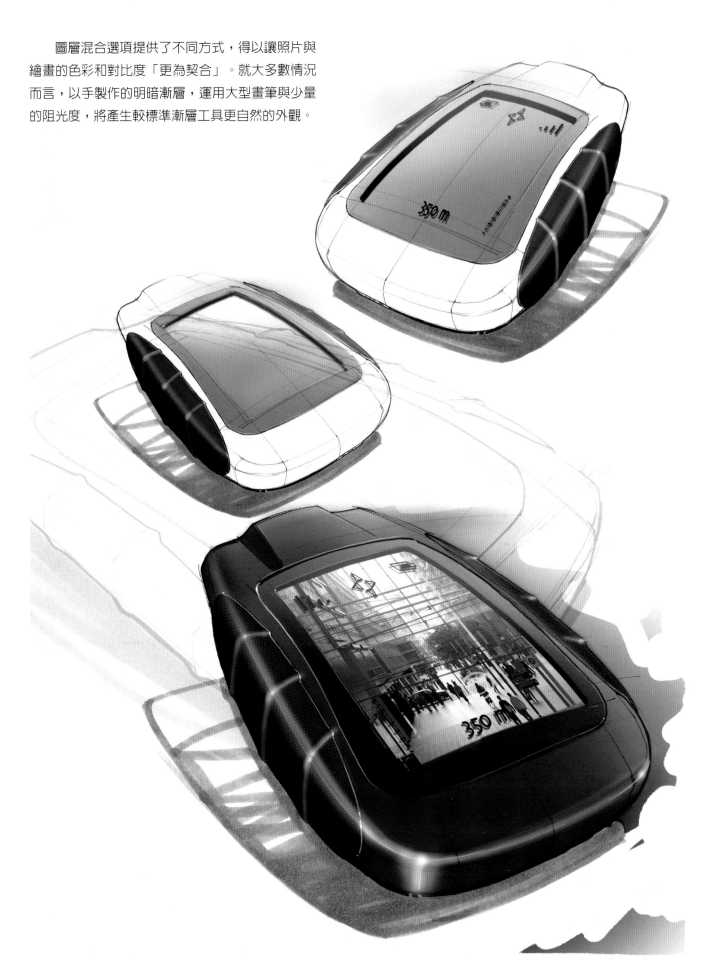

結合照片與繪圖

　　使用照片是為素描圖引進氣氛或風格要素的有效手
法。在某些情況下，產品背景的情境與氛圍，或許甚至
與產品本身的外觀同樣重要。

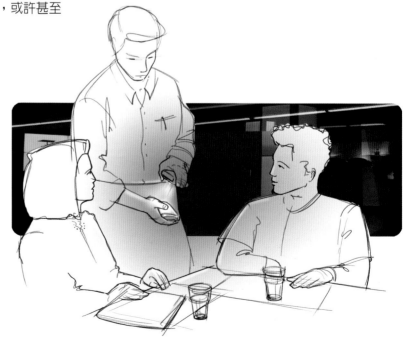

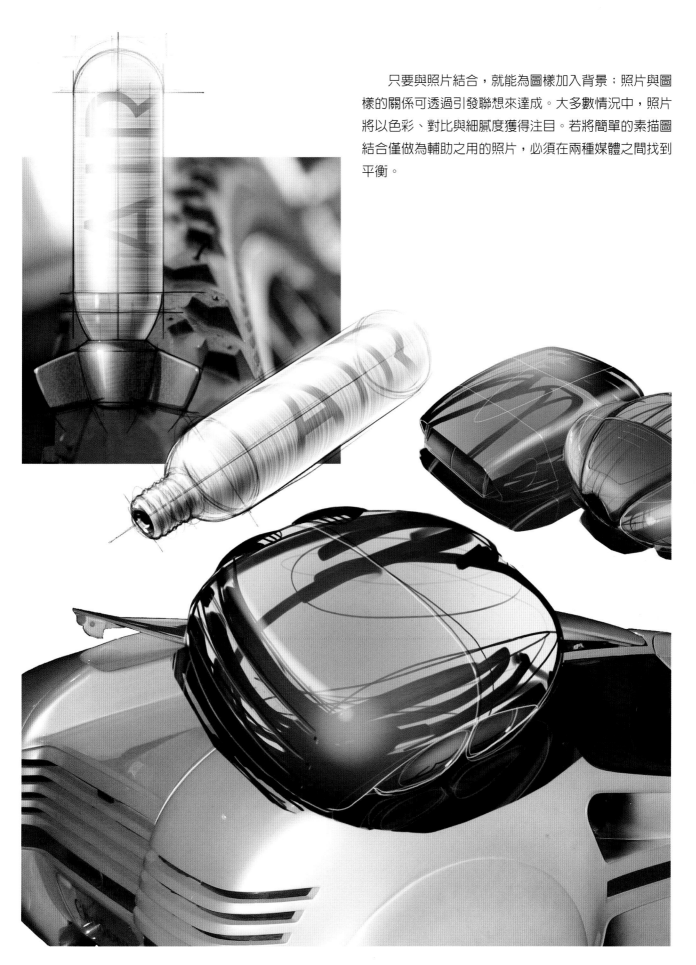

只要與照片結合，就能為圖樣加入背景；照片與圖樣的關係可透過引發聯想來達成。大多數情況中，照片將以色彩、對比與細膩度獲得注目。若將簡單的素描圖結合僅做為輔助之用的照片，必須在兩種媒體之間找到平衡。

手

手基於幾項原因而可引進產品圖樣之中。像此處所示的圖樣，能用來說明產品用法、其比例、或是與人手的關係。手的圖樣有時可以是設計師的起點，用來提示可能的用途。

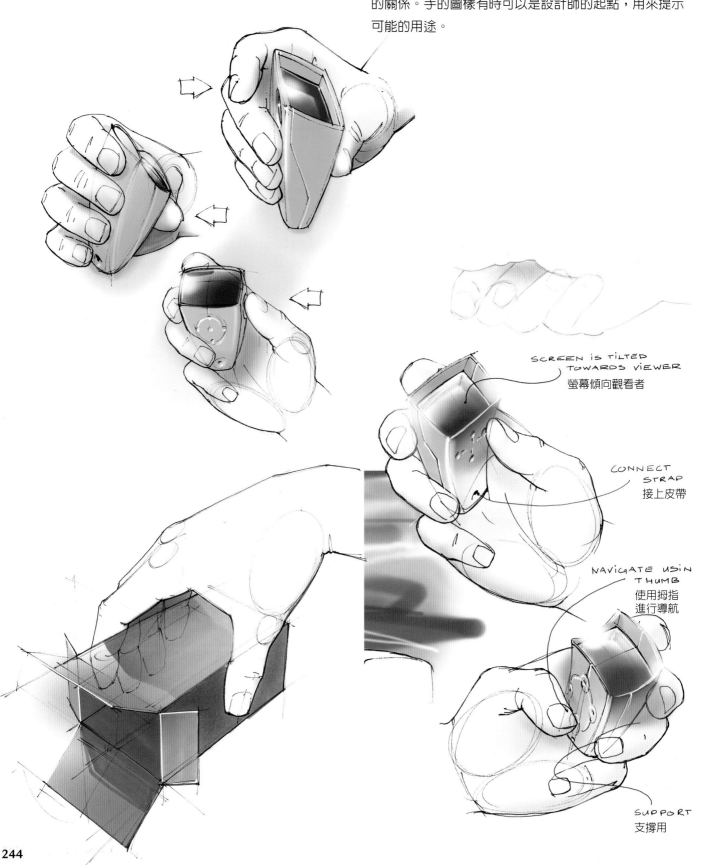

SCREEN is TiLTED
TOWARDS VIEWER
螢幕傾向觀看者

CONNECT
STRAP
接上皮帶

NAVIGATE USiN
THUMB
使用拇指
進行導航

SUPPORT
支撐用

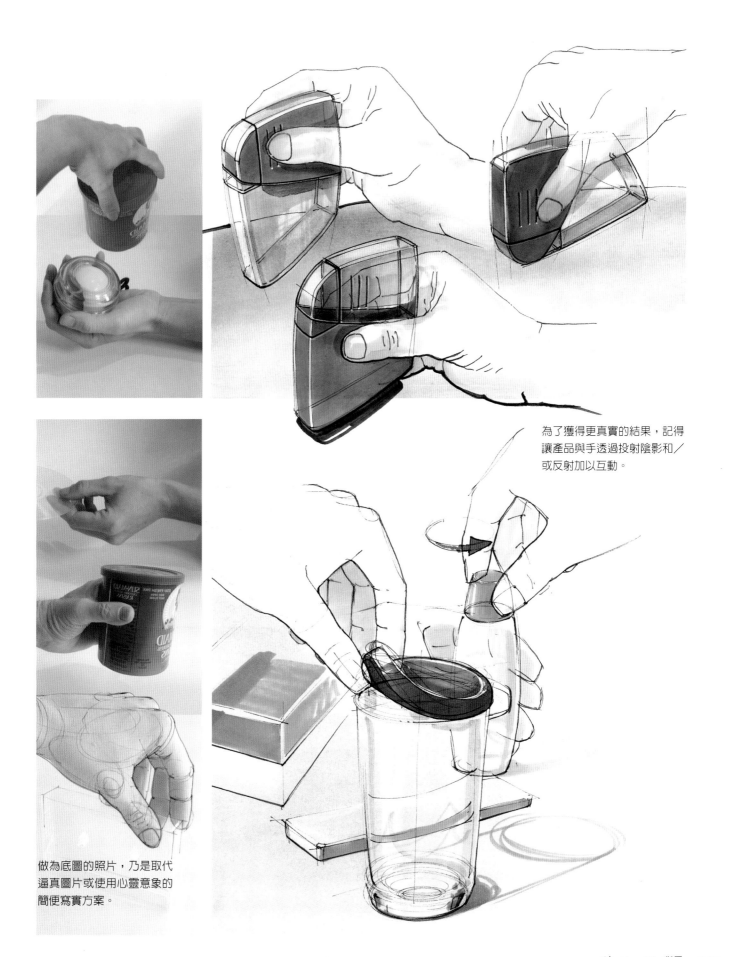

為了獲得更真實的結果，記得
讓產品與手透過投射陰影和／
或反射加以互動。

做為底圖的照片，乃是取代
逼真圖片或使用心靈意象的
簡便寫實方案。

人物

人物可利用在「手」一節及「側視圖」一章討論過的底圖方法來繪製。此處，將畫有背著背包的人物底圖做為腦力激盪單元的素材，以求重新塑造出背包。透過這項重要的互動，於是決定在使用者背景下，素描出背包的設計提案。如此一來，在設計時亦能提供良好的人體工學、位置與比例感。

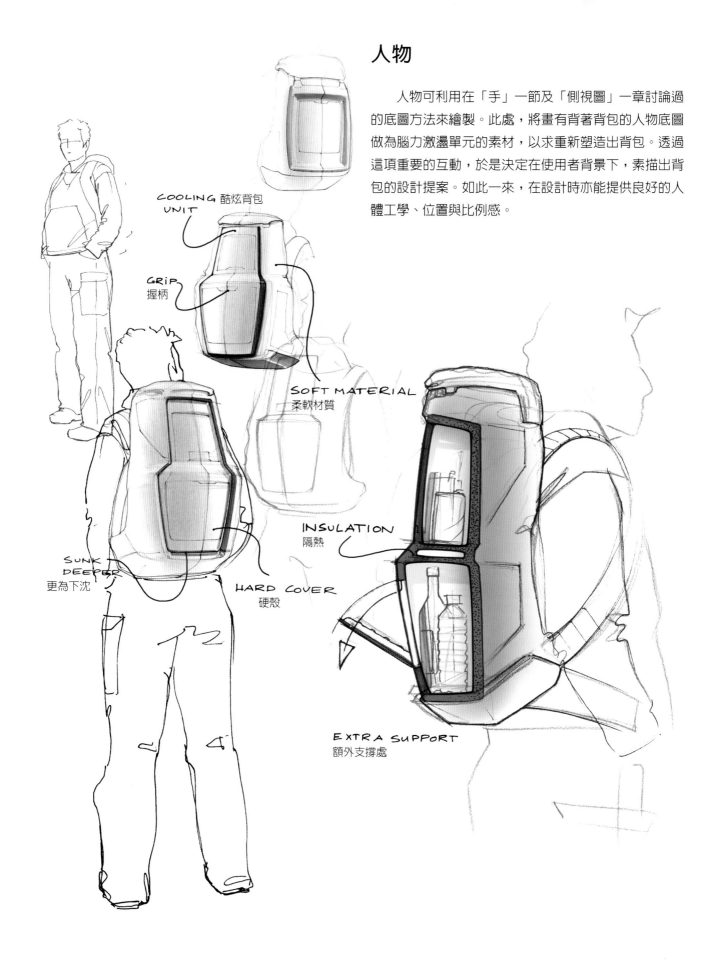

COOLING 酷炫背包
UNIT

GRIP
握柄

SOFT MATERIAL
柔軟材質

INSULATION
隔熱

SUNK
DEEPER
更為下沈

HARD COVER
硬殼

EXTRA SUPPORT
額外支撐處

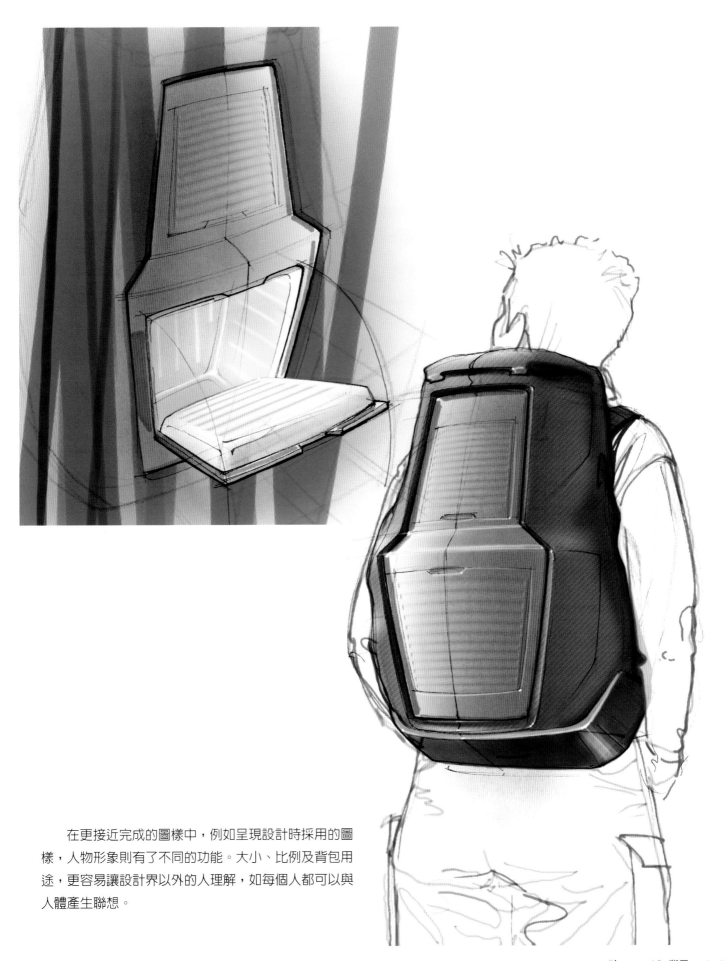

在更接近完成的圖樣中，例如呈現設計時採用的圖
樣，人物形象則有了不同的功能。大小、比例及背包用
途，更容易讓設計界以外的人理解，如每個人都可以與
人體產生聯想。

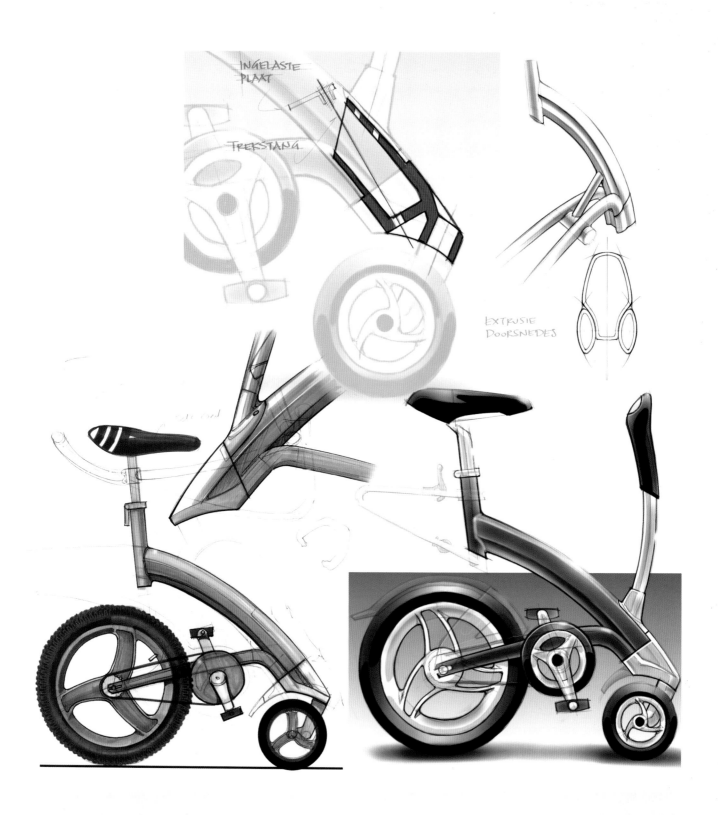

INGELASTE PLAAT

TREKSTANG

EXTRUSIE DOORSNEDES

　　自行車（以及相關產品，如SQRL）通常以2D照片來素描，不過，仍不該忘記透視素描圖。特別有助於傳遞產品目標的部分，即是暗示產品用途的素描圖。使用數位素描技術，能受益於軟體所具的多層次功能。

　　素描階段的結果為優雅的弓形框架，帶有鑄鋁的突出部分。取下握桿遂露出明確的框架。

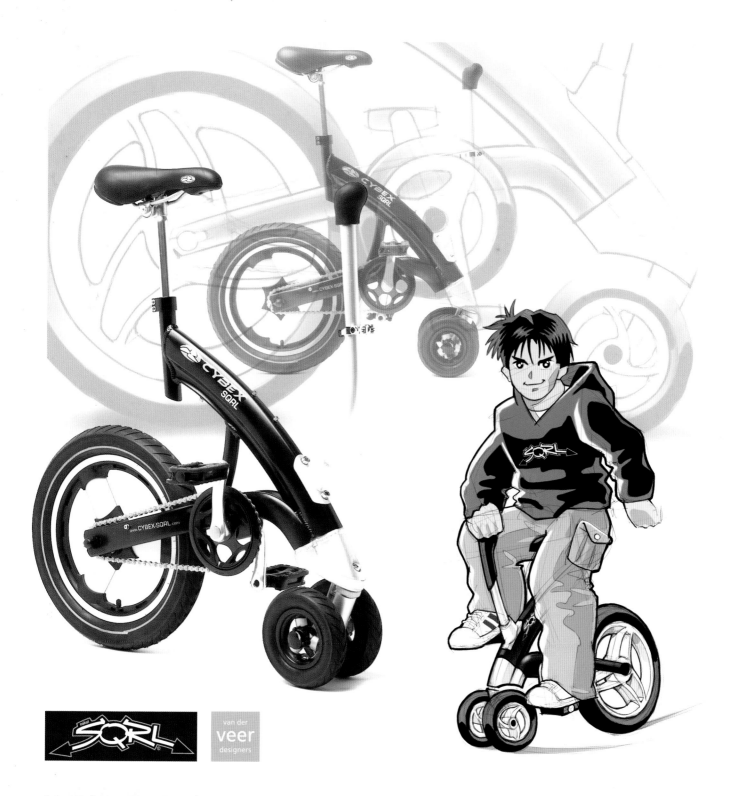

Van der Veer Designers

　　2006年設計的SQRL。SQRL為操作性甚高的都會玩具，目標客群為八歲以上的兒童。轉移體重即可操作。旋轉兩個前輪就能轉彎。握桿則是平衡及支撐之用。

客戶：Nakoi。設計師：彼得凡德維爾（Peter van der Veer）、里克德路華、喬伊・塔本堡（Joep Trappenburg）、米歇爾・韓尼（Michiel Henning），並與迪克・昆特（Dick Quint）合作

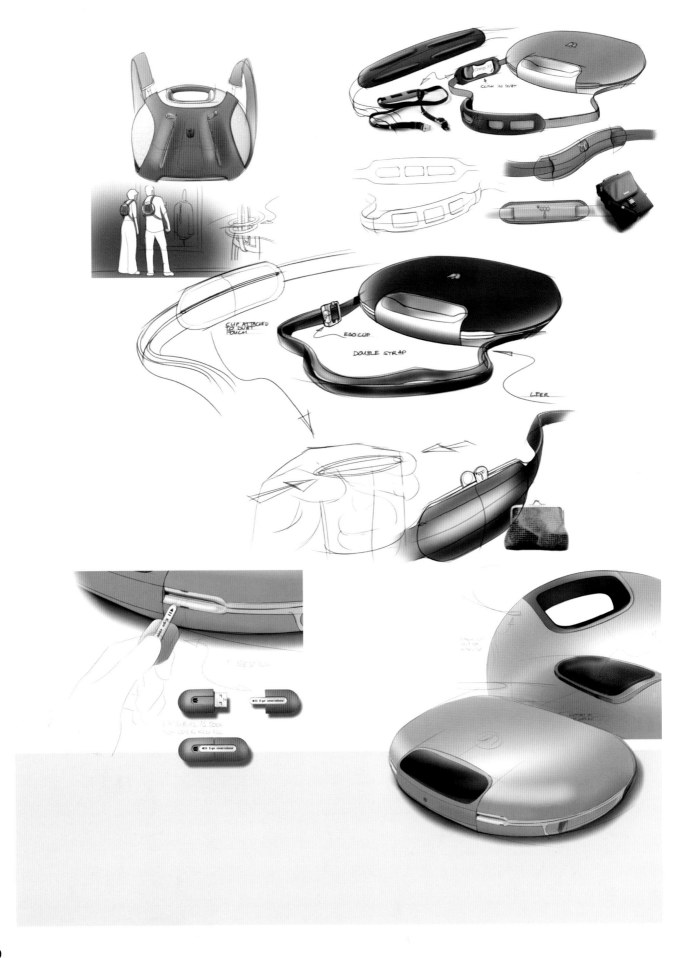

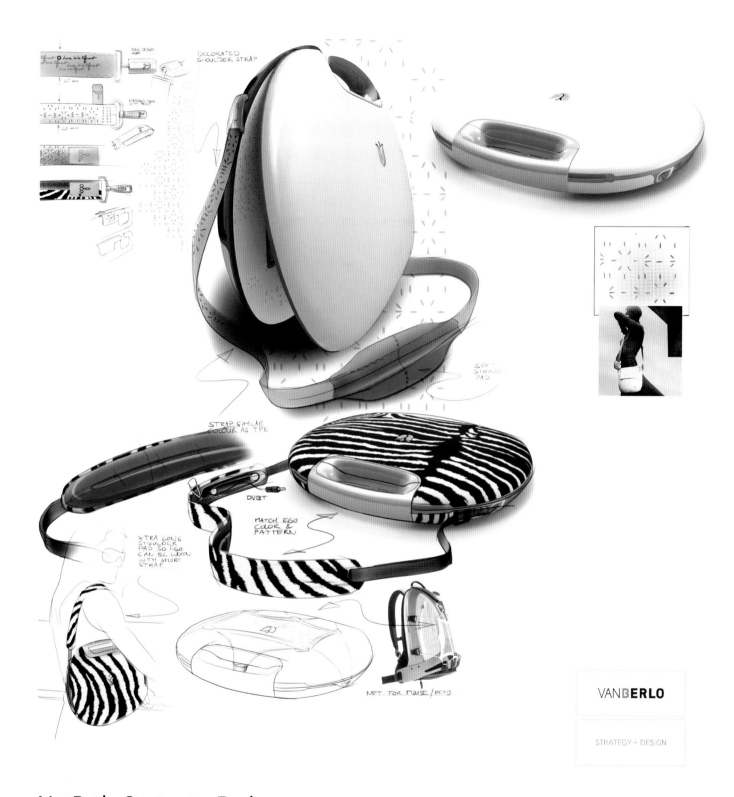

VanBerlo Strategy + Design

　　2006年為Ego Lifestyle BV設計的環保筆記型電腦。此種高級奢華風格的筆記型電腦,可搭配不同外殼以訴諸個人化,外殼如個人手提袋一般穿脫。在不同的設計階段中,運用各式各樣的媒體組合來產生與溝通概念。

　　併用電腦彩現與傳統繪圖技術以產生概念,並且有效溝通設計的技術與情感層面。

　　為了引進這款新型筆記型電腦,並將其放入符合生活形態的背景之下,尤其需要強烈的想像力。

設計師致謝名單

德國愛迪達公司
www.adidas.com
設計師：索尼林姆
2001-2006年設計球鞋

德國赫佐格奧拉赫市——Audi AG
www.audi.com
企畫案：2003年Audi Le Mans座椅
設計師：渥・特・凱茲
首席設計師：華特・德西瓦
攝影：Audi設計部門
企畫案：2006年Audi R8車內設計
設計師：伊瓦・凡・休特
首席設計師：華特・德西瓦

荷蘭阿姆斯特丹市——Studio Jacob de Baan
與義大利米蘭的橫溝健（Ken Yokomizo）合作
www.jacobdebaan.com
www.yokomizoken.com
企畫案：2006年碩大惡月系列（與OptiLED公司合作）
產品攝影：Crisp攝影公司
模型攝影：羅蘭奏・巴拉西

荷蘭埃固霍溫市——VanBerlo Strategy + Design
www.vanberlo.nl
企畫案：2005年為RESQTEC設計油壓救援工具
設計師：VanBerlo設計團隊
攝影：VanBerlo
獎項：2006年iF金牌獎／2006年紅點「超級卓越」獎
／2006年荷蘭設計獎／2006年工業設計卓越（IDEA）
金牌獎
企畫案：2005年為Helios食品儀器公司設計拋棄式班
機餐盒
設計師：VanBerlo設計團隊
企畫案：2006年為Ego Lifestyle BV設計環保筆記型
電腦
設計師：VanBerlo設計團隊
攝影：VanBerlo

德國慕尼黑市——BMW集團
www.bmwgroup.com
企畫案：概念素描圖
設計師：亞德里安・凡・胡多克
首席設計師：克里斯・查普曼
攝影：BMW集團
企畫案：BMW Z-9概念車／6系列概念素描圖
設計師：亞德里安・凡・胡多克
攝影：BMW集團

荷蘭埃固霍溫市——DAF Trucks NV
www.daftrucks.com
企畫案：2006年DAF XF105貨車外觀
設計師：巴特凡洛林根、里克德路華
獲獎：2007年國際年度貨車大獎
企畫案：2006年DAF XF105/CF/LF貨車內部
設計師：巴特凡洛林根、里克德路華、吉哈德巴特
攝影：DAF Trucks
企畫案：2006年DAF XF105貨車簡易舉昇系統
設計師：巴特凡洛林根
攝影：DAF Trucks

荷蘭德夫特市——Fabrique
www.fabrique.nl
企畫案：2006年為Hacousto公司／荷蘭地鐵（NR）設
計的「照護之眼」監視器
設計師：伊拉斯・寇非與埃蘭德・巴克斯
攝影：Fabrique
照片提供：鹿特丹Droogdok家具公司（2005年）
設計師：埃米耶・里蘇維（Emiel Rijshouwer）與傑
洛恩凡埃帕（Jeroen van Erp）
攝影：鮑伯・哥耶德瓦根（Bob Goedewaagen）

荷蘭阿姆斯特丹市——Feiz Design Studio
www.feizdesign.com
企畫案：2005年為諾基亞公司設計N70智慧型手機
設計師：荷迪・費茲與諾基亞設計團隊合作
攝影／彩現：Feiz Design Studio
企畫案：個人素描簿
設計師：荷迪・費茲

荷蘭德夫特市——FLEX/theINNOVATIONLAB
www.flex.nl
企畫案：2004年為Freecom設計的隨身硬碟
攝影：海牙——馬賽・羅曼
企畫案：2004-2006年為荷蘭郵政公司TNT設計的郵件
處理系統
攝影：馬賽・羅曼
企畫案：1997年為Cleverline公司設計的電線收納龜
殼
攝影：馬賽・羅曼
企畫案：2002年為Batavus公司設計的一般自行車

美國迪爾本市——福特汽車公司
www.ford.com
企畫案：2004年福特Bronco概念車
設計師：羅倫凡迪雅克
首席設計師：喬伊貝克
企畫案：2003年福特Model U概念車
設計師：羅倫凡迪雅克
企畫案：2003年與固特異公司合作福特Model U輪胎
設計師：羅倫凡迪雅克
攝影：美國福特汽車公司

荷蘭阿姆斯特丹市——Guerrilla Games
www.guerrilla-games.com
企畫案：為新力公司PS3主機設計遊戲「殺戮地帶2」
（仍在開發中）
設計師：羅蘭・伊傑曼與米格爾・安傑爾・馬丁聶茲

荷蘭鹿特丹市——Jan Hoekstra Industrial Design
Services
www.janhoekstra.com
企畫案：2000年為Royal VKB設計的廚具
獎項：2002年設計一等大獎、2003年紅點獎、2004年
藝術大獎與2006年M&O系列獎
攝影：馬賽・羅曼
企畫案：2005年為Royal VKB製作的攪拌器和量杯
攝影：馬賽・羅曼

荷蘭鹿特丹市——Richard Hutten Studio
www.richardhutten.com
企畫案：2000年Hidden系列的部分作品
設計師：理查・休頓
電腦彩現：布蘭諾・維塞

攝影：Richard Hutten Studio
照片：2001／2002年設計的性感休閒椅
設計與攝影：Richard Hutten Studio
德國克雷費爾德市——IAC集團
www.iacgroup.com
企畫案：2005年設計儀表板與中央控制台／2006年設
計面板概念素描／2005年設計中央控制台放置概念
設計師：修柏・席格斯

比利時安特衛普市——Studio Job
www.studiojob.nl
企畫案：2004年石製家具／2004年石桌／2006年石製
餅乾
設計師：約伯・史米茲與尼克・泰納格
攝影：Studio Job

荷蘭鹿特丹市——Studio Jan Melis
www.janmelis.nl
企畫案：2007年失眠之鄉汽車旅館
企畫案：2006年為CBK吉藍展覽中心設計「Luctor et
emergo」展覽
攝影：Studio Jan Melis
彩現圖：休閒椅
設計與彩現：MNO（傑・梅里斯與班・歐斯塔）
荷蘭鹿特丹——boolben oostrum ontwerpt，www.
boontwerpt.nl

荷蘭德夫特市——MMID
www.mmid.nl
企畫案：2006年為Ligtvoet Products BV設計的
Logic-M系列
攝影：MMID
企畫案：2006年為i-Products公司設計免鑰匙系統
攝影：MMID

studioMOM
www.studiomom.nl
企畫案：2006年為Widget公司設計餐具系列
設計師：studioMOM、亞弗雷德・凡埃克與馬斯・荷
威德
攝影：Widget公司
企畫案：2006年為Tiger公司設計的安大略衛浴系列
設計師：studioMOM、亞弗雷德・凡埃克與馬斯・荷
威德
攝影：Tiger公司
照片：2005年的法老王系列家具
獎項：2005年荷蘭設計獎入選作品
設計與攝影：studioMOM、亞弗雷德・凡埃克工業設
計工作室，www.alfredvanelk.com

荷蘭萊頓市——npk Industrial design bv
www.npk.nl
企畫案：2006年為史基爾公司設計的兩段速撞擊式穿
孔機
企畫案：2007年為Hamax公司設計的運動兒童雪橇系
列

荷蘭阿姆斯特丹市——Pilots Product Design
www.pilots.nl
企畫案：2005年為菲利浦公司設計桌上型電話
設計師：史坦利・蘇耶與朱里安・柏斯雷
企畫案：2006年PDA概念
設計師：史坦利・蘇耶與漢斯德古伊傑

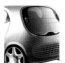

企畫案：2004年為Vitra Bathrooms公司設計浴室概
念
設計師：史坦利・蘇耶與漢斯德古伊傑

義大利杜林市——Pininfarina S.p.A.
www.pininfarina.com
企畫案：2004年Nido概念車
設計師：洛伊・凡米許
攝影：Pininfarina S.p.A.
獎項：「年度美車」大獎
企畫案：為Primatist公司設計休閒快艇
設計師：多伊克・德瓦雷
攝影：Pininfarina S.p.A.

荷蘭烏德勒支——Remy & Veenhuizen ontwerpers
www.remyveenhuizen.nl
企畫案：2005年為CBK Dordrecht製作會面圍牆
設計師：特喬・雷米與雷聶・費湖森
攝影：赫伯・維格曼
照片：2002年為海牙VROM餐飲部進行部分室內設計
攝影：梅爾斯・凡・祖特芬

荷蘭阿姆斯特丹市——Atelier Satyendra Pakhal口
www.satyendra-pakhale.com
企畫案：2004年為義大利哥倫比亞設計有限公司製作
Amisa黃銅壓鑄式觸碰門把
設計師：薩耶德拉・帕哈雷
企畫案：2004年為義大利的Tubes Radiatory公司設
計附加型散熱器
設計師：薩耶德拉・帕哈雷
攝影：義大利Tubes Radiatory公司

西班牙馬多力——SEAT汽車公司
www.seat.com
企畫案：2005年為萊昂座椅設計的原型概念、車內與
座椅
設計師：渥特・凱茲
首席設計師：路卡・凱薩里尼

荷蘭阿姆斯特丹市——SMOOL Designstudio
www.smool.nl
企畫案：2006年多媒體電視概念
設計師：羅勃・布羅華森
企畫案：2006年手機概念
設計師：羅勃・布羅華森
照片：2003年的波波椅
設計與攝影：SMOOL Designstudio

荷蘭鹿特丹市——Spark Design Engineering
www.sparkdesign.nl
企畫案：2006年防爆等級計量儀
企畫案：2005年桌上型視訊強化機
企畫案：2005年個人雙動力幫浦
攝影：Spark Design Engineering

荷蘭阿姆斯特丹市——Springtime
www.springtime.nl
客戶：Wieden+Kennedy
企畫案：2005年為耐吉歐洲、中東與非洲地區
(EMEA) 分公司設計的「力求升級！」運動鞋宣傳活
動
設計師：米歐爾・科諾帕
電腦彩現：米歐爾・凡・伊佩蘭
攝影：保羅史考特

荷蘭阿姆斯特丹市——Tjep.

www.tjep.com
企畫案：2004年的塗鴉眼鏡
設計師：法蘭克・傑可曼
攝影：Tjep.
荷蘭蓋爾德麻爾森──Van der Veer Designers

www.vanderveerdesigners.nl
企畫案：2006年為瞪羚公司設計舒適座椅
設計師：里克德路華與艾伯特・紐溫修斯
攝影：Van der Veer Designers
企畫案：2006年為Nakoi公司設計SQRL
設計師：彼得凡德維爾、里克德路華、喬伊・塔本堡、米歇爾・韓尼，並與迪克・昆特合作
攝影：Van der Veer Designers

荷蘭鹿特丹市──WAACS
www.waacs.nl
企畫案：2002年
攝影：WAACS
企畫案：2002年為Velda公司設計I-Tronic除藻器
企畫案：1999年為Douwe Egberts（Sara Lee附屬品牌）與菲利浦公司設計「Senseo」咖啡機
企畫案：2006年的「螢幕用素描膜」，賈斯特・亞費林克為2006年《Vrij Nederland》雜誌執筆的專欄

荷蘭阿姆斯特丹市──Marcel Wanders Studio
www.marcelwanders.com
企畫案：2005年為Flos S.P.A.製作的齊柏林燈具
設計師：馬賽・汪德斯
攝影：義大利Flos S.P.A.

荷蘭鹿特丹市──Dr Wapenaar
www.drewapenaar.nl
企畫案：1998年的「林間帳棚」與2001年的「帳棚村」
設計師：德雷・瓦本納（Dr Wapenaar）
攝影：羅伯特・路斯

荷蘭烏德勒支──WeLL Design
www.welldesign.com
企畫案：2005年為普林西斯公司設計吹風機系列
設計師：吉安尼・歐西尼與馬提斯・海勒
產品攝影：普林西斯公司
企畫案：2004年愛特娜販賣機科技公司
設計師：吉安尼・歐西尼與馬提斯・海勒

企畫案：2004-2007年為De Koningh食品設備公司設計肉品切片機產品系列
設計師：吉安尼・歐西尼與塔馬・維哈

照片致謝名單

照片與彩現圖：2001年Biodomestics燈具
歐洲設計比賽「未來之光」的優勝作品
設計與攝影：休格・提梅曼斯與威廉凡德路斯（Customr設計工作室）
www.customr.com
照片：1998年設計的傾斜鏡台
設計：荷蘭阿姆斯特丹市──休格・提梅曼斯（www.optic.nl）
攝影：馬賽・羅曼

照片：碳繪副本
設計與攝影：荷蘭斯丹奇市──Studio Bertjan Pot（www.bertjanpot.nl）
照片：灰姑娘桌
荷蘭鹿特丹市──studio DEMAKERSVAN
www.demakersvan.com
設計：傑洛恩・維荷耶芬
攝影：拉吾爾・卡拉梅

照片：荷式浴缸
設計：弗羅里斯・史庫德畢克
荷蘭安亨市──Dutchtub，www.dutchtub.com
攝影：美國Dutchtub公司/產品攝影：史蒂芬・凡・庫伊克

攝影與圖樣：2003年設計的艾里椅
設計：荷蘭阿姆斯特丹市──Studio Ramin Visch
www.raminvisch.com
攝影：傑洛恩・慕許

照片：1997-2001年的功能性浴室磁磚／功能性廚房磁磚
設計師：荷蘭安亨市──艾里克・傑・瓦凱爾（www.arnoutvisser.com）荷蘭阿姆斯特丹市──彼得凡傑格
攝影：艾里克・傑・瓦凱爾

照片：本田BF90船外引擎
荷蘭本田公司（www.honda.nl）

照片：KitchenAid超高電力手動攪拌機
設計：KitchenAid
攝影：荷蘭惠而浦公司

照片：荷蘭埃固霍溫市──Buro VormKrijgers於2002年設計的馬里耶・路易斯燈具
www.burovormkrijgers.nl
設計：山德・穆爾德（Sander Mulder）與戴夫・庫聶（Dave Keune）
攝影：山德・穆爾德

照片：2003年設計的陰涼蕾絲
設計與攝影原型：荷蘭鹿特丹市──Studio Chris Kabel
www.chriskabel.com
戶外攝影：丹尼爾・克雷布辛

照片：2003年彎腰燈具／2004年設計的「二為一」
設計與攝影：荷蘭杜凡德里許／阿姆斯特丹市──Studio Frederik Roij
www.roije.com

照片：第69頁的車票／第77頁的兩捲衛生紙／第100頁的繫泊設備／第85頁的CD盒
攝影：伊凡

其餘照片：作者提供

漫畫繪者：傑・賽倫
JAM visueel denken, Amsterdam,